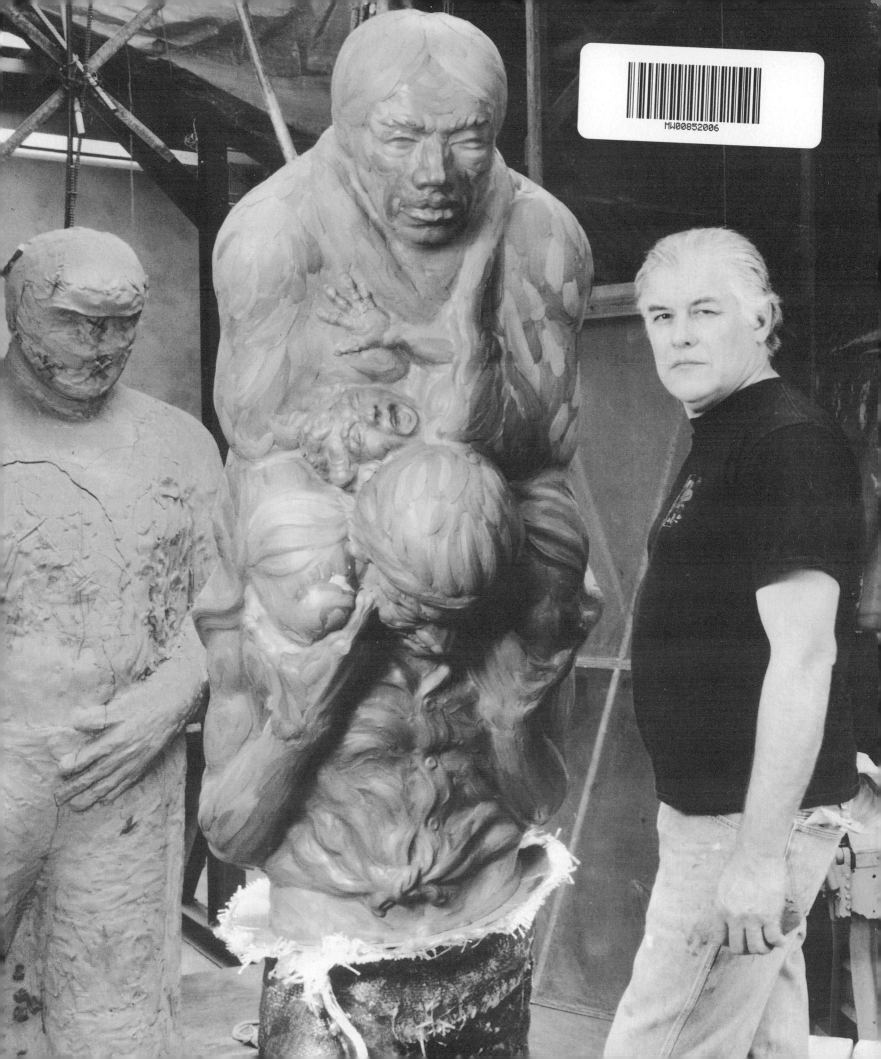

MAN ON FIRE
LUIS JIMÉNEZ

EL HOMBRE EN LLAMAS

This catalogue has been published in conjunction with the exhibition *Man on Fire • Luis Jiménez,* which was organized by The Albuquerque Museum.

FOREWORD
Ellen Landis

INTRODUCTION
James Moore

CONTRIBUTING AUTHORS
Rudolfo Anaya
Shifra Goldman
Lucy Lippard
John Yau

SPANISH TRANSLATIONS
Margarita B. Montalvo

PHOTOGRAPHY
UNLESS OTHERWISE NOTED
Damian Andrus

DESIGN AND TYPOGRAPHY
Christian Kenesson

© 1994
The Albuquerque Museum
2000 Mountain Road NW
Albuquerque, NM • 87104

LIBRARY OF CONGRESS CATALOGUE NUMBER:
93-073295

ISBN: 0-8263-1551-8

All the works in this exhibition are loaned courtesy of the artist unless otherwise noted.

COVER
(Detail) *Man on Fire,* 1969
Fiberglass • 89" x 60" x 19"
Courtesy of Emmet Dugald McIntyre

BACK
Baile Con La Talaca (Dance With Death), 1984
Lithograph • 39" x 26 7/8"
Courtesy of The Albuquerque Museum,
purchased with Director's Discretionary Fund • 83.108.1

END SHEET
Portrait of Luis Jiménez
Photograph by Bruce Berman, © 1993

CONTENTS

ÍNDICE

FOREWORD

ELLEN J. LANDIS

It is a rare occasion that the Albuquerque Museum has the opportunity to present a major retrospective of an artist of the stature and communicative power of Luis Jiménez. Jiménez's work speaks to people, but it does not speak in a soft voice. He pulls no punches. Arts organizations throughout the country are facing an uncertain future, and the current political climate appears to be encouraging an increasingly conservative attitude toward the arts in general. It is therefore especially admirable that the Albuquerque City Council approved a special appropriation to enable the Museum to develop an exhibition of this magnitude on a major artist's work which has been the subject of much controversy both locally and nationally.

Part of the fascination with Jiménez's work is in the way that it invites associations by the viewer. While influenced by his Mexican-American heritage, Jiménez's art crosses many cultural boundaries and geographical borders.

It is American; it is North American; it is Latin American; it is universal. The common response to his work is one of comparative adjectives: larger than life, brighter, bolder, bigger.

In the early years of his career, Jiménez reacted to the events, lifestyles and art that dominated the 1960's; by the end of this decade, he arrived at a style and mastered the medium of fiberglass and epoxy, emphasizing his connection with popular culture. Both style and medium have combined to form his signature identity. He continues to transform a personal emotional and intellectual vision into a universe of secular icons of our public life.

Like some other dominant figures in twentieth century American art, Jiménez has exhibited incredible powers of self-renewal through decades of creative activity and adverse personal hardships. He has embraced various media of the plastic and graphic arts and he has infused each of them with revolutionary freshness and vigor. This retrospective is not a celebration the artist's lifetime of work; rather, it is a mid-career milestone that allows us to see the breadth of his vision to date.

PREFACIO

ELLEN J. LANDIS

En contadas ocasiones el Museo de Albuquerque tiene la oportunidad de presentar una exposición retrospectiva tan importante, de un artista de la talla de Luis Jiménez y que tiene tanto poder de comunicación. La obra de Jiménez le habla a la gente, pero no en tono dulce. Él embiste sin freno. En toda la nación, las organizaciones de arte confrontan un futuro incierto y el clima político en la actualidad parece fomentar una actitud cada vez más conservadora hacia las artes en general. Por lo tanto, resulta singularmente admirable que el Concejo Municipal de Albuquerque aprobase la consignación de fondos para que este Museo pudiese organizar tamaña exhibición de un artista tan importante y controvertido tanto en el ámbito local como en el nacional.

Parte de la fascinación con el trabajo de Jiménez es la forma en que incita al espectador a hacer asociaciones. Aunque Jiménez ha sido influenciado por su legado México-Americano, su arte rompe barreras culturales y cruza fronteras geográficas. Es un arte americano, norteamericano, latinoamericano, universal. Por lo regular, se reacciona a su trabajo utilizando adjetivos comparativos: más desmedido, más brillante, más atrevido, más grande que la vida misma.

Durante los primeros años de su carrera, Jiménez reaccionó a los acontecimientos, a los hábitos de vida y a los estilos de arte que predominaban en los años sesenta. Para el fin de esa década ya había alcanzado un estilo y había adquirido el dominio de la fibra de vidrio y de la epoxia, enfatizando así sus vínculos con la cultura popular. Tanto su estilo como el material y el método que utiliza, se han combinado para formar su sello de identidad. Él continúa transformando sus emociones personales y su visión intelectual en un universo de iconos seculares que pertenecen a nuestra vida pública.

Al igual que otras figuras dominantes del arte americano del siglo veinte, Jiménez ha mostrado sus facultades asombrosas de autorenovación a través de décadas de actividad creadora, de adversidades y de desgracias personales. Él ha abarcado diversos medios de artes plásticas y gráficas y les ha infundido un refrescante y revolucionario vigor. Esta exposición retrospectiva no es una celebración de la obra de toda una vida; es más bien un acontecimiento que marca

Daily, he continues to turn his evocative and innovative interpretations of traditional concepts into modern realities.

I want to thank Luis Jiménez for the time and energy he devoted to make this exhibition an actuality. I have rarely had the opportunity to work with someone who is so genuinely loved and respected both as an artist and as a human being by the people who have had occasion to know him. His warm personality has certainly made my job easier. In addition, I have had only the most sincere cooperation from the many individuals, collectors, museums and galleries who have so generously lent works to the exhibition. Donald B. Anderson, Arlene LewAllen, Adair Margo and Frank Ribelin were especially generous in parting with so many pieces from their collections for many months. I also have the highest regard for Susan Jiménez, with whom I worked closely during the whole project.

I am extremely appreciative of the work of Rudolfo Anaya, Shifra Goldman, Lucy Lippard and John Yau; their insightful essays provide personal, literary and scholarly interpretations of Jiménez's art. I am grateful to Margarita B. Montalvo who provided the Spanish translations for the English essays and to Damian Andrus, whose sensitive approach to Jiménez's work is reflected in the photographic reproductions on the following pages. Last but certainly not least, I would like to thank the staff of the Museum for the dedication they have maintained during the organization of this complex exhibition.

Ellen J. Landis

Curator of Art

un hito en medio de la carrera de un artista y que nos permite apreciar la amplitud de su visión hasta ahora. Diariamente, sigue convirtiendo sus interpretaciones evocativas e innovadoras de conceptos tradicionales en realidades modernas.

Quiero agradecerle a Luis Jiménez su eficacia y el tiempo que ha dedicado para que esta exhibición se convirtiera en realidad. Pocas veces he tenido la oportunidad de trabajar con alguien que sea verdaderamente tan querido y respetado, como artista y como ser humano, por todos los que han tenido ocasión de conocerle.

Definitivamente, su calidez ha hecho mi trabajo más agradable. Conté también con la valiosa colaboración de gente particular, de coleccionistas, museos y galerías que gentilmente nos prestaron obras para la exposición. Donald B. Anderson, Arlene LewAllen, Adair Margo y Frank Ribelin tuvieron la generosidad de desprenderse por mucho tiempo de piezas que formaban parte de sus respectivas colecciones. Siento un gran respeto por Susan Jiménez con quien tuve el gusto de trabajar muy de cerca.

Mi más sincero agradecimiento a Rudolfo Anaya, Shifra Goldman, Lucy Lippard y John Yau por sus trabajos; sus ensayos perspicaces aportaron interpretaciones personales, literarias y académicas acerca del arte de Jiménez. Le doy las gracias a Margarita B. Montalvo, quien tradujo los ensayos del inglés al español y a Damian Andrus, cuya sensibilidad por el trabajo de Jiménez se refleja en las reproducciones fotográficas que aparecen más adelante. Por último, aunque no de menos importancia, al personal del Museo a quienes les agradezo su afán y el esmero que demostraron mientras organizábamos esta exhibición tan compleja.

Ellen J. Landis

Conservadora de Arte

INTRODUCTION

JAMES MOORE

On January 18, 1983, in the auditorium of The Albuquerque Museum, Luis Jiménez faced a standing-room crowd of citizens and elected officials. For over two hours he responded in his calm, measured manner to questions, distress, anger and pain expressed by many in the diverse audience. The topic of concern was a sculpture proposed for Tiguex Park, just east of the museum in Albuquerque's Old Town. The form of *Southwest Pietà* was not esoteric or difficult to recognize; the image of a young man holding the limp body of a beautiful girl was readily familiar. The two lovers symbolizing the myth about the volcanos Ixtaccihuatl and Popocatepetl which hover over the Valley of Mexico is well-known here and in Latin America, widely repeated in popular art from calendars to restaurant murals to custom cars. Indeed, dispute arose not because the public couldn't understand a work of contemporary art, but because they could. Although no stranger to controversy in the arena of public art commissions, Luis had not anticipated the degree of emotional fire that was to erupt in Albuquerque.

Arguments raged over this commission which would match local 1% for Art funding with support from the National Endowment for the Arts. Media attention was intense; letters to the editor accumulated. Sides were taken, lines were drawn, battles fought, and in the process many things were learned about the multi-cultural make-up of Albuquerque and in particular the unique complexities of the Spanish-speaking community in New Mexico. Angry debates over NEA funding were still almost a decade in the future, but local elected officials expressed legitimate concerns that all local public funding for the arts might be jeopardized by this one situation. Ultimately, the neighborhood of Martineztown, a couple of miles to the east of Old Town, provided a solution by offering an alternative site for *Southwest Pietà*. This sculpture, with its multi-layered references from Michelangelo to Mexico to Martineztown found a home, but it would be naive to think that a work of art might erase cross-cultural tensions in any community.

INTRODUCCIÓN

JAMES MOORE

El 18 de enero de 1983, en el auditorio de The Albuquerque Museum, Luis Jiménez tuvo que enfrentarse a un gentío de ciudadanos y de funcionarios públicos. Estuvo más de dos horas respondiendo con su habitual sosiego a las preguntas, a la angustia, a la ira y al dolor que manifestaba aquella variada audiencia. El desconcierto estaba ocasionado por una escultura que iba a ser ubicada en Tiguex Park, al este del museo, en la Plaza Vieja de Albuquerque. La configuración de la obra *Southwest Pietà* no era esotérica ni difícil de reconocer. La imagen de un hombre joven que lleva en sus brazos el cuerpo exánime de una bella jovencita, era harto conocida. Los dos amantes, que simbolizan el mito de los volcanes Ixtaccihuatl y Popocatepetl que se ciernen sobre el Valle de México, es muy popular aquí y en Latinoamérica; la reproducen ampliamente en almanaques, en los murales de restaurantes y hasta en automóviles especialmente decorados. Efectivamente, los motivos del pleito no eran porque el público no pudiese comprender una obra de arte contemporáneo, sino porque sí la comprendían. Aunque Luis Jiménez no es una persona a quien le falte experiencia en cuanto a controversias asociadas con comisiones públicas destinadas al arte, él jamás hubiese imaginado hasta qué grado podía arder en Albuquerque aquel volcán de emociones.

Se provocaron discusiones frenéticas porque esa comisión tenía una concesión del uno porciento destinada a las artes y que contaba con el respaldo del National Endowment for the Arts. Los medios de comunicación se envolvieron con vehemencia en este asunto; las cartas al editor se amontonaron. La gente tomó partido, se establecieron barreras, se batalló y en ese proceso se aprendió muchísimo acerca de la estructura multicultural de Albuquerque, particularmente acerca de la singular complejidad de la comunidad de habla española de Nuevo México. Aunque faltaban unos diez años para los acalorados debates concernientes a los fondos del National Endowment for the Arts, los funcionarios públicos de la localidad manifestaron su fundado temor de que con esta situación se pusiesen en juego los fondos públicos locales destinados a las artes. Por último, el vecindario de Martíneztown, que queda a sólo unas millas al este de La Plaza Vieja, proveyó una solución ofreciendo una ubicación alterna para *Southwest*

These issues are issues of our time. They are issues of cultures and communities, they are issues of borders, of crossroads, of the edges of our experience. The more our world shrinks and evolves in the direction of a truly global community, the more awareness we develop of the complexities of our local communities, the more the work of Luis Jiménez achieves immediacy and relevance to our lives. The particularity of the subjects of his own experience are simply a passage to the universal dilemmas we all face in being human— — political, intellectual, economic, emotional.

In spite of almost three decades of national visibility in the "art world" and numerous public commissions that have created awareness of his art in many communities around the country, Luis Jiménez's work has never been assembled into a major retrospective exhibition. The Albuquerque Museum undertook this project to present the work in depth and with the idea that the humanity and power

of his work is greatly enhanced by the many comparisons and layers of meaning that emerge from viewing it in a more comprehensive context.

This project could not have been realized without the cooperation of many participants: The Albuquerque Museum Board of Trustees, who supported the idea of developing the exhibition; the Albuquerque City Administration and City Council, who backed and voted a special appropriation for funding; the staff, both regular and contract, who have realized the project; and the many lenders, whose generosity has been the key to presenting an exhibition of this scope. Special thanks are due to all of these.

It is certain that the art of Luis Jiménez will continue to elicit strong feelings, debate and continued controversy because it is an art that is unflinchingly imbedded in many of the passionate issues of our modern world. We hope that our presentation

Pietà. Esta escultura con sus alusiones que cubren niveles tan múltiples que se remontan a Miguel Angel y que pasan desde México hasta Martíneztown, había encontrado domicilio. Sin embargo, sería ingenuo pensar que una obra de arte fuese capaz de suprimir las tensiones que existen en la comunidad como consecuencia del cruce de culturas.

Estos son los problemas que se plantean hoy por hoy. Las dificultades de las culturas y de las comunidades, de las fronteras, de los puntos de intersección, de las márgenes de nuestra experiencia. Mientras más se estrecha nuestro mundo y según éste va evolucionando hacia una verdadera comunidad global, más conscientes estamos de cuán complejas son nuestras comunidades locales y en esa medida la obra de Luis Jiménez cobra más proximidad y más sentido de relevancia en nuestras vidas. La peculiaridad de los temas de su propia experiencia son simplemente un camino hacia aquellos dilemas universales, de orden político, intelectual, económico y emocional, que enfrentamos por el simple hecho de que somos humanos.

A pesar de que hace casi tres décadas que Luis Jiménez disfruta de visibilidad en el "mundo del arte" a nivel nacional, y pese a que ha recibido numerosas comisiones públicas que han dado a conocer su arte en muchas comunidades por todo el país, su trabajo nunca antes había sido congregado en una exposición retrospectiva que fuese de trascendencia. El Museo de Albuquerque se comprometió a llevar a cabo este proyecto para presentar este trabajo a fondo, con el propósito de que la humanidad y la fuerza del trabajo de Luis se intensificase mediante las múltiples comparaciones y niveles de significado que surgen al verlas presentadas en contexto.

Este proyecto no hubiese podido realizarse sin la cooperación de muchos participantes: la Junta Directiva del Museo de Albuquerque, quienes respaldaron la idea de hacer la exhibición; La Administración Municipal de Albuquerque y el Concejo Municipal, quienes ofrecieron su respaldo y votaron

of the visual richness of this work may lead to enhanced awareness of these issues and the ability of art to illuminate the cultural complexities of our communities. As the essays here assert, the "man on fire" is many things, but foremost in these many roles he stands as the self- immolating creator who flows endlessly between life and death, revealing to us who we are.

James Moore

Director

a favor de que se consignasen fondos especiales para este fin; los miembros del personal regular del museo y aquellos que fueron contratados. Todos hicieron que este proyecto se convirtiese en realidad. Nuestro agradecimiento a quienes nos prestaron las obras, gracias a cuya generosidad se ha podido presentar una exposición de esta índole. Nuestra inmensa gratitud para todos ellos.

Es cierto que el arte de Luis Jiménez ha de continuar suscitando sentimientos fuertes, discusiones acaloradas y eternas controversias porque es un arte que se incrusta intrépidamente en muchos de los asuntos apasionados de nuestro mundo moderno. Esperamos que nuestra presentación de la riqueza visual de esta obra sirva para enfocar estos problemas, aumentando así su conocimiento ante el público y que señale el poder del arte para iluminar las complejidades culturales de nuestras comunidades. Como lo aseveran los ensayos que aquí se presentan, "el hombre" en llamas representa muchas cosas, pero sobre todo, entre los muchos papeles que desempeña, se destaca como el creador que se inmola y que surca incesantemente por la vida y por la muerte recordándonos quiénes somos.

James Moore

Director

LUIS JIMÉNEZ
A VIEW FROM LA FRONTERA
RUDOLFO ANAYA

Luis Jiménez, in his work, celebrates the vitality of life. This has been obvious from his early work up through today. Jiménez *es un hijo de la frontera*; he knows its people and the landscape. It is the transformation of these people into art that is his most important contribution to the art of this vast region which stretches between Mexico and the United States. He is fusing the Mexicano and the Anglo-American worlds.

Jiménez's creativity has been consistent, innovative and experimental. The passion in his work continues to exemplify that deep search for an art that portrays the border region. He is the forerunner of a new generation of artists from this area, men and women proud of the land and the people, and bent on creating an aesthetic which reflects *la frontera*. Much of the vitality and strength of his work comes from this representation of the frontier which constantly defines who he is.

When I first viewed his early work I knew this artist had something important to say to us. He represents not only a vision of

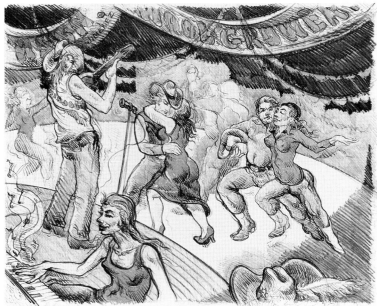

DANCE AT THE WOOL GROWERS' ASSOCIATION, 1979
Lithograph • 19 1/8" x 25"

Figure 1

LUIS JIMÉNEZ
UNA VISTA DESDE LA FRONTERA
RUDOLFO ANAYA

La obra de Luis Jiménez exalta la fuerza de la vida. Esto se ha hecho obvio desde sus primeros trabajos hasta los de hoy. Jiménez es hijo de la frontera; conoce su gente y su paisaje. El transformar esta gente en arte es su contribución más importante al arte de esta vasta región que se extiende entre México y los Estados Unidos. Él funde los mundos del mexicano y del anglo-americano.

La creatividad de Jiménez ha sido consistente, innovadora y experimental. La pasión que expresa su trabajo continúa siendo ejemplo de esa búsqueda profunda por un arte que retrate la región fronteriza. Él es el heraldo de una nueva generación de artistas de esta zona, hombres y mujeres que se sienten orgullosos de su tierra y de su gente y que están decididos a crear una estética que refleje la frontera. Gran parte de la vitalidad y del poderío de su trabajo proviene de esta representación de la frontera que constantemente define quién es él.

Cuando por primera vez ví su trabajo comprendí que este artista tenía algo importante que decirnos. Él representa no sólo una imagen de la gente del Valle del Río Grande y de las influencias de su niñez en el medio ambiente de El Paso, sino que extiende su perspectiva hasta algo aún más grande: la frontera sensual. Ha creado una colección de trabajos que irá más allá de la muerte, esa compañera constante que vemos al acecho en el alma de cada una de sus obras.

Las retrospectivas son para festejar al artista y para apreciar el progreso y el impacto de su trabajo. Es una oportunidad de absorber la magia del artista, el duende del desierto. Nunca he estado frente a una obra de Jiménez sin que me sonría. "Este vato está bien loco," es así como piropeamos a nuestros artistas cuando reflejan el sentido que nosotros le damos al mundo. A lo que le llamamos locura es a la visión y a la creatividad particular del artista, eso que le amarra a sus raíces; gracias a Dios Jiménez posee esa locura. El saca su inspiración y sus materiales del patio de su casa porque se da cuenta que el arte brota de la localidad, no de definiciones abstractas. Él abre nuevos umbrales de percepción y lo que vemos es un retrato íntimo de nuestras vidas y de las vidas de nuestros vecinos. Ver su trabajo

the people of the Rio Grande Valley and the childhood influences of his El Paso environment, but he extends his view to the larger and lusty *frontera*. He has created a body of work which will outlast *la muerte,* that constant companion we see lurking in the soul of every piece.

A retrospective is a time to celebrate the artist and to appreciate the progress and impact of the artist's work. It is an opportunity to absorb the artist's magic, the *duende* spirit of the desert. I have never been in front of a Jiménez piece when I did not smile. *"Este vato esta bien loco,"* is a compliment we pay our artists when they reflect our sense of the world. What we call *"locura"* is the artist's unique vision and creativity, that which binds him to his roots, *y gracias a dios*, Jiménez has *locura*.

He takes his inspiration and materials from his backyard, for he is aware that art springs from the place, not from abstract definitions. He opens new doors of perception and what we see is an intimate portrait of our lives and the lives of our neighbors. Viewing his work is an encounter, a happening in which we come face to face with his *locura*, and it's not always pleasant, sometimes shocking, but never bland or dull.

Jiménez is an artist who creates a synthesis of vision, fusing the North American with the Mexicano, creating in the interplay the many faces of the new mestizos. There is a vision for the future in his fusion and syncretism.

Today the world focuses on borders, borders which divide and create conflicts and wars. On the border we can lose our humanity or regain it, and so for us the art of *la frontera* describes not only social and political reality, it carries the implication of hope. It is this sense of hope for an evolving world which we find in Jiménez.

The history of the Americas is full of much suffering and division, and that has been amply illustrated in its arts. The work of the great Mexican muralists, which Jiménez is heir to, brutally depicts the conflicts between the nations which share *la frontera*. Any border region can continue its age-old animosities, or it can be a bridge between different ways of living, an example to the world that there where two cultures meet, peace and equality may exist. Jiménez is an artist who not only addresses those centuries of pain and division, his vision is also one which binds. In his portraits of *la frontera* he captures two worlds, and the multiplicity of worlds which those two create as they meet.

Jiménez achieves his syncretic view by utilizing undiluted, often garish colors (a legacy from his father's work in neon and the Mexicano muralist influence) and fiberglass (the technology of the North). The myths of the Americas provide a basis for his work.

es un encuentro, un acontecimiento en que nos enfrentamos con su locura, y esto no siempre resulta agradable; a veces es chocante, pero jamás es insípido ni aburrido.

Jiménez es un artista que crea una síntesis de visión al fundir al norteamericano con el mejicano, creando en esa interacción las muchas caras de los nuevos mestizos. Hay una imagen para el futuro en su fusión y su sincretismo.

Hoy el mundo se enfoca en las fronteras, en fronteras que dividen y crean conflictos y guerras. En la frontera podemos perder o recuperar nuestra propia humanidad, por eso el arte de la frontera nos describe no sólo la realidad social y política, sino que conlleva la implicación de esperanza. Es este sentido de esperanza para un mundo que va evolucionando lo que encontramos en Jiménez.

La historia de las Américas está repleta de sufrimiento y división y esto se ha ilustrado cuantiosamente en sus artes. El trabajo de los grandes muralistas mexicanos, de quienes Jiménez es heredero, describe brutalmente los conflictos entre las naciones que comparten la frontera. Cualquier región fronteriza puede continuar con sus antiguas animosidades, o puede convertirse en un puente entre diversas formas de vida, un ejemplo para el mundo de que allí donde dos culturas se encuentran puede existir paz e

igualdad. Jiménez es un artista que no sólo se dirige a aquellos siglos de dolor y rompimiento, su visión también los junta. En sus retratos de la frontera él captura dos mundos y la pluralidad de mundos que esos dos crean al encontrarse.

Jiménez logra su visión sincrética utilizando colores sin diluir, frecuentemente chillones (un legado de los trabajos en neón que hacía su padre e influencia de los muralistas mexicanos) y fibra de vidrio (la tecnología del norte). Los mitos de Las Américas le proporcionan una base a su trabajo. Si no le prestara atención a las mitologías de Las Américas sería simplemente otro artista "pop" que construye esculturas para plantarlas en las paradas de camiones por la carretera interestatal. El trabajo de Jiménez se comprende, por eso es popular, pero también se guía por su visión de la historia.

Al sur de la frontera se origina uno de los mitos más dignos de respeto de las Americas, la historia de Quetzacoatl. Muchas otras historias fluyen de ese inmenso almacén de leyendas y filosofía. Como mexicano, Jiménez es un heredero de ese tesoro de conocimiento. Él penetra hasta las raíces de la mitología mesoamericana. Sus colores brillantes son mexicanos, son el plumaje de esa serpiente que llamamos arcoiris. La historia nos relata que Quetzalcoatl prometió regresar donde la gente

Without that attention to the mythologies of the Americas he might be just another pop artist constructing sculptures which sit in front of truck stops along the interstate. Jiménez's work is accessible, in that sense it is popular, but it is also guided by his vision of history.

South of *la frontera* is the origin of one of the most compelling myths of the Americas: the story of Quetzalcoatl and all the stories that flow from that vast storehouse of legend and philosophy. As Mexicano, Jiménez is heir to that wealth of knowledge. He taps the roots of Mesoamerican mythology. His brilliant colors are Mexicano colors; they are the plumes of the rainbow serpent. The story tells us Quetzalcoatl promised to return to the native people of Mexico. Jiménez shows us that the rebirth of the deity and the artistic impulse it symbolizes can take place in art.

To the north lies another kind of myth, the myth of the invincibility of the machine, steel and concrete, fast cars, a technology which is giving birth to the "machine man." Fiberglass, like plastic, is one of those materials produced by the Americanos, and for Jiménez it becomes a primary symbol of the *cultura del norte*. Using fiberglass, Jiménez goes right to the heart of the myth of invincibility.

His subject matter utilizes the popular images of the *cultura del norte*, and a large part of it is depicted and transformed in the rough and tumble world of *la frontera*. He is also a son of *el norte,* and so he uses its materials and explores its emerging, popular myths. The tension, and attraction, of Jiménez's work is that he always creates within the space of his two worlds, the Mexicano and the Americano. He constantly shows us the irony of the two forces which repel, while showing us glimpses of the synthesis he seeks.

This idea of a synthesis of vision has interested me for a long time. How do we fill the space of *la frontera,* or the space within each of us, and retain the integrity of those mythologies whose knowledge is so useful for our well being? For me the question in this spiritual plane was one of binding the elements of a Catholic heritage to a world view which is Native American. Growing up in the Catholic, Spanish-speaking world of New Mexico, and later reading the mythology and rich symbolism of the evolution of that heritage, I understood how that history provided part of my identity. Later I explored the world of Mesoamerica, reading the myths, visiting many archaeological sites of Mexico, absorbing as much of that history as I could. So I was early engaged in this process of reconciliation through my own art, at the same time recognizing it in others. This fusing of the poles of the divergent world views which meet in our region is also a path of knowledge, a way of knowing.

nativa de México. Jiménez nos muestra que el renacer de la deidad y el impulso artístico que esto simboliza puede lograrse en el arte.

Al norte se encuentra otro tipo de mito: la invencibilidad de la máquina, acero y cemento, carros de alta velocidad — tecnología que da a luz al "hombre máquina." La fibra de vidrio, al igual que el plástico, es uno de esos materiales producidos por los estadounidenses y que Jiménez convierte en símbolo fundamental de la cultura del norte.

Utilizando la fibra de vidrio, Jiménez va directo al corazón del mito de invencibilidad.

Sus temas utilizan las figuras populares de la cultura del norte y una gran parte de esa cultura está retratada y transformada en el mundo turbulento y bamboleante de la frontera. Él también es hijo de El Norte, por lo tanto emplea sus materiales y explora los mitos populares que allí emergen. La tensión y la atracción del trabajo de Jiménez consisten en que él siempre crea dentro del espacio de sus dos mundos: el mexicano y el americano. Constantemente él nos muestra la ironía de las dos fuerzas que se repelen, mientras nos muestra una visión fugaz de la síntesis que anda buscando.

Esta idea de la síntesis de la imagen me ha interesado a mí por mucho tiempo. ¿Cómo llenamos el espacio de la frontera, o el vacío que llevamos dentro de nosotros mismos y cómo retenemos la integridad de esas mitologías cuyo conocimiento nos es tan beneficioso? Para mí, el asunto en este nivel espiritual era atar los elementos de una herencia católica a una imagen nativoamericana del mundo. Por haberme criado en el mundo católico e hispanoparlante de Nuevo México, y al leer acerca de la mitología y del caudaloso simbolismo de la evolución de esa herencia pude entender cómo esa historia me proporcionó parte de mi identidad. Más tarde exploré el mundo de Mesoamérica, leí acerca de sus mitos, visité muchos de los parajes arqueológicos de México, y fui absorbiendo todo lo que podía de esa historia. Así es que, desde muy temprano, ya estaba involucrado en el proceso de reconciliación a través de mi propio arte, mientras al mismo tiempo reconocía ese mismo proceso en otros. Esta fusión de polos de las imágenes divergentes del mundo que convergen en nuestra región es también un trayecto de sabiduría, un modo de saber.

La polaridad es una forma de percepción, pero es una forma limitada porque mantiene a la gente separada. La inclinación natural de proteger la historia de uno, crea el mundo nuestro y el de ellos, *nosotros* y *los otros*. La división engendra división y cada uno de nosotros se llega a creer dueño de la verdadera forma de

Polarity is a way of perceiving, but it is limited because it keeps people apart. The natural inclination to protect one's history creates the world of us and them, *us* and the *other*. Division engenders division, and each one of us comes to believe that he is the possessor of the true way of knowledge. This polarity has created a great chasm between the Americas, and it has often been used to create conflict which engenders the polarization of the cultures. The artist is a guide between the poles, a mediator creating synthesis, and thus a new way of perceiving through works of art.

To bind, the artist seeks a metaphor, a language by which to express the syncretic view. For me the metaphor was *"los santos son las kachinas."* The saints are the kachinas; the kachinas are the saints. With this metaphor I could synthesize my mestizo heritage, give equal weight to all the histories of my multicultural heritage. Art is a way of creating the authentic self, not the divided self. That is also where Jiménez is leading us. For the sculptor, the language of the metaphor is the material used to construct the art work. He straddles the border, drawing the pole of his Mexicano, (and *Nuevo Mexicano* and *Tejano*) heritage to the pole of the world of the machine to the north.

His style is gestural, dynamic, vital. His people of *la frontera* are muscular, hard, tough, always in action, almost grotesque in their reality. The women are *"pura Mexicanas,"* women of high cheekbones, full lips, arrogant eyes, tattooed survivors of a hard life. Their faces are the faces of *la frontera*, and their sensuality reflects a gusto for life.

It is that sensuality which is a hallmark of Jiménez. While in O'Keeffe we found a Southwest exploration of our sexual natures in the curves of pistils, stamens and the petals of flowers; in Jiménez we find it exploding from its proper nature, the bodies of men and women, the brute force of horses, even in the dynamic' nature of the machine. The dynamo is perverted sexual energy, but the artist can't deny — we made it so in the myth of *el norte*.

Beneath the sensuality of the flesh lurks the figure of death, *la muerte*, a constant companion on the vast desert. Jiménez constantly pulls us back to the Mexicano view of death, portraying the view for *la cultura del norte*, reminding those viewers that there are many ways to the truth, more than one door of perception. His men are men from *la frontera*: Mexicanos, Indians, Anglos or mestizos, as comfortable on horses as they are on motorcycles, ranch trucks or lowrider cars. They are born of the desert earth and born of the machine, thus past and present merge in the work. The sexual overtones are everywhere. These are men who work hard, live hard

conocimiento. Esta polaridad ha creado un gran abismo entre las Américas y a menudo ha sido utilizada para crear conflictos que engendran la polarización de culturas. El artista es un guía entre los extremos, un mediador que crea una síntesis y, por consiguiente crea una nueva forma de percibir a través de obras de arte.

Para unificar, el artista busca una metáfora, un lenguaje que exprese la visión sincrética. Para mí, la metáfora era, "los santos son las kachinas". Los santos son las kachinas, las kachinas son los santos. Con esa metáfora puedo sintetizar mi patrimonio mestizo, darle la misma importancia a todas las historias de mi herencia multicultural. El arte es una forma de crear el yo auténtico, no el yo dividido. Es ahí también hacia donde Jiménez nos guía. Para el escultor, el lenguaje de la metáfora es el material que usa para construir el trabajo de arte. Él se monta en la frontera, y así acerca el polo de su patrimonio mexicano (y nuevomexicano, y tejano) al polo que queda al norte, el del mundo de la máquina.

Su estilo es gesticulante, dinámico, vital. Sus personajes de la frontera son musculosos, duros, robustos, siempre en acción, casi grotescos en su realidad. Las mujeres son "puras mexicanas", de pómulos sobresalientes, labios carnosos, ojos arrogantes, sobrevivientes que han sido tatuadas por una vida difícil. Sus rostros son los

rostros de la frontera y su sensualidad refleja el gusto por la vida.

Esa sensualidad es el sello distintivo de Jiménez. Mientras que en las curvas de los pistilos, de los estambres y en los pétalos de las flores de O'Keeffe encontramos una exploración de nuestras naturalezas sexuales características del Suroeste, en Jiménez encontramos al Suroeste que explota desde su propia naturaleza en los cuerpos de hombres y mujeres, en la fuerza bruta de los caballos, aún en el carácter dinámico de la máquina. El dínamo es energía sexual pervertida, pero el artista no lo puede negar — así fue como lo hicimos en el mito de El Norte.

Bajo la sensualidad de la carne se esconde la figura de la muerte, compañera constante del vasto desierto. Jiménez nos hala constantemente hacia la perspectiva mexicana de la muerte, personificando esa imagen para la cultura d el Norte, recordándole a esos espectadores que son muchos los caminos que llevan a la verdad, que hay más de una puerta de percepción.

Sus hombres son hombres de la frontera: mexicanos, indios, anglos o mestizos, que se sienten tan cómodos a caballo como en motocicleta, en las camionetas de carga que usan en el rancho o en sus curiosos automóviles "lowriders". Son engendrados por la tierra del desierto y han nacido de la máquina; así se funden en

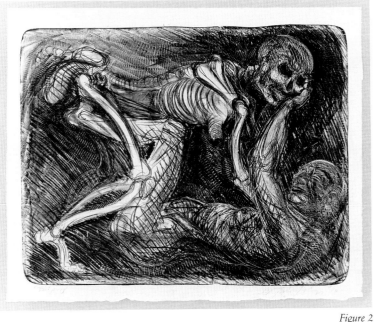

Figure 2

LA LUCHA (THE STRUGGLE), 1993
Lithograph • 25 1/2" x 32"

and often die young. The country western ballad and the Mexicano *corrido* again fuse in the work; music is a theme, but although divergent as the music may be in technique, the theme is the same. The best way to experience the work is to the accompaniment of country western or *tejano conjunto*.

The Anglo women also have hard, tough faces, an energy which celebrates the vitality of life. You're not that different, Jiménez seems to say. Dance and make merry, because *la muerte* is always the partner. You are the woman at my side, in dance, at the rodeo, as my baby doll *chuca* in the cantina or in my lowrider car, as mythic Southwest Statue of Liberty or giving birth to our children. Earth mother and reality of the woman

of the *frontera* combine, and they have more in common than meets the eye.

In the works depicting the pachuco, Jiménez portrays the lowrider life style, a reality from El Paso to Los Angeles. The socio-political message is clear. The descendents of Aztec princes, as Corky Gonzalez calls them, now cruise the mean streets in customized cars. The pachuca becomes Tonantzin, in some works La Llorona. And always, Jiménez is pulling at the polarity, reminding us two different cultures have met on this continent and we are the multi-faceted fruits. There is ambiguity and dissension, but it is not destructive—it is a door to enter.

Each sketch or lithograph or fiberglass sculpture carries the

el trabajo, el pasado y el presente. Las alusiones sexuales están en todas partes. Estos son hombres que trabajan duro, tienen una vida difícil y con frecuencia mueren jóvenes. Las baladas "country western" y los corridos mexicanos se funden una vez más en el trabajo, la música es un tema y aunque la técnica musical de ambas difiera, el tema es el mismo. La mejor forma de sentir el trabajo es con el acompañamiento musical de un conjunto "country western" o tejano.

Las mujeres anglosajonas tienen también facciones duras y toscas, una energía que aplaude la fuerza de la vida. Ustedes no son tan diferentes, parece decir Jiménez. Bailen y gocen pues la pareja de baile siempre es la muerte. Tú eres la mujer que está a mi lado, en el baile, en el rodeo, como mi muñeca chuca en la cantina o en mi "lowrider", como mítica estatua de la libertad en el suroeste, o pariendo nuestros hijos. La madre tierra y la realidad de la mujer de la frontera se combinan y tienen más cosas en común de lo que aparentan a primera vista.

En los trabajos que representan al pachuco, Jiménez retrata el estilo "lowrider" de vida, una realidad que abarca desde El Paso hasta Los Angeles. El mensaje socio-político está claro. Los descendientes de los príncipes aztecas, como les llama Corky González, ahora vuelan en automóviles remodelados por esas calles ruines. La pachuca

se convierte en Tonantzin y en algunos trabajos es La Llorona. Y Jiménez siempre tira de la polaridad, recordándonos que dos culturas diferentes se han encontrado en este continente y que nosotros somos los frutos multifacéticos de ese encuentro. Hay ambigüedad y disensión, pero no de carácter destructivo —es una puerta por donde entrar.

Cada dibujo o litografía o escultura de fibra de vidrio lleva el mismo mensaje: la mitología de cada mundo cobra vida en la fusión que es el arte. Desde mi perspectiva, el labriego se convierte en San Isidro; me recuerda a mis antepasados quienes durante siglos labraron las fincas del valle de Nuevo México y me acerca más a los que poblaron la región del oeste medio. El hombre en llamas se convierte en un Quetzalcoatl, el hombre máquina que está naciendo y que me transporta hasta Bellas Artes en la ciudad de México o a algún otro edificio municipal donde atónito he contemplado los muralistas mexicanos. Cada escultura se convierte en un contemporáneo paraje arqueológico; las visitamos al igual que visitamos lugares como Tula, Teotihuacán o el Monte Alban.

La única forma en que Jiménez podía acercarse a esta imagen de síntesis era permaneciendo cerca de sus raíces. El mejor regalo que hemos recibido es que este artista de tanto talento reflexione acerca del alma de

same message: the mythology of each world comes alive in the fusion which is art. The sodbuster becomes a San Isidro from my perspective, reminding me of my ancestors who tilled the valley farmlands of New Mexico for centuries, drawing me closer to the experience of the settlers of the Midwest. The man on fire becomes a Quetzalcoatl, the machine man being born transports me back to Bellas Artes in Mexico City or other municipal buildings where I've stood in awe of the Mexican muralists. Each sculpture becomes a contemporary archaeological site, places we visit as we would visit Tula, Teotihuacan or Monte Alban.

The only way for Jiménez to arrive at his vision of synthesis was to remain close to his roots. What a gift it has been to us for this talented artist to reflect on the soul of our region. He gives meaning to our existence and history. Let us rejoice Jiménez chose to remain in the desert area to be near the roots of the mythologies he knows and needs to continue to explore.

I return to the man on fire, because there I see our humanity on fire, each one of us burning in the meeting of two worlds on *la frontera*. The man on fire is also the Christ of the desert, offering redemption, and he is the plumed serpent, Quetzalcoatl. In every piece Jiménez pulls together the poles of experience, and most important, a new way of seeing.

But in the end, each viewer brings his own mythology, emotions and aesthetics to the viewing. *Cada cabeza es un mundo*, and one also brings one's needs to the viewing, the need to experience the piece of art and go away renewed. The experience of standing before the lithograph or walking around the sculptures is itself a metaphor, the meeting of the viewer with the work of art. A new synthesis will be created, and if the viewer is attentive to the message he or she will go away a changed person.

Jiménez is accessible to his audience; he wants to communicate and he will shock you and dazzle you to do it. He has the intent and vision of a world artist. What else can we say¿ *"Te aventates*, bro." You did it. You were touched by the muses of the vast deserts around El Paso, and you held steady to your vision. Any artist who accomplishes that deserves our respect, *un abrazo*, and a whispered, *"Te aventates."*

Rudolfo Anaya c/s

nuestra región. Él le imparte significado a nuestra existencia y a nuestra historia. Debemos felicitarnos de que Jiménez haya decidido permanecer en el área del desierto para estar cerca de las raíces mitológicas que conoce y que siente necesidad de seguir explorando.

Vuelvo al hombre en llamas porque allí veo nuestra humanidad quemándose, a cada uno de nosotros ardiendo ante el encuentro de dos mundos en la frontera. El hombre en llamas es también el Cristo del desierto que ofrece redención y es Quetzalcoatl, la serpiente con plumaje. En cada lugar, Jiménez armoniza los polos de la experiencia y, lo que es más importante, un modo diferente de ver.

Pero a fin de cuentas, para ver el espectáculo cada cual trae consigo su propia mitología, sus propias emociones, y su propia estética. Cada cabeza es un mundo y uno también trae sus propias necesidades cuando mira un panorama, la necesidad de sentir la obra de arte para marcharse renovado. La experiencia de estar frente a una litografía o de dar vueltas alrededor de las esculturas es en

sí una metáfora — el encuentro con la obra de arte. Una nueva síntesis será creada y si el espectador le pone atención al mensaje, habrá experimentado un cambio al marcharse.

Jiménez está accesible a su audiencia; está decidido a comunicar y para lograrlo está dispuesto a escandalizarnos, a deslumbrarnos. Él tiene el ansia y la visión de un artista mundial. ¿Qué más podemos decir¿ "Te aventates, bro." Te saliste con la tuya. Fuiste escogido por las musas del inmenso desierto que rodea El Paso y te aferraste a tu visión. Todo artista que logra eso merece nuestro respeto, un abrazo y que le digan muy quedo al oído, "Te aventates."

Rudolfo Anaya c/s

LUIS JIMÉNEZ
RECYCLING THE ORDINARY INTO THE EXTRAORDINARY

SHIFRA M. GOLDMAN

Art must function on many levels, not just one or two.
— *Luis Jiménez*[1]

What I like about Jiménez's works is that they are complicated and tough. They combine Pop, Radio City and sometimes heroic iconography. But the sculptures are too hot to be Pop.
— *John Perreault*[2]

TO BE OR NOT TO BE POP!

That is (one of) the questions that need exploration if we are to come to some approximation of the body of work produced by Luis Jiménez for the last twenty-plus years. The sensibility of Luis Jiménez can actually be located in four distinct artistic sources: Pop art, New Figuration (both of the sixties), Mexican social realist muralism and the New Deal artists it influenced (twenties and thirties), and the aesthetic of *rasquachismo* which is particularly Chicano and harks back to even older traditions in Mexican communities of the Southwest.

Pop art joyously embraced the articles of the everyday object, the ready-made, the photographic image. It emerged in the mid-fifties at a crucial moment when the heroics of Abstract Expressionism no longer spoke to new conditions and attitudes. Its object was to erase the separation between art and unvarnished reality by incorporating and melding the products of late capitalism, the consumer society and the ubiquitous images of the mass media. In doing so, it suggested a celebration of the society that produced it, but with a sense of detachment, of disengagement from issues. Only a few practitioners like Edward Kienholz took a critical posture toward the implicit dehumanization of post-World War II society and the norm of the "gray flannel suit."

New Figuration (or New Humanism) opted for a figurative language that rejected the utopian premises of modernism. Instead, it probed the hidden ills and corruptions of modern society with an existential despair, and replaced "the illusions of well-being with icons of discontent."[3]

LUIS JIMÉNEZ
RECICLANDO LO ORDINARIO PARA CONVERTIRLO EN EXTRAORDINARIO

SHIFRA M. GOLDMAN

El arte debe funcionar en muchos niveles, no sólo en uno ni en dos.
— *Luis Jiménez*[1]

Lo que me gusta de los trabajos de Jiménez es que son complicados y fuertes. Combinan Pop, Radio City y algunas veces iconografía heroica. Pero las esculturas son demasiado candentes para ser Pop.
— *John Perreault*[2]

¡SER O NO SER POP!

Esa es la pregunta (una de tantas) que necesitamos explorar más a fondo si queremos acercarnos al trabajo que Luis Jiménez ha producido durante los últimos veinte y tantos años. La sensibilidad de Luis Jiménez puede ubicarse en cuatro fuentes artísticas individuales: en el arte Pop, la Nueva Figuración (ambas de los años sesenta), en el muralismo socio-realista mexicano y los artistas del Nuevo Trato que éste influenció y en el rasquachismo. El rasquachismo es una estética particularmente chicana que se remonta hasta las más antiguas tradiciones de las comunidades mexicanas del suroeste de los Estados Unidos.

El arte Pop acogió gustosamente los artículos corrientes que se usan a diario, los que se compran ya hechos y la imagen fotográfica. Esta expresión artística surgió a mediados de los años cincuenta, en un momento crucial cuando la heroicidad del expresionismo abstracto ya no se relacionaba con las nuevas condiciones y actitudes. Su propósito era borrar la separación que existía entre el arte y la cruda realidad, mediante la incorporación y combinación de esos productos que representaban el capitalismo de fines del siglo veinte, la sociedad consumidora y las imágenes que están presentes en todos los medios de comunicación. Ésto sugería un homenaje a la sociedad que estaba a cargo de su producción. Pero en este homenaje no había compromisos, más bien reflejaba cierto desprendimiento y des-

New Figuration (which had an important development in Latin America) engaged in expressive distortion bordering on the grotesque and the absurd as an outward manifestation of inward malaise. It came on the heels of reconsiderations of the atom bombs dropped on Hiroshima and Nagasaki, of U.S. involvement in Vietnam and the subsequent use of napalm, about continued nuclear testing and the possible destruction of the globe: in short, about the failings of society and the establishment of the Cold War. Its mood was not only critical, but sometimes bitter.

Bridging these two movements, then, Luis Jiménez can be seen as an unorthodox Pop artist with "humanist" concerns. His biography tells us he did not turn to corporate consumerism for his Pop-oriented formal means and imagery, but to the artistic trade as a signmaker learned in his father's workshop in El Paso, Texas - certainly an unprecedented and original source compared to the "big names" of Pop, and one that brought different elements to bear on this new language. In addition to the sharp critical edge that "humanism" gave his work, he drew on his fascination with the expressive and social language of the Mexican muralists (especially José Clemente Orozco, but also David Alfaro Siqueiros), whose work he studied and absorbed, and this gave him still another dimension. "I guess what really impressed me about Mexican art," he said in 1972, "was somehow that it seemed relevant. I thought I had to be relevant to the society."[4] The final component of Jiménez's work pertained particularly to Mexican-American/Chicano art but didn't receive a name until much after Jiménez and other artists exhibited its characteristics. This was the attribute of *rasquache* (or *rascuache*). *Rasquachismo* is an outsider viewpoint that stems from a "funky, irreverent stance that debunks convention and spoofs protocol. To be *rasquache* is to posit a bawdy, spunky consciousness seeking to subvert and turn ruling paradigms upside down... only recently [has] it been appropriated as an aesthetic program of the professional class."[5] It was this element that provided (and provides) part of the ironic, satirical or sardonic exaggerations and humor, and that prevents Jiménez's work from exhibiting any hint of cool detachment from his subject, or any cynicism.

In fact, to the degree that Jiménez understood his work to have a social purpose that drew on Mexican and Chicano history and mythology, that reexamined the frontier myths surrounding the West, that reinserted the originative power of the Indian in the United States (and the American continent) and the pioneering Mexican presence in the Southwest, that reversed the "John Wayne" cowboy-Indian distortions of western history, his

preocupación por los temas sociales. Sólo unos pocos artistas prominentes como Edward Kienholz asumieron una posición que mostraba la deshumanización implícita de la sociedad procedente de la Segunda Guerra Mundial y la norma del "gray flannel suit" (traje gris).

La Nueva Figuración (o Nuevo Humanismo) optó por un idioma figurativo que rechazaba las premisas utópicas del modernismo. En cambio, escudriñó con una desesperación existencial las imperfecciones y corrupciones encubiertas de la sociedad moderna y reemplazó "las ilusiones de bienestar con iconos de descontento."[3] La Nueva Figuración (que tuvo un desarrollo importante en América Latina), como manifestación externa de un malestar interno, adoptó una expresión distorsionada que rayaba en lo grotesco y absurdo. Surgió a raíz de la reconsideración del bombardeo atómico de Hiroshima y de Nagasaki, del enredo de los Estados Unidos con Vietnam y los ataques subsiguientes con bombas de napalm, de las continuas pruebas nucleares y de la posibilidad de destrucción del globo terrestre. En fin, esta manifestación surgió de los fracasos de la sociedad, cuando se instauró la Guerra Fría. El carácter de la Nueva Figuración no sólo era crítico, sino que a veces rayaba en lo amargo.

Luis Jiménez vincula esos dos movimientos. Él puede ser considerado como un artista Pop,

heterodoxo, con inquietudes "humanistas". Su biografía nos deja ver que para lograr sus propósitos formales y crear sus imágenes Pop, él no se refugió en los artículos de consumo que fomentan las corporaciones. Lo que hizo fue retornar al oficio artístico de la creación de rótulos que había aprendido en el taller de su padre en El Paso, Texas. Ésta es una fuente original, que si se compara con otras que motivaron a los "grandes artistas" Pop, podríamos afirmar que es una fuente sin precedentes. De allí sacó distintos elementos que conducen a un nuevo lenguaje.

Además del penetrante filo crítico que el "humanismo" le infunde a su trabajo, él saca partido de su fascinación con el idioma social y expresivo de los muralistas mexicanos, (especialmente de José Clemente Orozco y David Alfaro Siqueiros), cuyos trabajos estudió y absorbió impartiéndole una nueva dimensión a su propio trabajo. "Me imagino que lo que realmente me impresionó del arte mexicano," dijo en 1972, "fue que de alguna manera parecía relevante. Pensé que yo tenía que ser relevante para la sociedad."[4]

El último componente en la obra de Jiménez pertenece en particular al arte méxico-americano/chicano, aunque éste no adquiere un nombre sino hasta mucho después de que Jiménez y otros artistas expusieran su carácter. Es entonces que se le asigna el nombre de rasquache

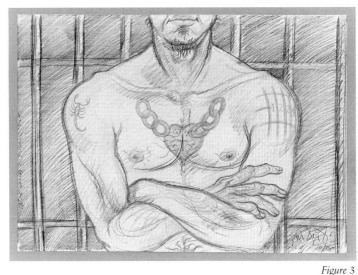

Figure 3

TATTOO SERIES - PRISONER 1224, 1976
Colored pencil on paper • 27 3/4" x 39 1/2"

work is celebratory as well as critical. The tragic and despairing posture of "humanism," the alienating "objectivity" of Pop, are offset by an affirmative celebration of ordinary working people made extraordinary - the "heroic iconography" referred to by John Perreault.

SEX, SEXISM, CARS AND VIOLENCE

In order to conceive of the New York art world of the later sixties when Jiménez arrived to find an already successful Pop art scene in the galleries and museums, it is pertinent to establish the visual phenotypes of women presented by prominent Pop artists who, in their turn, derived these images from mass media and advertising. All the sexual stereotypes, the objectified images of women used to sell products, of women as objects among other objects, permeated the paintings, collages and sculptures of the day. From billboards, magazine advertisements, comic books, film and television, the images proliferated and were reproduced by the artists busily appropriating these sources. One need only think of artists like James Rosenquist, Roy Lichtenstein, Andy Warhol and Tom Wesselman. For Jiménez, who arrived in 1966, as he himself testifies, "the reason there was a lot of sexual imagery in the beginning was that I had a really repressed upbringing. I grew up as a Mexican Protestant - no smoking, no drinking, no dancing. I didn't date when I was in high school. The whole New York experience was also a release sexually. The repressed sexual feelings showed up in the work."[6] From the beginning, however, Jiménez's female imagery, while still objectifying women was, unlike those of other Pop artists, colored by a consciousness of racism. The ulti-

(rascuache). El rasquachismo es una visión que surge de afuera, que proviene de la disposición "funky" (fétida, extravagante) e irreverente que se burla del protocolo y desprestigia las normas convencionales. Ser rasquache es proponer la búsqueda de un sentido indecente y valiente que derrumbe los paradigmas gobernantes dejándolos patas arriba... hasta hace muy poco no se había adoptado como un programa estético de la clase profesional."[5] Es éste el elemento que le impartió (y aún le imparte) humor y le añade exageraciones irónicas, satíricas o sardónicas a la obra de Jiménez y lo que evita que en ella se vislumbre siquiera un ápice de cinismo o de frialdad por parte del artista hacia el sujeto.

Realmente, el trabajo de Jiménez es a la vez un homenaje y una crítica, a la medida en que va comprendiendo que su trabajo tenía un propósito social que se nutría de la historia y de la mitología mexicana y chicana. Ese propósito se hace más evidente según él va reexaminando los mitos que rodean la frontera del oeste. Así le devuelve al indio de los Estados Unidos (y de todo el continente americano) su poder aboriginario, destaca la presencia de los mexicanos en el suroeste de los Estados Unidos aportando su alma pionera y contradice las distorsiones hechas en la historia del oeste con los vaqueros e indios presentados al estilo John Wayne. La posición trágica y desesperanzada del "humanismo" y la "objetividad" enajenante del arte

Pop, quedan desplazadas con el poderoso homenaje que Jiménez le rinde a la gente ordinaria, a quienes convierte en personajes extraordinarios. Es ésto lo que John Perreault llama "iconografía heroica".

SEXO, SEXISMO, AUTOMÓVILES Y VIOLENCIA

En los años sesenta, Jiménez llegó a Nueva York y encontró que las galerías de arte y los museos se habían convertido, y con mucho éxito, en un escenario Pop. Para poder concebir ese mundo del arte neoyorquino, es pertinente establecer los fenotipos femeninos presentados visualmente por prominentes artistas Pop cuyas imágenes provienen de los medios de comunicación y de los anuncios de publicidad. Todos los estereotipos sexuales —la imagen de la mujer como objeto que se utiliza para vender productos, de la mujer como un producto más entre tantos otros— se infiltraron en las pinturas, el collage y en las esculturas del momento. Esas imágenes proliferaron desde los grandes rótulos, las carteleras, los anuncios que aparecen en revistas, las historietas cómicas, el cine y la televisión, y muchos artistas se adueñaron afanosamente de esas fuentes y las reprodujeron.

Para esto basta recordar artistas de la talla de James Rosenquist, Roy Lichtenstein, Andy Warhol, y Tom Wesselman. Jiménez, cuyo arribo a Nueva York data del 1966,

mate female sexual stereotype is the blue-eyed blonde, particularly in mass media. In his series of television-based works - including *Blonde TV Image* (1967) and *Flesh TV Image* (1967) - he confronts this problem, epitomized by the drawing of a cracked female face with blonde hair emerging from black, called *Chicana Face Emerging from TV Image* (1967). The psychological damage to the self-esteem of women of color confronted by only white (blonde) models, is an early social statement. In *Doll* (1970), with exposed (and strange) viscera within a blonde torso, and in the *Paper Doll* (1970) series, which includes young girls who are white, brown and black (not yet conscious of racism?), this dichotomy is again projected.

Thereafter, his sexy women are white: *Beach Towel* (1970-1971), *Bomb* (1968) (like a Pop version of Hans Bellmer's bulbous erotic dolls), *Pop Tune* (1967-1968) (in which a record disc revolves with female body parts around its penis-like center), or *California Chick (Girl on a Wheel)* (1968) (from the most car-addicted state in the Union) and, finally, as a culmination, his well-known *American Dream* (1969) in which a buxom blonde copulates with a curvaceous car: the ultimate symbiosis for a car-and-blonde-worshipping U.S. male public!

Jiménez, however, had an alternate source in mythology about which the viewers knew nothing. The pre-Columbian Olmecs of Mexico worshipped

testifica lo siguiente acerca de esos años: "La razón por la cual hay tanta imagen sexual al comienzo es porque mi educación fue verdaderamente reprimida. Me crié como mexicano protestante —sin fumar, sin beber y sin bailar. En la escuela superior nunca salí con muchachas. La experiencia en Nueva York fue de liberación sexual. Las emociones sexuales que habían permanecido reprimidas aparecieron en mi trabajo."[6]

Aunque desde un principio sus imágenes femeninas retrataban las mujeres como objeto, en ellas se notaba que, contrario a las de otros artistas Pop, las suyas tenían un matiz que demostraba que él estaba consciente del racismo. El colmo del estereotipo sexual femenino es la rubia de ojos azules que aparece en los medios de comunicación. En su serie basada en la televisión, que incluye trabajos como *Blonde TV Image* (1967) (Imagen Rubia en la Televisión) y *Flesh TV Image* (1967) (Imagen de Carne Humana en la Televisión), enfrenta y compendia este problema en su dibujo de una mujer con el rostro rajado, que lo titula *Chicana Face Emerging from TV Image* (1967) (Rostro de una Chicana Que Emerge de la Televisión). Su pelo rubio contrasta con el fondo negro del cual surge la imagen. Una de sus primeras observaciones sociales se encuentra en su referencia al sufrimiento sicológico de las mujeres de color cuando sólo se les confronta con modelos blancas y rubias. Él destaca cómo en esta forma las

herimos en su amor propio. Esta dicotomía se proyecta de nuevo en su obra *Doll* (1968), (Muñeca) que representa un torso rubio con las entrañas insólitamente expuestas. La dicotomía se ve también en la serie *Paper Doll* (1970) (Muñeca de Papel) que incluye muchachitas blancas, morenas y negras (tal vez ajenas a la existencia del racismo). De ahí en adelante, las mujeres sexuales en la obra de Jiménez son blancas, como podemos apreciar en las siguientes obras: *Beach Towel* (1970-1971) (Toalla de Playa); *Bomb* (1968) (Bomba), (una versión Pop de las muñecas eróticas y voluptuosas de Hans Bellmer); *Pop Tune* (1967-1968) (Canción Pop) donde partes de un cuerpo de mujer están tiradas sobre un disco musical que gira alrededor de un centro que simula un pene; *California Chick (Girl on a Wheel)* (1968) [Chica Californiana (Muchacha Montada Sobre una Llanta)] procedente de California, por ser éste el estado de la Unión Norteamericana que más pasión siente por los automóviles; y como punto culminante, su conocidísima obra *American Dream* (1969) (Sueño Americano) donde una volumino-sa mujer copula con un automóvil curvilíneo: ¡simbiosis máxima para ese público masculino estadounidense que idolatra a los automóviles y a las rubias!

Sin embargo, Jiménez tuvo otra fuente en una mitología que su público desconocía. En México, los olmecas pre-colombinos adoraban a un

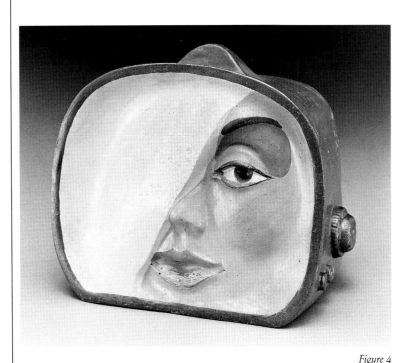

TV SET, ca. 1966-67
Fiberglass • 10 1/2" x 12" x 6 1/4"

Figure 4

Figure 5

ABUELA Y NIETO, 1973
Colored pencil on paper • 22 1/4" x 30"
Courtesy of Moody Gallery, Houston, Texas

a "were-jaguar" (similar to a were-wolf), the offspring of a cross between the tropical spotted jaguar and a human woman - shown usually as a toothless human baby with feline features. Later, when Jiménez produced a work depicting the birth of a symbiotic machine-man, the arched straining torso of the woman could very well be that of the blonde of *American Dream* from whose vagina issues forth a fully-adult mechanized man. Here again, while commenting on contemporary society, Jiménez echoes the birth of the Aztec sun/war god, Huitzilopochtli who sprang fully grown and armed, from his mother, the earth goddess Coatlicue.

That Jiménez was fully aware and critical of U.S. militarism and violence is demonstrated by the 1968 work *Tank- Spirit of Chicago,* executed in color and rounded volumes of an army tank with sprawled black and brown bodies fused to its surface, its cannon thrust between the legs of a female victim and its treads suggesting the teeth of a skull. This certainly comments on the confrontation between Vietnam war protesters (with the participation of the then-Yippies and Black Panthers) during the 1968 Democratic Convention in Chicago, which was suppressed with great violence by the police. Related drawings of the *TPF* (Tactical Police Force) (1968-1969), one subtitled *With Phallic Club,* were surely a reference to male sexuality associated with power and violence, as was the sculpture *Death Masks* (1968-1969) in which four helmets,

"hombre jaguar" (similar al hombre lobo), fruto del cruce entre jaguar tropical y mujer. Esta figura, por lo general, aparece retratada como un bebé humano sin dientes y de facciones felinas. Más tarde, cuando Jiménez produce un trabajo que describe el nacimiento del simbiótico hombre máquina, el torso arqueado y tenso de la mujer bien podría ser el de la rubia de su obra *American Dream,* de cuya vagina sale un hombre adulto mecanizado. Aquí también, mientras comenta acerca de la sociedad contemporánea, Jiménez repite el tema del alumbramiento del sol azteca, el dios de la guerra, Huitzilopochtli, quien cuando nació de su madre Coatlicue, la diosa de la tierra, ya era un hombre adulto armado.

Su trabajo *Tank-Spirit of Chicago* (Tanque-Espíritu de Chicago), ejecutado en el 1968, demuestra que Jiménez estaba bien consciente del militarismo y de la violencia estadounidense y que criticaba estas características. Esta obra fue ejecutada a todo color con volúmenes redondeados de un tanque del ejército que lleva fundidos sobre la superficie, los cuerpos de negros y morenos. El cañón del tanque está clavado entre las piernas de una mujer que es la víctima. Las huellas que dejan las cadenas de las ruedas del tanque semejan los dientes de una calavera. Esta obra es definitivamente un comentario que atañe a la confrontación entre los que protestaron contra la guerra de Vietnam (entre los cuales se encontraban los Yippies de aquel entonces y los Black Panthers) durante la convención del Partido Demócrata en Chicago en el 1968, cuando una demostración fue suprimida con violencia por la policía. Otros dibujos relacionados con la fuerza policial (TPF - Tactical Police Force) (1968-1969), como uno que lleva el subtítulo *Con Macana Fálica,* hacen referencia a la asociación de la sexualidad masculina con el poder y la violencia. La escultura, *Death Masks* (1968-1969) (Máscaras de la Muerte) hace referencia a ese mismo problema. En dicha escultura hay cuatro cascos con emblemas que los identifican como miembros de la escuadra militar, de la escuadra policial, del escuadrón de la muerte y como soviéticos. Las máscaras de gas que llevan puestas son todas idénticas.

La sexualidad continúa siendo un tema constante en la obra de Jiménez, pero ocurre un cambio en sus temas a su regreso de Nueva York. Allá sus imágenes Pop eran activadas por el sexo, pero al regresar al oeste, Jiménez proyecta por primera vez las mitologías del oeste estadounidense donde el género masculino domina. Al regresar se reencuentra con las mujeres tejanas, mexicanas y chicanas de la clase obrera y esto hace que él modifique su presentación de la mujer. La sexualidad puesta al descubierto es la norma para varones y hembras, pero las mujeres se vuelven más fuertes

identified as military, police, death squads and Soviets by their logos, wear identical gas masks.

Jiménez's sexualization and its gendering remain a constant in his subsequent work, with one change. After his return to the West from New York and its sexually-driven Pop imagery, and after the early projections of western mythologies, which are male-dominated, his reencounter with working class Texan, Mexican and Chicana women causes a change in his rendition of females. Open sexuality is the norm for both men and women, but the latter become more powerful and tough as individuals; they meet the men at least halfway. They cease to be just objects or seductresses - with the exception of his recent *Baile Con La Talaca* series.

SOCIAL, POLITICAL AND SPIRITUAL

If the tank and its accompanying drawings were one type of political commentary, *Barfly* (1969), which unites the unlikely combination of (bawdy) women in bars and the Statue of Liberty, is another shocker. The preliminary drawing of "Liberty" as a floozy with a wineglass is so like the caricature-quality of early murals by José Clemente Orozco

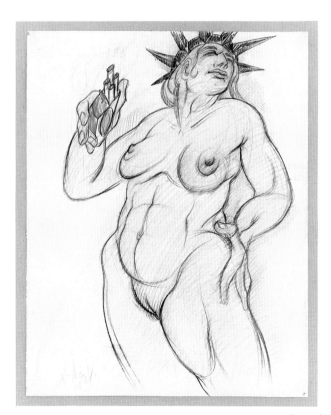

Figure 6
STATUE OF LIBERTY WITH PACK OF CIGARETTES, 1969
Colored pencil on paper • 26 1/8" x 20"

y poderosas; al menos se enfrentan a los hombres como sus iguales y dejan de ser simples objetos o mujeres seductoras. La excepción es su reciente serie, *Baile Con la Talaca* (Dance with Death).

SOCIAL, POLÍTICO Y ESPIRITUAL

Si el tanque del ejército y los dibujos que le siguieron eran un tipo de comentario político, *Barfly* (1969) (Mosca de Cantina) junta en una misma obra a las mujeres que frecuentan las cantinas y a la Estatua de la Libertad. Esta obra también resulta escandalizante. En el dibujo que precede a *Barfly,* titulado *Liberty* (Libertad), ésta aparece representada como una prostituta que alza en su mano una copa de vino. Este dibujo se compara, por sus rasgos caricaturescos, con los primeros murales pintados por José Clemente Orozco. Sospecho que esos murales influenciaron a Jiménez, ya que él se fue a Nueva York justo a su regreso de un viaje de estudios que hizo a México.

Sería una distorsión el discutir su estadía en Nueva York habiendo examinado solamente las tendencias ya mencionadas. Es como resultado de su profunda necesidad por articular otra imagen que Jiménez produce *Man on Fire* (Hombre en Llamas) en el 1969 y *Old Woman with Cat* (1969) (Anciana con Gato), que es un tributo que él le rinde a su abuela. *Man on Fire* se la debe a Orozco, cuyo mural épico *Man in Flames,* pintado entre los años 1938 y 1939, domina la cúpula

del antiguo Hospicio Cabañas en Guadalajara, Jalisco. Pero también le debe esa producción a la necesidad que siente por acercarse a una trascendencia espiritual.

Para su obra *Man on Fire,* Jiménez escoge la figura simbólica de un hombre esbelto de facciones indígenas. La cabeza, las piernas y el brazo levantado arden en llamas (¿se tratará de una modificación de la Estatua de la Libertad?); pero, contraria a la versión de Orozco, la de Jiménez sigue pegada a la tierra. Jiménez también invoca en esta imagen, no sólo al dios Prometeo, cuyo mito siempre les interesó a los muralistas mexicanos, incluyendo a Tamayo, sino que también evoca el momento histórico del último emperador azteca, Cuauhtemoc, a quien los españoles torturaron incendiando su cuerpo para forzarle a revelarles dónde se hallaba el tesoro azteca. (Cuauhtemoc siempre fue un héroe para Jiménez, aún desde su niñez, por ser símbolo de fortaleza y de principios). También demuestra su preocupación por la situación de los monjes vietnamitas que se inmolaban como señal de protesta contra la guerra. Tomando en consideración todos estos aspectos iconográficos, políticos y sicológicos, no cabe la menor duda de que *Man on Fire* es una declaración moral que ocupa un puesto especial en la odisea artística de Jiménez. Es la obra que más lo identifica con los muralistas mexicanos y con su

that I strongly suspect the influence, since Jiménez went to New York immediately after a study tour in Mexico.

To leave the New York period with only these tendencies in mind would be a distortion. Out of a deep need to articulate another vision, Jiménez produced *Man on Fire* (1969) and *Old Woman with Cat* (1969) (a moving tribute to his grandmother). *Man on Fire* not only owes an open debt to Orozco - whose *Man in Flames* fresco dominates the dome of the mural epic he painted in 1938-1939 at the former Hospicio Cabañas in Guadalajara, Jalisco - but to Jiménez's need to approach a spiritual transcendency.

For *Man on Fire*, Jiménez chose a slim symbolic Indian-featured figure with head, legs, and one upraised arm in flames (the Statue of Liberty revised?) but, unlike Orozco's version, still earth-bound. Jiménez also invoked, in this image, not only the god Prometheus whose myth symbolically preoccupied all the Mexican muralists, including Tamayo, but the historical moment of the last Aztec emperor, Cuauhtemoc (the artist's hero since childhood as a symbol of fortitude and principle), who was tortured with fire by the Spaniards to reveal the location of the Aztec treasure. There was also a consciousness of the self-immolation of Vietnamese monks in protest against the war. Taking all these iconographic, political and psychological as-

pects into consideration, there is no question that *Man on Fire* occupies a special niche as a moral statement in Jiménez's artistic odyssey, the one most identifiable with his Mexican background and the muralists, and perhaps the one most influential on his final decision to return home from New York when his family in El Paso needed him.

GO WEST, YOUNG MAN: INDIANS, BUFFALOS, COWBOYS, AND LONGHORNS

By 1970 or 1971, Luis Jiménez had arrived at the series of western themes that most preoccupied him and which he continues to explore in a multitude of variations. They are spelled out in a seminal 1972 cut-out model in colored pencil called *Indians to Rocket* (now known as *Progress of the West,* with the word "progress" always to be understood ironically) which comprised six sections: *Indian with Buffalo, Indian and Conquistador, Longhorns and Vaquero, Charro and Stagecoach, Gunfighter,* and *Machines.* Intended to be produced as a one-hundred foot sculpture with extraordinary leaps in space well over the head of the viewer, Jiménez proposed to complete it in a twelve-month period.[7] This grandiose dream resolved itself into two major sculptures, *Progress I* (1974) and *Progress II* (1976), both presently owned by Donald Anderson - the same patron who underwrote, through the purchase of New York works, Jiménez's first venture into

descendencia mexicana; quizás sea la que más haya influido en su decisión de regresar de Nueva York cuando su familia en El Paso lo necesitaba.

JOVEN, REGRESE AL OESTE: INDIOS, BÚFALOS, VAQUEROS Y GANADO VACUNO

En el año 1970, o tal vez en el 1971, Luis Jiménez ya había dado comienzo a las series del oeste, lo que más le interesaba entonces y lo que continúa explorando con un sinfín de variaciones. Su interés se haya especificado detalladamente en un modelo germinativo —un trabajo hecho en el 1972 que consiste de figuras recortadas y coloreadas, el cual tituló *Indians to Rocket* (Indios a los Cohetes Espaciales), pero que ahora se conoce con el nombre de *Progress of the West* (Progreso del Oeste). Esta obra, en donde la palabra "progreso" se usa en sentido irónico, comprende seis secciones: *El Indio Con el Búfalo, El Indio con el Conquistador, Ganado Vacuno y Vaquero, El Charro y La Diligencia, El Pistolero* y *Las Máquinas.* Los planes originales eran para una escultura de cien pies con inmensos saltos que se remontarían muy por encima del expectador. Jiménez se había propuesto concluirla en un plazo de doce meses.[7] Este grandioso sueño terminó convertido en dos grandes esculturas, *Progress I* (1974) y *Progress II* (1976) (Progreso I y Progreso II). Ambas han pasado a ser propiedad de Donald Anderson, el mecenas que

compró varios de los trabajos que Jiménez produjo en Nueva York, ayudándole así a aventurarse a regresar al oeste, lo cual marcó un nuevo rumbo en su arte. Después de su regreso, el primer trabajo de grandes proporciones fue *End of the Trail (with Electric Sunset)* [Fin del Sendero (con Ocaso Eléctrico)][8] en el 1971. Evidentemente esta obra es una parodia social y política de ese tema que invadió los círculos literarios y artísticos del siglo diecinueve: el pronóstico del destino del indio norteamericano. El inevitable descenso y la desaparición de los indígenas americanos por carecer supuestamente de la fortaleza y la fuerza civilizada de los conquistadores, fue el tema de muchas pinturas, esculturas y fotografías, así como de novelas. El ejemplo por excelencia de las novelas que abordaron ese tema fue *El Último de los Mohicanos,* escrita por James Fenimore Cooper en el 1826, que es requisito de lectura en las escuelas. Pero entre estos ejemplos no pueden faltar las consabidas estatuas de indios hechas en madera. Esos indios, en diferentes poses, siempre se encuentran en las tabaquerías y antes se veían por todo el oeste en las encrucijadas de los pueblos y villas.

La versión que Jiménez hace de este tema es un indio que lleva puesto un casco. Porta arco y flecha, pero esta última apunta hacia abajo. En esta versión, el indio de aspecto abatido, va

westernalia that marked a new direction in his art. The first full-scale work after returning to the West, *End of the Trail (with Electric Sunset)*[8] of 1971, is a clear social and political parody of a pervasive theme in the literary and artistic forecasts of the nineteenth century predicting the fate of the American Indian. The inevitable decline and demise of Native Americans because they purportedly lacked the fortitude and the civilized strength of their conquerors was the subject of many paintings, sculptures and photographs, as well as novels (James Fenimore Cooper's 1826 *The Last of the Mohicans,* read by millions of school children, being a prime example) - to say nothing of the ubiquitous wooden "cigar-store Indians" in many poses, once found at every crossroads village and town throughout the West.

In Jiménez's version, a bowed Indian with a lowered spear and a helmet dejectedly rides on the curved back of a spiritless horse. Between the legs of the horse is a great egg-yolk of a setting sun in a darkening landscape. Across the flanks are skulls, and the imprint of one human hand with a detached finger. The satirical element derives from the introduction of flashing light bulbs in the eyes and across the sun and the landscape, which give the piece its Pop character. The sculpture retained the compact, solid construction of his New York works, as did his next "Indian" piece, *Progress I.* Jiménez's active curved masses

are reminiscent of Baroque masters like Bernini (whose sculpture he studied on a trip to Rome) and Rubens. Jiménez gets similar dramatic effects through large scale and a tall base that, in the case of outdoor sculpture, highlight the figures against a low-horizon sky.

Still to come was the energetic cantilevering into space of body parts, secondary figures, landscape elements and accessory objects, as well as the daring spatial thrusts of entire figures, that could be projected in bronze but not in fiberglass until Jiménez began experimenting with his techniques. These consisted in building his plastilene clay full-scale model over a steel wire armature, that served as the base for a number of fiberglass molds in which are cast the fiberglass sections (the same material used for Corvette bodies, he says). The sculpture is then assembled, joined, sanded, covered with primer, and painted and shaded with aircraft epoxy color applied with a multi-nozzled spray gun, and polished. The steel armature allowed the daring projections into space of even long, thin sections.

Beginning with *Progress I,* Jiménez began to work through (and change) the propositions of his 1972 maquette. *Progress I* shows a Plains Indian mounted on a horse, both in the last stages of exhaustion as they bring down an enormous buffalo. Here again, light bulbs in the eyes of the

montado sobre la grupa arqueada de un potro sin bríos. Entre las patas del caballo aparece el sol poniente a manera de una enorme yema de huevo en medio de un paisaje crepuscular. A sus costados hay calaveras y se ve la huella de una mano a la cual le falta un dedo. Las luces intermitentes que centellean por los ojos, atraviesan el sol y se esparcen por el paisaje, dándole a la obra un elemento satírico e infundiéndole un carácter Pop. Esta escultura todavía tiene la construcción compacta y sólida que caracteriza sus trabajos producidos en Nueva York. Lo mismo puede decirse de la obra "india" que le sigue, *Progress I.* Sus masas curvas son reminiscentes de los grandes maestros del arte barroco como Bernini (cuyas esculturas él estudió durante un viaje que hizo a Roma) y como Rubens. Jiménez consigue un efecto dramático similar al estilo de ellos, mediante el uso de grandes escalas y valiéndose de una base alta que, en el caso de las esculturas al aire libre, ponen al relieve las figuras, contrastándolas con el horizonte.

Todavía estaba por llegar la energía con que catapulta en el espacio las partes del cuerpo humano, las figuras secundarias, los elementos del paisaje y los objetos. Con gran atrevimiento lanza cuerpos enteros hechos en fibra de vidrio. Esto podía lograrse con estatuas de bronce, pero nunca se había logrado con esculturas de fibra de vidrio hasta que Jiménez comenzó a

experimentar con esta técnica. Él construye un modelo en plasticina montado sobre alambres de acero. Esto lo usa como base para muchos moldes donde se vierte la fibra de vidrio para darle forma a las diferentes secciones. Según Jiménez explica, la fibra de vidrio es el mismo material que se usa para la carrocería de los automóviles Corvette. Una vez moldeadas las secciones, la escultura se monta, se une, se lija, se cubre con imprimación y luego se le da color y se matiza con esmalte epóxico para aviones. Esta pintura se aplica con una pistola de múltiples sopletes y luego se pule. La armadura de acero le permite proyectar al espacio las figuras en secciones uniformes, largas y finas.

Con *Progress I,* Jiménez comenzó a trabajar (y a modificar) la maqueta hecha en el 1972. *Progress I* representa un indio montado a caballo que va por la Zona de las Praderas. Están echando abajo un búfalo enorme y esta tarea los ha dejado exhaustos. Una vez más, las bombillas en los ojos de los animales, la acción exagerada y los colores plásticos aceitosos perturban todo rasgo posible de sentimentalismo. *Progress II* continúa la trayectoria establecida por la maqueta, pero elimina la idea tradicional de que la etapa que prosigue la vida indígena es la llegada de los "bondadosos" soldados españoles y de los misioneros que "civilizaron" el oeste — secuencia que impregnó los murales del Nuevo Trato (New

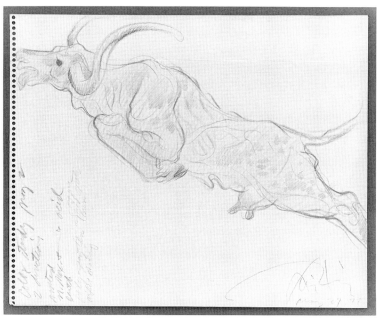

COLOR STUDY, PROGRESS 2, 1977
Colored pencil on paper • 11" x 14"

Figure 7

animals, the exaggerated action, and the slick colored plastics, offset any possible sentimentality. *Progress II* continues the historical trajectory established with the maquette, but eliminates the traditional notion that the next stage after Indian life was the arrival of "benign" Spanish soldiers and missionaries who "civilized" the West - a sequence that permeated the New Deal murals of the thirties. Jiménez broke with this prototype and developed instead the working *vaquero* (Mexican cowboy) roping a longhorn cow -both animals introduced by European invaders which changed the ecology not only of the West, but of all the Americas. Both the Indian and the *vaquero* were horsemen, and the existence of both was tied to large meat animals, one wild, the other partially domesticated. By the same token, Jiménez also abandoned the "show" cowboy, or *charro,* who beefs up (pun intended) the old Spanish mythology of the Southwest in parades and fiestas, while Mexicans are ignored. (He later proposed a "stagecoach" sculpture as *Progress III* (1977), but the commission was not forthcoming.)

The *charro,* in actuality, was replaced by a female subject: the *Rodeo Queen* (1971-1974) who mounts her horse (or toy horse) in such a sexual manner that she can be associated with *Oedipal Dream* of 1968, a drawing spelling out the sexual fantasy of a woman "riding" a man. By an amazing adaptability, this same pose is repeated in *Border Crossing* in which a man crosses the Río Grande on foot, carrying woman and child on his shoulders. In this rendition, which we

Deal) de la década de los treinta. Jiménez rompió este prototipo y desarrolló en su lugar la imagen del vaquero trabajador, que viene a ser el cowboy mexicano, enlazando el ganado vacuno, esos animales que introdujeron los invasores europeos y que llegaron a cambiar la ecología del oeste norteamericano y de las Américas. Tanto el indio como el vaquero eran jinetes y la existencia de ambos dependía de animales grandes que producían carne para su sustento: uno era un animal salvaje y el otro parcialmente domesticado. Jiménez también abandonó el cowboy de los espectáculos (y el charro de los desfiles y fiestas) que ensalza la mitología española del suroeste, mientras se ignora a los mexicanos. Más tarde él presentó una propuesta para una escultura que representaría una diligencia. Esa hubiese sido *Progress III,* pero nunca la llevó a cabo porque no le dieron la comisión.

Jiménez reemplazó al charro con un tema femenino: *Rodeo Queen* (1971-1974) (La Reina del Rodeo). Ella monta su potro (un caballo de juguete) en forma tan sensual que se asocia con la obra *Oedipal Dream* (Sueño Edipal) del 1968, un dibujo de la fantasía sexual de una mujer "montada" sobre un hombre. Como consecuencia de su maravilloso sentido de adaptabilidad, esta misma pose se repite en *Border Crossing (Cruzando el Río Bravo),* en la cual el hombre cruza el río

a pie cargando a su mujer y a su hijo sobre los hombros. En esta versión, que discutiré más adelante, no se pierde la connotación sexual, aunque el carácter sí cambia.

EL TRABAJO Y LOS OBREROS VISTOS COMO HÉROES

Es posible remontar el concepto de trabajo hasta aquellos cazadores nómadas que atravesaban a caballo la pradera norteamericana. Esos eran los trabajadores para quienes el bisonte constituía la fuente principal de subsistencia, pues además de servirles de comida, este animal les proveía ropa, abrigo, herramientas hechas de hueso y material combustible del excremento. Podemos asímismo remontar el romance de Jiménez con el tema de los obreros hasta la serie *Progress* y se podría afirmar que ésta marca el comienzo de su interés por el tema del trabajo. Su atracción por los obreros se ve también reflejada en *Vaquero* (1981-1988), *Sodbuster: San Isidro (San Isido el Labrador)* (1981) y en *Border Crossing,* donde una vez más él redefine un estereotipo. En *Progress II,* la nueva tecnología de Jiménez le permite lanzar al espacio, en línea diagonal, al vaquero y a su fantástico caballo azul. La vaca, atada al caballo con una soga roja, se para también en dos patas y se inclina en dirección opuesta. Contrario a lo que vemos en el cowboy hollywoodense (aprendiz del vaquero mexicano y el responsable de la adaptación de la

will discuss shortly, the idea changes character totally without losing its sexual underpinning.

HEROIZING WORKERS AND WORK

If we extend the definition of "work" to the nomadic horse-mounted hunters of the Plains tribes for whom bison provided major subsistence -food, clothing, shelter, bone tools and fuel from droppings- then Jiménez's romance with worker motifs starts with the *Progress* series, followed by *Vaquero* (1981-1988), the *Sodbuster: San Isidro* (1981) and -again redefining stereotypes- *Border Crossing (Cruzando el Río Bravo)* (1989). In *Progress II,* Jiménez's new technology allowed him to thrust the *vaquero* on his fancifully-blue horse at a diagonal into space, while the cow, also on two hooves, careens strongly in the other direction, with a red rope connecting the two. Unlike the Hollywood cowboy (whose real model learned his skills from Mexican cowboys and anglicized their Spanish terminology), the *vaquero* worked hard on the great land-grant *ranchos* of northern Mexico -later the U.S. Southwest. According to one historian, *vaqueros,* though skilled, self-reliant and occasionally challenging an employer, were as a rule impoverished, highly dependent and obedient workers. Labor protest by *vaqueros,* like the later Anglo cowboys, was rare.[9]

Between 1981 and 1988, Jiménez was negotiating a commission from the City of Houston for what eventually became one of his best-known works, *Vaquero.* Here the fully developed cow-puncher suggested in *Progress II* becomes a heroic figure: powerful, mustached, with a broad-brimmed hat and a prickly pear cactus below his legs leaving no doubt that he is Mexican. Controlling his blue bucking horse with consummate ease, his ornamented chaps contrast with a plain saddle and a working man's shirt. One arm is held aloft (the Statue of Liberty again¿) with a pistol in his hand.[10] Slated to be sited in Houston's new downtown Tranquility Park by the Municipal Art Commission, the city's anti-Mexican political biases delayed the installation and eventually consigned the sculpture to Moody Park in a major Mexican neighborhood. (This type of covert censorship was to arise again in Albuquerque when Jiménez's *Southwest Pietà* (1984) was re-sited from Old Town to Martíneztown, as Spanish-descent mythologies in Albuquerque were activated and caused this sculpture to be placed in a "Mexican" part of the city. Aware of the attitudes, Jiménez tends to take these episodes somewhat philosophically, arguing that his work would be more meaningful to "Mexican" viewers in any case.[11])

Sodbuster: San Isidro, commissioned, like the last piece mentioned above, with the aid of the National Endowment for the

terminología española del vaquero al idioma inglés), el vaquero trabaja con ahinco en los ranchos que habían sido donados por el gobierno al norte de México y que luego pasaron a ser el suroeste de los Estados Unidos. Según un historiador, los vaqueros, a pesar de ser muy diestros, aunque tenían mucha confianza en sí mismos y pese a que de vez en cuando retaban a sus patrones, por regla general eran trabajadores pobres, tremendamente dependientes y muy sumisos. Al igual que los *cowboys* anglosajones, las demostraciones de protestas laborales eran una rareza entre los vaqueros.[9]

Entre los años 1981 y 1988 Jiménez negoció una comisión con la ciudad de Houston, Tejas, para hacer una escultura que eventualmente se convirtió en una de sus más famosas: *Vaquero.* El tipo de vaquero que su obra *Progress II* sencillamente esbozaba, está aquí desarrollado a cabalidad y se convierte en una figura heroica, en un poderoso hombre bigotudo con sombrero de ala ancha y un nopal bajo las piernas, para no dejar duda de su procedencia mexicana. El vaquero puede controlar con soltura su potro salvaje color azul. Sus adornados zamarros de cuero contrastan con su parca silla de montar y con la sencillez de su camisa de obrero. Lleva un brazo levantado y en la mano una pistola.[10] (¿Será ésta una interpretación adicional de la Estatua de la Libertad¿). La estatua iba a ser colocada por la Comisión Municipal de Arte en el centro de la ciudad, en el lugar que se conoce como Tranquility Park, pero los prejuicios políticos anti-mexicanos lograron aplazar su instalación y eventualmente fue ubicada en Moody Park, que queda en uno de los vecindarios mexicanos más grandes. (Este mismo tipo de censura disimulada la vivió de nuevo en Albuquerque, cuando su obra *Southwest Pietà* (1984) (La Piedad del Suroeste) fue asignada a Martíneztown y no a La Plaza Vieja de Albuquerque, de acuerdo con los planes originales. La obra había desenterrado viejas mitologías españolas de Albuquerque y por eso la estatua fue a parar en una sección mexicana de la ciudad. Jiménez está muy consciente de todas esas maniobras y asume una actitud filosófica cada vez que surge uno de esos episodios. Él mismo explica que de todos modos su trabajo tiene un significado más fuerte para el público mexicano.[11]

Sodbuster: San Isidro, al igual que la última obra mencionada, fue comisionada con ayuda de un programa que fomenta el arte en lugares públicos, el "Art in Public Places Program" de la fundación "National Endowment for the Arts". Este es otro ejemplo de la forma en que Jiménez se va dirigiendo hacia el arte público, tal y como lo hicieron los muralistas del programa WPA (Work Progress Administration) y al igual que sus predecesores, los muralistas mexicanos. El vaquero representa los ranchos

Arts "Art in Public Places Program," is another instance of Jiménez moving -like the WPA muralists and the Mexican muralists before them- toward public art. If the *Vaquero* images represent ranching country, *Sodbuster* is dedicated to the farmer. There are certain historical ironies involved in the creation of this piece commissioned for Fargo, the largest city of North Dakota - an area totally unknown to Jiménez. The project became a Paul Bunyan-like struggle with the soil as a bearded old man toils with his plow behind two enormous oxen. The plow has turned up an Indian arrowhead and bowl -wherein lies the irony- one of which Jiménez was obviously aware. North Dakota is part of the fertile states of the great Plains in which Indian peoples subsisted by hunting the buffalo. The Indian wars of the territory were prolonged and bloody; during their course, the buffalo were deliberately exterminated. By the 1870s and 1880s, thousands of northern European immigrants had established their homesteads on lands that were now cleansed of buffalos and Indians. *Sodbuster: San Isidro* is a monument to the North Dakota farmer - a latter day pioneer - who is associated in the title of the sculpture with the name of the Catholic patron saint of farmers, another historical irony for Lutherans.

Border Crossing/Cruzando el Río Bravo began with *Illegals,* a 1985 lithograph that is more narrative than symbolic. In the exacerbated state of border problems today, many people tend to overlook the basic question of labor exchange represented by this image. Mexican labor crossing the border that was established along almost two thousand miles of the Río Grande (or Río Bravo) after the Mexican American War and the 1848 Treaty of Guadalupe Hidalgo, has a long history. Mexicans were (and are) considered cheap labor, necessary to ranches, agriculture (and agribusiness in recent times), mining operations, railroad building and maintenance, and in today's world, service employment (maids, gardeners, auto mechanics, etc.) during particular periods of time. They crossed into former Mexican territory to work at the hardest and lowest paid jobs and were expected to return when the work was over. Thus was established the "spigot" policy of labor: one that could turn on and off as necessary without considering the human cost. Coming from an immigrant family in El Paso, cheek-by-jowl with Ciudad Juárez where the process can be seen daily in very human terms, Jiménez obviously recognized his relationship to this flow of human beings and undertook to imbue it with religious symbolism. *Border Crossing,* in which a man carries a woman and child on his shoulders, is reminiscent of the Holy Family crossing into Egypt -migrants in their own time- or of St. Christopher carrying the Christ Child across dangerous

y *Sodbuster* está dedicado a los labradores. En la creación de esta obra hubo ciertas ironías históricas. Se la encargaron en Fargo, la ciudad más grande de Dakota del Norte, una región totalmente desconocida para Jiménez. El proyecto se convirtió en una contienda como la de Paul Bunyan con la tierra. La obra representa un viejo barbudo que ara la tierra en pos de dos enormes bueyes. Con su arado desentierra una punta de flecha y una vasija de cerámica de los indios; es aquí donde yace la ironía de que tan consciente está Jiménez. Dakota del Norte es uno de los estados fértiles que forman la Zona de las Praderas de los Estados Unidos. Allí los indígenas subsistieron gracias a la caza del búfalo. Las guerras contra los indios en ese territorio eran prolongadas y sangrientas. Durante el transcurso de las guerras, el búfalo fue exterminado deliberadamente y entre los años 1870 y 1880, miles de inmigrantes del norte de Europa se establecieron en terrenos depurados de búfalos e indios. *Sodbuster: San Isidro* es un monumento a los labradores de Dakota del Norte, quienes se cuentan entre los últimos pioneros. Ellos están asociados con este santo porque San Isidro es, para los católicos, el santo patrón de los agricultores — otra ironía histórica para los luteranos.

Border Crossing/Cruzando el Río Bravo tuvo su origen con la obra *Illegals* (Indocumentados), una litografía, más narrativa que

simbólica, producida en el 1985. En medio de ese estado exasperado de los problemas actuales de la frontera, muchas personas tienden a pasar por alto la pregunta fundamental —el intercambio de jornaleros, que es lo que representa esa obra. Es muy larga la historia de los jornaleros mexicanos que cruzan esa frontera que fue establecida a casi dos mil millas del Río Grande (o Río Bravo), después de la guerra entre México y los Estados Unidos, posterior al Tratado de Guadalupe Hidalgo en el 1848. A los mexicanos siempre se les ha considerado aquí como la mano de obra barata que se encarga del trabajo en los ranchos, de la agricultura (recientemente negocios agrícolas), de trabajos en las minas, de la construcción y mantenimiento de vías ferroviarias, y últimamente los emplean como sirvientes, jardineros y mecánicos, pero sólo durante plazos limitados. Ellos cruzaron hacia ese territorio que solía ser mexicano para ejecutar allí los trabajos más arduos y peor remunerados. Al darse por terminado el trabajo, tenían que regresar a su país. Fue así como se estableció un sistema de trabajo que era como un grifo. A los jornaleros se les abría acceso a los Estados Unidos, pero luego los patronos le cerraban la entrada. Entraban y salían conforme a las necesidades de los patronos, sin tener en cuenta el precio tan alto para las vidas de esos seres humanos. Como

waters. Their destination will also be their place of work, of subsistence, of escape from danger.

RURAL AND URBAN LORE

Linked by their folkloric aspect are works like *Southwest Pietà* based on a nineteenth century romantic legend of star-crossed Aztec lovers immortalized as volcanos, and the *talaca* (or *calaca*) series of prints and drawings (1980s-1990s) on which I will focus.

Baile Con la Talaca (The Dance With Death) series takes its obvious inspiration from the Día de los Muertos rituals with their altars, skulls, skeletons, and family offerings to the dead that predate the Hispanic "Day of All Saints." Its more recent history derives from José Guadalupe Posada whose zinc etchings for popular penny broadsides, and

Mexico City newspapers for the literate, reclaimed the folklore for song sheets scandals, and political satire.

The *calaveras, talacas,* or *calacas* (skulls, animated skeletons) then passed into the art of the Taller de Gráfica Popular (Popular Graphic Arts Workshop), and of Rivera and Orozco. That Jiménez makes these into a dance relates them to the European "Dance of Death," and to his own fascination with country-western dances that found its ultimate expression in his *Honky Tonk* (1979-1990) models. Both types of dances are working-class funky; but the *talacas* and the *putas* (whores) are the most Mexican in source and symbolism. The latter plays on two themes which have run throughout Jiménez's production

él descendia de una familia de inmigrantes que vivían en El Paso, al otro lado de Ciudad Juárez, donde este proceso aún puede verse diariamente en términos muy humanos, es obvio que Jiménez reconoce su asociación con ese flujo de seres humanos y por eso se decidió a infundirlo de un simbolismo religioso. Su obra *Border Crossing*, en que un hombre carga en hombros a su mujer y a su hijo, nos hace recordar la huída a Egipto de la Sagrada Familia, los migrantes de aquellos tiempos. Nos recuerda también a San Cristóbal cargando al Niño Jesús para ayudarlo a cruzar las peligrosas aguas. Su punto de destino vendrá también a ser su lugar de trabajo, de subsistencia y representará un escape fuera del peligro.

TRADICIONES Y LEYENDAS DEL SABER POPULAR RURAL Y URBANO

Vinculados por el aspecto folklórico tenemos a *Southwest Pietà*, y la serie de grabados y dibujos de la "talaca" o "calaca", de la cual hablaré más adelante. *Southwest Pietà* es una obra basada en una leyenda romántica del siglo diecinueve acerca de unos amantes aztecas que nacieron con muy mala estrella y fueron inmortalizados como dos volcanes.

La serie *Baile Con la Talaca* (The Dance with Death) indudablemente está inspirada en los rituales del Día de los Muertos, festividad para la cual los mexicanos arreglan altares, exhiben calaveras y esqueletos y

les hacen ofrendas a los muertos. Esta fiesta precede la celebración hispana del Día de Todos los Santos. La parte más reciente de su historia se deriva de José Guadalupe Posada cuyos grabados en zinc para las gacetas populares y destinados a ilustrar los periódicos de la Ciudad de México (para los eruditos), restituyó el folklore utilizándolo en cancioneros y como sátira popular para así destacar los escándalos. Las calaveras, las talacas o calacas (esqueletos animados) pasaron luego al Taller de Gráfica Popular y al arte de Rivera y Orozco. El hecho de que Jiménez asocie estas figuras con el baile, hace que a sus trabajos referentes a este tema se les relacione con el "Baile de la Muerte" de los europeos. También se asocia con la propia fascinación que él siente por el baile "country-Western", aunque esta fascinación encuentra su mejor forma de expresión en *Honky-Tonk* (1979-1990). Ambos pertenecen a la clase obrera "funky", pero las talacas y las putas son netamente mexicanas en su origen y simbolismo. Las putas tocan dos temas durante veinte años de producción. Los temas cubren los bares de Nueva York, las cantinas tejanas y mexicanas (esos lugares donde uno puede imaginarse a la gente bailando música norteña o Tex-Mex) y llegan hasta el papel que desempeñan las mujeres (y el alcohol) en la destrucción de los hombres. La muerte es inevitable, pero las putas la aceleran; ellas

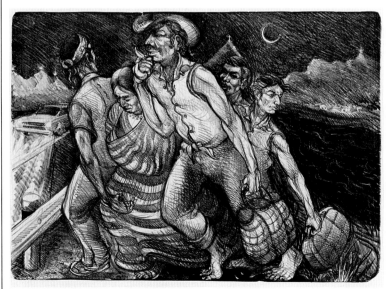

Figure 8

ILLEGALS, 1985
Lithograph • 30" x 40 1/2"

for twenty years: from New York bars, to Texas saloons, to Mexican *cantinas* as a locale where one can imagine the people dancing to *norteña* or Tex-Mex music; and to the role of women (and booze) in the destruction of men. Death is inevitable, but *putas* speed it up; they are the wanton temptresses and the causes of early demise (venereal ...disease¿ - more... tragically today, AIDS), they "always triumph," says the title of one etching from the series *Entre la Puta y la Muerte* (Between the Whore and Death) (1991). The association with the past is made explicit in *Coscolina Con Muerto* (Flirt with Death) of 1986, where a version of *Barfly* flirts with an armed guard near a barbed-wire topped fence (the border¿). Both are pernicious in this politicized version, and both bring death. Others from the series spell out Jiménez's rooted Mexican bias against conniving and manipulative women who strip men of their dignity, their money, and finally of their life. That they are the social answer to Mexican *machismo* does not enter this equation. In a sense, Luis Jiménez comes full-circle to his New York female images with this series, albeit the source has changed.

son las mujeres seductoras y sensuales, las culpables del SIDA y de las enfermedades venéreas y que resultan en muerte prematura. Como dice un grabado de la serie *Entre la Puta y la Muerte* (1991), ellas siempre triunfan. La asociación con el pasado se hace explícita en *Coscolina con Muerto,* producida en el 1986, donde una versión de *Barfly* coquetea con un guardia armado que pasa junto a una valla de alambre de púas (¿se referirá a la frontera¿). En esta versión de carácter político, tanto la puta como la muerte son perniciosas y resultan en muerte. Otras obras de esta serie presentan explícitamente los prejuicios de Jiménez que provienen de origen mexicano y que se oponen a las mujeres controladoras que despojan a los hombres de su dignidad, de su dinero y por último de sus vidas. El hecho de que ellas son la contraparte del machismo mexicano no entra aquí a colación. En cierto sentido, con esta serie Luis Jiménez vuelve a su punto de partida, aquel de las imágenes femeninas que produjo en Nueva York, aunque su fuente haya cambiado.

ENDNOTES

1 Luis Jiménez, Graham Gallery catalogue, 1969.

2 John Perreault, Graham Gallery, 1970.

3 Barry Schwartz, *The New Humanism: Art in a Time of Change,* New York: Praeger Publishers, 1974, p. 30.

4 Jacinto Quirarte, *Mexican American Artists,* Austin: University of Texas Press, 1973, p. 120.

5 Tomás Ybarra-Frausto, "Rasquachismo: A Chicano Sensibility," in *Chicano Aesthetics: Rasquachismo,* catalogue, Phoenix: (MARS) Movimiento Artístico del Río Salado, 1988-89, pp. 5-6.

6 Richard Wickstrom, "An Interview with Luis Jiménez," in *Luis Jiménez: Sculpture, Drawings and Prints,* catalogue, University Art Gallery, New Mexico State University, Las Cruces, 1977, n.p.

7 Quirarte, *Mexican American Artists,* p. 119.

8 The first version of *End of the Trail,* the prototype, was intended for the O.K. Harris Gallery in New York, and was shown in the Whitney Museum where it blew out the overloaded fuses. Constructed in his father's sign shop in El Paso, it is presently in the collection of the Long Beach Museum of Art. It boasts 400 light bulbs operated by an old movie marquee flasher with sixteen changes that light up in sequences (eyes first), then blink before starting over. The second (Roswell Museum) eliminated all bulbs but those of the eyes so the form could be better seen. It was softly illuminated from the base, and is probably the most poignant. It should also be noted that the New York art market did not take kindly to Jiménez's new West-oriented sculptures where one New York critic dismissed *End of the Trail* as "brilliant - literally and otherwise - in its tastelessness."

Apparently it was good, market-wise, to satirize blonde sex goddesses, but not to moralize on clichés about dying Indians.

9 See Shifra M. Goldman, "Mexican and Chicano Workers in the Visual Arts," in *Dimensions of the Americas: Art and Social Change in Latin America and the United States,* Chicago: University of Chicago Press, 1994 (in press).

10 Texas Mexicans are very aware of the confrontations with the prejudiced Texas justice system which maltreated, jailed, lynched and abused Mexicans as the taking over of land and power continued after the 1848 Treaty of Guadalupe Hidalgo. Those who resisted became heroes. Such was the case of Gregorio Cortes Lira, a *vaquero* who killed an abusive sheriff in 1901 and was chased and captured. Today in the bars along both sides of the border, the "Corrido (Ballad) of Gregorio Cortes" is sung with gusto as a symbol of resistance. See Américo Paredes, *With His Pistol in His Hand: A Border Ballad and its Hero,* Austin: University of Texas Press, 1958.

11 See MaLin Wilson's interview "The Politics of Public Art: Who Decides?" *Art Lines,* March 1983, pp. 6-8.

NOTAS

1 Luis Jiménez, catálogo del Graham Gallery, 1969.

2 John Perreault, Graham Gallery, 1970.

3 Barry Schwartz, *The New Humanism: Art in a Time of Change,* New York: Praeger Publishers, 1974, P.30.

4 Jacinto Quirarte, *Mexican American Artists,* Austin: University of Texas Press, 1973, P.120.

5 Tomás Ybarra-Frausto, "Rasquachismo: A Chicano Sensibility," in *Chicano Aesthetics: Rasquachismo,* catálogo, Phoenix: (MARS) Movimiento Artístico del Río Salado, 1988-89, pp. 5-6.

6 Richard Wickstrom, "An Interview with Luis Jiménez," en *Luis Jiménez: Sculpture, Drawings and Prints,* catálogo, University Art Gallery, New Mexico State University, Las Cruces, 1977, n.p.

7 Quirarte, *Mexican American Artists,* p.119.

8 La primera versión de *End of The Trail,* el prototipo, se produjo para la galería O.K. Harris en Nueva York, y la exhibieron en el Whitney Museum donde causó un corto circuito. Fue elaborada en el taller de rótulos de su padre en El Paso y actualmente forma parte de la colección del Long Beach Museum of Art. Tiene 400 bombillas que están controladas por un destellador que proviene de una antigua marquesina de teatro. Este aparato especial para luces intermitentes, tiene dieciséis cambios sucesivos y comienza por iluminar los ojos, pero antes de comenzar cada ciclo, las luces centellean. Para la segunda versión, la de la colección del Roswell Museum, el artista eliminó todas las bombillas, con excepción de las de los ojos, para así permitir que la forma se apreciase mejor. La iluminación sutil que tiene en la base es probablemente la más conmove-dora. Cabe señalar que el mercado de arte de Nueva York no acogió bien las nuevas esculturas de Jiménez basadas en temas del oeste. Un crítico de Nueva York descartó *End of the Trail* diciendo, "Es brillante —literalmente y en otros aspectos— en su vulgaridad." Apartentemente se consideraba adecuado, comercialmente hablando, hacer una sátira de la imagen de la diosa rubia sensual, pero no se aceptaba el que diera lecciones de moral con los clichés que atañen a la desaparición del indio.

9 Véase Shifra M. Goldman, "Mexican and Chicano Workers in the Visual Arts," en *Dimensions of the Americas: Art and Social Change in Latin America and the United States,* Chicago: University of Chicago Press, 1944 (en imprenta).

10 Los mexicanos de Tejas están bien conscientes de las confrontaciones con el sistema de justicia tejano, el cual con su extremado prejuicio maltrató, encarceló y linchó a los mexicanos y abusó de ellos así como la usurpación de la tierra y del poder continuaba a pesar de que ya se había firmado el Tratado de Guadalupe Hidalgo. Los que se resistieron se convirtieron en héroes. Este fue el caso de Gregorio Cortés Lira, un vaquero que mató en el 1901 a un alguacil abusador y que por eso fue perseguido y capturado. Todavía se escucha en las cantinas a ambos lados de la frontera el "Corrido de Gregorio Cortés", y se canta con gusto como símbolo de resistencia. Véase a Américo Paredes, *With His Pistol in His Hand: A Border Ballad and Its Hero,* Austin: University of Texas Press, 1958.

11 Véase la entrevista de MaLin Wilson, "The Politics of Public Art: Who Decides?," *Artlives,* Taos, New Mexico, marzo de 1983, pp.6-8.

DANCING WITH HISTORY
CULTURE, CLASS, AND COMMUNICATION
LUCY R. LIPPARD

Luis Jiménez grew up in El Paso, "a Chicano before it was a militant term." His father and grandmother on one side and grandparents on the other came to El Paso, poor, from Mexico. As part of the small Protestant subculture, they were separated not only from "Americans" and "Mexicans," but from other Chicanos. Jiménez now sees this outsider status as something of an advantage, "because that's the role the artist has always been in."[1]

Although heir to the intensely moralistic work ethic of Protestantism and separated from the intense indigenous/Roman Catholic experience that nourishes so many contemporary Chicano artists, Jiménez shares the national culture.[2] And working from the age of six in his father's sign shop—Electric Neon—he saw Chicano style wedded to a broader popular culture. When he was six they made a concrete polar bear for a dry cleaning firm; when he was sixteen they made a 20' horse's head with eyes that lit up, for a drive-in. "So basically I'm still doing the same things that I was doing then, and the kind of things my father did in those 'spectaculars' [action signs]...As far as I'm concerned, my father made

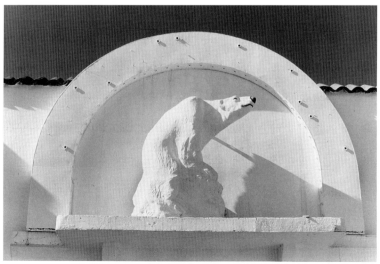

SIGN FOR "CRYSTAL CLEANERS", 1985
Photograph by Bruce Berman, © 1993

Figure 9

BAILANDO CON LA HISTORIA
CULTURA, CLASE Y COMUNICACIÓN
LUCY R. LIPPARD

Luis Jiménez se crió en El Paso. Él mismo dice, "Yo era chicano, antes de que este término adquiriese una connotación militante." Su padre, su abuela paterna, y sus abuelos maternos eran mexicanos de humildes recursos que vinieron a establecerse en El Paso. Como formaban parte de la reducida subcultura protestante, se hallaban desligados, no sólo de los "americanos", y de los "mexicanos", sino también de los demás chicanos. Retrospectivamente, Jiménez considera que su condición de forastero lo puso en una situación ventajosa "porque ése ha sido siempre el papel del artista."[1]

Aunque heredó la vehemente ética moralista de los protestantes y a pesar de estar desconectado del riguroso sentir católico que nutre a tantos artistas chicanos y que es innato en la mayoría de ellos, Jiménez comparte con ellos la cultura nacional.[2] A los seis años de edad ya trabajaba en "Electric Neon", el taller de rótulos de su padre y desde entonces percibió el estilo chicano aunado a una cultura popular más vasta. Cuando tenía esa misma edad, elaboraron en el taller un oso polar de concreto para una tintorería; cuando él tenía dieciséis años, les encargaron que hicieran una cabeza de caballo para un autocine. Esa cabeza, cuyos ojos se iluminaban, medía veinte pies de altura. "Básicamente sigo haciendo lo mismo que hacía en aquel entonces y el mismo tipo de trabajo que hacía mi padre cuando creaba aquellos rótulos espectaculares colmados de acción... Considero que mi padre producía obras de arte, aunque se categorizaban como cultura popular y arte menor. Mi padre y yo seguimos siendo muy unidos."

En el año de 1938, siendo adolescente, Luis Jiménez padre se ganó el primer premio en un concurso nacional de arte en el cual participó con esculturas hechas en jabón. El concurso estuvo auspiciado por la empresa Procter and Gamble. Entre los que componían el ecléctico jurado estaban Alexander Archipenko y Charles Dana Gibson. Anteriormente ese premio solía incluir

works of art. Though they were considered popular culture and 'low art.' In the case of my dad and me, there's a lot of mingling going on."

In 1931, as a teenager, Luis Jiménez Senior received first prize in a national art contest for soap sculpture from Procter and Gamble; the eclectic jury included Alexander Archipenko and Charles Dana Gibson, among others. The prize had previously carried a college scholarship which was discontinued because of the Depression. The elder Jiménez never got to college, but in the l950s he received design prizes for his Las Vegas spectaculars.

Luis Jiménez Junior is the heir to this story. His attachment to home, family, and Southwestern Latino culture runs deep. It has also been confusing. Smoking, drinking, dancing and even dating were frowned on, but his strict father, a pillar of the church, did not always practice what he preached, and eventually left the family to live with his mistress. Yet how many successful contemporary artists would return in mid-career to help run the family business, as Jiménez returned to El Paso in 1979 to run Electric Neon when his father suffered a stroke؟

It has been important to Jiménez that in the Mexican American community there is a cross-class respect and talent for arts and "crafts." This engendered,

in turn, his own deep respect for working-class creativity.

When I was young, I felt my skill was inherent in being Chicano, inherent in being Mexican, and that every Mexican not only had ability but also appreciated art. It was a kind of fantasy, but certainly within the context a positive thing.

When Jiménez went to school he still did not speak English. At home, his early talent was nurtured and his drawings were saved by the family. At five he was taken to Mexico City to see the murals by *los tres grandes* (Rivera, Orozco, Siqueiros) at the Museo de Bellas Artes. A tiny and very accurate pencil drawing of a skeleton made at the age of nine was preserved in his grandmother's bible. Since the Jiménezes, as Protestants, did not celebrate the Dia de los Muertos, this was presumably a general cultural influence, inescapable in the Mexican community; it was continued in several vibrant prints

Figure 10

SKELETON
Graphite on paper
2" x 1 1/4"

una beca universitaria, pero como el país estaba atravesando por la depresión, se vieron obligados a suspenderla. Jiménez, padre, nunca llegó a cursar estudios universitarios, pero en la década de los cincuenta ganó premios por sus diseños realizados para los espectáculos de Las Vegas.

Luis Jiménez, hijo, ha sido la continuación de esta historia. Siente un profundo apego por el hogar, por la familia y por la cultura latina del suroeste de los Estados Unidos. Sin embargo, todos los valores mencionados han sido a la vez motivo de confusión. Fumar, beber, bailar y hasta salir con personas del sexo opuesto eran actividades que no se veían con muy buenos ojos. Su padre, que era tan estricto, todo un baluarte de su iglesia, no siempre practicaba lo que predicaba y eventualmente dejó su familia para irse a vivir con su amante. Aún así, ¿cuántos artistas contemporáneos interrumpirían una carrera que va viento en popa para ayudar a manejar el negocio de la familia؟ Fue precisamente esto lo que hizo Jiménez en el 1979 cuando regresó a El Paso para encargarse de Electric Neon porque su padre había sufrido un ataque que lo dejó paralizado.

A Jiménez siempre le importó mucho que entre la comunidad méxico-americana se respetaran el arte y las artesanías. Un respeto capaz de interponerse a las barreras de clases. Esto engendró en él un profundo

respeto por la capacidad creadora de la clase trabajadora.

Cuando yo era joven, sentía que mis habilidades eran inherentes al hecho de ser chicano, de ser mexicano, y pensaba que todos los mexicanos no sólo tenían esa habilidad, sino que también apreciaban el arte. No era más que una especie de fantasía que, mirándola en contexto, constituía algo verdaderamente positivo.

Jiménez aún no hablaba inglés cuando comenzó a asistir a la escuela. En el seno de su hogar se fomentaba su talento precoz y su familia iba conservando los dibujos que él hacía. A los cinco años de edad lo llevaron al Museo de Bellas Artes de la Ciudad de México para que viera los murales de los tres grandes (Rivera, Orozco y Siqueiros). A los nueve años de edad hizo un dibujo a lápiz con sorprendente fidelidad. Era un dibujo de un esqueleto humano, el cual su abuela conservó siempre dentro de su biblia. Como los Jiménez no celebraban el Día de los Muertos, ya que eran protestantes, cabe suponer que realizó ese dibujo por estar bajo la influencia de la cultura en general. Este evento, ineludible en la comunidad mexicana, reaparece en años posteriores en muchos de sus vibrantes grabados y dibujos, tales como su autorretrato donde baila con la muerte, *Baile con la Talaca* (1984) y *Coscolina con Muerto* (1986). La

and drawings in later years, such as a self-portrait dancing with death *"Baile Con La Talaca"* (1984) and *Coscolina Con Muerto* (or "Flirt with Death") (1986). Jiménez's pre-college art works (from the early 60s) bear a curious resemblance to his father's soap sculpture. The early college work was very abstract, compact biomorphic wood carvings influenced by Henry Moore and Barbara Hepworth, but with hindsight, they also contain the volumetric seeds of the more dynamic mature work. Also in the early 60s Jiménez made two murals of local life which were influenced by the WPA murals that constituted the sole experience of art for many in the West. These were very different from his school work, and they too contain the seeds of later work in their concern for content and communication.

For Jiménez, Mexico was the source of culture and of art, with social commentary an integrated component. So in 1964, having traded in his architecture major at the University of Texas for art (much to his father's dismay), Jiménez went to Mexico City, "where art came from" to work with Francisco Zúñiga, whose poignant sculptures of Mestizo women are considered quintessentially Mexican. Orozco—the only one of *los tres grandes* he really admired — was dead by then; Siqueiros was in jail. Soon realizing that he was in fact an American, though of Mexican

descent, he returned to the U.S. as an ambitious artist ready to take the New York test.

The voyage into the belly of the beast was delayed by the birth of his daughter Elisa and because, as the result of a bad automobile accident, he was paralyzed for a year. It is tempting to see this experience as the source of the sensual, muscular movement evident in all of Jiménez's work. The arched back—strained, almost painfully triumphant, as though grasping for something out of reach with a last burst of energy—is a prominent element, especially in *Progress II* (1976), *Sodbuster* (1981) and *Vaquero* (1981-1988). Motion itself — historical and physical, endowed with a mythic quality — is a key to Jiménez's work.

In 1966, Jiménez went to New York. As western historian Patricia Limerick has pointed out, American responses to landscape and culture have historically run east-to-west,

... following the physical and mental migrations of white English-speaking men. In the conventional view, the process of discovery reached completion when the maps had their blank spots filled in and literate white Americans had seen all the places worth seeing.[3]

Jiménez's work and life subtly reverse this patriarchal tale. For almost 30 years, he has

producción que precede a los años universitarios de Jiménez (en los comienzos de la década de los 60), muestra una curiosa similitud con las esculturas de jabón que hacía su padre. Sus primeras obras durante ese período eran muy abstractas. Eran tallas de madera, compactas y biomórficas, que mostraban la influencia de Henry Moore y de Barbara Hepworth, pero echando una mirada atrás, vemos en ellos la semilla volumétrica de una obra más dinámica, realizada con mayor madurez. Así mismo, en la misma época, Jiménez produjo dos murales que reflejan la vida local de ese entonces. Estaban influenciados por los murales auspiciados por el Work Progress Administration (WPA) y ésta ha sido la única experiencia de arte que muchos han disfrutado en el Oeste. Estos eran muy diferentes a su producción artística durante sus años de estudiante y son la simiente de creaciones posteriores, pues ya se percibía que en ellos se le daba importancia al contenido y a la comunicación.

México era para él fuente de cultura y de un arte cuyo componente integral era el comentario social. De esta forma, en el 1964, habiendo abandonado sus estudios de arquitectura en la Universidad de Texas con el fin de entregarse de lleno a estudiar arte (lo cual dejó a su padre consternado), Jiménez partió hacia la Ciudad de México, cuna del arte, para trabajar con Francisco Zúñiga, cuyas conmo-

vedoras esculturas de la mujer mestiza se consideran la quintaesencia mexicana. Orozco, el único de los tres grandes que él verdaderamente admiraba, ya había fallecido y Siqueiros estaba preso. Tan pronto se dió cuenta de que él era realmente americano —aunque de descendencia mexicana— regresó a su país, los Estados Unidos, ya convertido en un artista lleno de ambiciones, determinado a enfrentarse a la gran prueba: Nueva York.

Su incursión al vientre de la ballena tuvo que posponerse por el nacimiento de su hija Elisa y porque, como consecuencia de un accidente automovilístico, él quedó paralítico por un año. Uno se siente tentado a ver esta experiencia como la fuente del movimiento sensual y musculoso que es tan evidente en toda la obra de Jiménez: la espalda arqueada, tirante, dolorosamente triunfal, como tratando de alcanzar lo inalcanzable con su último derroche de energía. Estos son elementos que se destacan especialmente en *Progress II* (1976) (Progreso II), *Sodbuster* (1981) (El Labrador), y *Vaquero* (1981-1988). La clave de su obra es propiamente el movimiento —tanto histórico como físico— dotado de una calidad mítica.

En 1966, Jiménez se trasladó a Nueva York. Patricia Limerick, la historiadora del oeste, nos señala que la respuesta americana al paisaje y a la cultura siempre se ha movido de este a oeste,

Figure 11
SELF-PORTRAIT WITH
BROKEN BACK, 1966 (detail)
Fiberglass • 10 1/2" x 69" x 19"

overwhelming provincialism, New York has hardly ever been sympathetic to regionalism. It took a practiced and maverick eye like Ivan Karp's in the late 60s to see exactly how far out New York could focus and to recognize Jiménez's Rabelaisian populism as a cousin to Pop art, perhaps even a distant relation of Jackson Pollock's abstract cowboy esthetic. Jiménez arrived on the New York gallery scene during the Vietnam era with a product the mainstream could superficially understand: generalized (and apparently macho) pop imagery with an undercurrent of progressive content, as exemplified by *Barfly* (1969) — the Statue of Liberty as a blowzy lush, a comment on American commercialism and decadence. His deeper roots in Mexican culture were for the most part invisible (although a 1969 drawing that led to *Barfly* showed a sexy Chicana leaning on a jukebox). Before the "Multicultural Boom" in the late 80s, Jiménez's work was seen totally out of context. He hung out with some Latin American artists in New York and was aware that there was an "overlapping of ideas," but he wasn't interested in being categorized. He needn't have worried. Few in the art world knew what a Chicano was, much less were able to contextualize a Chicano art as innovative as Jiménez's. In the 70s, even local Puerto Rican/Latino culture was unknown to most artists outside of radical political circles. Be-

contrived to balance the spirit of the place and people with which he was raised with that of the dominant culture as exemplified in the New York art world. What is amazing is that he has succeeded. Thanks to its own

...siguiendo las migraciones físicas y mentales del hombre blanco que habla inglés. En el aspecto convencional, el proceso de descubrir alcanzó su punto final cuando en los mapas se iban llenando las partes que antes estaban en blanco y cuando el estadounidense blanco y culto ya había terminado de visitar todos los lugares que valían la pena.[3]

La obra y la vida de Jiménez invierten sutilmente este cuento patriarcal. Por casi treinta años él se había ingeniado para conseguir un balance entre el espíritu del lugar donde se crió y el de la gente que lo rodeaba, con la cultura predominante, como se ejemplifica en el mundo del arte neoyorquino. Lo que es sorprendente es que haya podido lograrlo. Gracias a su exagerado provincialismo, Nueva York apenas se ha compenetrado con el regionalismo. Fue necesario un ojo clínico y rebelde como el de Ivan Karp, a finales de los años 60, para determinar hasta qué punto alcanzaba el enfoque de Nueva York y para reconocer el parentesco entre el populismo Rabelesiano de Jiménez con el arte "pop", tal vez hasta considerarlo primo lejano de la abstracta estética vaquera de Jackson Pollock. Jiménez llegó al escenario de las galerías neoyorquinas durante la época de la guerra de Vietnam. Traía consigo un producto que la corriente principal de la sociedad podía comprender superficial-

mente: unas imágenes generalmente de tipo "pop" —aparentemente machistas— con un contenido progresista. Así como lo ejemplifica su obra *Barfly* (1969), donde la Estatua de la Libertad aparece representada como un borracho desaliñado, a manera de comentario acerca del comercialismo y de la decadencia. Las raíces más profundas de Jiménez en la cultura mexicana, eran mayormente invisibles, (aunque un dibujo realizado en 1969, que representa una chicana sensual que está recostada sobre un traganíquel, fue el que lo condujo a realizar su obra *Barfly*). Antes del "Boom Multicultural" que surgió a fines de la década de los ochenta, la obra de Jiménez aparentaba estar totalmente fuera de contexto. Él frecuentaba los círculos de artistas latinoamericanos de Nueva York y se daba cuenta de que las ideas coincidían, pero no quería que lo colocasen en ninguna categoría en particular. En realidad no tenía por qué preocuparse. Pocos en el ambiente artístico sabían siquiera lo que era un chicano y mucho menos podían colocar un arte chicano tan innovador como el de Jiménez dentro de un contexto. En los años setenta, ni siquiera la cultura latina puertorriqueña era conocida por casi ningún artista, a menos que perteneciese a uno de los círculos políticos radicales. Siendo el oeste (como mayormente aún lo es), un universo aparte, insignificante para el mundo de arte de ambas costas, él logró

cause "the West" was (and still is for the most part) another world, insignificant to Art on the coasts, he was able to slip through cultural barriers that have effectively barred populist and political artists of color.

From 1966 to 1969, Jiménez worked as a program coordinator with the New York City Youth Board, organizing dances in the barrio during the 60s riots:

An area couldn't get a dance unless they'd had a riot. That's how the Federal funds were earmarked. Sometimes we had 2,000 kids at a street dance....I like being part of the real world. So the question was, how could I relate that world to my work?

Class, and progressive politics, were the internal links between art and the real world. Externally, Jiménez's entrance into the art world was audacious and unconventional. Finding the Leo Castelli gallery empty between shows, he brought his sculptures in from his truck and installed them. Ivan Karp liked his chutzpah, and the work, and sent him to David Herbert at Graham Gallery, where Jiménez had his first two shows, in part thanks to the support of the wealthy Latino-Philipino artist Alfonso Ossorio.

No doubt the star of the first show was *American Dream* (1969), in which a statuesque, and contented, woman is making love with a plump little car. (An after-the-fact drawing from 1971 is less humorous and more erotic.) The human/machine hybrid has long interested Jiménez, before the bionic heroes showed up on TV. Perhaps it began with a fascination with cars. He first used fiberglass on a wrecked 1953 Studebaker as a teenager, and talks about it in body language: "The tour de force of a flawless surface was desirable." A 1972 sculpture called *Demo Derby Car* has "Pure-Sex" written on it. Jiménez actually saw a car with this name, but it could stand for the All-American teenage experience, exemplified in *American Dream.* In addition, the lowrider is an icon of Chicano culture, the vehicle of choice for the *charro* who has arrived at the door of U.S. culture but has not been invited in. The image of a car making love to a woman frankly identifies the American male with the automobile, and updates the mythology of Leda and the Swan, Europa and the Bull.

The major work of this machine series is *Birth of the Machine Age Man* (1970), a nude woman ecstatically producing an insect-like adult male complete with helmet and goggles. The compact form of the original sculpture was suggested by an Aztec grasshopper/cricket image. It also recalls the Aztec myth of Huitzilopochtli, who was born as an adult with armor in order to fight his five brothers and sisters. The union of human/machine as the source of the master race is also found in the deslizarse entre las barreras culturales que han obstaculizado a los artistas populistas y políticos que, por añadidura son de color.

Desde 1966 a 1969, Jiménez trabajó como coordinador de programas para la Junta de la Ciudad de Nueva York para la Juventud (New York City Youth Board). Su comisión era la de organizar bailes en El Barrio durante los años sesenta cuando ocurrieron disturbios:

Era imposible que en una zona se celebrara un baile a menos que en ella hubiesen ocurrido disturbios. Era así como se destinaban los fondos federales. A veces concurrían hasta 2,000 jóvenes a uno de esos bailes en la calle...Siempre he disfrutado de formar parte del mundo real. De manera que lo que me preguntaba era en qué forma podría yo relacionar ese mundo con mi propio trabajo.[4]

El sistema de clases y la política progresiva eran los eslabones internos que vinculaban al arte con el mundo real. Aparentemente, Jiménez penetró en el mundo del arte en forma audaz y poco convencional. En una ocasión, habiendo encontrado la galería de Leo Castello desocupada porque se encontraba entre exhibiciones, descargó las esculturas que llevaba en su camioneta de carga y, sin permiso alguno, procedió a instalarlas allí. A Ivan Karp le gustó su "chutzpah" (desfachatez) y su obra. Por lo tanto se lo recomendó a David Herbert de la Galería Graham, donde Jiménez tuvo sus dos primeras exhibiciones. Para esto contó, en parte, con el respaldo del adinerado artista latino-filipino Alfonso Osorio.

Sin lugar a dudas, la estrella de su primera exposición fue su obra *American Dream* (1969) (El Sueño Americano), que representa a una escultural mujer quien muy complacida hace el amor con un pequeño y rechoncho automóvil. (Un dibujo posterior, realizado en 1971, resulta menos humorístico y más erótico.) El producto híbrido que resulta de la combinación hombre/máquina hace mucho que cautiva el interés de Jiménez, aún mucho antes de que aparecieran los héroes biónicos en la televisión. Tal vez todo comenzó con su fascinación por los automóviles. Siendo adolescente, utilizó por primera vez la fibra de vidrio para cubrir un Studebaker del año 53 que estaba destrozado. Gesticulando, nos relata: —Se me antojaba llevar a cabo la proeza de convertirlo en una superficie impecable. Una de sus esculturas, realizada en 1972, cuyo título es *Demo Derby Car* (Modelo de Automóvil de Carrera) tiene escrita la frase "Pure-Sex" (puro sexo). De hecho, Jiménez había visto un automóvil que se llamaba así, pero podría tratarse de una representación de la experiencia del adolescente americano típico, tal como él la ilustra en su obra

Olmec origin myth in which a woman mates with a jaguar. *Birth* was shocking enough, even in the 60s. Jiménez left the Graham Gallery because they refused to show it, and then Ivan Karp at O.K. Harris also left it out until the last few days. In retrospect, Jiménez attributes the robustly erotic element in his work to the busting out sexuality of the 60s as well as to his own highly repressed (and relatively sexist) Protestant upbringing.

Jiménez's content and materials are more unconventional than his usual format, the very traditional monumental figure, typical of the public "statue," or, perhaps more relevantly, of the New Mexican santo figure exploded into huge scale and high-tech finish. The naked *Man on Fire* (1969), with its indigenous features, was the prototype for the later vertical single figures. Referring both to the Buddhist monks self-immolating in Vietnam and a black revolutionary with a Molotov cocktail, which was where the drawings began, it became "more Mexican" (as in Orozco) and more mythical as it developed.

As he explored the American Experience and sketched out a major transitional piece — the funky, almost funny *End of the Trail* (1971), Jiménez found that the space and the culture of the Southwest—that vortex at which Mexico and the U.S. meet — was drawing him back. In 1971

he left New York, having apparently simultaneously decided either not to make art any more or to find a place to make this breakthrough piece that recalled so strongly his Electric Neon childhood. He ended up in Roswell, New Mexico, under the wing of Donald Anderson of the Roswell Art Center. He stayed there for six years and completed two major sculptures: *Progress I* (1974) and *Progress II.*

End of the Trail was about more than the destruction of the real Indian and the construction of the fake Indian. It departed from a traditional pop icon — James Frazer's depressing monument to the vanishing aboriginal — in terms that mocked and melodramatized a subject already mired in excess. And it led to *Progress I* — the almost repulsive image of three deaths entwined — an Indian, his horse and a buffalo, accompanied by a leaping dog and a buffalo skull with a rattlesnake emerging from one eye hole and a scorpion nestling in the other. Six years after making *Progress I,* Jiménez was in Italy and saw "some of the same details in sacrificial sculptures, snake and dog, certain things I grew up with that I had assumed were Mexican or American I saw were indeed universal." He sees the triply layered image as kind of Jungian archetype: "It's the whole idea of the subconscious versus the conscious," says Jiménez. "The

American Dream. Además, los curiosos automóviles que se conocen como "low-riders" son una especie de ídolos dentro de la cultura chicana; el vehículo predilecto del charro que pisa los umbrales de la cultura estadounidense sin haber sido invitado. La imagen de un carro haciéndole el amor a una mujer, sirve para identificar con franqueza al hombre estadounidense con un automóvil y le inyecta un nuevo sentido a la mitología de Leda y el Cisne, de Europa y el Toro.

Birth of the Machine Age Man (Nacimiento del Hombre de la Era de la Máquina), realizada en 1970, es la obra principal de la serie que se concentra en el tema de la máquina. Representa una mujer desnuda que extáticamente da a luz a un hombre adulto que simula un insecto que lleva puestos un casco y gafas protectoras. Lo que le sirvió de inspiración para concretar esa escultura original fue una imagen azteca mezcla de saltamontes y grillo. Esta obra también nos trae a la memoria un mito azteca, el de Huitzilopochtli, quien nació siendo ya adulto, protegido por una armadura a fin de poder luchar con sus cinco hermanos y hermanas. La fusión de la máquina con el hombre, que da origen a la raza superior, se halla también en el mito olmeca que rodea el origen de la especie, en el cual la mujer se aparea con un jaguar. La obra *Birth* resultó escandalizante, aún en aquella época de los años sesenta.

Jiménez abandonó la Galería Graham porque allí rehusaron mostrar esa obra. Entonces, Ivan Karp, de O.K. Harris, también la dejó fuera hasta que la exposición ya tocaba a su fin. En retrospectiva, Jiménez atribuye el fuerte erotismo de su obra al elemento de sexualidad que estalló en la década de los sesenta y a la exagerada represión protestante con que lo criaron que, viéndolo bien, era bastante sexista. El tema de esta obra de Jiménez y los materiales que emplea para realizarla son menos convencionales que los que suele emplear en esas monumentales figuras tradicionales, caractarísticas de las estatuas que vemos en sitios públicos. Tal vez sea más pertinente compararlas con los bultos de santos que se hacen en Nuevo México amplificados al extremo y con acabado mediante alta tecnología.

Su obra *Man on Fire* (Hombre en Llamas), realizada en 1969, es un desnudo donde un hombre de facciones indígenas que utilizó de prototipo para las figuras individuales y verticales que produjo más tarde. Hace alusión tanto a los monjes budistas que se inmolaban en Vietnam como al negro revolucionario que se prendían fuego valiéndose de un coctél Molotov. Con esto marca el punto de partida de sus dibujos. Conforme su obra fue evolucionando, se fue tornando más mexicana (como le sucedió también a Orozco) a la vez que aumentó el carácter mítico de la misma.

Indian killing the beast is progress. Our whole idea of progress is to kill the subconscious — to kill the beast."[4] But the conflation of the death of the "savage" with that of the horse and buffalo gives the piece another level of meaning.

It was only with *End of the Trail* and the return to the Southwest that Jiménez's popular subject matter began to merge with his stylistic roots. By then he had his foot in the door of the art world. And western subject matter has always represented an endearing fantasy to other Americans. *Fiesta Dancers* (1989-1992), for instance, which Easterners might see as a takeoff on calendar art, is lived experience in the Hondo Valley of Southeastern New Mexico, where Jiménez lives in an old school building he has owned since 1975. People there are very proud of the local dancers (among them, the high school football team captain) who perform all over the country. The sculpture stands at a highly symbolic point on the Otay Mesa bridge near San Diego, about 10 yards from the Mexico/U.S. border. When it was installed, a Mexican businessman complained that the man was too dark and fat, that the woman's dress was wrong and she'd "been around."[5] But Jiménez reminded him it's New Mexican, not Mexican — a vast difference since the two cultures were isolated from each other for some 200 years, resulting in a

New Mexico/Southern Colorado "Hispanic" culture that is very different from the Mexicanos, Mexican Americans and Chicanos in Texas, Arizona or California.

Southwest Pietà (1984) addressed and was forced to deal with similarly historical issues. In this popular personification of the Valley of Mexico's two major volcanos (a scene often found luridly represented on Mexican calendars), Popocatepetl holds the body of his expired love, Ixtacihuatl. In the naturalist margins, Jiménez included the eagle and snake of the Mexican flag and the agave/maguey/nopal cactuses emblematic of Mexican/Southwestern culture. Because the sculpture was projected for Old Town, the historic and touristic center of Albuquerque, he focused on a Native American legend meaningful to Mestizo Mexico, slyly commenting on the nature of Hispanic class and identity in New Mexico. Although the Pueblo peoples had close cultural ties to Indians further south, "some people there [in New Mexico] identify themselves as Spanish versus Mexican descent," says Jiménez.

It's a class distinction and is used to divide the Hispanic community. They were the aristocracy, and are conservative, and are still the political establishment. They do not see themselves as part of the larger Mexican-Ameri-

Al ir adentrándose en el ámbito estadounidense y al bosquejar una importante obra de transición, *End of Trail* (1991) (Fin del Sendero), que borda en lo gracioso y excéntrico ("funky"), Jiménez descubre que el espacio y la cultura del suroeste —ese vórtice donde convergen México y los Estados Unidos— no cesaba de halarlo hacia ellos. Abandonó Nueva York en 1971. Según parece, había decidido dejar el arte o encontrar un lugar donde producir aquella obra que constituyera el punto de penetración que buscaba y que a la vez le recordara con intensidad su niñez en Electric Neon. Fue a parar a Roswell, Nuevo México bajo el amparo de Donald Anderson del Roswell Art Center. Allí permaneció durante seis años y llevó a cabo dos esculturas importantes: *Progress I* (1974) y *Progress II.*

El tema de *End of the Trail* iba más allá de la destrucción del indio verdadero y la concepción de un indio falso. Se alejó del icono "pop" tradicional —aquel deprimente monumento al aborigen en vías de desaparición, obra de James Frazer— al burlarse de un sujeto que ya había estado muy sumido en dificultades y darle un carácter melodramático. Esto lo condujo a producir *Progress I* —donde aparecen tres repulsivas imágenes de muertes entrelazadas: un indio, su caballo y un búfalo. Completan el conjunto un perro que está saltando y la calavera de un búfalo. De una de las órbitas

oculares de la calavera se asoma una serpiente cascabel, mientras que en en la otra se anida un escorpión. Seis años después de haber producido esa obra, Jiménez viajó a Italia y allí vió, "algunos de esos mismos temas en esculturas relacionadas con sacrificios: serpiente y perro, ciertas cosas con las que yo crecí y que daba por hecho que eran temas mexicanos o de este continente. Viéndolos allá, comprendí que eran realmente universales." Jiménez percibe la imagen que ha sido elaborada en tres capas, como una especie de arquetipo de Jung y así lo expresa: "Es la idea total del inconsciente versus el consciente. El indio que mata a la bestia representa el progreso. Matar el inconsciente —la bestia— es lo que concebimos como progreso. La combinación de la muerte del "salvaje" con las muertes de un caballo y de un búfalo, aporta nuevas dimensiones a esta obra."

No es hasta que produce *End of the Trail* (Fin del Sendero) y cuando regresa al suroeste de los Estados Unidos que los temas populares de Jiménez empiezan a fundirse con sus raíces estilísticas. Para entonces ya él tenía un pie en los umbrales del mundo del arte. Los temas del oeste siempre han sido una fantasía que ha cautivado a los americanos. Por ejemplo, *Fiesta Dancers* (1989-1992) (Bailadores en la Fiesta), que los habitantes del este de los Estados Unidos podrían llegar a interpretar como una imitación de las ilustraciones

SOUTHWEST PIETÀ WITH SNAKE AND EAGLE, 1989
Lithograph • 23 1/16" x 30 9/16"

Figure 12

can community.... [Thus the piece] wasn't site specific but about agendas. ...[The image] was just too Mexican. There's something about it that strikes at the core of the Mexican American experience.

This was probably the real root of the controversy that ensued, but since Coronado's men had inspired a rebellion by raping a Tiguex woman in the 16th century, and the Old Town site was called Tiguex Park, an unlikely rumor circulated that the *Southwest Pietà* depicted a Spaniard raping an Indian. The piece ended up in Martineztown, a workers' community, echoing the mountain line visible behind it with its own volcanic form.

Although he has always been attracted to regionalism (in the writings, for instance, of Baldwin,

Miller or Faulkner), Jiménez feels closer to Ed Kienholz (based in Idaho for many years) than to the obvious parallels with Remington or Russell, whose action-accurate cowboys and Indians look bloodlessly conventional next to a Jiménez.

An intriguing fusion of Southwest and Northern Plains cultures took place accidentally in the 1981 *Sodbuster: San Isidro*. The ploughman with his simplified beard is inspired by the wooden santos of Northern New Mexico, and by a friend of Jiménez's — an old local woodchopper of Ute, Mexican and Anglo descent who has done physical labor all his life and now lives in a trailer behind Jiménez's workshop. In Fargo, N.D., everyone took the ploughman to be local but in Hondo, N.M., everyone knew that it was San Isidro, the patron

que vemos en los almanaques, representa una vivencia experimentada por el mismo Jiménez en Hondo Valley, al sureste de Nuevo México. Desde 1975 ha radicado en ese lugar y vive en un edificio de su propiedad que antes albergaba una escuela. Los habitantes de esa zona, entre ellos el capitán del equipo de fútbol, se sienten muy orgullosos de los bailarines locales que han hecho presentaciones por todo el país. Esa escultura está ubicada en el puente Otay Mesa, cerca de San Diego —un punto geográfico muy simbólico— apenas a diez yardas de la frontera de los Estados Unidos y México. Cuando fue instalada, un comerciante mexicano se quejó de que el hombre que aparecía en la escultura era gordo y tenía la piel muy oscura. Se quejó también de lo mal vestida que iba la mujer y que tenía aspecto de "mujer corrida."[5] Jiménez le respondió que no se trataba de una mexicana, sino de una nuevomexicana —que es muy diferente ya que esas dos culturas han estado apartadas por espacio de unos doscientos años. Este hecho ha dado origen a la cultura hispana de la región de Nuevo México y del sur de Colorado, tan distinta a la de los mexicanos, a la de los méxiamericanos y a la de los chicanos de Tejas, de Arizona y de California.

Southwest Pietà (1984) (La Pietà del Suroeste) es una obra que trata asuntos similares. En ella se personifica a dos grandes volcanes, el Popocatepetl y el

Ixtacihuatl. (Dicho sea de paso, éste es un panorama espectacular que aparece con frecuencia en los almanaques mexicanos.) Popocatepetl lleva en sus brazos el cuerpo exánime de su amada Ixtacihuatl. Dentro de los límites naturalistas, Jiménez incluye el águila y la serpiente de la bandera mexicana y también diferentes cactos como el agave, el maguey y el nopal, emblemas de la cultura mexicana del suroeste de los Estados Unidos. El plan original era colocar esta escultura en lo que se conoce como La Plaza Vieja de Albuquerque (Old Town), por ser el centro histórico de la ciudad y una de sus principales atracciones turísticas. Por eso él se concentró en una leyenda indígena estadounidense que tiene un significado especial para el México mestizo, haciendo a la vez un comentario disimulado de la distinción de clases y de la identidad hispana en Nuevo México.

Aunque los indios Pueblo tenían vínculos culturales muy estrechos con los indios oriundos de lugares que quedaban más hacia el sur, Jiménez opina que: "alguna gente de Nuevo México está más identificada con su descendencia española que con la mexicana."

Es una distinción de clases que se emplea para dividir la comunidad hispana. Ellos constituían la aristocracia y son conservadores; todavía siguen siendo el círculo político de más poderío. No se consideran parte de la

saint of farmers, and of the Hondo valley itself. Man and animals share a stylization of muscles and veins, steady energy, the groundedness of very hard work. The rippling fiberglass surface unites them, as does the common act of labor. The history of the land is literally turned over as Native potsherds, a hand-wrought horseshoe, and a French Canadian ox-cart wheel are unearthed by the plow, recalling the significance of two different pasts to the present. (Jiménez was finding pottery sherds in his Hondo garden at the time, and an Indian burial was found near his home.)

He had originally wanted to do a dance piece for North Dakota, and the town politely voted an okay. But Jiménez sensed some dissent and was finally told

that the Scandinavian Lutherans living in Fargo were opposed to drinking, smoking, dancing and that "It's not the way we like to see ourselves." North Dakota was truly foreign territory: "The site was under 20' of snow when I first saw it." Jiménez met with community, visited, read history books, put up two shows at the local museum, all part of "a subconscious process to digest the material." He learned that this was a place where people (Native Americans and Scandinavians) only survived because of a strong sense of community. When the piece was completed, Ted Kuykendall, his assistant at the time, heard an older woman say she hated it, because it reminded her of hard times. In the interim, however, it has become part of the community,

SODBUSTER STUDY, "HAND," 1981
Colored pencil on paper • 21" x 27"
Courtesy of Thomas Brumbaugh

Figure 13

comunidad méxiamericana que es más extensa...[Por lo tanto esta obra] no se refiere específicamente a un lugar, sino que atañe a las agendas... [La imagen] era, simplemente, demasiado mexicana. Hay algo en ella que hace blanco en la mera esencia de las vivencias de los méxi-americanos.

Probablemente esta sea la verdadera causa de la controversia que surgió después. Los hombres que acompañaban a Coronado ocasionaron una revuelta en el siglo dieciséis por ultrajar a una mujer de la tribu Tiguex en el lugar aledaño a la Plaza Vieja, que hoy se llama Tiguex Park y por eso se corrió el rumor inverosímil de que la escultura *Southwest Pietà* representaba a un español ultrajando a una mujer india. Así fue como la obra fue a parar a Martíneztown, una comunidad de obreros, donde parece reproducir la cadena de montañas de origen volcánico que se destaca al fondo de esa comunidad.

A Jiménez siempre le fascinó el tema regionalista (por ejemplo, en los escritos de Baldwin, de Miller y de Faulkner), aunque tiene más afinidad con Ed Kienholz (quien desde hace muchos años reside en Idaho) que con otros artistas que tienen más en común con él, como Remington o Russell, cuyos vaqueros e indios, figuras verosímiles y pletóricas de acción, lucen convencionalmente exangües junto a las de Jiménez.

Para la población de Fargo en Dakota del Norte, él quiso hacer una obra que representara el baile. Los habitantes del lugar aceptaron con cortesía el ofrecimiento. Sin embargo, a Jiménez le parecía que palpaba ciertas desavenencias. Por fin le confesaron que los luteranos de origen escandinavo que residían allí, desaprobaban de beber, de fumar, y de bailar, y que ellos mismos habían dicho que no les gustaba verse representados de esa manera. Dakota del Norte era realmente como un territorio extranjero. "Cuando lo ví por primera vez," dice Jiménez, "el lugar se encontraba bajo veinte pies de nieve." Allí, en su "afán subconsciente de absorber el material," Jiménez se reunió con los integrantes de la comunidad, conversó con ellos, leyó libros de historia y tuvo dos exposiciones en un museo de la localidad. Se dió cuenta de que ese era un lugar donde la gente (tanto los indígenas como los de origen escandinavo) logra sobrevivir gracias a un fuerte sentido comunal.

En 1982, una curiosa fusión de las culturas del suroeste y las de las llanuras del norte ocurrió por casualidad con su escultura que representaba un labriego de escasa barba — *Sodbuster: San Isidro* (San Isidro Labrador). Le sirvieron de inspiración los bultos de santos, típicos del norte de Nuevo México y un viejo, amigo suyo, que en ese entonces vivía en una casa-remolque ubicada detrás de su estudio. Este era un hombre de descendencia múltiple

which recently resisted its relocation to a newer part of town.

Whereas artists like Richard Serra alienate their publics through the imposition of hostile and unfamiliar forms, the controversies around Jiménez's art tend to be cultural. Addressing an audience ignorant or dismissive of history, he engages local issues at their core, sometimes involuntarily. His empathy for working people shows in his drawings and sculptures of their hands. It permeates the model for *John Henry* (1985) and *Steelworker* (1986), which was commissioned for the Buffalo subway and then became part of a temporary project in Pittsburgh, where Jiménez titled it *Hunky-Steelworker,* in homage to the Hungarian workers immortalized in the local grass-roots newspaper, the *Millhunk Herald.* The word "hunky" was ground off when some took this as a stereotypical insult — an event that Jiménez considers just part of the process of community awareness. The imposing figure joins *Man on Fire, Border Crossing* (1989), and the recent blue *Mustang* (1993-1994) for the Denver Airport[6] in Jiménez's lexicon of human/animal towers.

A culture divorced from its roots and forging new ones in hybrid circumstances is necessarily involved in a dynamic relationship with history. From the early 70s this has been one of Jiménez's major concerns. He looks at history's archetypal heroes, then looks at what a hero

means to a culture (or what a culture hero means). There is an element of humor embedded even in so many of Jiménez's flamboyant forms that can also be seen as a reflection of the indigenous/Mexican view of life and death:

"When I was a kid going to the rodeo with my dad he would say that the clown cowboys were the most serious professionals. That rang true to me. Their job is to keep somebody from getting killed."

In 1972, Jiménez made *Progress of the West,* a six-panel cut-out that deals dynamically but didactically with transportation, from horse to missile. It then was developed into *End of the Trail, Progress I,* and *Progress II,* which offer three views of western history, one tragicomic, one tragic, and the last almost comic, the miniaturized cowboy on his blue horse holding on to his hat as he is pulled across the plains by a much larger and more powerful cow (not a bull; note the udders) — a metaphor for the battle between culture and nature, and how European-introduced livestock "got away," changing the landscape, and life upon it. The skull beneath the horse's feet, the owl beneath those of the runaway cow can also be seen as ecological warnings. Jiménez's public art is as much class as culture referential, and it is site specific in a broad sense — the site being the entire

(ute, mexicana y anglosajona), leñador de oficio, que durante toda su vida sólo había hecho trabajos físicos y pesados. En Fargo, todos creyeron que esta obra representaba a un labriego de aquella localidad, pero en Hondo, Nuevo México todos se dieron cuenta de que se trataba de San Isidro, el santo patrón de los agricultores y de todo el valle de Hondo. En esta obra, los hombres y los animales muestran venas y músculos muy estilizados, una inagotable energía y ese carácter terrestre que imparte el trabajo agotador. La superficie ondulante que se obtiene al usar la fibra de vidrio une al hombre y a los animales tal y como lo hace el trabajo que juntos llevan a cabo. La historia de ese territorio se revuelve como la tierra bajo el arado, desenterrando residuos de cerámica autóctona, herraduras forjadas manualmente y una carreta de bueyes de origen francocanadiense. Es así como reaparece el significado que dos pasados diferentes tienen en el presente. (Cuando Jiménez produjo este trabajo había estado encontrando fragmentos de cerámica enterrados en el jardín de su residencia en Hondo, y por aquellos mismos alrededores se había encontrado un cementerio indio.) Ya estaba la obra concluída cuando Ted Kunkendall, quien para entonces era el asistente de Jiménez, escuchó a una anciana comentar que detestaba la obra porque le recordaba los malos tiempos. A pesar de todo, *San Isidro* llegó a ser parte íntegra de

la comunidad, tanto así que hace poco sus residentes se opusieron a que mudasen la estatua para una sección más moderna de la ciudad.

Las controversias que surgen alrededor del arte de Jiménez tienden a ser de índole cultural, no como las que fomentan otros artistas como Richard Serra, quienes alejan al público al imponerle formas hostiles y poco conocidas para ellos. Cuando se dirige a un público que desconoce la historia o que hace caso omiso de ella, Jiménez enfoca su atención —a veces involuntariamente— en la esencia de los asuntos locales. Su empatía por la gente trabajadora se manifiesta en los dibujos y esculturas que hace de las manos de los obreros. Este sentir se infiltra en el modelo para *John Henry* (1985) y *Steelworker* (1986) (El Herrero en Una Fábrica de Acero). Esta última se la comisionaron para el "subway", el ferrocarril subterráneo de la ciudad de Búfalo, estado de Nueva York, y luego formó parte de un proyecto provisional en la ciudad de Pittsburgh donde Jiménez le cambió el título a *Hunky Steelworker* como tributo a los trabajadores húngaros inmortalizados en el *Millhunk Herald*, el periódico comunitario de esa localidad. Sin embargo, el título quedó despojado del calificativo "hunky", que significa bracero o peón húngaro, porque no faltó quien lo considerara un insulto estereotipado. Jiménez considera este evento como parte del

Figure 14

COLOR STUDY, PROGRESS 2, 1977
Colored pencil on paper • 11" x 14"

complexity of Latino history in the Southwest. Within postmodernist strongholds, authenticity has become a suspect claim for cultural production, given the relatively recent scholarly recognition of the power relationships and cultural assumptions that form any given notion of cultural authenticity: What looks "authentic" to a tourist buying art at an airport is different from what looks "authentic" to an art historian untrained in Latino cultures is different from what looks "authentic" to those raised within the culture, and so forth. Perhaps cultural sincerity is a better way of expressing how Jiménez deals with communication.

The focus on image, cousin to narrative, is perhaps his strongest bond with tradition. The sexual/cultural role of dancing is a recurrent theme, but Jiménez still can't dance: "it's like magic for me." There is always a layer of indirect autobiography in his work. For instance, *Honky Tonk* (1979-1990) (a series of drawings and lithos, and a life-size installation of cutouts) was made at a time of soul-searching, after a bad divorce. Jiménez sees it as an extended self portrait, the passionately entwined figures ("sleazed-up" images of his friends) perceived from the viewpoint of the artist's lonely figure on the edge of the crowd. As a kid Jiménez often went looking for his father in bars with the neon lighting that refers back to the sign shop. In the big *Honky Tonk* drawing, you can almost hear the conjunto/jazz/rock music combo, and the *norteño* songs glorifying *el borracho.* Other

proceso de concientización de la comunidad.

A esta imponente figura de *Steelworker* se unen Man of Fire, *Border Crossing* (1989), y *Mustang* (1993-1994). La última representa un caballo salvaje de color azul y está localizada en el aeropuerto de Denver, en Colorado.[6] En conjunto, estas obras constituyen el repertorio de torres con forma humana o animal que Jiménez tiene en su haber.

Una cultura que se aparta de sus raíces y en circunstancias híbridas va engendrando nuevas formas; por necesidad tiene una relación dinámica con la historia. Desde los comienzos de los años setenta, éste ha sido uno de los asuntos que más le han interesado a Jiménez. Él contempla los héroes arquetípicos de la historia para después determinar su significado con relación a la cultura (o lo que significa ser héroe para una cultura). El elemento humorístico inserto en tantas de las flamantes obra de Jiménez puede considerarse como un reflejo de la percepción que los indígenas mexicanos tienen de la vida y la muerte. Rememorando, Jiménez dice:

"Siendo niño, acostumbraba a ir al rodeo con mi padre, y él me decía que los vaqueros que hacían de payasos eran los profesionales más serios. Eso me sonó a mí muy cierto. Su labor consiste en procurar que nadie se mate."

En el 1972, Jiménez produjo *Progress of the West* (El Progreso del Oeste) un panel compuesto de seis figuras cortadas que trata, de manera dinámica pero con fines didácticos, de la transportación. El conjunto abarca la trayectoria que va desde el transporte a caballo hasta los proyectiles dirigidos. Esa idea evolucionó y culminó en sus obras *End of the Trail, Progress I* y *Progress II* —en las cuales se funden tres aspectos de la historia del oeste norteamericano: uno tragicómico, uno trágico y el último casi cómico. Un vaquero construído en miniatura se agarra el sombrero para que no se le vuele, porque una vaca, mucho más grande que él, lo va arrastrando por la llanura. Vale señalar que no se trata de un toro, sino una vaca (véase la ubre). El tema es una metáfora de la batalla entre la cultura y la naturaleza y de cómo el ganado, introducido por los europeos, se salió con la suya cambiando el paisaje y la vida que en él había. La calavera que está debajo de las patas del caballo, así como la lechuza que está debajo de las de la vaca que corre desbocada, pueden considerarse también advertencias de índole ecológica. El arte público de Jiménez hace referencia tanto a clases como a cultura. En un sentido más amplio se refiere específicamente al paraje, pues es éste último el que reúne la complejidad total de la historia latina del Suroeste. Dentro de la fortaleza postmodernista, la autenticidad ha

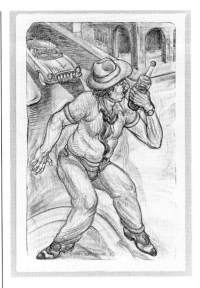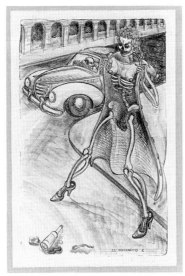

Figure 15

EL BORRACHO, 1992
Lithograph • Diptych, 36 3/4" x 25 1/2" each

sources included country western music, the artist's work with the Youth Board in Harlem, and the Wool Growers Association dances in Roswell.

Jiménez is a storyteller, but because his art is primarily three-dimensional, the narrative thread, deriving perhaps from the *corrido* tradition, has been less visible and more acceptable in an art world that conventionally dismisses "literary art" as "illustration." Typically, he both breaks with and maintains tradition, plugs into old forms with new materials and imagery. Like the pop artists, he uses cliches as his raw material. Unlike the pop artists, he is not mocking the cliches so much as fleshing them out or recarving them. A true popular artist (eschewing the sarcastic edge of pop art), he is not afraid of either drama or sentiment. No Anglo sculptor

would have the nerve (or the background, or the ability) to plumb the Latino vernacular to this extent. Jiménez says he uses popular images to take his work as close to the edge as he can. Sex and death, nature and culture are inextricably merged in the stoic labour of the *Sodbuster* and the desperate merriment of the *Honky Tonk* dancers, the courageous persistence of *Border Crossing*. They are rife with taboos—dread "sentiment" such as pride in hard work, nostalgia, nationalism, macho/heterosexual identity.

As the suburban/country music singer and writer Mary-Chapin Carpenter has said:

People sometimes put down country music by saying, "Oh, it's full of cliches." But it's like that in pop music too....What I love

pasado a ser lo que se sospecha que ha motivado la producción cultural. Esto se debe al reconocimiento académico bastante reciente que se le ha dado a las relaciones de poder y a las conjeturas culturales que dan forma a cualquier noción de autenticidad cultural. Lo que a un turista le parece auténtico cuando compra un trabajo de arte en el aeropuerto, difiere de lo que pueda opinar de ese mismo trabajo una persona especializada en la historia del arte, pero poco conocedora de la cultura latina. A su vez esa opinión difiere de lo que juzga auténtico una persona que se haya criado dentro de esa cultura. La cadena de comparaciones puede ser inagotable. Al modo como Jiménez aborda el tema de la comunicación, sería mejor llamarle sinceridad cultural. Su enfoque en la imagen, pariente cercana de la narrativa, tal vez sea el vínculo más fuerte que él tenga con la cultura. El papel sexual y cultural que desempeña el baile es un tema que se repite a pesar de que Jiménez, a estas alturas todavía no sabe bailar. "Para mí es como si fuese magia," dice él. Sus trabajos siempre están revestidos de una indirecta capa autobiográfica. *Honky Tonk* (1979-1990), por ejemplo, consta de una serie de dibujos, de litografías y de un conjunto de figuras cortadas de tamaño natural que él creó durante la etapa en que se encontraba reflexionando acerca de sí mismo, de su vida, a raíz de su difícil divorcio. Jiménez considera

esta obra como un autorretrato extendido y en su concepto, las figuras apasionadamente entrelazadas son imágenes degradantes de sus amigos, desde el punto de la figura solitaria del artista que se encuentra al márgen de esa multitud. Siendo niño, muchas veces tuvo que ir a buscar a su padre a aquellas tabernas, cuyos consabidos rótulos de neón le hacían pensar en el taller. De ese enorme dibujo que es *Honky Tonk*, casi nos parece que salen las notas del conjunto de música de rock y jazz, además de las canciones norteñas que glorifican al borracho. Entre otras fuentes de inspiración podríamos mencionar la música "country western", su antiguo trabajo con los jóvenes en el Youth Board de Harlem y los bailes auspiciados por la Wool Growers Association (La Asociación de Productores de Lana) en Roswell.

Jiménez es un narrador de cuentos, pero como su arte es primordialmente tridimensional, el hilo de la narrativa, (tal vez derivado de la tradición de los corridos mexicanos) ha sido menos visible y más aceptable para el mundo del arte que convencionalmente rechaza el "arte literario" por considerarlo ilustración. Según es su costumbre, él rompe con la tradición pero al mismo tiempo la conserva y se conecta con las formas antiguas mediante nuevos materiales e imágenes. Al igual que los artistas del género "pop", Jiménez usa los clichés como

HOWL STUDY, 1984
Lithograph • 15" x 20"

Figure 16

about country is its tradition, and that's different from being predictable...I love its simplicity and that's different from being stupid. I love its genuine quality, which is different from being overly sentimental.[7]

Long fascinated by culture clash and the resultant hybrid vigor, Jiménez loves the "flashy signs, bright color, energy," whether on the U.S./Mexico border or in New York City — the two poles between which his art has been tempered. He has made his home in New Mexico, despite his roots in Texas (where he recalls some "pretty bad experiences, like not being served in restaurants, etc.") but his style — the bluster and confidence, the robust vitality of the big, garish volumes — remains char-

acteristically "Texan." Dave Hickey has called it "'Mega- Art', 'Go-For-Baroque, Kitchen-Sink, The-Whole-Damn-Enchilada Art'."[8]

Part of Jiménez's attachment to the land and its occupants in the Southwest finds an outlet in naturalist subtexts literally underfoot in all the major sculptures, where local flora and fauna are often lovingly executed on base level. Animals, with their many roles in indigenous mythology, have always played a major part in Jiménez's work. (In Hondo, he and his family live among a virtual menagerie, with pheasants screaming, a bull snake caged in his sons' room, a beloved Apaloosa stallion and his goat companion who were until recently liable to wander into the living room). Road kills have

materia prima. A diferencia de ellos, él no se mofa de los clichés, más bien los descarna o los vuelve a labrar. Es un verdadero artista popular (sin el filo sarcástico del arte "pop") que no le teme ni al drama ni al sentimentalismo. Ningún escultor anglosajón tendría el temple (ni los antecedentes, ni la habilidad) para ahondar en lo que es vernacularmente latino, en la forma en que él lo hace. Jiménez afirma que él utiliza las imágenes populares para llevar su obra tan cerca de los extremos como es humanamente posible. El sexo y la muerte, la naturaleza y la cultura se funden intrincadamente en la estoica labor del *Sodbuster,* en la alegría desesperada de los bailadores de la obra *Honky Tonky* en la intrépida persistencia de *Border Crossing.* Sus personajes están repletos de tabús — le temen a sentimientos como el orgullo por el trabajo pesado, la nostalgia, el nacionalismo, la identidad machista y heterosexual.

La cantante de "suburban/ country music", Mary-Chapin Carpenter, hizo en una ocasión un comentario que viene al caso:

La gente a veces degrada nuestra música folklórica diciendo, "Ay, está llena de clichés." Pero pasa lo mismo con la música pop... Lo que a mí me encanta de la música 'country' es su carácter tradicional, y eso no es lo mismo que decir que sea predecible... Me encanta su sencillez, pero sencillez no es

sinónimo de estupidez. Me encanta su calidad auténtica, y eso es diferente a afirmar que sea excesivamente sentimental.[7]

Desde hace mucho tiempo Jiménez está fascinado con los contrastes entre las culturas y con el vigor híbrido que resulta de ellos. Por eso a él le encantan "los rótulos relumbrantes, los colores brillantes, la energía," bien sea en la frontera de los Estados Unidos y México o en la ciudad de Nueva York —los dos extremos en medio de los cuales se ha templado su arte. El se ha radica-do en Nuevo México, a pesar de que sus raíces son tejanas. En Texas él recuerda haber vivido experiencias bastante desagradables, como el que rehusaran prestarle servicio en algunos restaurantes. Su estilo —la intrepidez y confianza, la vitalidad robusta de los grandes y deslumbrantes volúmenes— siguen siendo particularmmente tejanos. Dave Hickey los ha apodado "Mega-Art, Go-For-Baroque, Kitchen-Sink, The-Whole-Damn-Enchilada Art",[8] nombres que vendrían a ser en español: Mega-Arte, Adelante con El Barroco, Fregadero que Tiene de Todo y El Maldito Arte de las Enchiladas.

Parte del apego que siente Jiménez por el territorio del suroeste estadounidense y por sus habitantes, halla una forma de expresión en los textos naturalistas que literalmente están pisoteados en todas las esculturas principales. Es en la

provided anatomical studies. Once Jiménez found a female coyote with her back broken on a Santa Fe back road and killed her with his hands to end the pain.

The coyote has many faces in the West. Aside from the Native American trickster image, coyote in New Mexican slang means mixed-race, Euro-and-Mexican American; it is also the name for those who smuggle people across the U.S. border for profit (but it is "mules" who carry them across the river, as in *Border Crossing)*. Jiménez made Coyote studies for a long time before producing the 1976 *Howl,* which has been credited, or blamed, for the Santa Fe howling coyote syndrome, although the animal depicted is actually an endangered Mexican Wolf native to southern New Mexico.

In the most recent works, the animals stand alone, standing for rather than within the cultural material. For San Diego's Horton Plaza, Jiménez (working with his father, known for such towers in shopping centers) has made an illuminated obelisk visible from a long distance, which relates to Joan Brown's obelisk, also blue, at other end of the plaza. The dynamic base consists of an undulating cylinder of

Figure 17

*STUDY FOR SAN DIEGO FOUNTAIN
SHOWING TOWER, 1986*
Colored pencil on paper • 40" x 30"

base de las esculturas donde aparecen frecuentemente la flora y la fauna, aunque ejecutadas con ternura. Los animales, quienes en la mitología indígena cumplen múltiples funciones, siempre han representado un papel protagónico en la obra de Jiménez. En su vida privada los animales también son importantes. Él y su familia viven en Hondo, Nuevo México en medio de lo que es casi un parque zoológico. Allí tienen faisanes escandalosos, una serpiente cuya jaula está ubicada en el dormitorio de sus hijos, un caballo Apaloosa que es el querendón de la familia y hasta una cabra que de vez en cuando circula por la sala de la casa. Cuando Jiménez encuentra algún animal muerto por la carretera, aprovecha la circunstancia para estudiar su anatomía. En una ocasión, por un camino vecinal de Santa Fe, se encontró una hembra coyote que tenía quebrada la columna vertebral. Para evitarle más sufrimientos, la mató con sus propias manos.

Jiménez estudió a los coyotes por mucho tiempo antes de que produjera *Howl* (Aullido) en el 1976, obra a la que se le da crédito —y a veces se culpa— por el síndrome del coyote que siempre está aullando y que ha invadido a Santa Fe. Cabe aclarar que, en esa obra, la imagen es en realidad la del lobo mexicano, una especie originaria del sur de Nuevo México que está en peligro de extinción. La palabra coyote tiene diversos significados en el oeste. Además de la imagen de

tramposo que tiene entre los indígenas estadounidenses, en la jerga nuevomexicana se le denomina coyote a cualquier persona que tenga mezcla de raza europea y méxico-americana. Un coyote es también aquel contrabandista que con fines lucrativos lleva a cabo los trámites ilícitos pertinentes para que los indocumentados crucen furtivamente la frontera de los Estados Unidos. Pero se les llama "mulas" a aquellos que les ayudan a cruzar el río, como se ve en la obra *Border Crossing.* En sus creaciones más recientes los animales ocupan un sitio propio como representantes de la cultura, en vez de surgir del interior de la obra. En un obelisco que produjo para el centro Comercial Horton Plaza en la ciudad de San Diego las figuras centrales son aves y peces. En esta obra colaboró su señor padre, quien había adquirido fama por la producción de torres de esa índole para centros comerciales. La obra es un obelisco azul, iluminado, que tiene afinidad con otro obelisco ubicado al otro extremo de la misma plazoleta, obra de Joan Brown. La base del obelisco de Jiménez consiste de un cilindro ondulante donde peces, pelícanos y caracoles tienen el doble propósito de servir de pantalla para las luces. Jiménez nos informa que el modelo para este obelisco fue la fuente de Bernini que se encuentra en la Piazza Navona de Italia que él describe así: —"Con su base tremendamente compleja sosteniendo el

fish, pelicans, and abalone shells doubling as light covers. The model, says Jiménez, was Bernini's Piazza Navona fountain —"with the enormously complex base holding up the simple obelisk, a complete reversal of the usual. It gave me goosebumps." One of the newest projects for another fountain is *Plaza de los Lagartos* (1987-1994) for El Paso. It is inspired by childhood memories of the old style Mexican placita Jiménez recalls from childhood, which was centered on a fountain with live alligators instead of the traditional bandstand. These intertwined reptiles, rising in a unified, but mobile crest, will be resurrected in fiberglass on the exact site of the old fountain, which was destroyed in the 60s along with the very old trees around it.

All of these themes and the people and environment from which they spring appear in Jiménez's many vivid, volumetric drawings; they are often like sculptures embedded in environmental detail. And he has sometimes made backdrops for the sculptures when they are shown indoors, as though to literally draw them back into a private, two-dimensional space. (There are precedents in the photo backdrops used by the itinerant photographers in Mexican towns.) When *Border Crossing* — another loaded, archetypal image, recalling Saint Christopher — was shown at the Bernice

Steinbaum Gallery in New York in 1989, it became a "flight from the garden" (Latin America); in El Paso a different backdrop redirected the focus to *la migra* and this piece was dedicated to his father, because the piece is also about family, about putting a face on undocumented workers. (Jiménez has had his own confrontations with Immigration on behalf of "illegals" in New Mexico.)

A people's history is found only rarely in American public art, most notably in the work of Los Angeles muralist Judy Baca, the REPOhistory project in New York City, and Luis Jiménez.

My working class roots have a lot to do with it; I want to create a popular art that ordinary people can relate to as well as people who have degrees in art. That doesn't mean it has to be watered down. My philosophy is to create a multilayered piece, like Hemingway's *[The] Old Man and the Sea*. The first time I read it, it was an exciting adventure story about fishing. The last time, I was deeply moved.

Excavation of the layers in the 1981 *Vaquero* — Jiménez's first public commission — might go like this: On top, a vivid, dynamic image of bucking bronco and rider is guaranteed to catch the eye of the red blooded American passerby who identifies vicariously with cowboys,

sencillo obelisco, todo lo opuesto a lo habitual. Me ponía la carne de gallina."

En uno de sus más recientes proyectos, otra fuente, surgen de nuevo los animales. Se trata de *Plaza de los Lagartos* (1987-1994) que hizo para la ciudad de El Paso. Está inspirada en una antigua placita mexicana que recuerda desde su niñez. En el centro tenía, en vez del tradicional estrado para las orquestas, una fuente con lagartos vivos. Reproducidos en fibra de vidrio resucitarán aquellos reptiles entrelazados unos con otros que se amontonaban formando una cresta movediza. La obra estará situada en el mismísimo lugar donde se levantaba la antigua fuente, la cual fue destruída en los años sesenta. Los árboles que la rodeaban corrieron igual suerte.

Toda clase de temas, la gente y el ambiente de donde proceden, surgen en los dibujos vívidos y volumétricos que Jiménez ejecuta. Con frecuencia se asemejan a esculturas saturadas de detalles ambientales.

Algunas veces Jiménez ha confeccionado telones que sirven de fondo a sus esculturas cuando éstas se exhiben bajo techo. Tal parece que intentara halarlas hacia un espacio secreto y bidimensional. El precedente de estos telones de fondo son aquellos que usaban los fotógrafos ambulates de los pueblos de México. Esos telones de fondo pueden variar el carácter de una

obra. *Border Crossing* (Cruzando el Río Bravo), una imagen arquetípica bien cargada de significado, reminiscente de San Cristóbal, se convirtió con la ayuda de un telón de fondo, en una "huída del paraíso" (Centro y Sur América) cuando se exhibió en el año 1989 en la Galería Bernice Steinbaum de Nueva York. En la ciudad de El Paso, otro telón de fondo diferente volvió a enfocarla en la migra. Jiménez le dedicó esta obra a su padre ya que su tema gira alrededor de la familia y hace que los trabajadores indocumentados tengan rostro. Jiménez conoce muy bien este tema de los indocumentados. Él mismo había tenido encuentros con las autoridades de inmigración en Nuevo México por manifestarse a favor de los trabajadores indocumentados.

Muy rara vez la historia de un pueblo se encuentra retratada en el arte público. Entre los más notables cabe mencionar la obra de Judy Baca, la muralista de Los Angeles, el proyecto de REPOhistoria en la ciudad de Nueva York, y la obra de Luis Jiménez.

Mis raíces que brotaron de la clase trabajadora tienen muchísimo que ver con esto. Quiero crear un arte popular con el cual la gente corriente se pueda relacionar tan fácilmente como lo hacen los diplomados en arte. Esto no quiere decir que tenga que ser diluído. Mi filosofía es crear una pieza de múltiples estratos, como lo es *El Viejo*

the Old West, etc. Next, the cowboy turns ethnic. Latinos in particular will notice that this is a prototypical cowboy (vaqueros came first), which will in turn remind all of us that the Southwest was Spanish and the first part of the country to be settled by Europeans, not to mention all the Spanish words that inform the cowboy myths — rodeo, bronco, corral, remuda, lariat. (Jiménez points out too that the cowboy hat invented to protect workers from weather is now worn by Denver and Houston businessmen as a symbol.)

It was the Spaniards that brought the cows and horses and it was Mexicans that invented the cowboys, not John Wayne…To put this vaquero in a Mexican community in Houston is a social statement….I'm redefining an image and a myth. I'm also coming out of the new spirit of the Mexican community of Texas. Not the old yessir/nosir …The sculpture is aggressive.

On another level, Jiménez has revised the notion of a monument and slyly manipulated the conventions of the equestrian statue. He wanted to make people look at that again, but in the popular medium of fiberglass rather than stodgy bronze or stone:

There's a whole tradition around the position of the horse's legs. If all four feet are down, the person died in his sleep. One foot up means he died in battle. Well, two back feet in the air didn't mean anything. So putting the vaquero on a bucking bronco was a way of breaking with tradition.[9]

Perhaps the viewer sees form and color before content. Layers are the key to the physical presence of Jiménez's sculptures as well as to their meanings. The lustrous finish is achieved by a complex painting process, layer after layer of fiberglass, which, after sanding, acquires layer after layer of acrylic urethane color. The *Vaquero's* shapes are vintage Jiménez: volumetric, shiny, dynamic. The buoyant double arc of horse's neck and rider's arm suggests freedom and high spirits. Another, subtly subversive layer is the fact that the Mexican cowboy is armed. This annoyed some people when it was installed in Scottsdale, Arizona. "You wouldn't think of taking the gun away from a statue of Robert E. Lee," says Jiménez, "but a gun in the hand of a Mexican becomes dangerous."[10] That insight was borne out by the fact that the city of Houston is removing its cast of *Vaquero* because it is "too violent;" the University of Houston has accepted it on a twenty-year loan.

Jiménez's public work is heroic enough to appeal to an audience bereft of real heroes; it is also poignant and humorous enough to undermine that very

y el Mar de Hemingway. Cuando la leí por primera vez me pareció una excitante aventura acerca de la pesca; la última vez me conmovió profundamente.

Si procediéramos a penetrar las capas de *Vaquero* (1981), la primera comisión pública que recibió Jiménez, encontraríamos en la superficie la imagen enérgica y dinámica de un bronco, ese caballo salvaje montado por su jinete, que sin duda captará la atención de cuanto americano valiente pase frente a la estatua y que vicariamente se identifique con los vaqueros del oeste. Al mirar esta obra por segunda vez, al sondear hasta la segunda capa, el vaquero se torna étnico. Particularmente los expectadores latinos se darán cuenta de que no se trata del prototipo del "cowboy", ya que antes de ser "cowboy" fue *vaquero*, lo cual nos recuerda a todos que el suroeste de los Estados Unidos era español, que fue la primera parte del país en ser habitada por los europeos. Y no se debe pasar por alto que el léxico español moldea los mitos de los cowboys con palabras como rodeo, bronco, corral, remuda y lariat. En conversación con Jiménez él nos señala que el sombrero de vaquero, que se inventó para proteger de las inclemencias del tiempo a los trabajadores, ahora lo usan los hombres de negocio de Denver y de Houston a manera de símbolo.

Fueron los españoles los que trajeron las vacas y los

caballos; fueron los mexicanos, no John Wayne, quienes inventaron los "cowboys"…Colocar al vaquero en una comunidad de Houston es una aseveración social…Yo estoy redefiniendo una imagen y un mito. Emano del nuevo espíritu de la comunidad mexicana de Texas. Se acabó esa vieja [actitud] de sí señor/no señor…La escultura es agresiva.

En otro nivel Jiménez ha cambiado la noción de lo que es un monumento y en forma astuta ha manipulado los convencionalismos de la estatua ecuestre. Quería hacer que la gente se volviera a mirarla, pero que la viese hecha con ese medio popular que es la fibra de vidrio y no con materiales pesados e insípidos como el bronce o la piedra.

Hay toda una tradición acerca de la posición de las patas del caballo. Si tiene las cuatro patas en tierra es porque el jinete murió mientras dormía y una pata en alto significa que murió peleando en una batalla. Ahora bien, no existía ningún significado para un caballo con las dos patas traseras en alto, de manera que, montar al jinete en un bronco salvaje era una forma de romper con la tradición.[9]

La clave para la presencia física y para el significado de las esculturas de Jiménez es su uso de diferentes capas. Posiblemente

need, to call the concept of the Heroic into question even as it offers its solaces. As John Yau has written, Jiménez "not only taps into the grim creepiness of the American psyche, but he also finds a way to let its hallucinations and unfulfilled fantasies flow into his work, like lava."[11] Like lava, indeed, the gleaming bulk of his work seems caught in the act of flowing, like time or history itself, embodying an exuberance and even excess that is most certainly foreign to postmodern art with its plethora of anxieties and skepticisms. Jiménez often manages to have his cake and eat it too, to put a satiric edge on an image that also pulls the heartstrings of emotional memory. There is a sinuous and sensuous rhythm to everything he makes that is augmented by but not originated within the materials. The forms are almost melting, merging color and material, the glistening, swelling flesh of humans and animals (sexual adjectives are unavoidable). *Vaquero* also challenges history, as Jiménez himself is challenging the notion of an "American artist."

el espectador perciba la forma y el color antes de captar el contenido. El acabado brillante de sus trabajos lo consigue a través de un proceso complejo que consiste en poner capa tras capa de fibra de vidrio a las que después de lijadas se les da color aplicando capa tras capa de pintura de acrílico uretano. *Vaquero* posee lo mejor de Jiménez. Tiene todas las formas características de su trabajo: la voluminosidad, la brillantez y el dinamismo. El vigoroso arco doble que forman el pescuezo del caballo y el brazo del jinete sugiere libertad y gallardía. En otra de las capas, sutilmente subversiva, Jiménez nos presenta una faceta adicional: — el vaquero mexicano anda armado. Esto causó revuelo entre algunas personas cuando la escultura quedó instalada en Scottsdale, Arizona. La respuesta de Jiménez fue, "A ustedes no se les ocurriría quitarle el arma a la estatua de Robert E. Lee, pero en manos de un mexicano, una pistola se convierte en algo peligroso."[10] Esto fue lo que él sintió cuando las autoridades de la ciudad de Houston decidieron deshacerse de *Vaquero* debido a su extremada violencia. Ahora la estatua ha sido redimida y la Universidad de Houston ha accedido a alquilarla durante veinte años.

El trabajo público de Jiménez tiene un carácter lo suficientemente heroico como para atraer a un público que se ha visto privado de héroes reales. Es a la vez lo suficientemente mordaz y humorístico como para socavar insidiosamente esa misma necesidad, como para poner en tela de juicio el concepto de heroismo, aunque éste ofrezca algún consuelo. John Yau expresa esto diciendo de Jiménez, "Él no sólo escarba en el sombrío carácter tétrico de la psiquis americana, sino que también encuentra la manera de que sus alucinaciones y sus fantasías frustradas fluyan como lava dentro de su obra.[11] "Así mismo, cual lava ardiente, la centelleante magnitud de su trabajo parece estar atrapada en ese fluir que es como el del tiempo o el de la historia misma, encarnando una exhuberancia y hasta un exceso que definitivamente es ajeno al arte postmodernista con su plétora de ansiedades y de escepticismos. Jiménez casi siempre se las arregla para expresar todo a la vez, le infunde un giro satírico a una imagen y al mismo tiempo hala los cordones emotivos de nuestra memoria. Todo lo que él hace tiene un ritmo tortuoso y sensual que el material acentúa, pero que no nace de él. Las formas casi se derriten, fundiendo el color y el material con el resplandor y enardecimiento de lo humanamente carnal y animal. Los calificativos sexuales resultan inevitables. Su *Vaquero* reta a la historia tal y como el propio Jiménez reta la noción de lo que es ser un "artista americano".

ENDNOTES

1 Luis Jiménez, from typescript of interview by Amy Baker Sandback with Luis Jiménez, ©1984. Unless otherwise cited, quotations below are taken from this interview or from conversations with the artist in Hondo, June 1993.

2 In the late 70s, Jiménez and his daughter Elisa, then fourteen and now an exhibiting artist in her own right, collaborated on a series that included El Chuco in fedora and shades, Popo and Ixta on the side of a lowrider van, and other culturally specific images. As early as l967-68 he had made a very "feminist" drawing of a Chicana face trying to come out from behind the imposed mask of a blond face on the TV screen.

3 Patricia Limerick, "Disorientation and Reorientation: The American Landscape Discovered from the West," *The Journal of American History,* v. 79, no.3, Dec. 1992, p. 1022.

4 Luis Jiménez in interview, in *Luis Jiménez,* Las Cruces: University Art Gallery, New Mexico State University, 1977, np.

5 Shades of John Ahearn's problems with a public sculpture in the Bronx, where some of the community complained that a Latino man with a slight beer belly, a basketball and a boombox was an unwelcome stereotype.

6 The mustang is accompanied by bronze plaques about the history of the horse in the West.

7 Mary-Chapin Carpenter quoted in Karen Schoemer, "No Hair Spray, No Bangles," *New York Times Magazine,* Aug.1, 1993, p. 44.

8 Dave Hickey, in *Luis Jiménez,* New York: Alternative Museum, 1984, p.3.

9 Jiménez quoted in Chiori Santiago, "Luis Jiménez's Outdoor Sculptures Slow Traffic Down," *Smithsonian,* March, 1993, p. 92

10 Ibid.

11 John Yau, *Stroll,* Winter 1986, p. 15.

NOTAS

1 Luis Jiménez, tomado de la transcripción de una entrevista con el artista llevada a cabo por Amy Baker Sandback en el 1984. A menos que se mencione otra cosa, las citas que aquí aparecen provienen de esa entrevista o de conversaciones con el artista en Hondo, Nuevo México en el 1993.

2 A finales de la década de los setenta, Jiménez colaboró con su hija Elisa, quien tenía entonces catorce años, en una serie que incluía El Chuco con sombrero de ala ancha y gafas de sol, Popo e Ixta junto a una camioneta "lowrider", y otras imágenes específicamente culturales. De 1967 a 1968 había hecho un dibujo muy feminista de la cara de una chicana que trataba de salir por detrás de la máscara rubia que le imponía la pantalla de la televisión.

3 Patricia Limerick, "Disorientation and Reorientation: The American Landscape Discovered from the West," *The Journal of American History,* v.79, no.3, 19 de dic. de 1992, p.1022.

4 Luis Jiménez, en la entrevista *Luis Jiménez,* Las Cruces: University Art Gallery, New Mexico State University, 1977, np.

5 Matices de los problemas que John Ahearn tenía con una escultura pública que había en el Bronx, donde algunos miembros de la comunidad se quejaron porque era un estereotipo que a ellos no les agradaba. La escultura representaba a un hombre latino un tanto barrigón de tanto tomar cerveza, que sostenía una bola de baloncesto y un radio portátil de los que llaman "boombox".

6 El mustang aparece acompañado de placas de bronce que atañen a la historia de este caballo en el oeste.

7 Mary-Chapin Carpenter, según cita de por Karen Schoemer en "No Hair Spray, No Bangles," *New York Times Magazine,* 1 de agosto de 1993, p.44.

8 Dave Hickey, en *Luis Jiménez,* New York: Alternative Museum, 1984, p.3.

9 Jiménez, según citado por Chiori Santiago en "Luis Jiménez's Outdoor Sculptures Slow Traffic Down," *Smithsonian,* marzo de 1993, p.92.

10 Ibid.

11 John Yau, *Stroll,* Edición de Invierno, 1986, p.15.

LOOKING AT AMERICA
THE ART OF LUIS JIMÉNEZ
JOHN YAU

At first glance, Luis Jiménez's voluptuous, fiberglass, public sculptures and large, full-bodied drawings seem to be about a mythic America populated by larger-than-life figures. And yet, even as we recognize some of the figures in his art, we begin sensing that the seeming simplicity of the work is deceptive, and that there is much more complex and powerful impulse being articulated. For one thing, Jiménez consciously celebrates individuals who are not ordinarily celebrated. For another, he possesses a sharp, but gently satirical eye when it comes to dealing with certain familiar types. Thus, Jiménez can be seen as a populist artist whose subjects have included steelworkers, sodbusters, honky tonk habitues, illegal immigrants, and lowriders — the often invisible mass of individuals upon which America and its success have been built. And although Jiménez is a populist artist, he is not naive about his subject matter. Rather than dressing up familiar tales in new clothes, he has strived to reconstruct both this country's unfamiliar tales and those that are disregarded, forgotten, or misrepresented.

Since the mid 1960s, when Jiménez began working in fiberglass, he has dedicated himself to making a wide range of marginalized individuals, ethnic and social groups appear on center stage. One of the underlying reasons his public sculptures have been controversial is because he keeps bringing into view that which has been overlooked; he keeps reminding us that our history is made up of many points of view, many tales and tellings. At the same time, he does not see himself as a spokesman for those who are silenced or forgotten, and he is not in this regard a political artist. If anything, he has found a way to enable these individuals and groups to tell their own stories through the sculptures and drawings he makes. It is a telling that is both modest and direct, as well as full of dignity and pride.

Luis Jiménez both bridges and imaginatively restates three seemingly divergent currents in 20th Century art: the American regionalist movement of the 1930s, particularly as it culminated in the work of Thomas Hart Benton; the public murals and paintings of Caribbean and

MIRANDO A AMERICA
EL ARTE DE LUIS JIMÉNEZ
JOHN YAU

A primera vista, las voluptuosas esculturas públicas que Luis Jiménez elabora en fibra de vidrio, al igual que sus enormes y corpulentos dibujos, parecen ser de una América mítica habitada por seres descomunales. Sin embargo, al reconocer algunas de sus figuras, nos damos cuenta de que la aparente simplicidad de su trabajo es sólo ilusoria, y que su obra expresa un impulso mucho más complejo y enérgico. Conscientemente, Jiménez rinde homenaje a individuos a quienes ordinariamente nadie exalta. Al mismo tiempo, demuestra su agudeza visual un tanto satírica al presentar ciertos tipos que no nos son familiares. Por esta razón, Jiménez se puede considerar como un artista populista cuyos temas abarcan a los trabajadores de las fábricas de acero, a los labradores ("sodbusters"), a los "honky tonks" que frecuentan las tabernas, a los inmigrantes ilegales e inclusive a los "lowriders" —toda esa masa de personajes invisibles que han ido edificando a América y que son parte integrante del éxito de este país. A pesar de que Jiménez es un artista populista, no es ingenuo al interpretar sus temas. En vez de engalanar lo que nos es familiar, él se empeña en reconstruir cuentos no muy conocidos de su país natal —esas historias a las cuales no se les ha prestado atención, las echadas al olvido y las que han sido malinterpretadas.

Desde mediados de los años sesenta, cuando comenzó a trabajar con fibra de vidrio, Jiménez se ha dedicado a convertir a los marginados en personajes centrales, y se ha empeñado en traer a su escenario a los diversos grupos étnicos y sociales. Una de las razones implícitas por la cual sus esculturas públicas han sido motivo de controversia es su insistencia en enfocar lo que hemos pasado por alto. Continuamente nos recuerda que nuestra historia está compuesta de muchos puntos de vista, de gran variedad de relatos y expresiones. Sin embargo, no se considera portavoz de los olvidados ni de los que hemos mantenido silentes; en este sentido él no es un artista político. Quizás él haya encontrado cómo hacer de sus esculturas y dibujos, un medio a través del cual estos personajes y grupos puedan contar sus propias historias. Su producción es a la vez un relato modesto y directo que reúne dignidad y orgullo.

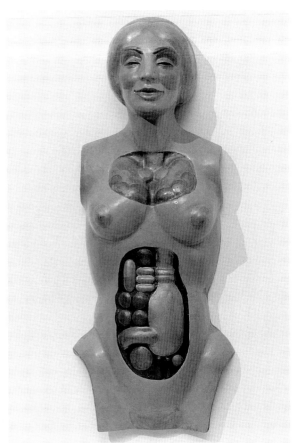

Figure 18

DOLL, 1968
Fiberglass • 26" x 10" x 6"

Latin American artists such as Wifredo Lam, Diego Rivera, José Clemente Orozco, and David Alfaro Siqueiros; and the attention paid to ordinary and familiar things by pop artists such as Andy Warhol and Claes Oldenburg. Jiménez is not nostalgic for these movements, and does not fully subscribe to the mythic pageantry of Benton, the fiery rhetoric of some of the Mexican muralists, or to Warhol's slyly ironic stance. Thus, his vision is darker and grittier than Benton's, gentler and more lyrical than Siqueiros', and

finally more robust and directly engaging than Warhol's.

At the same time, what Jiménez understands about these 20th century movements is that the artists who belonged to them were, in the case of Benton, Rivera, and, to some degree, Oldenburg, civic minded individuals. Jiménez is civic minded, but, unlike Benton, he is not against the latest developments in modern art. Known for his use of modern, non-art materials such as spraypaint and fiberglass,

Luis Jiménez no sólo llena el vacío que existe entre las tres corrientes aparentemente diferentes del arte del siglo veinte, sino que les añade sus propias modificaciones. Estas tres corrientes son: el movimiento regionalista de la década de los treinta, particularmente en su momento culminante —la obra de Thomas Hart Benton; los murales públicos y las pinturas de artistas del Caribe y de la América Latina, tales como Wilfredo Lam, Diego Rivera, José Orozco y David Alfaro Siqueiros; y el enfoque en las cosas corrientes y familiares de artistas del género "pop", tales como Andy Warhol y Claes Oldenburg. Jiménez no siente nostalgia por estas corrientes, pero tampoco está absolutamente de acuerdo con las ostentaciones míticas de Benton, con la retórica ardiente de algunos de los muralistas mejicanos, ni con la estilizada pose irónica de Warhol. Por lo tanto, su visión es más oscura y más atrevida que la de Benton, más moderada y más lírica que la de Siqueiros, más fuerte y más cautivante que la de Warhol.

Al mismo tiempo, Jiménez reconoce que los artistas que formaban parte de estas corrientes del siglo veinte tenían una orientación cívica, como en el caso de Benton, de Rivera, y hasta cierto punto, el de Oldenburg. Jiménez tiene inclinaciones cívicas pero, contrario a Benton, no se opone a los últimos giros del arte moderno. Jiménez, es

conocido por su utilización de materiales modernos que son ajenos al mundo del arte, como lo son la fibra de vidrio y las pinturas de aerosol. Él es un artista contemporáneo con raíces tanto en el arte "pop" como en el modernismo de los muralistas mejicanos, así como en el regionalismo de Benton y de Grant Wood. Al igual que Oldenburg, Jiménez enfoca lo que ha pasado desapercibido o lo que se toma por dado. La diferencia entre ambos es que Jiménez está más envuelto con estereotipos y con los personajes de los cuales la sociedad ha hecho caso omiso, mientras que Oldenburg concentra en las cosas mundanas que forman parte de la vida diaria, tales como un borrador o un excusado.

Luis Jiménez es un méxiamericano nacido en El Paso, Texas en el 1940. Su abuelo materno era soplador de vidrio y su abuelo paterno, carpintero. Su padre llegó a ser dueño del taller donde trabajaba. Allí se elaboraban rótulos de neón que lograron reconocimiento por todo el suroeste de los Estados Unidos. El trabajaba en el taller de su padre y aún siendo adolescente ya demostraba una gran destreza soldando y pintando con pistola.

Con mucho orgullo me mostró los trabajos de su padre. En el año 1988 me llevó por toda la ciudad de El Paso y me fue señalando los rótulos que éste había hecho y que aún

Jiménez is very much a contemporary artist whose roots are in pop art, as much as they are in both the modernism of the Mexican muralists and the regionalism of Benton and Grant Wood. Like Oldenburg, Jiménez focuses on what we overlook or take for granted. The difference is that Jiménez is concerned with the individuals mainstream society overlooks or stereotypes, while Oldenburg tends to concentrate on the mundane things that we use or see in our everyday life, the eraser or toilet.

A Mexican-American who was born in El Paso, Texas in 1940, Luis Jiménez's maternal grandfather was a glassblower and his paternal grandfather a carpenter. His father worked in, and eventually owned a sign painting shop that became known throughout the Southwest for its neon signs. By the time Jiménez was in his mid-teens, he had worked in his father's shop and mastered the techniques of welding and spray-painting.

Jiménez's pride in his father's work was evident when, in the summer of 1988, he drove me around El Paso, pointing to the signs that still remained, including one particular sign, a sculpture of a polar bear commissioned by the owner of Crystal Cleaners. Luis stopped the car and told me the story of how and when his father set out to make a polar bear in his shop.

Jiménez's background consists then of being raised in two traditions: a family that valued craftsmanship, and the Latin American community that lives and works in a border town on the edge of the larger community known as America. El Paso is an entry point for immigrants, and can be seen as a smaller, landlocked version of San Francisco or New York. It is a city where the descendants of early settlers and the newly arrived live side by side, a place where old tales and new ones flourish. It is these and other tales that Jiménez has knowingly made a part of his ongoing project, which is the redefinition of the uses of popular sculpture, the restating of known American myths, and the recovery of unknown or forgotten stories. On the simplest level, Jiménez's project can be said to consist of the skillful integration of three separate perceptual modes: the use of low-brow materials such as spraypaint and fiberglass; a reexamination of the context and purpose of public sculpture; and the making (writing) and remaking (rewriting) of the untold tales and popular myths about the formation of the continually changing American West.

Often, the most popular myths are a way of tidying up the past, making it into a story that is emblematic of the larger culture's narrow and often unhealthy self-interests. Jiménez does not try to make the past into a neat picture, something whose surface belies the depths

permanecían en pie. Uno de esos rótulos, el de una escultura de un oso polar, se lo había encargado el dueño de la tintorería Crystal Cleaners. Frente a ese rótulo detuvo su automóvil y me contó cómo y cuándo comenzó su padre a elaborar ese oso polar en su taller.

Jiménez se crió en medio de dos tradiciones: la de una familia que le daba importancia a la artesanía y la de las tradiciones de la comunidad latinoamericana que trabaja en los pueblos fronterizos y que habita al margen de una comunidad mayor que llaman América. El Paso es un punto de entrada para inmigrantes y ellos consideran esa ciudad como una versión diminuta de San Francisco o de Nueva York, pero sin salida al mar. Es una ciudad donde los descendientes de sus primeros pobladores y los recién llegados, son vecinos; un lugar donde afloran viejos y nuevos relatos. Son estos y otros cuentos los que Jiménez hábilmente ha hecho parte de su nuevo proyecto: el redefinir los usos de la escultura popular, el expresar, en forma modificada, los mitos americanos conocidos, y el recuperar cuentos que permanecen ocultos o en el olvido. Podría decirse, con más sencillez, que el proyecto de Jiménez consiste en integrar hábilmente tres estilos individuales de percepción: el uso de materiales vulgares como la pintura de aerosol y la fibra de vidrio, la revisión del contexto y el propósito que tienen las

esculturas públicas; el editar y reeditar cuentos desconocidos y mitos populares acerca de los cimientos del oeste norteamericano y de su incesante cambio.

Los mitos más populares sirven para reorganizar el pasado, él los convierte en historias simbólicas de los intereses limitados y a veces hasta malsanos de la cultura mayoritaria. Jiménez no intenta tornar el pasado en un cuadro nítido ni en algo que en la superficie contradiga la gravedad de los verdaderos acontecimientos. En el 1986 Andy Warhol preparó un portapliegos de grabados titulado *Cowboys and Indians* (Vaqueros e Indios), donde incluía imágenes de John Wayne, Annie Oakley, General Custer, Teddy Roosevelt, y Jerónimo. Para Warhol todas las imágenes, y lo que ellas significan, son similares y hasta cierto punto intercambiables. Sin embargo, para incluir en un mismo portapliegos a Wayne, a Custer, a la moneda de diez centavos que tiene el perfil del indio ("Indian Head nickel"), y a Jerónimo como los característicos "vaqueros e indios" es convertirlo todo en una imagen que, de acuerdo con Riva Castleman, "retrata nada menos que el panorama universal del pasado encantado y poderoso de América."[1] La visión de Warhol tiene más en común con Disneyland y con Hollywood que con los personajes y eventos que han ido formando el oeste Norteamericano.

of what actually occurred. Thus, Andy Warhol, for example, made a portfolio of prints, *Cowboys and Indians,* 1986, which included images of John Wayne, Annie Oakley, General Custer, Teddy Roosevelt and Geronimo. In Warhol's eyes, all the images and thus their meanings were equal and to some degree interchangeable. However, to include Wayne, Custer, the Indian Head nickel, and Geronimo in the same portfolio as if they are typical "Cowboys and Indians," is to turn everything into an image which, according to Riva Castleman, "portrayed nothing less than the universal view of America's once enchanted and powerful past."[1] Warhol's vision is closer to Disneyland and Hollywood than to the individuals and events that shaped the American West.

Jiménez does something very different than Warhol. In *End of the Trail (with Electric Sunset),* 1971, he represents an Indian on his horse buoyed up by the glow of the setting sun. The unlikely combination of this symbolic image with materials (fiberglass, brightly colored spray paint and numerous electric bulbs) makes the sculpture immediately bold and yet emotionally removed. Formally, Jiménez underscores the paradox of immediacy and aloofness by making the rider, horse and sun inseparable. The sculpture is one seamless unit. Meanwhile, the electric bulbs remind us that Jiménez has made up his sculpture, that it is a fiction rather than an attempt to be realistic. However, before we think that it is only a fiction, we should remember that Picasso suggested that the artist must tell a lie in order to get at the real truth.

Whereas Warhol's prints depend upon the ability of the viewer to recognize his images, and thus believe them to be true, Jiménez's sculpture compels the viewer to actively engage in reading it in an attempt to adduce all its possible meanings. The setting sun, for example, can be seen as a symbol marking the demise of both an individual and his way of life, but the sun, as we know, also returns. Thus, the sun can be understood as a symbol of renewal. Seen this way, Jiménez's sculpture evokes both the end of something known and the beginning of something not yet known. The moment Jiménez's sculpture embodies is before one kind of death, but after another.

The difference between Warhol and Jiménez is that the former used either bland or celebrity images the viewer recognizes immediately, while the latter reinterprets charged symbols whose range of meanings both challenge and undermine the way we understand the world we live in. In *End of the Trail (with Electric Sunset),* Jiménez's use of fiberglass, brightly colored paint and electric bulbs remind us that the death of the Indian is ongoing, that it is not simply a closed chapter in a history book. The

Jiménez es muy diferente a Warhol. En su obra, *End of the Trail (with Electric Sunset)* [Fin del Sendero (con Ocaso Eléctrico)] 1971, Jiménez presenta un indio a caballo que flota ante el resplandor del sol poniente. Esta insólita combinación de una imagen simbólica con materiales como el cristal de vidrio, las pinturas de aerosol en brillantísimos colores y un sinnúmero de bombillas eléctricas, logra que la escultura obtenga de inmediato un efecto audaz pero falto de emoción. Jiménez acentúa intencionalmente la paradoja de proximidad e indiferencia al hacer que el jinete, el caballo y el sol sean inseparables. La escultura es una sola unidad que no tiene empates. Mientras tanto, las bombillas eléctricas nos recuerdan que esta escultura es un invento de Jiménez, que es una ficción que no tiene la intención de ser realista. Sin embargo, antes de llegar a la conclusión de que se trata sólo de una ficción, debemos recordar que Picasso sugería que el artista debía mentir para alcanzar la verdadera realidad.

Mientras que los grabados de Warhol dependen de la habilidad que tenga el espectador para reconocer sus imágenes y creerlas verídicas, las esculturas de Jiménez obligan al público a envolverse activamente y lo conducen a que lea en ellas todos sus posibles significados. El sol poniente, por ejemplo, puede interpretarse como un símbolo que marca la defunción del individuo y de su forma de vida; en cambio el sol siempre retorna. El sol puede ser símbolo de renovación. Visto en esta forma, la escultura de Jiménez evoca el final de algo conocido y el comienzo de algo que es aún desconocido. La escultura de Jiménez encarna el momento que precede a un tipo de muerte, pero posterior a otro tipo de defunción.

La diferencia entre Warhol y Jiménez estriba en que Warhol utilizaba imágenes insípidas o célebres que el espectador reconoce de inmediato, mientras que Jiménez reinterpreta símbolos recargados cuyos significados son tan amplios que retan y destruyen a la vez el mundo en que vivimos. Utilizando en su obra *End of the Trail (with Electric Sunset)* de la fibra de vidrio, de pinturas de brillantísimos colores, y de bombillas, Jiménez nos recuerda que la muerte del indio sigue en proceso, que no es un capítulo cerrado de un libro de historia. Esta escultura es testamento conmovedor de la relación que mantienen los indios con los ciclos de la naturaleza y es una prueba sensible de que todos nos hallamos atrapados en el mundo moderno.

Jiménez comenzó su carrera como un escultor figurativo que utilizaba materiales tradicionales. Cursó estudios en la Universidad de Texas en Austin, y luego en la Ciudad Universitaria de México en el Distrito Federal, donde

sculpture is both a poignant testament to the Indians' connection to the cycles of nature, and a sensitive registering of the fact that all of us are encased in the modern age.

Jiménez began his career as a figurative sculptor working in traditional materials. He studied at the University of Texas in Austin, and then at Ciudad Universitaria, Mexico City, where he was able to see the murals of Rivera and Siqueiros up close, as well as visit nearby Pre-Columbian temples. In the mid 1960s, he switched from working in wood to making molds for fiberglass and polyester resin sculptures such as *Black Torso,* 1966, and *Little TV Models,* 1965-66. In a pencil drawing, *Chicana Face Emerging from Blond TV Image,* 1967, Jiménez began defining one direction his work would take. In contrast to the pop artists, who for the most part failed to acknowledge that America was made up of people who came from very different cultures, Jiménez focuses his attention on the Chicanos, an ethnic group the mass media largely ignored during the 1960s and to some degree continues to stereotype even now. Thus, while pop art probably played a part in Jiménez's decision to use fiberglass, it is evident that he had a very different understanding of contemporary culture from the outset.

Done during the height of pop art, *Chicana Face Emerging*

from Blond TV Image is an early indication of Jiménez's decision to uncover that which mainstream society and the mass media had rendered invisible or covered over. His subject matter would be made up of people, the news, and history that society tries to ignore, rather than the the famous celebrities and well-known consumer items Warhol chose to incorporate into his art. Jiménez's notion of popular culture goes against the idea that everyone in America shares the same second-hand experience, that all of our lives are fundamentally the same. In his articulation of this awareness, Jiménez was able to draw inspiration from a wide range of art historical sources. In *Little TV Models,* for example, he articulates a rounded, abstract head that has its roots in Olmec art, while the rounded, interlocking figures in his tondo-like wall sculpture, *Pop Tune,* 1967-68, have their origins in both the paintings and sculptures of Michelangelo.

Between the late 1960s and the early 1970s, Jiménez made sculptures which registered his feelings of frustration, anger and concern about America's state of affairs, both here and abroad. Made of fiberglass and standing six feet high, *Bomb,* 1968, integrates the image of a comic-book style, wide-eyed blonde, a bomb, and a phallic column. Among other things, *Bomb* alludes to the fact that it is common for men to call an attractive woman a

pudo ver de cerca los murales de Rivera y de Siqueiros. Allí también tuvo la oportunidad de visitar los templos pre-colombinos de aquellos alrededores. A mediados de la década de los sesenta, él dejó de trabajar en madera y se lanzó a hacer moldes para esculturas en fibra de vidrio y resina de poliéster tales como *Black Torso* (El Torso Negro), 1966, y *Little TV Models* (Pequeñas Modelos de Televisión), 1965-66. Con un dibujo a lápiz, *Chicana Face Emerging from Blond TV Image,* (Cara Chicana que Emerge de una Imagen Rubia que Aparece en la Televisión), 1967, Jiménez comenzó a definir el rumbo que tomaría su trabajo. En contraste con los artistas "pop", quienes en la mayoría no llegaron a reconocer que América estaba compuesta de gente procedente de diversas culturas, Jiménez dirige su atención hacia los chicanos, un grupo étnico al que por lo general, en el 1969 todavía los medios de comunicación no le prestaban ninguna atención, y al que en parte continúan estereotipando. Por lo tanto, aunque el arte "pop" influyó la decisión de Jiménez de utilizar la fibra de vidrio, es obvio que desde un comienzo él tenía un concepto muy diferente de lo que es la cultura contemporánea.

Chicana Face Emerging from Blond TV Image, ejecutada cuando el arte "pop" estaba en todo su apogeo, anticipa la decisión de Jiménez de poner al descubierto lo que la sociedad y los medios de comunicación tapaban y

hacían invisible. La gente, las noticias y la historia de la cual la sociedad hace caso omiso, serían sus temas y no los personajes famosos y los muy conocidos artículos de consumo que Warhol selecciona para incorporarlos en su arte. La noción de Jiménez acerca de la cultura popular es contraria a la idea de que en América todos compartimos la misma experiencia, bastante gastada ya, de que la vida es fundamentalmente igual para todos los que aquí habitamos. Al expresar esta percepción, Jiménez logró sacar inspiración de muchísimos recursos históricos del arte. Por ejemplo, en *Little TV Models,* aparece una cabeza redonda, abstracta, que está basada en el arte olmeca, mientras que las figuras redondas y entrelazadas de su escultura de pared, *Pop Tune,* 1967-68, que semejan un tondo, se inspiran en las pinturas y esculturas de Miguel Angel.

Entre finales de la década del 1960 y comienzos de la del 1970, Jiménez creó esculturas que verificaban su sensación de frustración, ira, y preocupación por la situación de América, tanto aquí como en el exterior. *Bomb* (Bomba), 1968, una escultura de seis pies de altura confeccionada en fibra de vidrio, integra la imagen de una mujer rubia de ojos grandes como las de las tirillas cómicas con la de una columna fálica. Entre otros asuntos, *Bomb* alude al hecho de que es normal que los hombres se refieran a una mujer atractiva como un

Figure 19

POP TUNE, 1967-68
Fiberglass • 24" x 24" x 2"

"bombshell," as well as makes a link between sexual aggression and war. The ultimate effects of depersonalizing other individuals, whether women or the enemy (do men tend to see women as the enemy?), is both subtle and widespread. It is this fact of contemporary culture that *Bomb* takes into account.

In *Sunbather,* 1969, Jiménez made a fiberglass sculpture of a portly sunbather who has covered his head with a newspaper whose bold headline announces "**RIOT**." Interested in his suntan, the man is not even curious about what the newspaper might tell him. He believes he is not only safe, but he is also convinced that what happens elsewhere in America is of no concern.

We might all be Americans, *Sunbather* suggests, but that does

not mean we care about each other. It is important, I think, to point out that Jiménez does not takes sides in *Sunbather.* He neither approves nor disapproves of the riots occurring throughout America in the summers of 1967 and 68. Rather, he directs the viewer's attention to the kinds of gaps of understanding and concern that exist between people and groups within this country. The sunbather is not necessarily a bad man, he is just someone who cares only about the things that happen directly to him. A person who perhaps thinks art is nothing more than a self-indulgent activity, he has no insight into the possibility that everything he does is an expression of his own self interest. One could say that the worst thing about Jiménez's sunbather is his utter lack of curiosity.

"bombshell" (una granada), y sugiere un vínculo entre agresión sexual y guerra. La depersonalización de otros, ya sean mujeres o el enemigo (¿Acaso tienden los hombres a percibir a la mujer como enemigo?) tiene muchos efectos sutiles. En esta obra, Jiménez presenta este elemento de la cultura contemporánea.

Sunbather (Baño de Sol), 1969 es una escultura de cristal de vidrio que representa a un hombre grueso tomando un baño de sol que se tapa la cabeza con un periódico cuyo titular, "**RIOT**", pronostica un motín. Indiferente a todo lo que no sea broncear su piel, el bañista ni siquiera muestra curiosidad por lo que le puedan informar los periódicos. No sólo se siente a salvo, sino que está totalmente convencido de que lo que sucede en otras partes de América, a él no le concierne. Aunque todos somos americanos, como sugiere la obra *Sunbather,* esto no significa que nosotros no nos preocupamos por los demás. Me parece importante señalar que en *Sunbather* Jiménez no favorece ningún bando —ni aprueba ni desaprueba de los disturbios ocurridos por toda la nación americana durante los veranos del 1967 y 1968. Más bien, él dirige la atención del público a los vacíos de comprensión y envolvimiento que existen entre la variedad de gentes y grupos étnicos de este país. El bañista no es necesariamente un hombre malo; es simplemente alguien

que sólo se preocupa por las cosas que le suceden a él directamente. Siendo una persona que probablemente considera que el arte no es sino algo que sirve para complacerse a uno mismo, ni siquiera se da cuenta de que todas sus acciones son una expresión de sus propios intereses. Podría decirse que la peor característica de este bañista es su falta total de curiosidad.

La curiosidad ha encaminado a Jiménez a buscar formas de contar los relatos que tratan del significado de ser americano, tanto las historias de quienes habitaban este territorio antes de la llegada de Colón, como las de los que recién han arribado al territorio americano. Aunque ha tendido a enfocarse en los relatos de cómo se ha ido formando el suroeste Americano, particularmente en cuanto a su desarrollo en relación con México y la frontera entre México y Estados Unidos, no es esta su única inquietud. Jiménez es también responsable por dos esculturas públicas que ensalzan a los trabajadores: *Sodbuster* (El Labrador), 1981, que honra a los pioneros que labraban la escabrosa tierra de las llanuras norteñas, y *Steelworker,* (El Herrero de una Fábrica de Acero), 1986, que sirve de encomio a los que trabajan en las fábricas de acero. En ambas esculturas Jiménez glorifica tanto el carácter distintivo del trabajo, como al propio trabajador. Por lo tanto, estas dos obras podrían asociarse con *Border Crossing: Cruzando El*

Jiménez's own curiosity has led him to consider how to tell the different stories of what it means to be American. For Jiménez, this means the stories of those who were here long before Columbus, as well as those who recently arrived on American soil. While he has tended to focus on stories that make up the American Southwest, particularly the ones that develop in relationship to, as well as along the border between America and Mexico, this is an area and its stories are not his sole concern. Jiménez has made *Sodbuster,* 1981, a public work honoring the pioneers who farmed the rugged soil of the Northern plains, and *Steelworker,* 1986, a public sculpture honoring those who worked in steel mills. In both these sculptures, Jiménez honors the work ethos, as much as the worker. Thus, one could connect these works to *Border Crossing,* 1989. In this sculpture, Jiménez depicts a young man carrying a woman on his shoulders. They are illegal immigrants trying to cross the Rio Grande into the United States, a phenomenon Jiménez is personally familiar with, having grown up in El Paso. As in *Sunbather,* Jiménez does not take sides. He is empathetic to the immigrants' plight, but what he has chosen to represent is revealing.

Border Crossing evokes a physical and spiritual bond between the man and the woman, and the viewer senses that they are trying to enter America

because they believe they will have a future here. The suggestion is that in America these two people might feel they can have a child and raise a family. Jiménez is interested in the human drama of this situation, rather than in the political or social rhetoric surrounding it. The sculpture reminds us that America is a country founded on immigrants and their dream that this country offered more opportunities for them and their children. Jiménez is able to convey these possible meanings through his representation of their physical relationship, the care the two figures demonstrate for each other. The man is walking steadily forward, while the woman he is carrying is a lookout, making sure they have not been seen. In a number of prints and drawings of this subject, the man's head is turned back, suggesting his concern for her comfort and safety. They want to reach their destination together. In this sense, what they are doing is an act of love and daring.

Sunbather, Border Crossing and *End of the Trail (with Electric Sunset)* can be seen as representing the poles of Jiménez's understanding of America. In *Sunbather,* Jiménez depicts a man cut off from the society he inhabits. In this sense, he is cynical and self-indulgent. *Border Crossing* offers a very different view. A strong young couple are risking their lives in order to reach the future, and

Río Bravo, 1989. Esta escultura de Jiménez representa a un joven que carga una mujer en sus espaldas. Son inmigrantes ilegales que intentan cruzar el Río Grande con rumbo a los Estados Unidos. Jiménez está bien familiarizado con este fenómeno por haberse criado en El Paso. En esta obra, al igual que en *Sunbather,* Jiménez no favorece ningún bando. Empatiza con la situación difícil del inmigrante, pero lo que ha escogido para representar es revelador.

Border Crossing evoca un lazo físico y espiritual entre el hombre y la mujer. El público siente cuánto están luchando por entrar en América [Estados Unidos] porque están seguros de que aquí lograrán un futuro mejor. Se sugiere que aquí estas dos personas sienten que podrán tener un hijo y criar una familia. Jiménez está interesado en el drama humano de esta situación y no en la retórica política y social que rodea el drama. Esta escultura nos recuerda que América [Estados Unidos] es un país fundado por inmigrantes y por sus sueños de las oportunidades que aquí existían para ellos y para sus hijos. Jiménez puede transmitir estos posibles significados retratando la relación física de la pareja y en su forma de demostrar lo mucho que se cuidan. El hombre marcha adelante con firmeza, mientras que la mujer que lleva a cuestas le sirve de vigía cerciorándose de que nadie les ha visto. En varios de sus grabados y dibujos donde

abarca este mismo tema, aparece el hombre con la cabeza volteada hacia atrás, lo cual sugiere su preocupación por la comodidad y seguridad de su compañera. Su anhelo por llegar juntos a su destino hace que su jornada sea un cuadro de amor y valentía.

Estas tres obras, *Sunbather, Border Crossing* y *End of the Trail (with Electric Sunset)* son representaciones de los extremos de América según los percibe Jiménez. En *Sunbather,* nos describe un hombre excluído de la sociedad en que habita. En este sentido, él es sarcástico e indulgente consigo mismo. *Border Crossing* presenta un punto de vista muy diferente; una pareja joven y fuerte que arriesga su vida para alcanzar el futuro anhelado, emprendiendo juntos tan peligrosa jornada. Por último, en la obra *End of the Trail (with Electric Sunset),* Jiménez hace que el espectador tenga en mente que la historia de la relación que tiene América con los nativo-americanos es compleja y progresiva. Otro aspecto de estas tres esculturas es el momento que ellas encarnan. *End of the Trail (with Electric Sunset)* se dirige al pasado; *Sunbather,* al presente y *Border Crossing* evoca sueños para el futuro.

A la misma vez, Jiménez reconoce que el presente está ligado tanto al pasado como al futuro. El pasado influye y define el presente, y el presente, a su vez, define y determina cómo ha de ser el futuro. En su arte,

they are making the perilous journey together. Finally, in *End of the Trail (with Electric Sunset),* Jiménez reminds the viewer that the history of America's relationship to Native Americans is both complex and ongoing. Another feature of these three sculptures is the particular moment in time they embody. *End of the Trail (with Electric Sunset)* addresses the past; *Sunbather* addresses the present; and *Border Crossing* evokes dreams of the future.

At the same time, Jiménez recognizes that the present is connected to both the past and the future. The past influences and defines the present, while the present helps define and determine what the future will be. In his art, Jiménez does not isolate one event or period of time from another. For him, history is a fluid, constantly changing continuum made up of many, often conflicting stories. Jiménez tries to discover what is basic to all of us in any single story, what makes that story something we would listen to and perhaps even hear. In this

regard, fiberglass, something we think of as both modern and disposable, is the one material which possesses the adaptability, as well as emotional pitch, to represent the range of Jiménez's complex concerns. He can paint fiberglass, as well as make large seamless forms out of it. Thus, he is able to make highly articulated forms in just about any size he wants. This enables him to make public sculptures on a grand scale. However, as with Diego Rivera, Jiménez utilizes a human measure, rather than an abstract one, to determine the internal rhythms of his work. It is this measure that informs both his work and his vision.

ENDNOTES

1 Riva Castleman, *The Prints of Andy Warhol* (Cartier Foundation and Museum of Modern Art, New York, 1990) Exhibition catalog. p. 40

Jimé-nez no aísla los eventos ni separa las épocas. Para él, la historia tiene fluidez, es un continuo cambiar de muchas historias que con frecuencia son incompatibles. Jiménez pretende descubrir lo que en cada historia resulta fundamental para todos nosotros; busca aquello que hace que un relato sea algo no sólo para ser escuchado, sino para que le prestemos atención. En este respecto, la fibra de vidrio, que asociamos con algo moderno y descartable, es el único material que posee la adaptabilidad, y el tono emocional para representar las amplias inquietudes que caracterizan a Jiménez. Él puede pintar la fibra de vidrio y producir enormes figuras sin empates. En esta forma, él logra crear figuras tremendamente expresivas del tamaño que se le antoje, tan enormes como sus esculturas públicas. Sin embargo, al igual que Diego Rivera, Jiménez

utiliza las medidas humanas, no las abstractas, para determinar el ritmo interior de su producción. Es esta la dimensión que gobierna su obra y su visión.

NOTAS

1 Riva Castleman, *The Prints of Andy Warhol* (Cartier Foundation and Museum of Modern Art, New York, 1990) Catálogo de exhibición. pág. 40.

THE PROCESS OF DEVELOPING A SCULPTURE
LUIS JIMÉNEZ

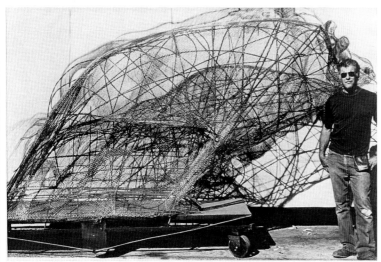

Figure 20 a-f

THE MAKING OF SODBUSTER, 1981
Photographs courtesy of the Artist and Ted Kuykendall

The process in terms of developing solutions is very traditional. Most of the images are a synthesis of the various ideas that I have. The solution evolves through the drawings. From there, I try to resolve the image three-dimensionally through the use of cutouts and models. I then make the full size piece in clay, using oil-based plasticine over a steel armature. The only difference with traditional methods is at this point when I make a fiberglass piece mold of the plasticine object rather than use plaster of Paris which had been used in the past. The mold that I'm making is in fact identical to the molds that are made for canoes, auto bodies, hot tubs, etc. I then lay the fiberglass into the fiberglass mold to make the object. When that process is complete, the molds are removed, the seams are ground off and any irregularities are repaired. I then apply a jet aircraft acrylic urethane finish to the object. When I have completed spraying the colors, I recoat the sculpture with three coats of clear, which intensifies the plastic look and is the finish that the critics love to hate.

EL PROCESO DE ELABORACIÓN DE UNA ESCULTURA
LUIS JIMÉNEZ

En cuanto a la formulación de soluciones, el proceso es muy tradicional. La mayor parte de las imágenes son una síntesis de varias ideas mías. La resolución surge a través de los dibujos. De ahi en adelante, trato de determinar la imagen tridimensionalmente, para lo cual utilizo recortes y modelos. Entonces elaboro la pieza de tamaño completo, en arcilla; para eso utilizo plasticina a base de aceite sobre una armadura de acero. En lo uúnico que esto difiere de los métodos tradicionales es que, una vez llego a este punto, hago un molde del objeto hecho en plasticina, y lo lleno con fibra de vidrio en vez de yeso blanco como se hacía antes. Realmente, los moldes los hago exactamente igual que como se hacen para canoas, carrocería, bañeras de remolinos ("Jacuzzis"), etcétera. Echo la fibra de vidrio dentro del molde para que se forme el objeto y una vez finalizado ese proceso se quitan los moldes, se lijan los empates y se reparan las irregularidades. Luego le aplico un acabado de acrílico uretano como el que se utiliza para los aviones de propulsión a chorro. Al terminar de pintarlo con pulverizador, lo cubro con otras tres capas transparentes para intensificar el aspecto plástico. Ese es el acabado que a los críticos les encanta odiar.

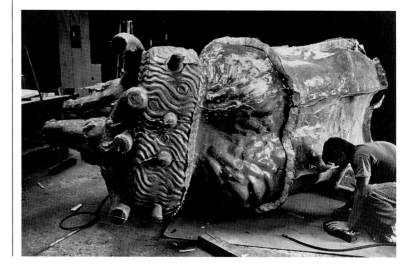

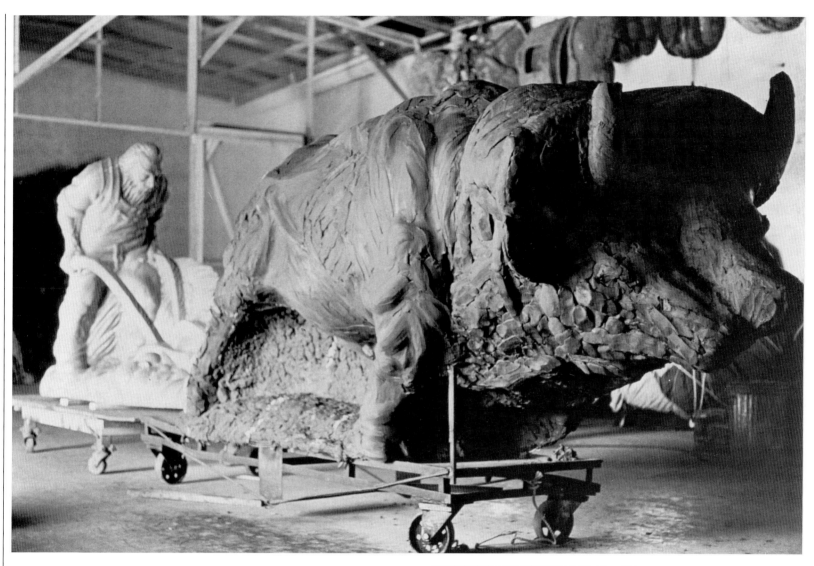

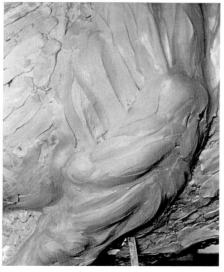

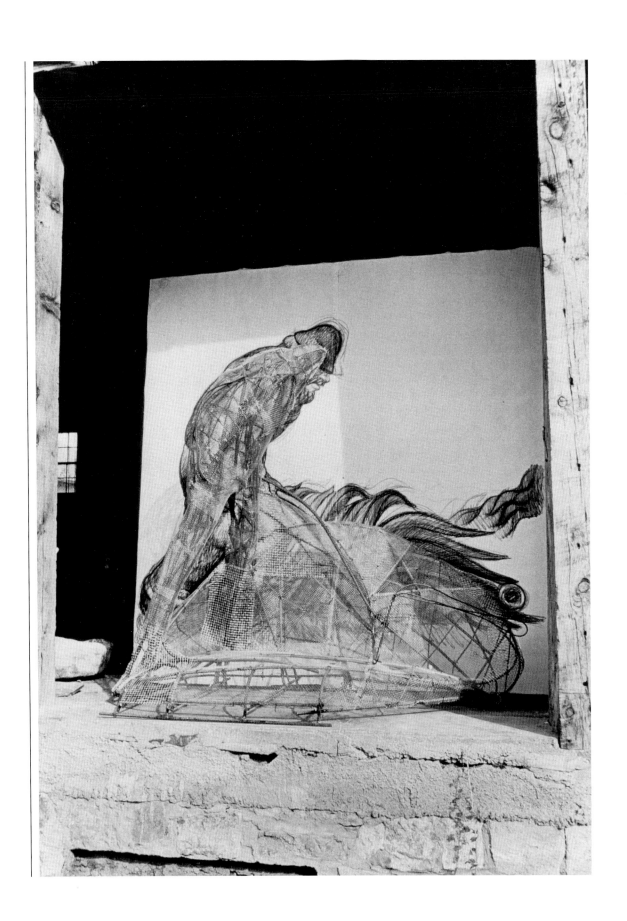

Man on Fire • **Luis Jiménez**

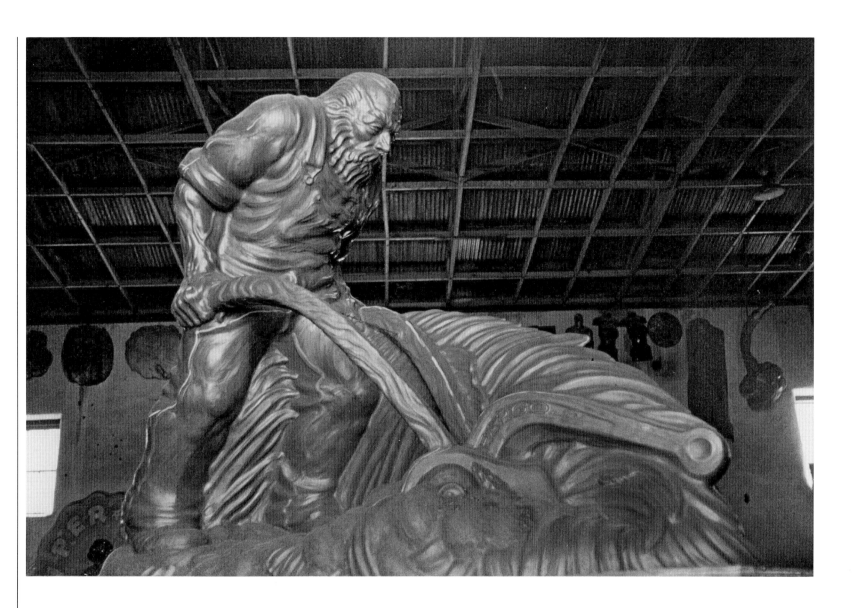

PLATES
ILUSTRACIONES

Plate 1
SELF-PORTRAIT MASK, 1981-82
Watercolor and ink on paper
11 1/2" x 11 1/2"

Plate 2
MOTHER AND CHILD, 1964
Oak • 34" x 10" x 9"
Courtesy of Mrs. Kate Specter

Figure 21
FRONT OF WOMAN'S TORSO, 1963
Fiberglass • 16" x 7" x 3 1/2"

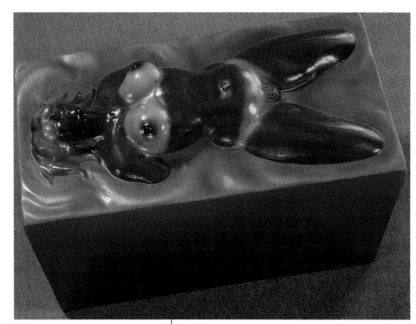

Plate 5
SWIMMER, 1969
Fiberglass • 30 1/2" x 26" x 50"

Plate 4
BEACH TOWEL, 1970-71
Fiberglass • 77" x 23" x 8"
Courtesy of University of New Mexico Art
Museum, Albuquerque, purchased
through a grant from the National
Endowment for the Arts with matching funds
from the Friends of Art.

Again, there's always been a mixture of personal history and an attempt to deal with the social situation. This was a very conscious attempt to make a social commentary about what I felt was going on with the country. I had begun those early BARFLYs - attempting a Statue of Liberty as a barfly. There is a moralistic look at the world. I grew up with a fairly strict moral code when I was very young, so I thought of someone who was a barfly as someone who was trying to go to hell or something. I tried to sum up what I felt was happening with the country at the time.

Siempre he mezclado mi historia personal con el intento de bregar con las condiciones sociales. BARFLY (Mosca de Cantina) representa mi afán consciente de hacer un comentario social de lo que a mí me parecía que le sucedía al país. Yo había comenzado a hacer los primeros trabajos de BARFLY; planeaba representar la Estatua de la Libertad como si fuese una de esas mujeres que frecuentan las cantinas. He ahí otra percepción, un tanto moralizadora, del mundo. Me criaron con un código moral bastante estricto, así es que yo consideraba esas moscas de cantina como seres que están tratando de ser condenados al infierno, o algo similar. Traté de resumir lo que a mi parecer le estaba sucediendo al país.

● ● ●

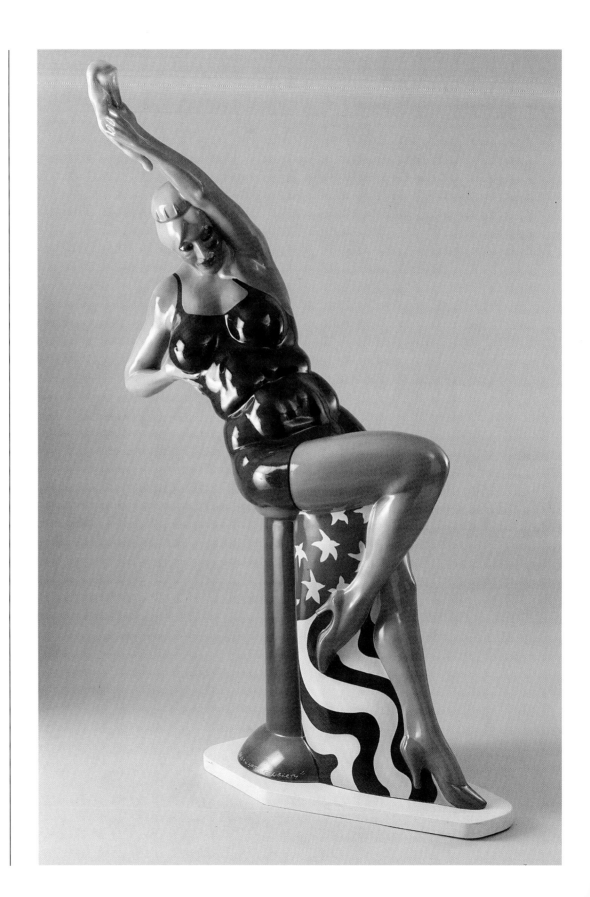

Plate 6
THE BARFLY -
STATUE OF LIBERTY, 1969
Fiberglass • 90" x 36" x 21"
Courtesy of El Paso Museum of Art, Texas,
gift of Suellen and Warren Haber
Photograph by Joel Salado

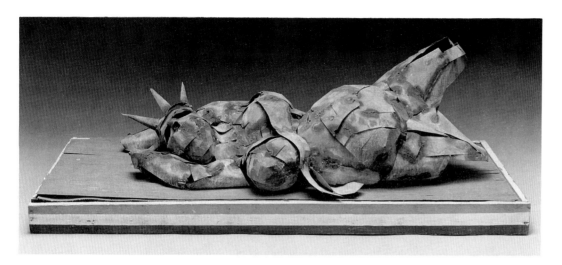

Figure 22
FALLEN STATUE OF LIBERTY, 1963
Tin • 18" x 53" x 19 1/4"

Plate 7
STATUE OF LIBERTY WITH WINE, 1969
Watercolor and graphite on paper • 20" x 26"

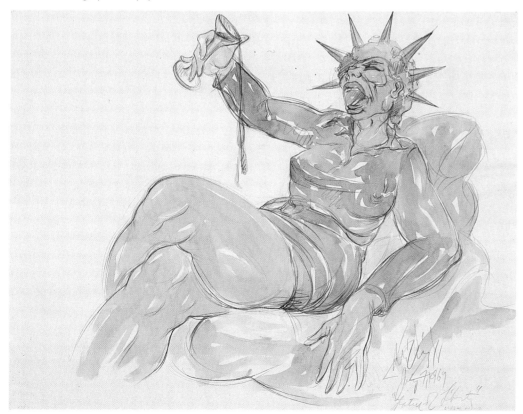

The BARFLY is an interesting combination. There is the resurfacing of the blond all American image with a kind of sensuality that had existed in the work, to a certain extent pushed to extremes in the GROTESQUE TV IMAGE and FLESH TV IMAGE. I was trying to push it beyond the point where it was appealing; where she was just getting over the hill, so she's got her midriff a little too fat. I can't say that there was any one person that became a kind of model for that. There really wasn't. It became a synthesis.

BARFLY es una combinación interesante. Ahí surge de nuevo la imagen típicamente norteamericana de la rubia cuyo trabajo es ser sensual. GROTESQUE TV IMAGE y FLESH TV IMAGE han llevado esa imagen hasta los extremos. Mi intención era empujarla hasta el punto donde ya no resultara atrayente, cuando comienza a declinar y la cintura comienza a engordarle. Nadie en particular posó como modelo para esa obra. Era una síntesis.

●●●

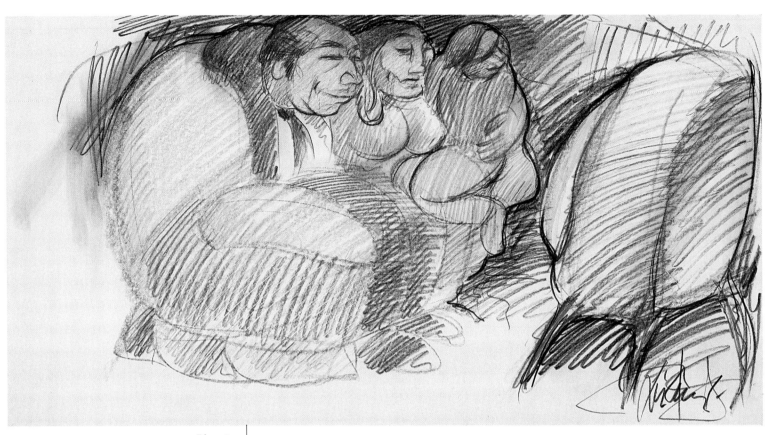

Plate 8
TV FAMILY, 1969
Colored pencil on paper • 12 1/2" x 23"
Courtesy of Frank Ribelin

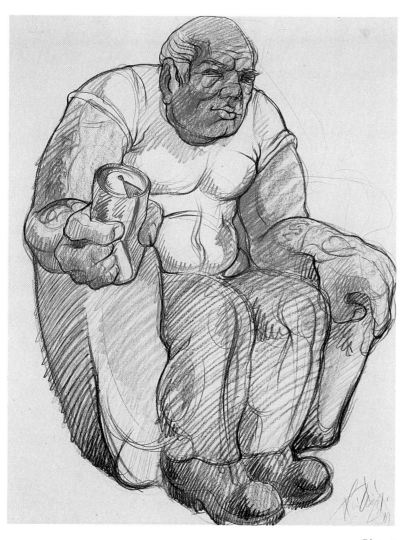

Plate 9
MAN WITH BEER CAN WATCHING TV, 1969
Colored pencil on paper • 26" x 20"

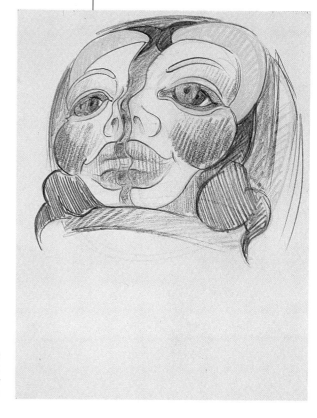

Plate 10
CHICANA FACE EMERGING
FROM BLOND TV IMAGE, 1967
Colored pencil and graphite on paper • 13" x 10"

At one point I thought about making a whole family watching TV the way I had made the OLD WOMAN WITH CAT. However, I never made that piece. It would have been a two piece sculpture where the family is seated on the couch, and you have the TV, but it's still one piece because they're going to relate to each other.

Dibujo de TV FAMILY (Familia Frente al Televisor): Había pensado hacer una familia completa mirando televisión, como hice en el caso de OLD WOMAN WITH CAT (Anciana con un Gato). Hubiese sido una escultura compuesta de dos partes en la cual la familia está sentada sobre el sofá y hay también un televisor. No obstante, hubiese sido una sola pieza porque las personas se hubiesen relacionado entre sí.

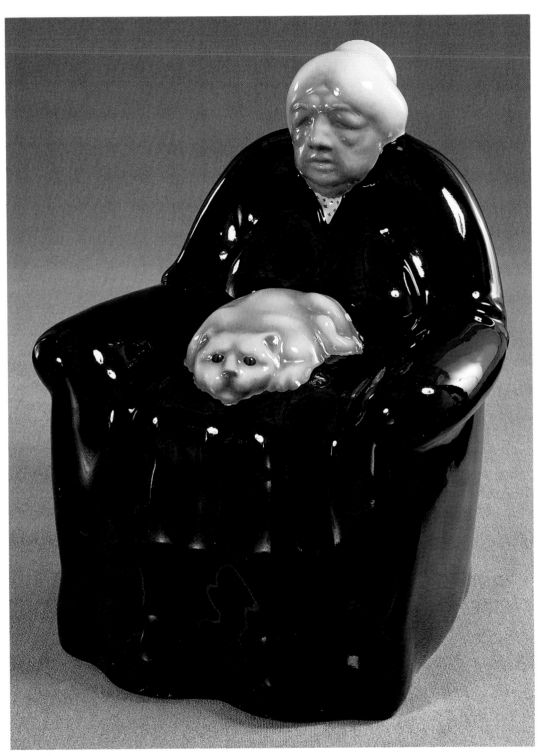

Plate 11
OLD WOMAN WITH CAT, 1969
Fiberglass • 40" x 30" x 33"
Courtesy of Cynthia Baca

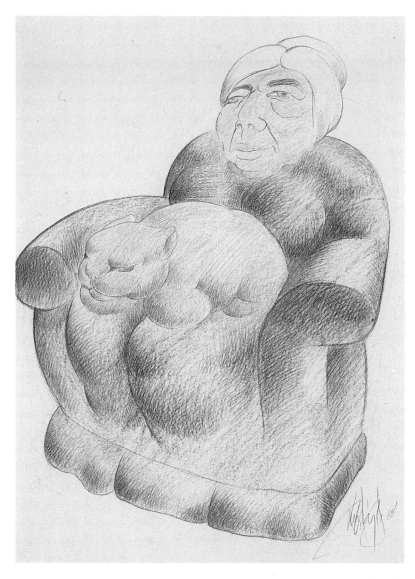

Plate 12
STUDY FOR OLD WOMAN WITH CAT, 1969
Colored pencil and graphite on paper
23 1/2" x 17 1/4"
Courtesy of Frank Ribelin

The OLD WOMAN WITH CAT is a portrait of my grandmother who lived to be 101. I picked up an old green overstuffed chair out in the street that I used to sit in when I was working in the studio. I kept looking at that chair and one day I said, "I could make a sculpture out of that." So I made a sculpture around my old green chair - just stuck clay on it. By the time my grandmother died, she couldn't see very well, even though she used to sew, and she'd become fairly immobile. So it was really a kind of statement about what happened with old people. My grandmother had never had a cat. Why I put the cat in there I don't know. My feeling is that it was an intuitive move just to accentuate the fact that she was immobile. Somehow she is totally symmetrical and immobile-looking, but the cat isn't.

OLD WOMAN WITH CAT (La Anciana y el Gato) es un retrato de mi abuela, quien vivió hasta los 101 años. Yo tenía una acolchonada butaca verde que había recogido en la calle. La tenía en mi estudio y acostumbraba a sentarme en ella a pensar en mis horas de trabajo. Solía mirar mucho aquella silla y un buen día me dije: -¡Bien podría hacer de esa butaca una escultura! Así es que la convertí en una escultura. Nada más le eché arcilla. Antes de morir, mi abuela estaba casi ciega. Ella cosía, pero ya estaba bastante inmovilizada. De manera que esto representa lo que le sucede a los ancianos. No me explico por qué incluí al gato, pues ella nunca tuvo uno. A lo mejor fue un paso intuitivo para acentuar su inmobilidad. Aquí ella aparece totalmente simétrica e inerte, pero el gato no.

● ● ●

ESTEBAN JORDAN, also known as el parche, *is a musician who comes out of the accordion tradition on the border in South Texas. The Mexicans got the accordion from the Germans. Esteban comes out of that tradition but incorporates jazz and rock. I think I found a certain affinity with him because he is certainly working as a traditional artist but he's incorporating all of this new stuff in there.*

Esteban Jordan es también conocido como El Parche. Es un músico de la frontera al sur de Tejas; viene de esa tradición del acordeón que los mexicanos heredaron de los alemanes, pero él le incorpora jazz y rock. Creo que mi afinidad con él se debe a que su trabajo es el de un artista tradicional, pero le agrega todas estas cosas.

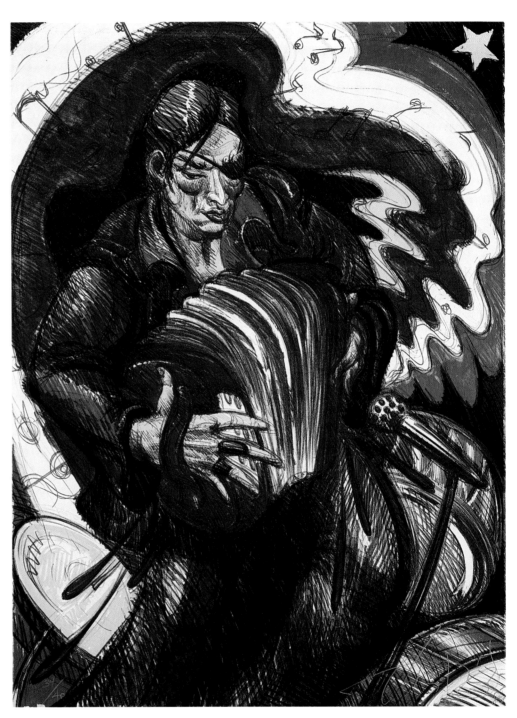

Plate 13
ESTEBAN JORDAN, 1981
Lithograph • 30" x 22 3/8"

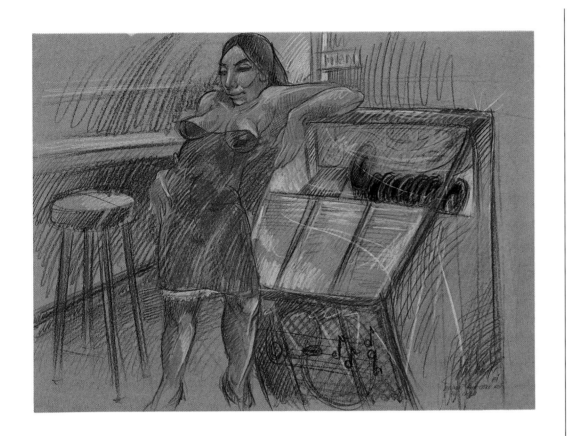

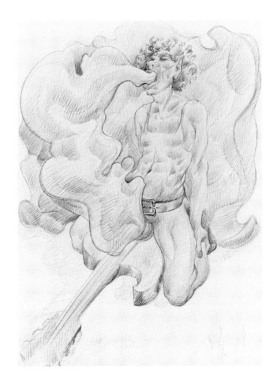

Plate 14
WOMAN WITH JUKEBOX,
RED DRESS, 1969
Colored pencil on paper • 15 1/2" x 21"

Figure 23
J. HENDRIX ON GUITAR, 1969
Colored pencil on paper • 25 1/2" x 19 1/2"

*I made the AMERICAN DREAM in 1967
even though the date on most of the ones that
are painted says 69. But the first one I hand
painted with pigment in the resin. It wasn't
until 1969, when I did my first show, that
I decided I was going to cast a new one and
re-spray it because it would look slicker.*

*Fue en el año 1967 que dibujé AMERICAN
DREAM (Sueño Americano). Sin embargo,
en casi todos excepto en el primero, que es
el que sobre la resina está pintado con
pigmentos, está fechado en el sesenta y
nueve. Fue en ese año, cuando tuve mi
primera exposición, que decidí hacer un
nuevo vaciado y que la pintaría una y otra
vez con soplete porque así adquiriría un
aspecto como de cera.*

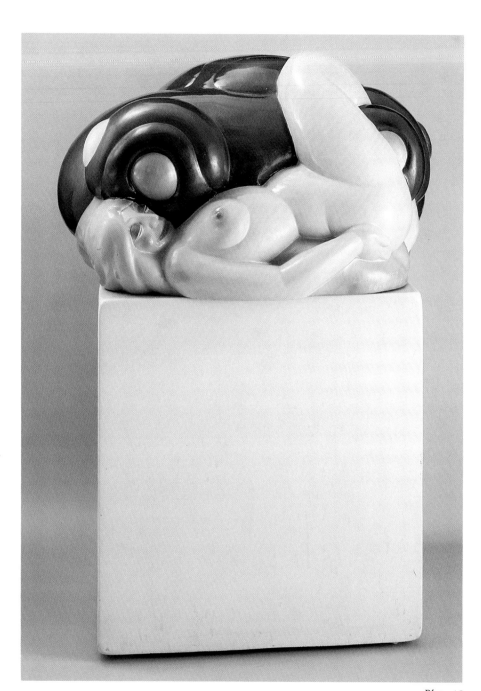

*Plate 15
AMERICAN DREAM, 1969
Fiberglass • 58" x 34" x 30"
Courtesy of Donald B. Anderson*

*Figure 24
STUDY FOR AMERICAN DREAM, 1967
Ballpoint pen on cardboard • 21" x 15"*

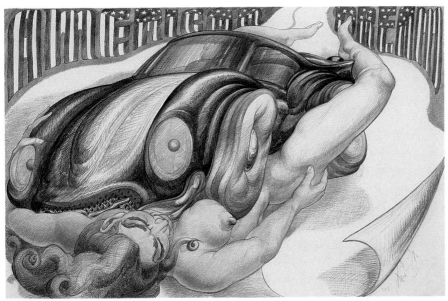

Plate 16
AMERICAN DREAM, 1971
Colored pencil on paper • *29 3/4" x 43 3/4"*

The first studies I made of the AMERICAN DREAM I drew when I got up one morning and there was a sheet of grey shirt cardboard there on the table and I grabbed a ballpoint pen and just started feverishly scribbling all these positions. I know I wanted to create a sculpture using the man/machine theme, to do this Volkswagen and this woman. In terms of the forms, if you look, I've got the same shapes in the breasts as in the hubcap.

This is one of those drawings I consider crucial.

Los primeros esbozos de AMERICAN DREAM (Sueño Americano) los hice sobre una cartulina gris de las que usan en la tintorería para las camisas. Una mañana, acabando de levantarme, encontré la cartulina sobre la mesa. Agarré un bolígrafo y desenfrenadamente comencé a garabatear todas estas posiciones. Sé que quería hacer una escultura con el tema del hombre/máquina para crear este Volkswagen y a esta mujer. En cuanto a la forma, si miras, notarás que la forma de los senos y la de los tapacubos son idénticas.

Este es uno de esos bosquejos que, como idea, considero cruciales.

● ● ●

The lithograph of the AMERICAN DREAM is the very first lithograph I ever did. It was done maybe five years later.

AMERICAN DREAM fue mi primera litografía. La hice unos cinco años más tarde.

● ● ●

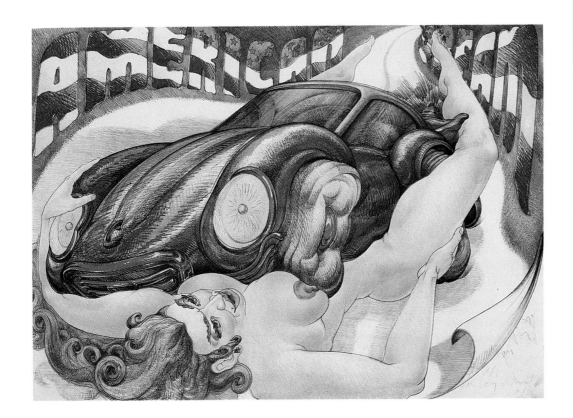

Plate 17
AMERICAN DREAM, 1970
Lithograph • *24 1/4" x 34 1/8"*
Courtesy of Emmett Dugald McIntyre

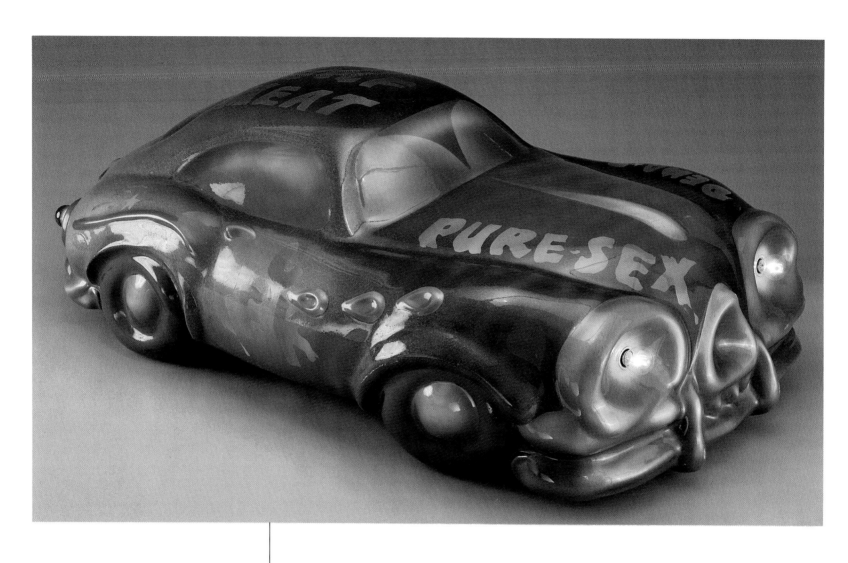

Plate 18
DEMO DERBY CAR (PURE SEX), 1972
Fiberglass • 16 1/2" x 42" x 26"

Plate 19
DEMO DERBY (PURE SEX), 1969
Watercolor and graphite on paper • 20" x 26"
Courtesy of Anton van Dalen

Plate 20
DRIVER, 1969
Colored pencil on paper • 26" x 20"
Courtesy of Adair Margo Gallery,
El Paso, Texas

Plate 21
CAT CAR, 1968
Fiberglass • 9 3/4" x 29" x 14"
Courtesy of Elisa Jiménez

She was actually a woman on a motorcycle and I started playing with the shape and eventually just condensed it down to where she's just a woman on a wheel. This precedes the CYCLE piece, but I was already playing with the "cycle" idea.

Fue así como se fue desarrollando CALIFORNIA CHICK (La Chica de California). Era una mujer en una motorcicleta, luego empecé a tantear con la forma y sencillamente fui reduciéndola hasta que llegó a ser simplemente una mujer sobre una rueda. Precede la obra CYCLE (Motorcicleta) pero ya estaba ensayando con la idea de la motorcicleta.

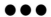

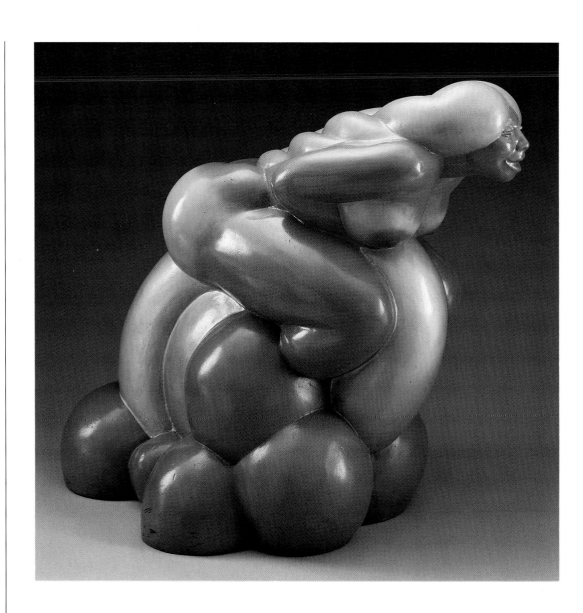

Plate 22
CALIFORNIA CHICK
(GIRL ON A WHEEL), 1968
Fiberglass • 29" x 16" x 35"
Courtesy of Robert Grossman

Figure 25
COLOR STUDY CYCLE, 1969
Colored pencil on paper
15 1/4" x 22"
Courtesy of Richard Wickstrom

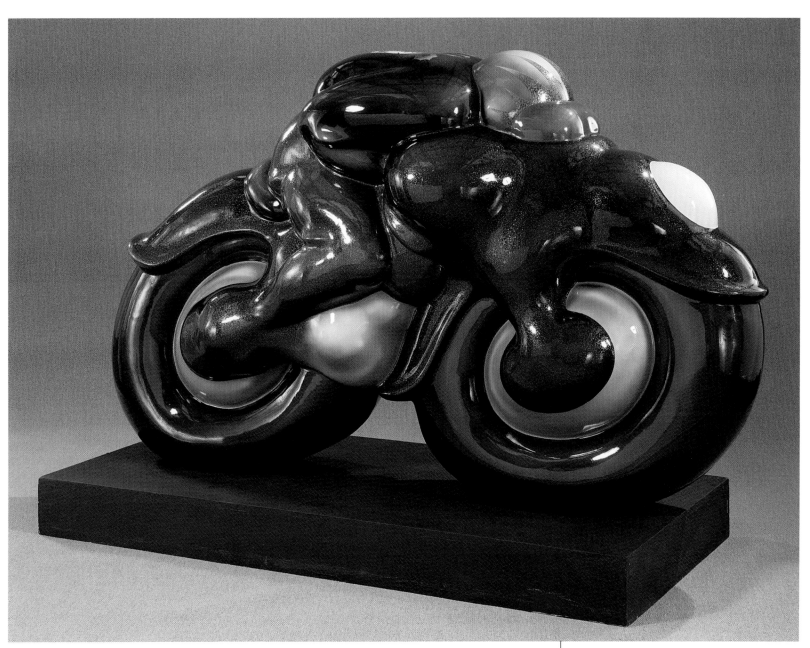

Plate 23
CYCLE, 1969
Fiberglass • 50" x 80" x 30"
Courtesy of Roger Litz

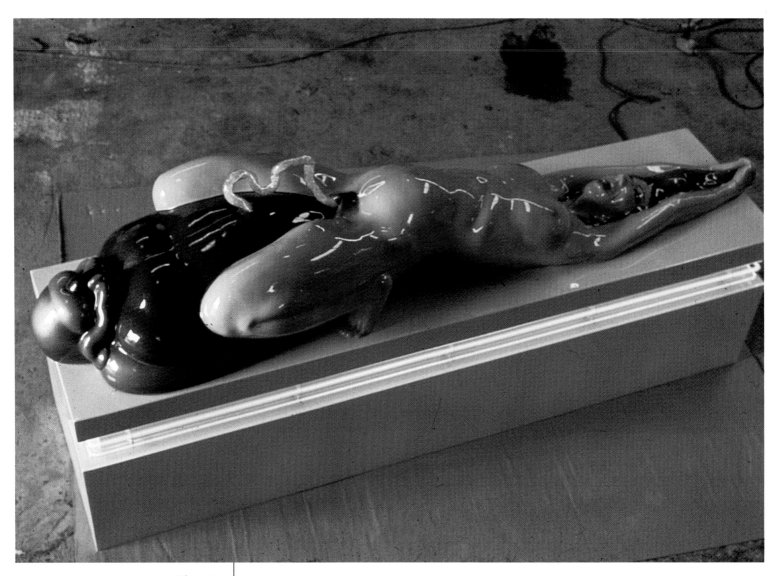

Plate 24
BIRTH OF THE
MACHINE AGE MAN, 1970
Fiberglass • 43" x 99" x 28"
Photograph courtesy of the Artist

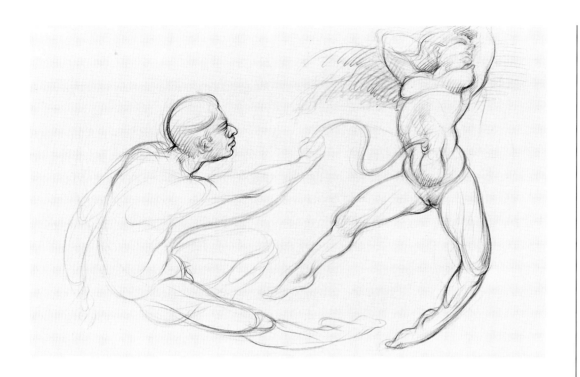

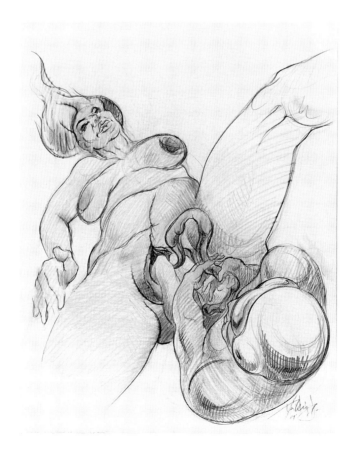

Figure 26
COUPLE CONNECTED BY
UMBILICAL CORD, 1970
Colored pencil on paper • 24" x 38"

Figure 27
WOMAN GIVING BIRTH TO
MOTORCYCLE MAN, 1969
Colored pencil on paper • 28 1/2" x 22 3/4"

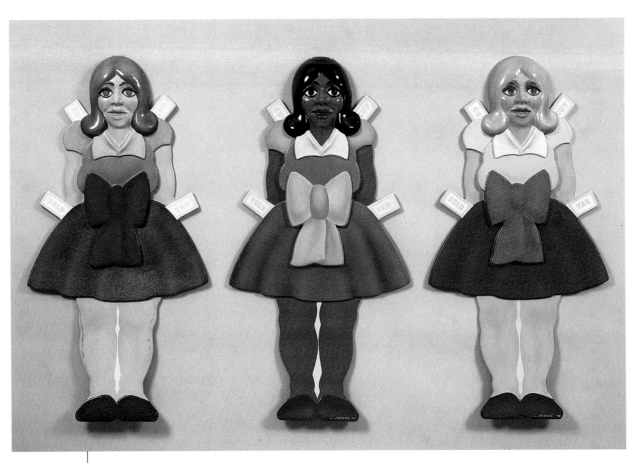

Plate 25
PAPER DOLL, 1970
Fiberglass • 46 1/2" x 24" x 1"
Courtesy of Eddie Samuels

BLACK PAPER DOLL, 1970
Fiberglass • 46 1/2" x 24" x 1"
Courtesy of Anton van Dalen

PAPER DOLL, 1970
Fiberglass • 46 1/2" x 24" x 1"

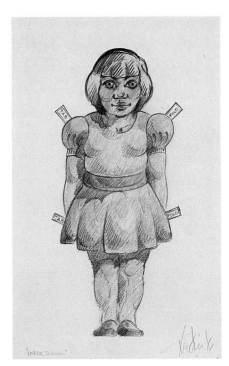

Plate 26
PAPER DOLL, 1969
Colored pencil on paper
19" x 12"

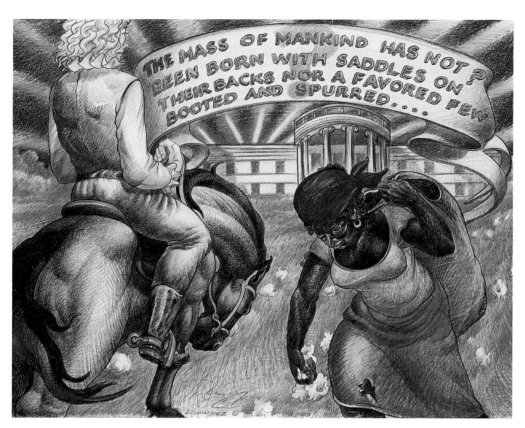

Plate 27
*THOMAS JEFFERSON QUOTE
(IMAGES OF LABOR), 1983
Colored pencil on paper • 27 1/2" x 36"*

Some years back, I did a drawing that was part of a show for the Hospital Workers' Union in New York City. The show was called "Images of Labor" and it toured the country for about two years. They invited artists from around the country to participate and we were all given a quote. Mine was a Thomas Jefferson quote and the quote is: "The mass of mankind has not been born with saddles on their backs nor a favored few booted and spurred." My feeling was that this is a quote by a man who didn't see his slaves as people. I wanted to question that, so I have him on his horse "booted and spurred" and this poor slave woman picking cotton.

Hace varios años hice un bosquejo con el que participé en una exposición del Gremio de Empleados de Hospitales (Hospital Workers' Union), la cual tuvo lugar en Nueva York. La exhibición, titulada Imágenes de Trabajo ("Images of Labor"), recorrió el país por dos años aproximadamente. Muchos artistas de Nueva York y de todo el país fueron invitados a participar y a cada uno de nosotros se le asignó una cita. La mía era una cita de Thomas Jefferson y decía así: -La mayoría de los seres humanos no ha nacido con silla de montar sobre la espalda, ni sólo unos pocos favorecidos [han nacido] calzando botas y luciendo espuelas. Sentí que se trataba de una cita de las palabras de un hombre que no consideraba a sus esclavos como gente. Quería poner ese asunto en tela de juicio, así es que lo representé como un hombre montado a caballo que calzaba botas con espuelas [junto] a una pobre esclava que está recogiendo algodón.

● ● ●

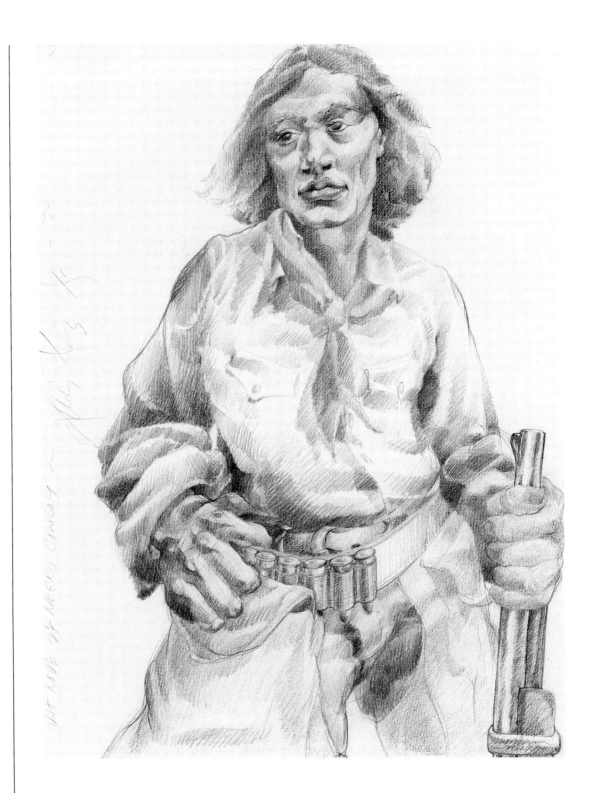

Figure 28
NAT LOVE, NEGRO COWBOY, 1974
Colored pencil on paper • 24" x 18 1/4"
Courtesy of University of New Mexico Art
Museum, Albuquerque, purchased through a
grant from the National Endowment for the Arts
with matching funds from the Friends of Art.
Photograph courtesy of the Lender

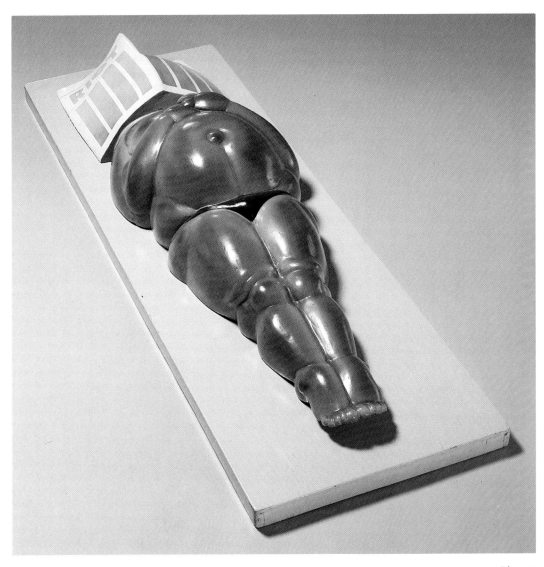

Plate 28
SUNBATHER, 1969
Fiberglass • 11" x 60" x 22"
Courtesy of Frank Ribelin

Plate 29
SUNBATHER, 1967-68
Colored pencil on paper • 23" x 12 1/2"

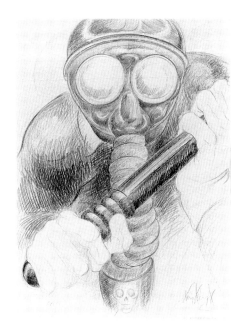

Figure 29
TPF, 1968
Colored pencil on paper • 23 1/2" x 17"

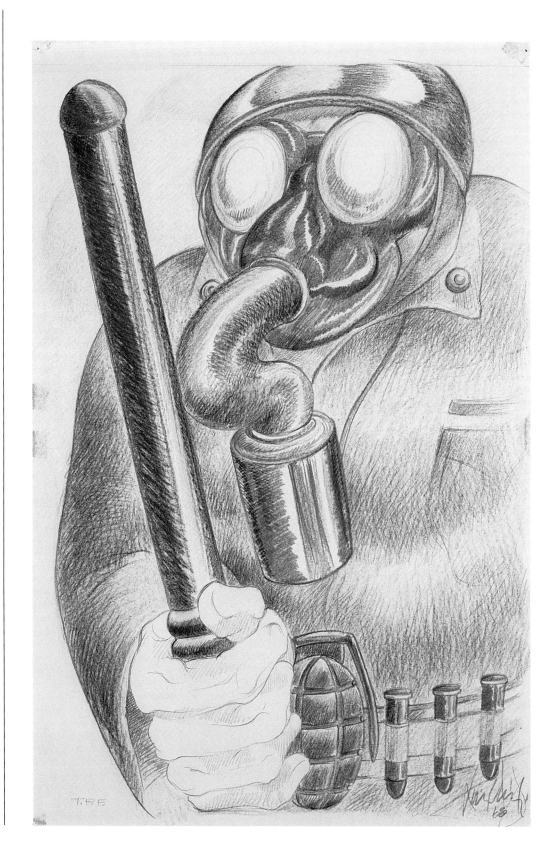

Plate 30
TPF (TACTICAL POLICE FORCE) WITH
PHALLIC CLUB, 1968
Colored pencil on paper • 18" x 12"
Courtesy of Anton van Dalen

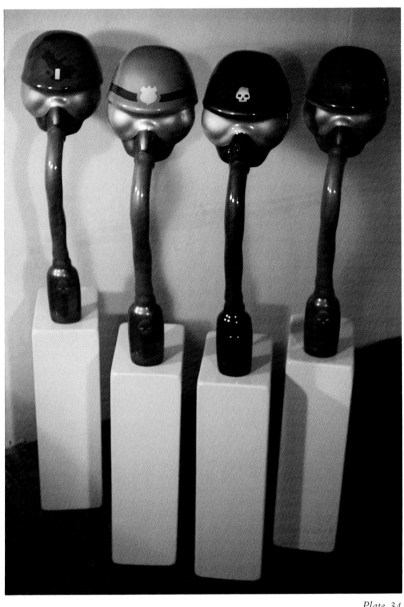

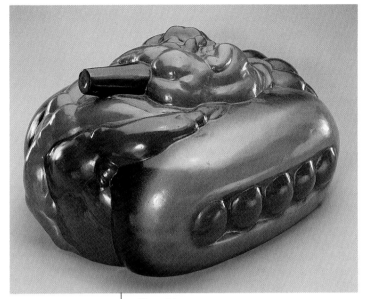

Plate 32
TANK - SPIRIT OF CHICAGO, 1968
Fiberglass • 19" x 34" x 30"
Courtesy of Frank Ribelin

Plate 31
DEATH MASKS, 1968-69
Fiberglass • 73" x 11 1/2" x 19 1/2" each
Photograph by Ted Kuykendall

Figure 30
MASK (TPF), 1969
Colored pencil on paper • 22 5/8" x 14 1/4"

Here's the MAN WITH THE MOLO-TOV COCKTAIL. Actually it was the precursor to the MAN ON FIRE. The early studies for the MAN ON FIRE evolved out of this either Black or Puerto Rican man that I was drawing with the molotov cocktail. Eventually I eliminated the molotov cocktail and included that blue shape at the bottom of the MAN ON FIRE to kind of symbolize the machine/mechanical theme. Generally I like trying to make the images more universal than specific.

Aquí está THE MAN WITH THE MOLOTOV COCKTAIL (El Hombre con un Coctél Molotov). En realidad fue el precursor de MAN ON FIRE (El Hombre en Llamas). Los primeros ensayos de MAN ON FIRE evolucionaron de este hombre que es o un negro o un puertorriqueño que yo había pintado con un coctel molotov. Eventualmente eliminé el coctel molotov e incluí esa forma azul en la base de MAN ON FIRE como símbolo del tema mecánico de la máquina. Generalmente, prefiero hacer que las imágenes sean universales en vez de específicas

Plate 33
MAN ON FIRE, RED ANGEL, 1969
Colored pencil on paper • 24" x 19"

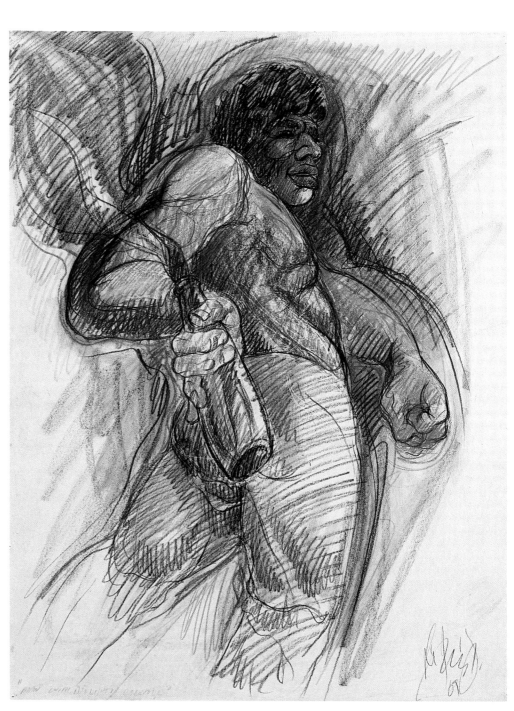

Plate 34
MAN WITH MOLOTOV COCKTAIL, 1969
Colored pencil on paper • 26" x 20"

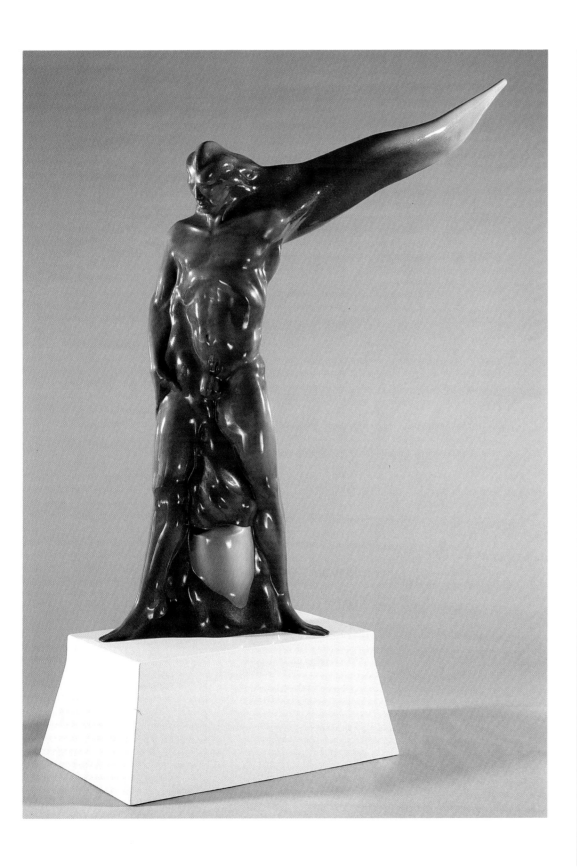

The MAN ON FIRE was an attempt to look back at my own Mexican roots. The "Man on Fire" became a symbol of the Mexican Revolution for the muralists. He's based on the historical figure of Cuauhtemoc who was an 18 year old that organized the Mexicans, after Montezuma had led them into the city, and they drove the Spaniards out of Mexico City. When the Spaniards came back in, because he had organized the resistance, they burned him at the stake. The Mexican muralists were looking for a positive image for the Indian. Before that time, the Indian had been regarded as the low man on the social totem pole.

MAN ON FIRE fue un intento de volver a mirar mis raíces mexicanas. Para los muralistas, el "Hombre en Llamas" llegó a ser símbolo de la revolución mexicana. Está basado en Cuauhtemoc, aquel personaje histórico que a los dieciocho años, después que Moctezuma los condujera a la ciudad, organizó a los mexicanos y sacaron a los españoles de la ciudad de México. Al retornar, los españoles lo quemaron en la hoguera por haber ordenado la resistencia. Los muralistas mexicanos encontraron en Cuauhtemoc la imagen indígena positiva que buscaban. Antes de esto el indio era considerado lo más bajo de la escala social.

● ● ●

Plate 35
MAN ON FIRE, 1969
Fiberglass • 89" x 60" x 19"
Courtesy of Emmett Dugald McIntyre

Plate 36
MAN ON FIRE
(3 KNEELING STUDIES), 1969
Colored pencil on paper • 17" x 14" each

*T*his was going to be my version of the "Man on Fire" and was going to be different than the Mexicans' because I, of course, was going through a different period of time. I should also mention that at the same period of time the Vietnamese monks were burning themselves on TV and we had the riots in New York City. The very first studies that I did for the MAN ON FIRE were either black or Puerto Rican men with molotov cocktails.

*A*sí es que ésta sería mi versión del "Hombre en Llamas". Iba a ser diferente a las versiones de los mexicanos porque, claro está, yo pertenezco a otros tiempos. Debo también mencionar que para esa época teníamos el asunto de los monjes vietnamitas que se inmolaban frente a las cámaras de televisión; eran también los años de los motines en la ciudad de Nueva York. Los primerísimos bocetos que hice para MAN ON FIRE eran o de negros o de puertorriqueños con cocteles molotov.

● ● ●

My grandmother told me all these Mexican revolutionary stories. She said, "The Spaniards burned Cuauhtemoc's legs off and he never cried." So I grew up as a kid who was taught that you actually use your mind and just turn it all off, because Cuauhtemoc did it.

Mi abuela me contaba todas aquellas historias mexicanas acerca de la revolución. Ella me decía: -Los españoles le quemaron las piernas a Cuauhtemoc pero él no derramó una sola lágrima. Así es que desde niño me enseñaron que [las penas] se mitigan usando la mente, porque así lo hizo Cuauhtemoc.

● ● ●

Plate 37
MAN ON FIRE (KNEELING STUDY), 1969
Colored pencil on paper
18 1/2" x 28 1/2"
Courtesy of Jim and Irene Branson

Plate 38
LOWRIDER, 1976
Colored pencil on paper • 27 1/2" x 39 1/2"
Courtesy of Donald B. Anderson

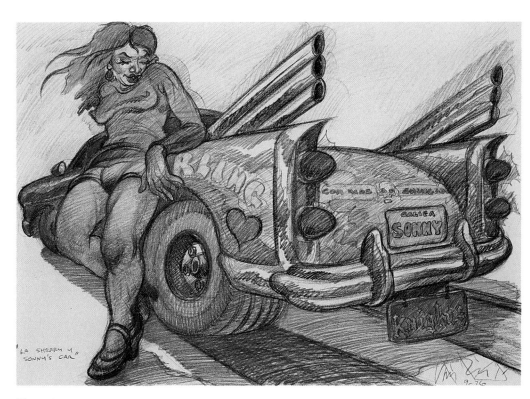

Plate 39
LA SHERRY Y SONNY'S CAR, 1976
Colored pencil on paper • 27 1/2" x 39 3/4"

ROSE TATTOO, VATO LOCO, LOWRIDER VAN and PLATICANDO are part of a series that I called the LOWRIDER series. They were done somewhere around '76. At that time my daughter was fifteen. She and I decided to start a project that we were going to work on together. Actually, what happened was that it grew out of a situation where we went and saw a lowrider wedding and we saw all the cars lined up. It reminded me of the cars I had grown up with and, at the same time, it was a chance for us to work together with some things that she thought were interesting - sort of my memories and her new insights. She did the rough drawings for them and I did the finished drawings.

ROSE TATTOO (El Tatuaje de una Rosa), VATO LOCO, LOWRIDER VAN y PLATICANDO son parte de una serie que titulé LOWRIDER. La llevé a cabo alrededor del año setenta y seis. Mi hija tenía quince años y decidimos trabajar juntos en un proyecto. La verdad es que la idea surgió porque habíamos visto una boda de "lowriders" y allí estaban alineados todos aquellos automóviles. A mí me recordaban los automóviles de mis tiempos y nos proveía la oportunidad de trabajar juntos con algunas cosas que ella encontraba interesantes; algo así como [mezcla de] mis recuerdos y cosas que para ella eran algo nuevo. Ella hizo los primeros bosquejos y yo los pulí.

● ● ●

I actually went to school with a woman named Cherry. She was older; maybe I had a crush on her, who knows? But I thought there was something incredible about somebody named Cherry - all these other implications. She had red hair besides.

Sí, fui a la escuela con una mujer llamada Cherry. Ella era mayor que yo y es posible que yo estuviese medio enamorado de ella. Pero me parecía que un nombre como el de Cherry estaba envuelto por cierta fantasía —todas esas connotaciones. ¡Para colmos era pelirroja!

● ● ●

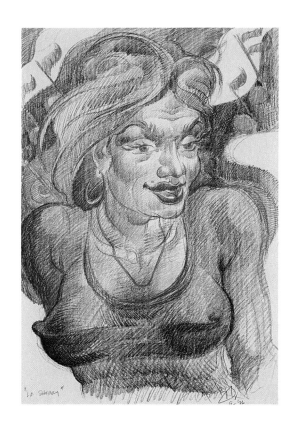

Plate 40
LA SHERRY, 1976
Colored pencil on paper • 39 1/4" x 27 3/4"

One of the things I started to focus on by then was the guy. He's an imaginary guy, but he's got all the tattoos and he's got them all in the right places. There is a certain format, just as there is a certain format for doing things in other forms of art. One would not, for instance, put the Holy Spirit tattoo anywhere but on the deltoid. You would not put the Girl's Face or the Nude Girl on any place but your forearm. You would not put the Pachuco Cross anywhere but on the left hand.

Concentré en ese personaje. Es un sujeto imaginario, pero está lleno de tatuajes y todos colocados en los lugares apropiados. Al igual que otras artes, para esto hay un plan estructurado de cómo hacer las cosas. Por ejemplo, jamás pondrían por acá arriba un tatuaje del Espíritu Santo; sólo en el deltoide. El rostro de una mujer, o un desnudo femenino sólo se tatúa en el antebrazo. La Cruz del Pachuco sólo se coloca sobre la mano izquierda.

Plate 41
FILO'S LOWRIDER, 1976
Colored pencil on paper • 27 3/4" x 39 3/4"
Courtesy of San Antonio Museum of Art,
San Antonio, Texas
Photograph courtesy of the Lender

Plate 42
PLATICANDO, 1979
Colored pencil on paper • 19 3/4" x 27 3/4"
Courtesy of Anonymous Collector

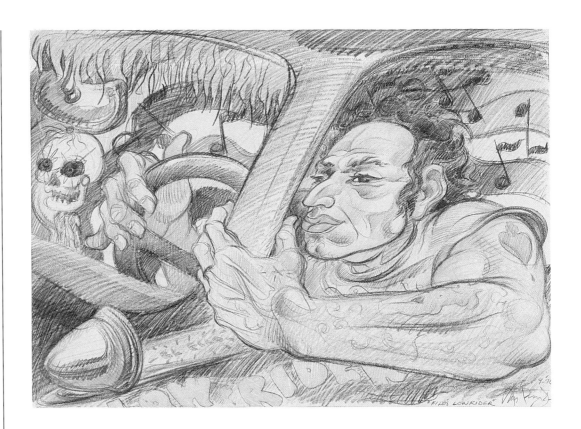

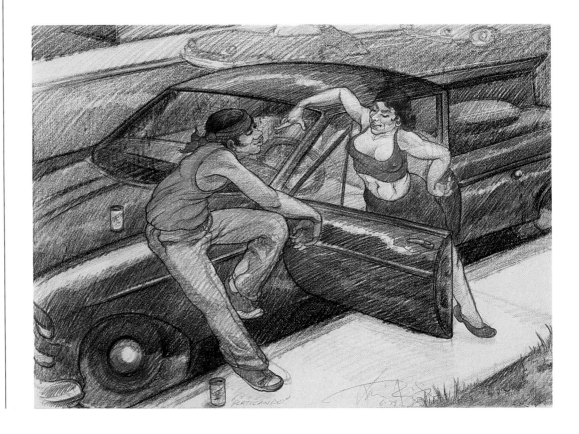

Some of the first drawings were just of the cars, then eventually there was a gradual shift to where in FILO'S LOWRIDER, there is very little of the car. Most of the emphasis is on the person and on the tattoos, which had their own form. This was done far enough back that people at that time hadn't really looked at the lowriders a lot.

Algunos de los primeros dibujos eran simplemente de automóviles, pero luego hubo un cambio gradual hasta que en FILO'S LOWRIDER (El Lowrider de Filo) sólo aparece un pedacito de un automóvil. Gran parte del énfasis cae sobre la persona y sobre los tatuajes. Estos últimos tienen sus propias formas. Esto fue hace bastante tiempo, cuando aún la gente no había visto muchos "lowriders".

● ● ●

Plate 43
MEXICAN ALLEGORY
ON WHEELS, 1976
Colored pencil on paper
Diptych, 28" x 20" each

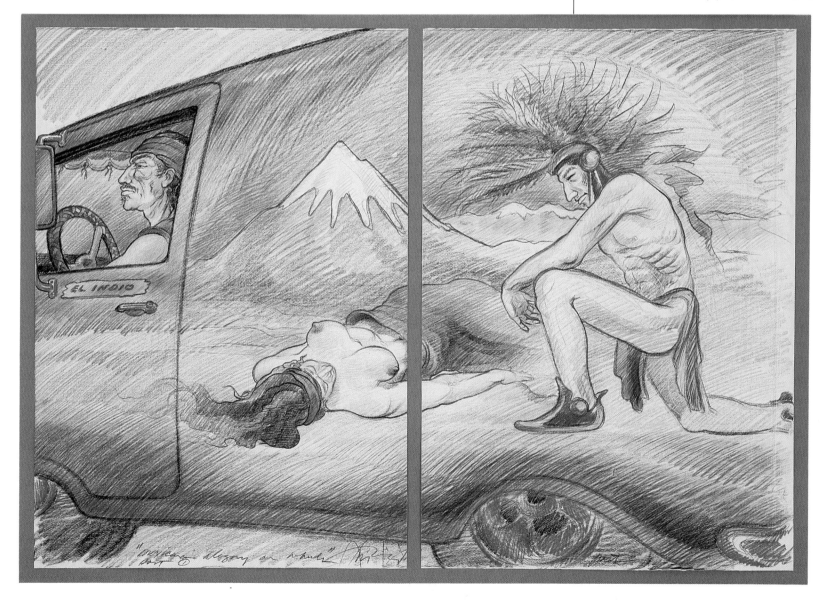

One print came out of all those drawings and that was THE ROSE TATTOO. At that time we called it LOWRIDER BAR. It was based on a '47 Plymouth or Chevrolet which we saw that actually had a bar built into the back seat. My daughter Elisa then developed this fantasy situation of the man and the woman in the back seat. It was really her idea and I did the finished drawing for it.

De esos esbozos surgió un grabado: THE ROSE TATOO. (El Tatuaje de Una Rosa). En esa ocasión lo titulamos LOWRIDER BAR. Habíamos visto un Plymouth del año cuarenta y siete, o tal vez era un Chevrolet, que estaba equipado con un bar en el asiento trasero. Basándose en eso, mi hija Elisa desarrolló esa fantasía del hombre y la mujer en el asiento de atrás. En realidad la idea fue de ella y yo hice el último dibujo.

● ● ●

The LOWRIDER VAN depicts a van with the image that I ended up developing into the SOUTHWEST PIETA, painted on the side. I think what I ended titling it was MEXICAN ALLEGORY ON WHEELS. In fact, I had never seen a van like this. I made it up.

El LOWRIDER VAN es de una camioneta que a un lado tiene pintada la imagen que terminó siendo SOUTHWEST PIETA. Creo que terminé por titularla MEXICAN ALLEGORY ON WHEELS (Alegoría Mexicana Sobre Ruedas). Lo cierto es que yo jamás había visto una camioneta como ésa; es invento mío.

● ● ●

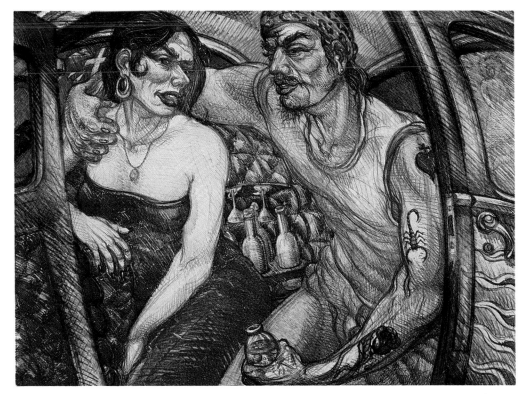

Plate 44
ROSE TATTOO (LOWRIDER), 1981
Lithograph and glitter • 21 1/2" x 30"
Courtesy of Silvestre and Susan Gutiérrez

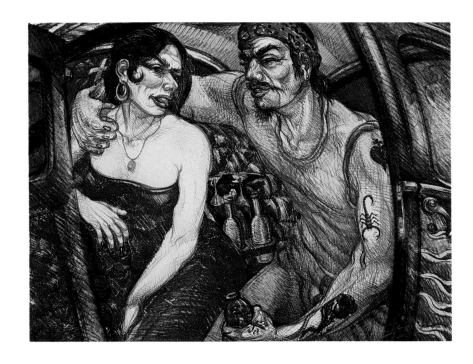

Plate 45
ROSE TATTOO, 1983
Lithograph and glitter
22" x 30"

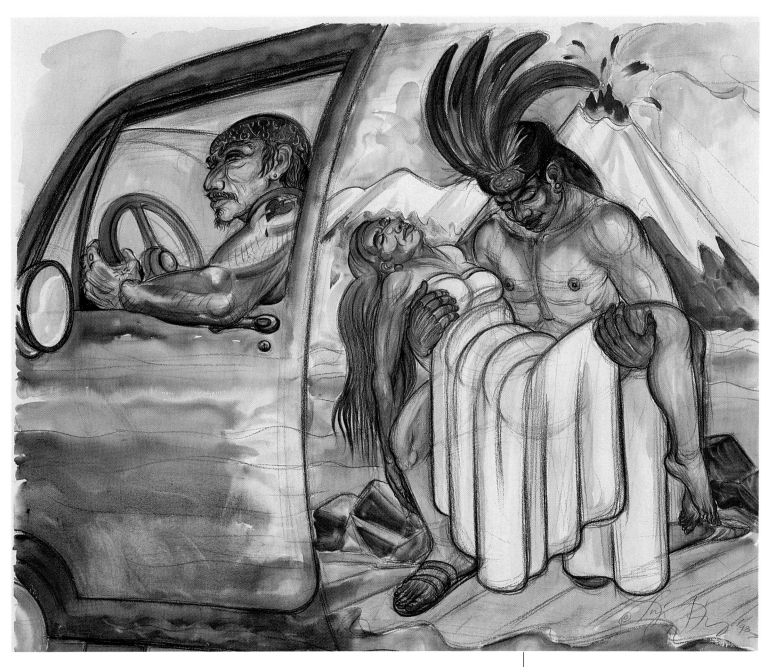

Plate 46
CHOLO WITH LOWRIDER VAN, 1993
Watercolor on paper • 43" x 52"

I then began to look for an appropriate image that was on a more manageable scale and I developed THE END OF THE TRAIL because this was an image that I'd seen on a lot of signs throughout the West. And, as I told people at that point, it was more important for me than the MONA LISA. This was "Art" to me as a young kid.

Comencé a buscar una imagen que fuese apropiada y que tuviese una escala más fácil de manejar. Hice END OF THE TRAIL (Fin del Sendero) porque era una imagen que había visto infinidad de veces en los rótulos que estaban por todo el oeste y que como expliqué muchas veces, eran para mí más importantes que la Mona Lisa. Cuando niño era esto lo que consideraba arte.

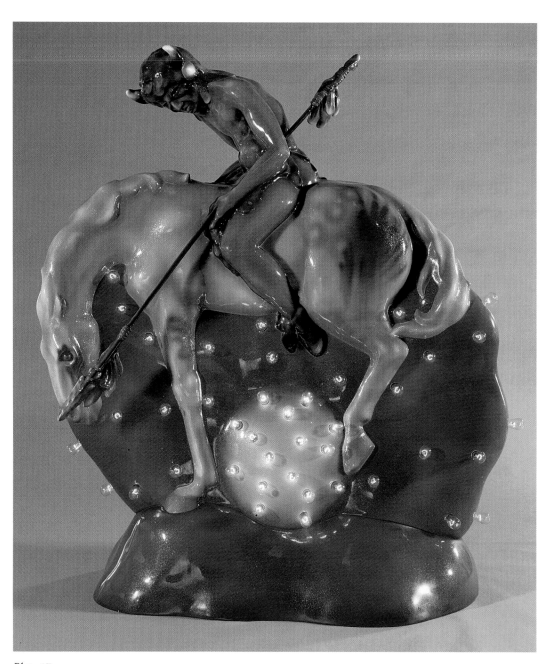

Plate 47
END OF THE TRAIL
(WITH ELECTRIC SUNSET), 1971
Fiberglass, polychrome resin, electric lighting
84" x 84" x 30"
Courtesy of Frank Ribelin

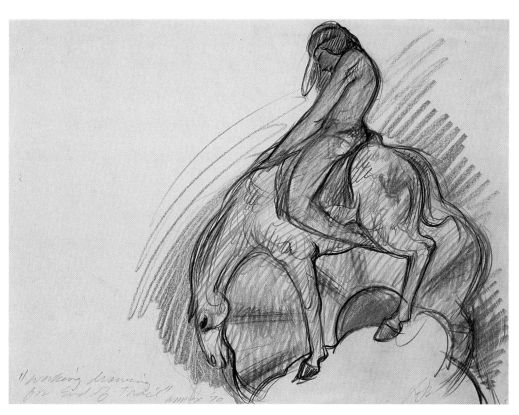

Plate 48
WORKING DRAWING
FOR END OF THE TRAIL, 1970
Colored pencil and graphite on paper
10 3/4" x 14"

I went to El Paso to make the END OF THE TRAIL. It was on a scale that was bigger than the other pieces I had made, the subject matter was coming out of the West and I thought I could work out of the shop. The idea was to incorporate neon or bulbs for the sunset. I ended up using lightbulbs because I found this old movie marquee flasher at the shop from about 1930. It was about the size of the purple mountain underneath the piece. That was the reason for that shape underneath the END OF THE TRAIL. That's how big that old mechanical flasher was. When I was ready to cast it though, it was Donald Anderson who made it possible with a purchase of earlier works.

Me fui a El Paso para elaborar END OF THE TRAIL (Fin del Sendero). El tamaño de esa obra era mucho mayor que el de las otras piezas que había hecho. Abordaba un tema del oeste, y pensé que podría hacer el trabajo en el taller. Se me ocurrió ponerle luces de neón o bombillas para representar el ocaso. Terminé por utilizar bombillas porque encontré en el taller un juego de luces intermitentes que habían pertenecido a una vieja marquesina de un teatro; eran aproximadamente del 1930. Por eso es que END OF THE TRAIL (Fin del Sendero) tiene esa forma en la parte de abajo, porque ese era el tamaño de esas viejas luces intermitentes. Fue Donald Anderson quien con la compra de algunos de mis trabajos anteriores hizo posible que yo pudiese hacer el vaciado de esta escultura cuando por fin ya estaba listo para el proceso.

●●●

Plate 49
DONALD ANDERSON, 1978
Fiberglass • 22" x 26" x 16"

When I got my very first show in New York City, I wrote back and told my mother that I had in fact gotten a show at Graham Modern and it would be happening in March, 1969. My father wrote back, in fact called me, and congratulated me and he said he was going to come to the opening. This was a very important reconciliation. When he came to the opening he gave me a gold watch that's engraved "To My Son the Artist." So this was his acceptance; it came with doing the show.

Cuando conseguí presentar mi primera exposición en la Ciudad de Nueva York, le escribí a mi madre para darle la noticia y para informarle que se llevaría a cabo en la galería Graham Modern en marzo del 1969. Mi padre me contestó, pero por teléfono. Me llamó para felicitarme y me anunció que vendría a la apertura. Era una reconciliación y para mí eso era muy importante. Cuando vino a la apertura me regaló un reloj de oro con la siguiente inscripción: -Para mi hijo el artista. Fue ese su gesto de aceptación; la conseguí gracias a la exhibición.

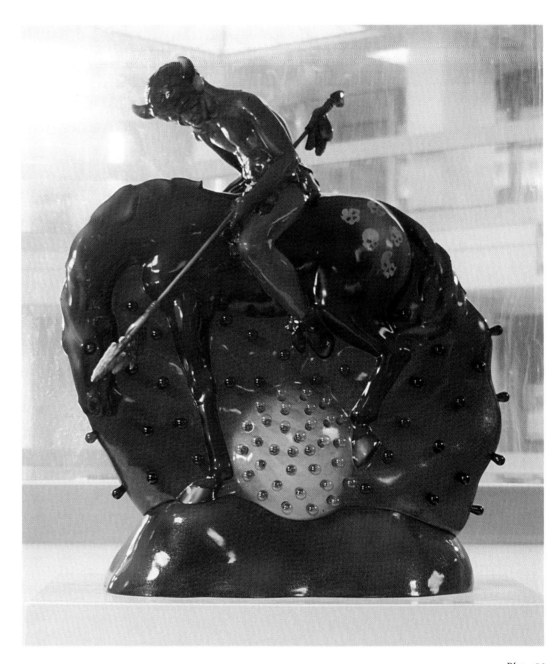

Plate 50
END OF THE TRAIL
(WITH ELECTRIC SUNSET), 1971
Fiberglass, polychrome resin, electric lighting
84" x 84" x 30"
Courtesy of University of Texas at El Paso
Library, gift of Frederick Weisman Company
Photograph by Claudia Rivers

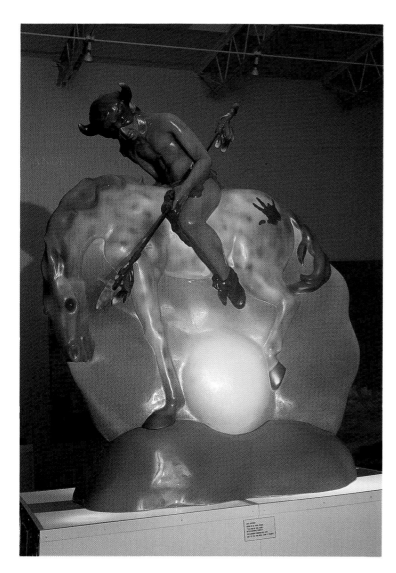

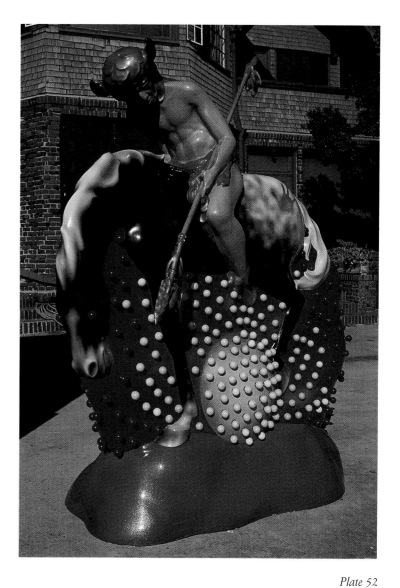

Plate 51
END OF THE TRAIL
(WITH ELECTRIC SUNSET),1971
Fiberglass, polychrome resin, electric lighting • 84" x 84" x 30"
Courtesy of Roswell Museum and Art Center, New Mexico,
gift of Mr. and Mrs. John P. Cusack, 1975-15
Photograph courtesy of the Lender

Plate 52
END OF THE TRAIL
(WITH ELECTRIC SUNSET), 1971
Fiberglass, polychrome resin, electric lighting • 84" x 84" x 30"
Courtesy of Long Beach Museum of Art, California, purchased with funds from
the National Endowment for the Arts and the Rick Rackers Junior Auxillary of
the Assistance League of Long Beach
Photograph courtesy of the Lender

Again, here we have a situation where there was a dovetailing of my feeling of being dissatisfied with what I had done; feeling like I had summed up everything that I was trying to do with the earlier shows and I was beginning now to look more towards the West, to images that were more familiar to me and in a sense that I had discarded when I got "educated." And I should also mention, from the very beginning, when I went to New York, I really wanted to eventually develop this whole concept of public art. I have notes going way back and early sketchbooks to when I was first in New York. What I really wanted to do was public works. I didn't like the idea of having a very limited audience that the museum and gallery represent. I wanted to expand that audience. Not that I wanted to do away with the private collector - I think it's very important - or the museum or the gallery, but I wanted to be an integral part of society.

Esta es otra ocasión en que tengo que amoldar el trabajo que había hecho con mi falta de satisfacción. Sentía que en mis primeras exposiciones había compendiado todo lo que quería hacer y ahora volvía a fijar la atención en el oeste. Estaba retornando a aquellas imágenes que me eran familiares y que en cierto sentido yo había desdeñado al volverme "culto" con mi educación académica. También debo mencionar que desde muy temprano en la jugada me interesó el desarrollar eventualmente todo ese concepto del arte para sitios públicos. Mis viejos bocetos de cuando fui por primera vez a Nueva York hacen evidente que era ese el concepto que quería elaborar. Quería hacer trabajos públicos; no me agradaba la idea de tener audiencias limitadas como las de los museos y galerías. Quería ampliar mi público. No es que quisiera deshacerme ni de los coleccionistas privados ni de los museos y galerías, pues creo que son muy importantes, pero sí quería ser parte integral de la sociedad.

So I began looking to see what had worked as models and during that time that I wasn't working - when I stopped after the BIRTH piece - I was actually looking at what had really worked in terms of public art. Some of the things that I hit on were of course things that had worked for centuries, things like the equestrian. The other thing was that in this country - and my focus was on developing an American art, because I felt, and I still feel, that we have a tremendous legacy that we are still carrying from Europe in terms of imagery - I really felt that the "Progress" murals of the 30s had really been a very uniquely American situation. Most of them were corny and hackneyed, but you'd look at one side of the mural and you would find the Indians, then you would find the early settlers coming in, and it would move on through the progress of the West until you reached the final stage, which was your 30s version of the Modern Age. Basically for me because of the way they develop the theme, it was the history of the Progress of the West as seen through Western eyes.

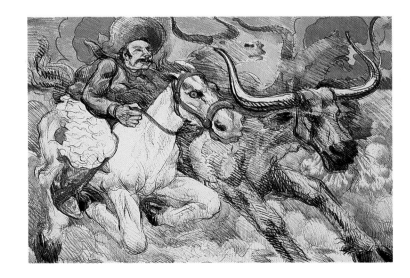

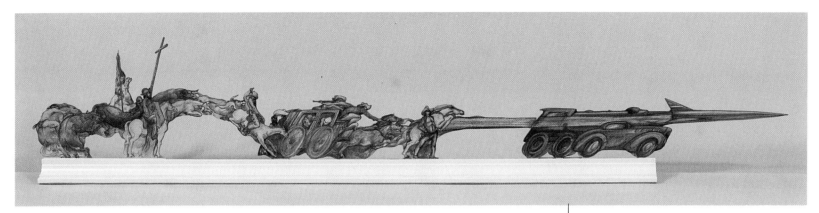

Así es que comencé a mirar lo que, en calidad de modelo, había dado buenos resultados. Durante esa época en que dejé de trabajar, después de concluir la obra BIRTH, me dediqué a observar con detenimiento las obras de arte público. Por supuesto, gran parte de las obras que encontré eran, por ejemplo, figuras ecuestres que habían gozado de aceptación durante siglos. Además, mi propósito era desarrollar un arte americano, porque sentía, como aún siento, que en este país tenemos un caudaloso legado de imágenes que venimos cargando desde Europa. De veras sentía que los murales PROGRESS, de la década de los treinta, representaban una condición netamente americana. Muchos de esos murales eran vulgares y estaban gastados, pero un mural tenía al lado unos indios, luego aparecen los primeros pobladores que han llegado y pasan por todo el progreso del oeste hasta llegar a la etapa final: la versión de la época moderna que data de la década de los treinta. Por la forma en que fue desarrollado el tema, yo lo consideraba básicamente como una representación de la historia del progreso del oeste visto a través de ojos occidentales.

●●●

Plate 53
PROGRESS OF THE WEST, 1972
Paint on wood • Polyptych, 18" x 96" overall
Courtesy of Donald B. Anderson

Plate 54 (a-d)
PROGRESS SUITE, 1976
Lithographs
Polyptych, 23 1/2" x 34 1/2" each
Courtesy of Jim and Irene Branson

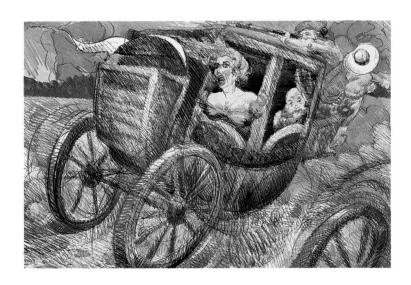

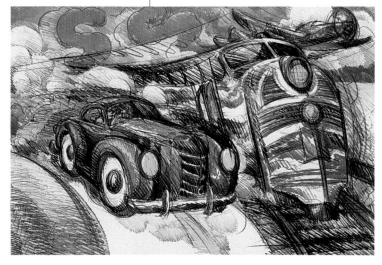

PROGRESS I and PROGRESS II were in fact the research I did prior to the public pieces. It was with them I learned how to solve certain problems, both artistically and with the material, that I had never done before. I had never had any elements that were sticking out on any of the pieces that I made before. All of the pieces I made before were self-contained, much like a canoe or a bathtub is made, using a very simple mold. In fact, even with the BARFLY, that was the reason for the flag between her legs - so I could work my way out. When I got into the PROGRESS pieces, I began to tackle problems where there was not a simple solution. I did not want to go to using a soft mold, so I had to develop a technology where I could use a fiberglass piece mold and still get away with complex shapes.

PROGRESS I y PROGRESS II son en realidad una investigación preliminar que llevé a cabo para luego hacer las piezas públicas. Con esas dos obras aprendí a resolver ciertos problemas artísticos y a bregar con las dificultades propias de ciertos materiales. En mis obras anteriores jamás había tenido elementos que proyectasen hacia el exterior. Todas las que había elaborado anteriormente eran piezas autosuficientes; utilizaba un molde bien sencillo, como los que se usan para hacer una canoa o una bañera. Es más, fue por eso que le puse la bandera entre las piernas a BARFLY (Mosca de Cantina), para tener algo que proyectara hacia afuera. Cuando empecé las obras PROGRESS, me enfrenté con problemas que no eran fáciles de resolver. No quería usar moldes suaves, así es que tuve que desarrollar una técnica para poder emplear un molde de fibra de vidrio con el cual fuese posible crear formas complejas.

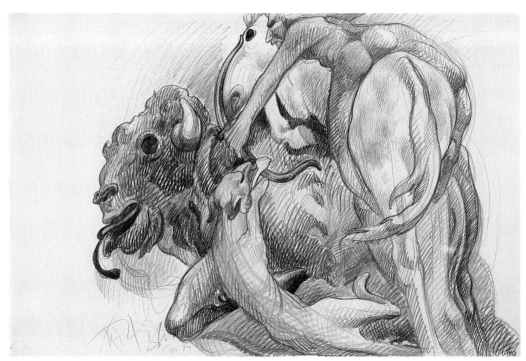

Plate 55
PROGRESS I, 1973
Colored pencil on paper • 26" x 40" • Courtesy of Stephane Janssen
Photograph by Robert Sherwood

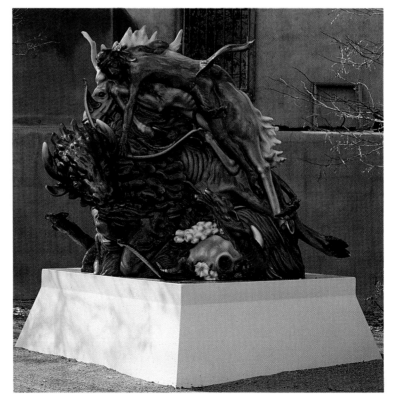

Plate 56
PROGRESS I, 1974
Fiberglass
126" x 108" x 90"
Courtesy of The Albuquerque Museum, purchased with funds from 1981 General Obligation Bonds • 83.87.1a-d

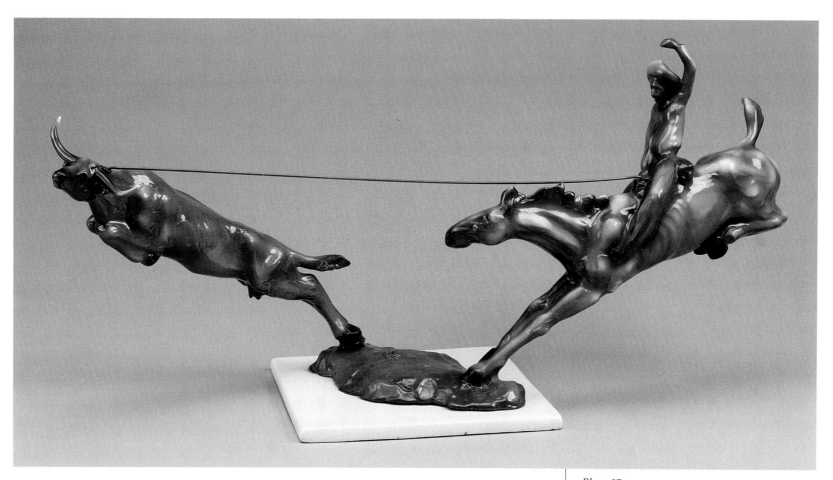

Plate 57
PROGRESS II MODEL, 1974
Fiberglass • 20" x 43" x 14"
Courtesy of Jay Cantor

Figure 31
COLOR STUDY, OWL, PROGRESS 2, 1977
Colored pencil on paper • 11" x 14"

The bull horns are actually cow horns, and are a set of horns that I cast off of the PROGRESS II piece. Longhorn cows had long horns too.

En realidad, no son cuernos de toro, son cuernos de vaca. Son unos cuernos cuyo molde saqué de una sección de PROGRESS II. Son vacas cuernilargas; ellas también tienen cuernos largos.

Figure 32
LONGHORNS, 1974-75
Colored pencil on paper • 16" x 24"

Plate 58
STUDY, RATTLESNAKE SCULPTURE, 1975
Colored pencil on paper • 22" x 30"
Courtesy of John A. Jacobson

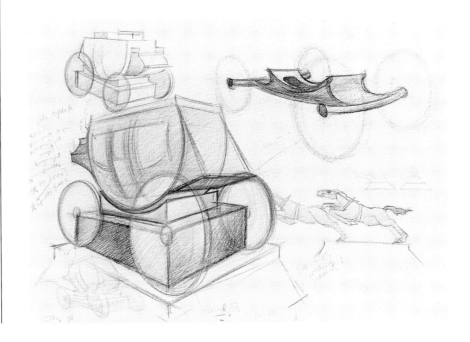

Figure 33
PROGRESS III
WORKING DRAWING, 1977
Colored pencil on paper • 27 3/4" x 39 1/4"

Figure 34
STAGE DRIVER PROGRESS 3, 1977
Colored pencil on paper
21 1/2" x 23 3/4"

I mentioned not seeing much art first hand in El Paso. I was probably exceptional; I probably saw more art first hand than most people with our trips to Mexico City. But at least in El Paso some of the only real art that we could see was the "Progress" mural at the Federal Courthouse. So what I did was make my proposal for the bank based on the old "Progress" murals, but now developing them as sculptures. I did not get the commission for the bank. In fact, the local El Paso paper ran a story about how ridiculous it was that somebody from New York had actually submitted a proposal for a plastic sculpture. The key word there was "plastic." In fact a lot of people asked me if I was serious. I was very serious about it; so I developed the concept. At that point, I also knew that this was already on a scale that was way beyond me, that it would be very difficult for me to ever be able to build something like this because I couldn't finance it on my own.

A primera vista no se ve mucho arte en El Paso. Probablemente yo era un caso exepcional pues en la ciudad de México, de primera mano, yo veía más arte que la mayor parte de la gente. Pero en El Paso, el unico arte verdadero que hay es el mural PROGRESS, que está localizado en la sede del Tribunal Federal, es el único arte verdadero que hay. Así es que mi propuesta para el banco estaba basada en los viejos murales PROGRESS, pero desarrollados en forma de escultura. No conseguí la comisión del banco. Es más, el periódico local de El Paso publicó un artículo ridiculizando el que alguien de Nueva York hubiese presentado una propuesta para una estructura plástica. "Plástica" era la palabra clave. Bueno, muchísima gente me preguntó si hablaba en serio. Yo lo decía muy en serio, por eso elaboré el concepto. Ya sabía que el tamaño [de la escultura] iba más allá de los gastos que yo podía costear y que me sería muy difícil construir algo de esa índole por razones de finanzas.

● ● ●

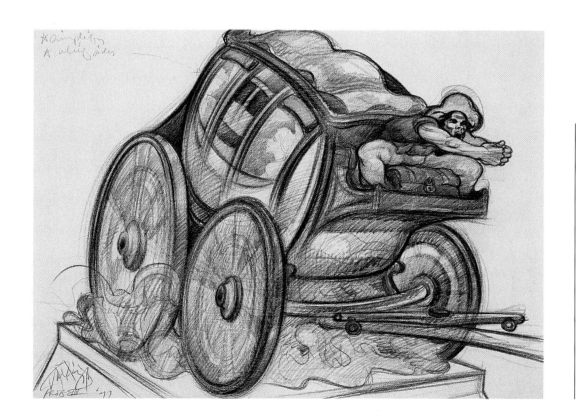

Plate 59
PROGRESS III, 1977
Colored pencil on paper • 27 3/4" x 39 1/2"

When I proposed it for downtown Houston, for Tranquility Park, the architect for the park even went so far as to mention that putting the piece in would improve the weak points in his own design. But the city fathers didn't like the idea of this Mexican cowboy with a gun in the middle of downtown Houston and ended up suggesting finding an alternative site. The alternative site that they picked was Moody Park, which was the location of the riots that they had after the police had killed a young Chicano boy. My feeling about it, again like what happened in Albuquerque, my feeling was that it was good, if in fact, it was going into a community that could relate to it.

Cuando propuse esta obra para Tranquility Park en el centro de la ciudad de Houston, el arquitecto se atrevió a decir que esa pieza mejoraría los puntos débiles del diseño que él mismo había hecho. Pero a los concejales municipales no les gustó la idea de tener, en el mismísimo centro de Houston, un vaquero mexicano con pistola. Terminaron por sugerir que se le buscase otro lugar. Como alternativa, optaron por ponerla en Moody Park, el mismo lugar donde ocurrieron los motines después de aquel suceso en que la policía mató a un joven chicano. Al igual que con lo que sucedió en Albuquerque, sentí que esto era algo positivo. Es más, estaría ubicada en una comunidad que realmente podía relacionarse con ella

Plate 60
VAQUERO, 1987-88
Fiberglass • 198" x 144" x 120"
Courtesy of Frank Ribelin
Photograph by Roger Fry

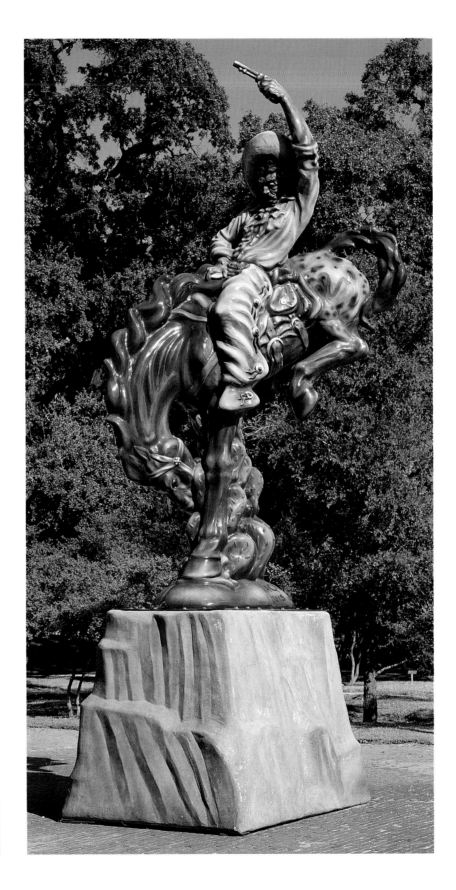

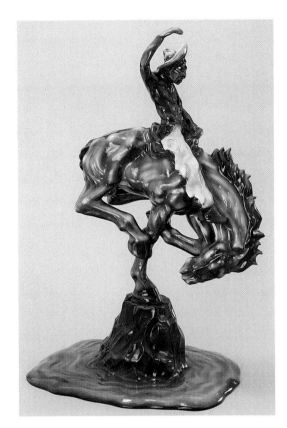

Plate 61
VAQUERO MODEL, 1976
Fiberglass • 37 1/4" x 23 1/2" x 18 3/4"
Courtesy of Donald B. Anderson

The VAQUERO has a gun because all equestrians have their weapons. We don't think of taking Robert E. Lee's guns or George Washington's sword, but somehow the thought of a Mexican with a gun is somehow seen as a big threat by some.

El VAQUERO tiene pistola porque todas las figuras ecuestres tienen armas. Jamás se nos ocurriría quitarle las pistolas a Robert E. Lee ni privar a Jorge Washington de la espada. Sin embargo, la idea de un mexicano con una pistola representa para muchos una horrible amenaza.

● ● ●

My initial idea was to do the piece with a cowboy because I saw the Cowboy and the Indian as being really American images. My feeling was that if somebody from Europe came to the U.S., what they really thought of the U.S. was the Cowboys and Indians. But as I began researching it, thinking about it, I was struck with the irony that our concept of the American cowboy was this John Wayne type image, this blond cowboy coming out of Hollywood, where in fact the original cowboys were Mexican. It was a Mexican invention. All of the terminology connected with the American cowboy is drawn from Spanish: corral, lariat, remuda - those are all Spanish words. Even the terms that cowboys use when they're working with the animals, for instance: to throw the rope around the saddlehorn, to

dally, comes from "dale vuelta." The American cowboy saddle is derived from the Mexican saddle; the cowboy hat, from the Mexican hat. Somehow we'd lost sight of that.

Inicialmente, mi idea era hacer una obra que tuviese un "cowboy" porque yo veía al "cowboy" y al indio como imágenes netamente americanas. Yo creía que los europeos que venían de visita a los Estados Unidos, pensaban en los Estados Unidos en términos de "cowboys and Indians". Pero a medida que fui investigando y pensando en el asunto, descubrí la ironía de que nuestro concepto del "cowboy" americano era esa imagen tipo John Wayne: un "cowboy" rubio de Hollywood. En cambio, el "cowboy" original era mexicano;

es una invención mexicana. Toda la terminología asociada con el "cowboy" americano viene de la lengua española: corral, lariat, remuda. Todas son palabras españolas. Inclusive las palabras que los "cowboys" usan cuando están trabajando con los animales, tales como enlazar y como la palabra "dally", que se deriva de dale vuelta. La silla de montar del cowboy americano procede de la silla de montar mexicana y el sombrero de cowboy, del sombrero mexicano. Sin embargo hemos perdido la perspectiva en cuanto a eso.

● ● ●

Figure 35
BERNINI'S ELEPHANT, ROMA, 1980
Colored pencil on paper • 30 1/2" x 22 1/4"

Plate 62
THE ARCH, ROMA, 1980
Colored pencil on paper • 22" x 30"
Courtesy of Adair Margo Gallery, El Paso, Texas

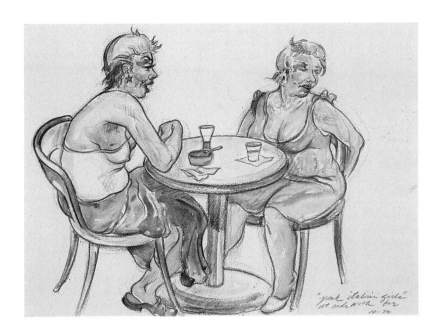

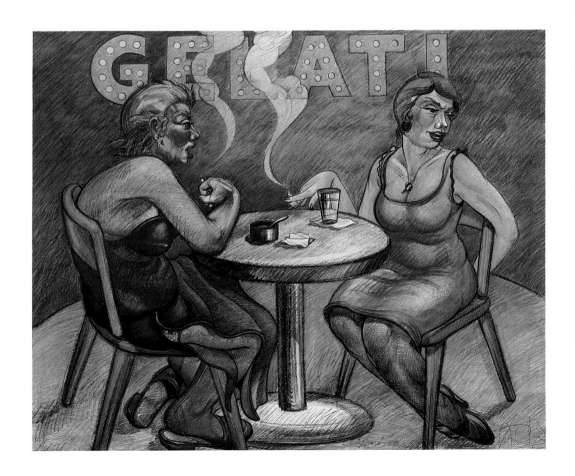

Plate 63
PUNK ITALIAN GIRLS
AT SIDEWALK BAR, 1980
Watercolor and colored pencil on paper
10" x 14"

Plate 64
GELATI, 1980
Colored pencil on paper • 30" x 42"
Courtesy of Fred and Marcia Smith

In my work, the idea is an integral part of what I'm doing. In the nudes, like in the drawings of my friends, I don't think that I'm actually dealing with any ideas. It's just drawing.

En mi trabajo, las ideas son parte integral de lo que hago. En los desnudos, al igual que con los dibujos de mis amigos, no pienso en que en realidad estoy bregando con ideas. Son sólo dibujos.

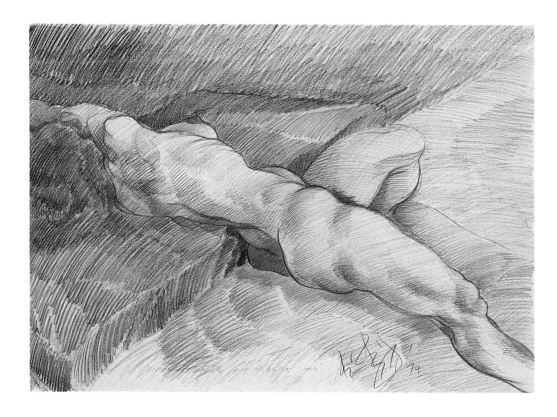

Plate 65
DIAGONAL NUDE
ON VIOLET PAD, 1974
Colored pencil on paper
27 3/4" x 39 1/4"

Plate 66
RECLINING NUDE, 1967
Colored pencil on paper
8 1/2" x 12"
Courtesy of National Museum of American Art, Smithsonian Institution, Washington, D.C., gift of Robert and Joan Doty
Photograph by M. Baldwin, ©1993

Plate 67
NUDE (JO), 1980
Colored pencil on paper
19 1/2" x 27 3/4"

Figure 36
TORSO WITH GREEN
AND ORANGE, 1974
Colored pencil on paper
22" x 30"

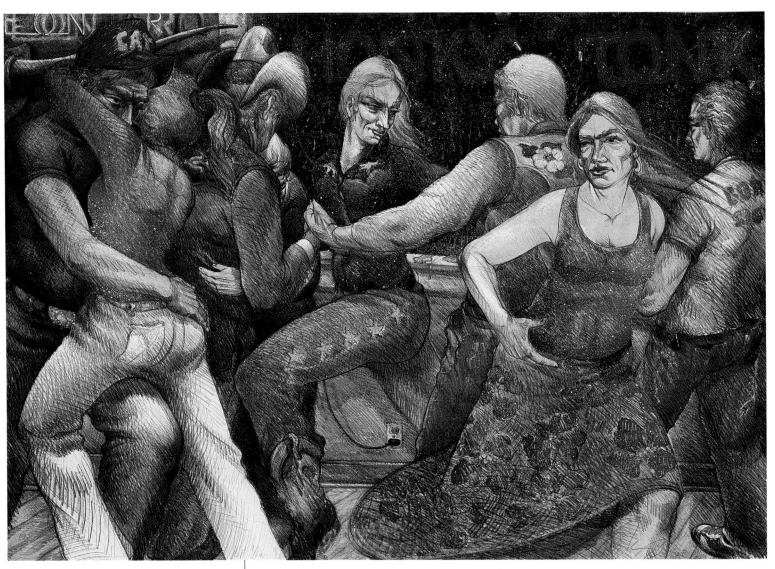

Plate 68
HONKY TONK, 1981
Lithograph and glitter
35" x 50"

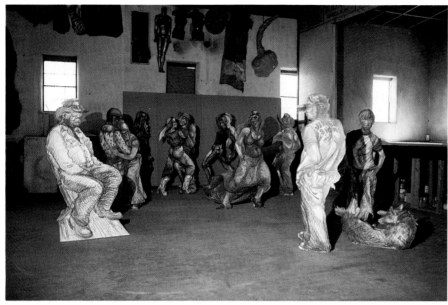

Plate 69
HONKY TONK OVERVIEW
Paint on wood • Over lifesize
Photograph by: Bruce Berman

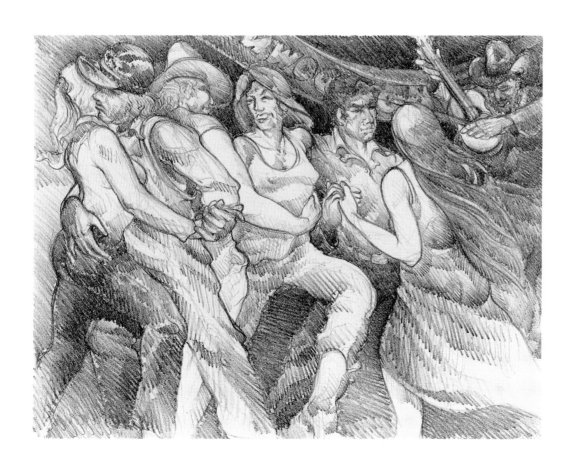

I went in to Landfall in 1980 to finish up the VAQUERO and the RODEO QUEEN. I was then going to Rome because I had been given a mid-career grant to go the American Academy in Rome and in a few days I had to leave. Jack wheeled up this beautiful grey blue Bavarian stone about the size of that table next to where I was working and said, "I know you've got a tight agenda, but if you want to put some marks on this, there it is." I said, "No, I absolutely don't have time." Yet at the very same time I kept looking at that stone. It was so beautiful!

En 1980 fui a Landfall para terminar VAQUERO y RODEO QUEEN. Después iba a ir a Roma porque me habían concedido una de esas becas a "mitad de carrera" para estudiar en el American Academy de Roma y me disponía a partir en unos cuantos días. Jack entró rodando una hermosa piedra Bávara color gris azul cuyo tamaño era comparable al de la mesa junto a la cual yo estaba trabajando. Me dijo: -Sé que tienes el tiempo contado, pero si quieres imprimir algunas marcas sobre esta piedra, aquí la tienes. Le contesté: -De ninguna manera, no tengo tiempo. Pero no cesaba de mirarla. Era como mostrarle una droga a un narcómano. ¡Era una belleza!

Figure 37
STUDY FOR THE HONKY TONK, 1979
Lithograph • 8 1/2" x 11"

So I started drawing out my Country and Western idea, all these people that were part of my life at that time, in a Honky Tonk. So it was a kind of self-portrait and portrait of all these people that were part of my life at that time.

Así es que empecé a hacer dibujos con mi idea "Country Western". Puse toda esa gente que formaba parte de mi vida en ese tiempo en HONKY TONK. Era como un retrato de todas los que formaban parte de mi vida en esa época.

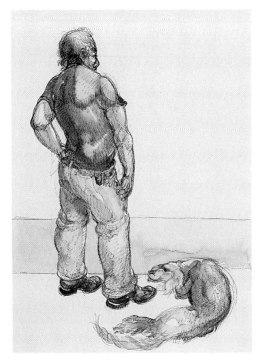 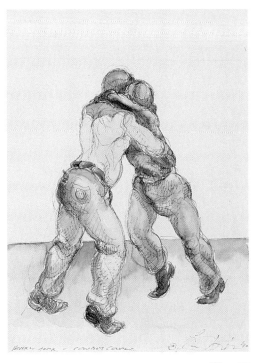

Plate 70
HONKY TONK, 1990
Watercolor and ink on paper • 14" x 10"
Courtesy of LewAllen Gallery, Santa Fe, New Mexico

HONKY TONK - COWBOY COUPLE, 1990
Watercolor and ink on paper • 14" x 10"
Courtesy of LewAllen Gallery, Santa Fe, New Mexico

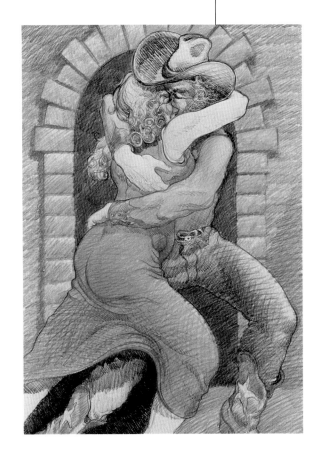

Figure 38
COUNTRY WESTERN COUPLE, 1979
Hand colored lithograph • 27" x 22 1/4"
Courtesy of Teresa Rodriguez

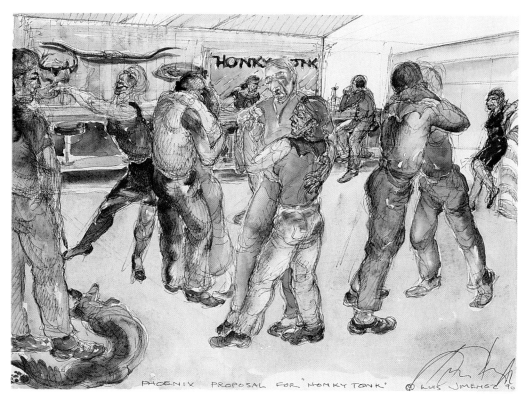

Not only have I worked on nudes periodically, but I've also done drawings of my friends. I didn't quite know what to do with the drawings of my friends, so what I finally decided to do was to put them into the HONKY TONK. Almost all of the figures are friends that I've taken liberties with and I just do them as large drawings and cut them out and stick them in the HONKY TONK.

Periódicamente realizo desnudos. También he hecho dibujos de mis amigos sin saber a ciencia cierta qué iba a hacer con ellos. Por fin decidí que formarían parte de HONKY TONK. En esa obra, casi todas las figuras son mis propias amistades, pero me tomé ciertas libertades con ellas. Agrandé los dibujos, los recorté y los pegué en HONKY TONK.

Plate 71
PHOENIX PROPOSAL FOR
"HONKY TONK", 1990
Watercolor and ink on paper • 10" x 14"
Courtesy of LewAllen Gallery,
Santa Fe, New Mexico

Plate 72
HONKY TONK STUDIES, 1990
Watercolor and ink on paper
10" x 14" each
Courtesy of LewAllen Gallery,
Santa Fe, New Mexico

I found the Rodeo Queens humorous. If you ever actually watch as those Rodeo Queens ride past the judges, they rub up and down in the saddle and they have this Rodeo Queen stance where they're tucking in their shirts and pitching their chests out. They're a kind of icon in the West. In fact, years later when I was setting up the PROGRESS II piece, I was talking with one of the curators that was working with that show and she was walking around tucking in her shirt. I said, "You used to be a Rodeo Queen." And she said, "How did you know?"

Siempre me parecieron graciosas las reinas de los rodeos. Tal vez te hayas dado cuenta de la forma en que, al pasar frente al jurado, [las concursantes] se frotan para arriba y para abajo sobre la silla de montar. Hacen también el conocidísimo gesto de pillarse la camisa dentro del pantalón mientras al mismo tiempo levantan el pecho. Son como un icono del oeste. Por cierto, unos años más tarde estaba yo montando la obra PROGRESS II y me puse a conversar con una de los curadoras que trabajaba en esa exhibición y al ver que se la pasaba pillándose la camisa con el pantalón, le dije: -Tú fuiste reina del rodeo. Y me dijo: -¿Cómo lo sabes?

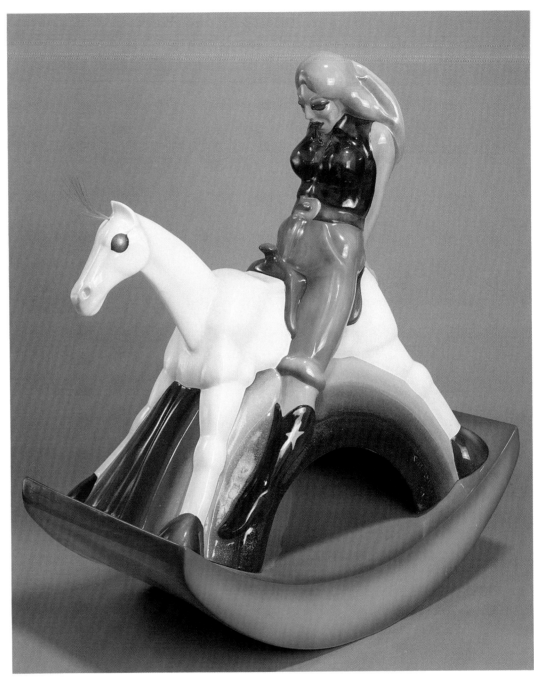

Plate 73
RODEO QUEEN, 1972-74
Fiberglass • 50" x 47 1/4" x 23"
Courtesy of University of New Mexico Art Museum, Albuquerque, purchased through a grant from the National Endowment for the Arts with matching funds from the Friends of Art.

Plate 74
RODEO QUEEN, 1971
Colored pencil on paper • 30" x 22 1/4"
Courtesy of National Museum of American
Art, Smithsonian Institution, Washington,
D.C., gift of Robert and Joan Doty
Photograph by M. Baldwin, ©1993

Plate 75
RODEO QUEEN, 1981
Lithograph and glitter • 42 1/4" x 29"

When I was in architecture school trying to work out solutions, I would actually do what were called little bubble diagrams. I now do it with a bulletin board, just tacking everything up. I don't try to filter through it immediately; I just collect the information. So I was thinking of what I wanted this BUDDHA to do and I have on here the relationships that I wanted and the connections: corpulence, sensualist, hedonistic, the spirit in nature in the material world - what my concept of Buddha was -that I somehow put all together in this proposal. And I like the irony of an old tradition or theme rendered in a new material.

Cuando estaba en la escuela de arquitectura tratando de crear soluciones, yo hacía esos pequeños diagramas que llaman "de burbujas" ("bubble diagrams"). Ahora uso un pizarrón para anuncios donde lo prendo todo. Dejo eso quieto por un tiempo, sólo colecciono información. Estaba pensando en qué era lo que yo quería que hiciese este Buda. Aquí tengo todas las relaciones y los vínculos que me interesaban: corpulencia, sensualidad, hedonismo, el espíritu en la naturaleza, en el mundo material. En fin, es mi propio concepto del Buda lo que presento en su totalidad en esa propuesta. Me gusta también el sentido irónico de presentar una vieja tradición o un tema antiguo interpretado con un material nuevo.

• • •

In 1972 the then director at Pace decided that he wanted to commission me to make a Buddha for him. I did a whole lot of drawings for an electric BUDDHA, because when I began researching the Buddhas, I found that in the Far East, they were now using electricity where they had used jewels before. I went into an elaborate drawing process and presented him with many drawings and he neither went through with

Figure 39
STUDY FOR
BUDDHA, 1972
Colored pencil on paper
25 1/2 " x 19 3/4"

the project nor paid me for my proposal. Another electric BUDDHA from 1972 was a fairly nice little drawing with a cobra. In many cases, the cobra is the protective image or symbol that's used to protect the Buddha, again with lights in the background, very much like the ROCK MUSICIAN, on the hood of the cobra.

En el año 1972, el que era director de Pace en aquella época quería encargarme que le hiciera un Buda. Hice un montón de dibujos de un Buda eléctrico porque al comenzar mi investigación para el trabajo, advertí que ahora, en el Lejano Oriente usan luces en

vez de las piedras preciosas que utilizaban antes. Me metí en un proceso elaboradísimo de dibujo y le presenté muchos bocetos, pero él ni continuó con el proyecto ni me pagó por mi propuesta.

Otro Buda eléctrico que data del 1972: Un dibujito bastante bueno con una cobra. Frecuentemente la cobra es una imagen protectiva o un símbolo que se utiliza para proteger al Buda. De nuevo luces al fondo, sobre el capuchón de la cobra. Es muy parecido al ROCK MUSICIAN (Músico de Rock).

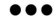

Figure 40
CBS PROPOSAL, 1975
Colored pencil on paper
27 1/2" x 39 1/2"

In 1976 I went through a six month recovery period from my eye surgery at that time in New York City and I was hard up for money. Because Anton van Dalen, Jimmy Grashaw and my other friend Bob Grossman had all done work for CBS at one time or another for some of their record album jackets, I went there and talked to them. The man in charge of designing the record album jackets knew my work and said, "We should have you make a sculpture for the entry to the building." I began working out a series of drawings. They had a black marble facade and I wanted to see if I could make something that would come off of that black marble facade. I proposed a kind of astronaut man with these neon lightning bolts in his hand, so that it was a little bit of a throwback to some of that 30s

stuff. It was a somewhat early attempt to get a commission. I've never been successful in working out anything in terms of a corporate commission. The comments at that time from CBS were that they felt that the imagery was too strong, too individualistic. I know that I said that if they wanted nondescript corporate art, they shouldn't have asked me to do anything.

En el 1976 estuve convalesciendo en Nueva York por seis meses después de una intervención quirúrgica de los ojos; necesitaba dinero. Como en una u otra ocasión Anton van Dalen, Jimmy Grashaw y mi otro amigo Bob Grossman habían diseñado forros de discos para CBS, fui y les hablé. El hombre que estaba a cargo de diseñar forros para discos conocía mi

trabajo y me dijo: - Lo que deberíamos pedirte es que hicieras una estatua para la entrada del edificio. Comencé a elaborar varios dibujos. Tenían una fachada de mármol negro y yo quería ver cómo hacer algo basado en aquella fachada de mármol negro. Propuse una especie de astronauta con rayos de neón en las manos; así es que era como retroceder a la década de los treinta. Mi intento por conseguir una comisión era bastante prematuro. Nunca he sido persuasivo con las encomiendas corporativas. Los comentarios de CBS fueron que las imágenes les parecían demasiado fuertes, muy individualistas. Sé que les contesté que si lo que querían era un arte corporativo indefinido no debieron habérmelo encomendado a mí.

Figure 41
PLUMED SERPENT PROPOSAL, PHOENIX AIRPORT, 1989
Prismacolor and oil pastel on paper • 39 1/2" x 29"
Courtesy of Phoenix Arts Commission, City of Phoenix, Arizona
Photograph by Craig Smith

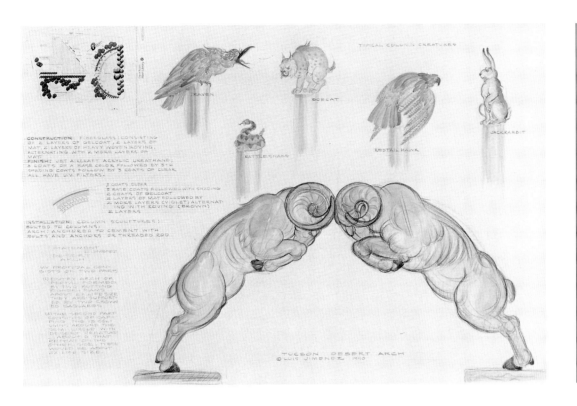

Figure 42
TUCSON DESERT ARCH, 1990
Colored pencil on paper • 32" x 48"

For Tucson, what I proposed was picking up on the arch theme used on buildings in the area and creating what I called a desert arch. One of the things that's interesting about Tucson is that it's one of the few areas in the U.S. where you still have some of the Desert Bighorns left alive. I proposed creating an arch with the two rams butting heads atop Saguaro cacti for columns. All the shapes are very traditional shapes with the flutes in the Saguaros echoing classic columns. The other thing the architect had done was set up a colonnade around a park-like area. They didn't cap the columns because they ran out of money, and I proposed capping the columns with desert animals from the area - a raven on one, a rattlesnake on one, a bobcat on one. In other words, this whole thing would have animals on top of the columns, a very traditional

approach, different materials maybe, but fairly traditional in concept. I'm kind of disappointed that I didn't get the project.

Lo que propuse para Tucson fue recoger el tema del arco que tenían los edificios de esa región y crear lo que yo denomino un arco del desierto. Una de las características interesantes de Tucson es que es una de las pocas regiones de los Estados Unidos donde todavía quedan, en las Montañas Catalina, los carneros cimarrones de cuernos grandes oriundos del desierto. Les propuse crear un arco con dos carneros embistiendo las cabezas, parados sobre dos cactos sahuaros que harían las veces de columnas. Todas las formas son tradicionales; sahuaros como ecos reminiscentes de columnas clásicas. Lo otro que el arquitecto hizo fue poner una columnata alrededor de un terreno que

parecía parque. Ya que por falta de fondos no les pusieron capiteles a las columnas, yo propuse coronarlas con animales del desierto originarios de esa región: un cuervo sobre una, otra con una serpiente cascabel, sobre la otra un gato montés. O sea, que todas las columnas tendrían animales en la parte superior. El enfoque era bien tradicional, aunque los materiales tal vez se consideraban un tanto diferentes, pero un concepto bastante tradicional. Me siento algo decepcionado de que no hubiesen aceptado el proyecto.

Figure 43
JIMENEZ AT THE OK, 1975
Graphite on paper • 22" x 16"

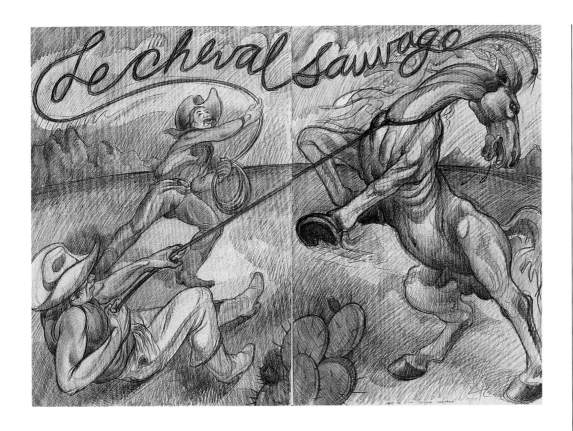

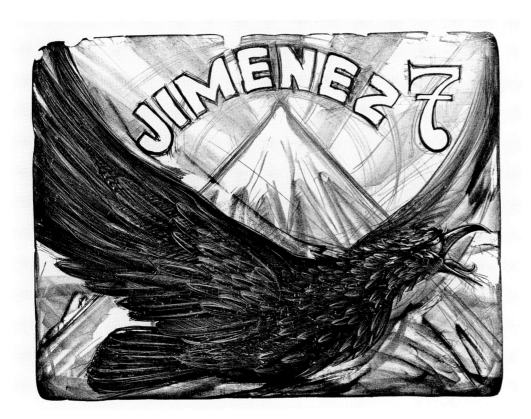

Plate 76
LE CHEVAL SAUVAGE, 1977
Colored pencil on paper
Diptych, 39 1/4" x 28" each
Courtesy of Mrs. Linda Roberts

Figure 44
JIMENEZ 7, 1985
Lithograph • 22" x 30"

This is a drawing that I made and gave to my grandmother when she turned 100. I always called her Mamá Luis, Luis' Mother, because that's what my mother called her. The sketch in the back is a variation on the PROGRESS piece. In other words, she saw the transition from horses to the machine age; in fact, she'd seen the man on the moon.

Este es un dibujo que hice, el cual le regalé a mi abuela cuando cumplió cien años. Yo le decía "Mamá Luis", porque mi mamá se refería a ella como "la mamá de Luis". El bosquejo que está por detrás es una variación de la obra PROGRESS. En otras palabras, ella vió como cambiaron los tiempos, la transición de caballos a la era de la máquina; llegó a ver al hombre en la luna.

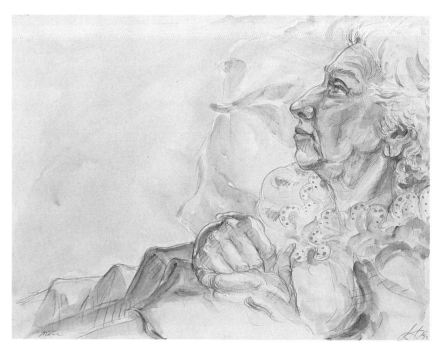

Plate 77
MOM, 1993
Watercolor and graphite on paper
18" x 24"

Figure 45
MAMÁ DE LUIS, 1975
Colored pencil on paper
27 1/2" x 39 1/4"

Plate 78
AUTORRETRATO IMAGINARIO
CON LA MAMA DE LUIS, 1978
Colored pencil on paper • 25 3/4" x 36"

As a little boy, I remember seeing her as she would get dressed from her bath, doing her hair and I guess I still had these fond memories of her. There was the fact that she somehow confused me with my father and she always had my father's father's photograph around. He had a big handlebar mustache, Juan Jiménez. The thing that's interesting is that the parrot is my parrot that I had for about 17 years. She liked the parrot so much, I just went ahead and gave it to her and the little parrot had the complete run of her house.

Cuando niño, después que ella se daba un un baño, yo la contemplaba vestirse y peinarse. Tal parece que yo guardaba esos gratos recuerdos de ella desde que era un chiquillo. Ella solía confundirme con mi padre. Siempre tenía cerca la fotografía del padre de mi papá; él tenía uno de esos bigotazos que parecían manubrios. Lo que es interesante es que esa era una cotorrita mía que tuve como por diecisiete años. A ella le gustaba tanto esa cotorra que se la regalé y la cotorrita se adueño de la casa.

● ● ●

I did a self portrait with my grandmother with my father's father. She always had a picture of my father's father around the house and that's Juan Jimenez in the mirror. That's the mirror she always had. I remember me being a little boy and her combing her very long, long hair. I don't think she had ever cut it. She always braided it into a very long braid and then twirled it until it was just a bun on top of her head.

Lo hice a manera de autorretrato con mi abuela, y con el padre de mi padre. Ella siempre tenía la fotografía de mi abuelo paterno en la casa; el que se ve reflejado en el espejo es Juan Jiménez. Ese es le espejo que ella siempre tenía. Recuerdo siendo aún muy niño, verla cuando se peinaba la melena larguísima. Creo que nunca se recortó el cabello. Siempre lo llevaba recogido en una trenza muy muy larga que luego se la acomodaba como un moño en la cabeza.

● ● ●

In Rome, at the American Academy, I did portraits of many of the other artists that were there. I also did some portraits of my daughter at that time. This one of my daughter is a watercolor; she looks like she's about thirty years old. Actually she looks like that now, but it was done in 1980. I should mention that all of my friends in fact have always teased me about the fact that whenever I did drawings of them, I made them look ten years older than they actually were at the time. I've restricted my portrait work to friends, because I want to have that kind of freedom to not feel self-conscious about trying to glamorize them. In most cases I've done the exact opposite.

En Roma, en la American Academy, hice retratos de muchos de los artistas que se encontraban allí. También hice algunos retratos de mi hija. Éste, que es de mi hija, es una acuarela; cualquiera diría que tenía unos treinta años. En realidad, así es como ella luce ahora, excepto que fue elaborado en el 1980. Debería mencionar que todos mis amigos bromean conmigo porque cuando los dibujaba siempre parecía como si tuviesen diez años más. Ahora sólo hago retratos de mis amigos porque quiero tener libertad para no sentirme obligado a engalanarlos. En la mayor parte de los casos he hecho todo lo contrario.

Figure 46
ANTON, 1974
Colored pencil on paper
23 5/8" x 18"

Figure 47
ELISA, 1978
Colored pencil on paper
10 3/4" x 15"

Figure 48
SUZIE, 1984
Watercolor and colored pencil on paper
27 1/2" x 19 3/4"

Plate 79
ORION, 1990
Watercolor and graphite on paper
9" x 12" (top)

ADAN, 1990
Watercolor and graphite on paper
9" x 12" (bottom)

Figure 49
DAVID, 1974
Colored pencil on paper
18" x 23 3/4"

Figure 50
XOCHIL, 1990
Ink on paper • 10 7/8" x 9 3/8"

Plate 80
IRENE, 1993
Watercolor and colored pencil on paper
16" x 12"

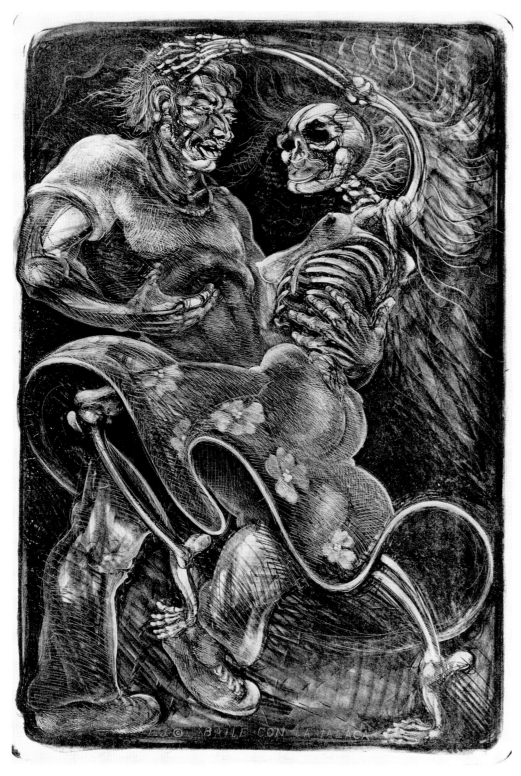

The new etchings were actually begun because I ended up having the eye operation in New York. I couldn't work on lithos in New York because I didn't have a regular schedule. What I ended up doing just to keep my sanity was going into the Lower East Side print shop and doing that series of etchings dealing with death. At that time two friends were in limbo between life and death, Luis Bernal and Peter Dean, as was my dad. I proofed those up myself not knowing anything about the process. I sort of learned as I stumbled along. Again, that's the way I've worked all along - I sort of find my own way of doing it.

Empecé los nuevos aguafuertes porque fue en Nueva York donde tuve que someterme a una intervención quirúrgica de los ojos. No podía hacer litografías en Nueva York porque mi horario era irregular. Para proteger mi salud mental terminé yendo al "Lower East Side" a trabajar en la serie de aguafuertes acerca de la muerte. En aquel entonces tenía dos amigos, Luis Bernal y Peter Dean que batallaban entre la vida y la muerte; así también estaba mi padre. Hice esas pruebas por mi cuenta sin tener ni idea de cómo era el procedimiento. Aprendí a tropezones. Es así como siempre he trabajado; busco la manera de hacer las cosas.

• • •

Figure 51
BAILE CON LA TALACA (DANCE WITH DEATH), 1984
Lithograph • 39" x 26 7/8"
Courtesy of The Albuquerque Museum, purchased with Director's Discretionary Fund • 83.108.1

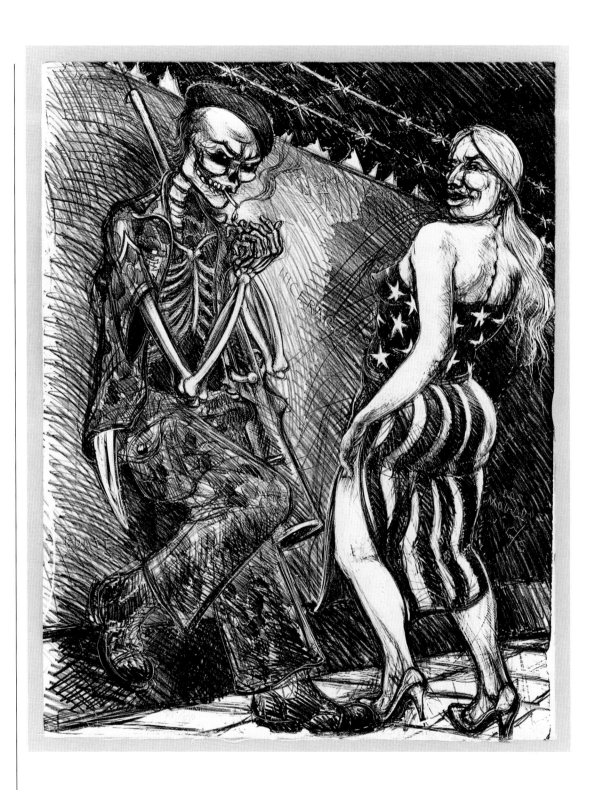

Figure 52
COSCOLINA CON MUERTO
(FLIRT WITH DEATH), 1986
Lithograph • 26 3/4" x 21"

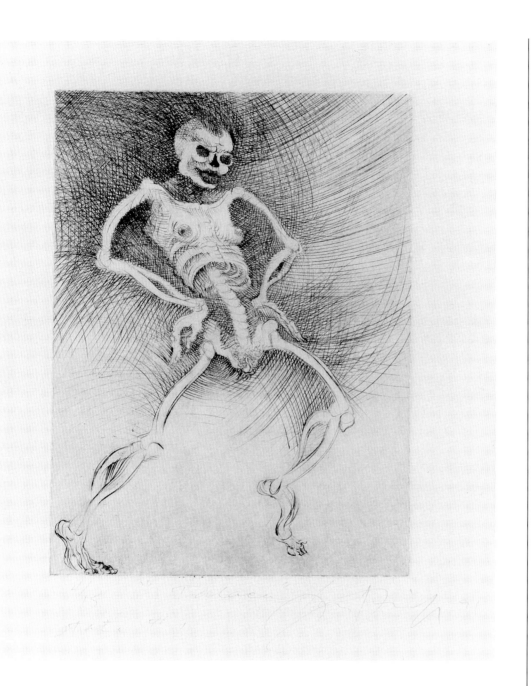

Figure 53
TALACA (DEATH), 1991
Drypoint • 11 3/4" x 8 3/4"

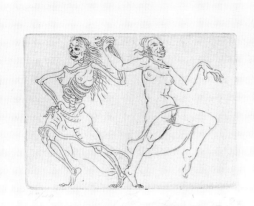

a
LOS DOS (THE TWO), 1992
Etching • 4 3/4" x 6 3/4"

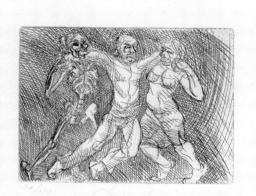

b
ENTRE LA PUTA Y LA MUERTE
(BETWEEN THE WHORE
AND DEATH), 1992
Etching • 4 3/4" x 6 3/4"

Figure 54
ENTRE LA PUTA Y LA MUERTE
(BETWEEN THE WHORE AND DEATH)

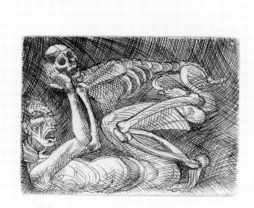

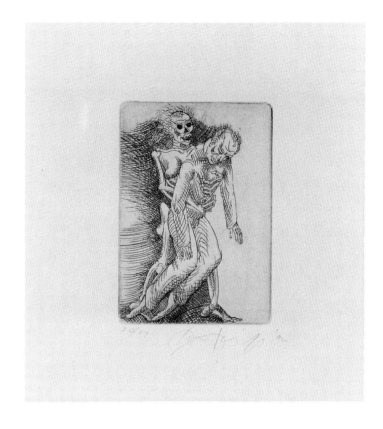

c
LA LUCHA (THE STRUGGLE), 1992
Etching • 4 3/4" x 6 3/4"

d
SIEMPRE TRIUNFA (SHE ALWAYS
TRIUMPHS), 1992
Etching • 6 3/4" x 4 3/4"

a
A VECES A TROTE, A VECES A GALOPE
(AT TIMES AT A TROT, AT TIMES AT A
GALLOP), 1992
Etching • 18" x 22 1/2"

b
ENTRE LA PUTA Y LA MUERTE
(BETWEEN THE WHORE
AND DEATH), 1992
Etching • 18" x 22 1/2"

Figure 55
ENTRE LA PUTA Y LA MUERTE
(BETWEEN THE WHORE AND DEATH)

My grandmother lived at a time when horses were used for transportation. She would take me on her lap and say, "a pasito, a trote, a galope." In fact when I made this print, I titled it A VECES A TROTE, A VECES A GALOPE, "sometimes at a trot, sometimes at a gallop." At certain times in my life I have thoughts and concepts totally in Spanish, sometimes those really basic, very primal ones. The time when my father had his accident and I thought he was going to die, I was so angry with him because he had somehow succeeded in managing to make me take over the shop, that I can remember really cursing him in Spanish.

Cuando mi abuela vivía, la transportación era a caballo. Ella me sentaba en su regazo y me decía: -A pasito, a trote, a galope. Cuando hice este grabado lo titulé, A VECES A TROTE, A VECES A GALOPE. Hay momentos en que pienso y conceptualizo en español. Suelo hacerlo en momentos bien fundamentales, bien primitivos. Cuando mi padre tuvo el accidente, que yo creía que se moría, estaba muy enfadado con él porque se había salido con la suya para que yo regresara al taller y recuerdo haberme puesto a echar maldiciones en español.

● ● ●

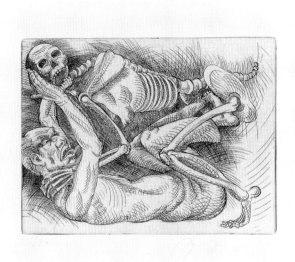

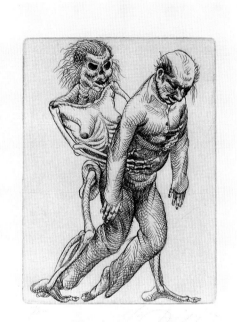

c
LA LUCHA
(THE STRUGGLE), 1992
Etching • 18" x 22 1/2"

d
SIEMPRE TRIUNFA
(SHE ALWAYS TRIUMPHS), 1992
Etching • 22 1/2" x 18"

Sometimes I do drawings of something that really bothers me. I did a litho of the Rodney King incident in Los Angeles called REASONABLE FORCE.

A veces hago dibujos de algo que de veras me molesta. Del incidente con Rodney King hice una litografía que titulé REASON-ABLE FORCE (Fuerza Justa).

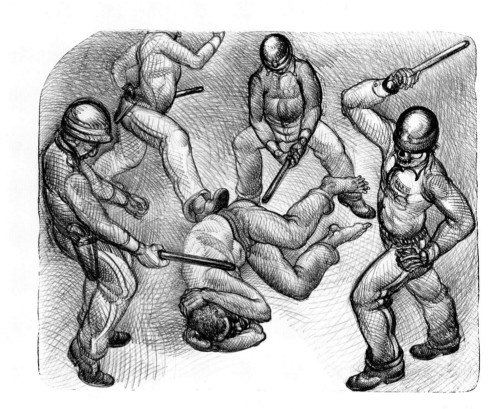

Figure 56
REASONABLE FORCE, 1992
Lithograph • 32" x 37"

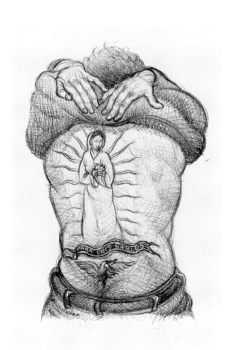

Figure 57
PARA LUIS, 1992
Lithograph • 22 1/4" x 15"

Plate 81
CASCABEL GUERRILLERA, 1984
Lithograph • 22 1/2" x 30"

Plate 82
JOSÉ, 1986
Lithograph • 23" x 34"

Plate 83
CHULA, 1987
Lithograph • 22" x 30"

Figure 58
LESSER SAND HILL CRANE, 1975
Colored pencil on paper • 39 1/2" x 27 3/4"

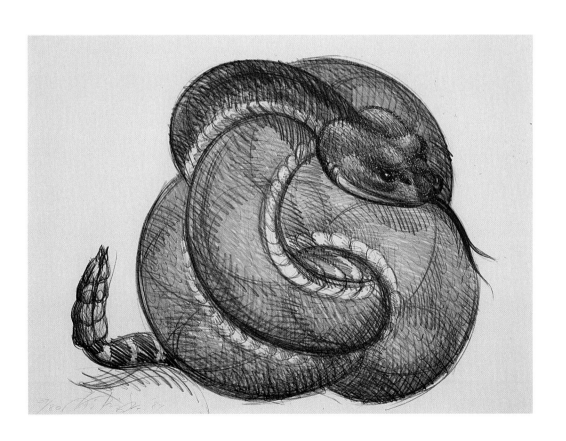

Plate 84
BALL RATTLESNAKE, 1987
Lithograph and glitter • 25" x 34"

I don't use models when I work on a figure. When I started working with the animals, I realized that I had to do studies to be able to develop a kind of freedom to work with the animals. Most of these animals were road kills. There were a few exceptions. The rattlesnake was not a real rattlesnake. I had a bullsnake that size that lived in my studio. It was a pet; her name was Honey. I rescued her - she was almost a road kill. She recovered and she stayed around the studio and ate mice.

*N*o uso modelos cuando trabajo con la figura [humana], pero cuando comencé a trabajar con los animales me dí cuenta de que tenía que hacer ensayos para así desarrollar cierta libertad que me permitiera trabajar con animales. La mayor parte de estos animales habían muerto en la carretera. Había algunas excepciones. La serpiente cascabel no era realmente una serpiente cascabel. En mi estudio siempre tenía otra serpiente de ese mismo tamaño; era una mascota llamada Honey. La había rescatado, pues por poco la matan en la carretera. La recogí herida. Se recuperó, se quedó por el estudio y por allí se comía los ratones.

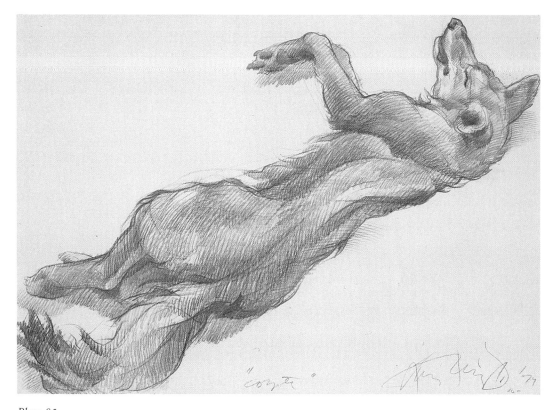

Plate 85
COYOTE, 1974
Colored pencil on paper
27 1/2" x 39 1/2"
Courtesy of Ms. Ethel Lemon

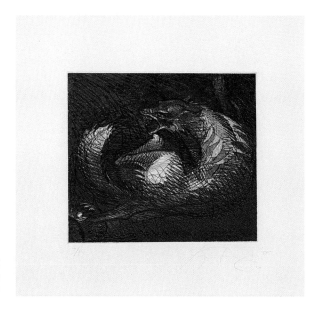

Plate 86
TRAPPED COYOTE, 1985
Etching • 15" x 15 7/8"

Plate 87
COYOTE, 1993
Watercolor and colored pencil on paper
43" x 52 1/2"

While working on the PROGRESS I, I'd made a long shape out there, but I didn't know what it was going to be exactly. But I wanted to include the coyote in the piece. At about that time I was coming down from Santa Fe and I came on a coyote, a large female in her winter coat, that had her back broken. She was pulling her back end around and howling in the middle of the road. I didn't have a gun at the time so I killed her with my hands. I felt bad about that, but at the same time, I was very happy that I had gotten a coyote because I really wanted one for the PROGRESS I.

Durante la elaboración de PROGRESS I, hice una forma larga que estaba a la intemperie. Yo quería una forma como esa que estuviera al aire libre, pero no sabía exactamente qué saldría de ella. Pero sí quería que la obra incluyera un coyote. Para esa época, viniendo de Santa Fe, me encontré con un coyote en la carretera. Era una hembra grande y bien lanuda que tenía el lomo partido. Arrastraba la parte trasera de su cuerpo y estaba aullando en medio de la carretera. Yo no llevaba pistola, así es que la maté con mis propias manos. Me sentí muy mal por haber hecho eso, pero a la misma vez estaba contento de haber conseguido un coyote, porque de veras quería tener uno para PROGRESS I.

● ● ●

Because that image stayed with me, in 1976, I did the HOWL print. I was surprised that it went that far. But at that point it was going beyond a portrayal of a coyote/dog; it was becoming something more primal. Eventually I began doing lots of studies of the endangered Mexican wolf, the wolf native to New Mexico, and then did the sculpture of the HOWL. But I didn't have a studio at that time, because it was during that time that I moved in here. I ended up going to New Jersey and casting it in bronze. Later when I was set up enough, I did the edition in fiberglass.

Esa imagen se me quedó impresa en la memoria y en el 1976 hice el grabado que titulé HOWL (Aullido), el cual me sorprendió por lo lejos que llegó. Sobrepasó la imagen de un perro/coyote; se había convertido en algo más fundamental. Eventualmente me puse a hacer muchos estudios del lobo mexicano que es oriundo de Nuevo México y más adelante esculpí la obra HOWL. Pero en ese entonces yo no tenía taller pues acababa de mudarme acá. Terminé yendo a Nueva Jersey para fundirla en bronce. Más adelante, cuando ya estaba más acomodado, hice la edición en fibra de vidrio.

• • •

Plate 88
HOWL, 1986
Bronze • 60" x 29" x 29"
Courtesy of The Albuquerque Museum,
purchased with funds from 1987 General
Obligation Bonds • 88.27.1

Plate 90
HOWL, 1986
Fiberglass • 60" x 29" x 29"
Courtesy of Spencer Museum of Art, The
University of Kansas, Lawrence
Photograph courtesy of the Lender

Plate 89
HOWL, 1976
Colored pencil on paper • 28" x 40"
Courtesy of Thomas O'Connor

The piece that followed the VAQUERO was the logical sequel to the cowboy; it's the American farmer. When I first thought of the idea of making a sculpture of the American farmer, I discarded it. The first studies were of farmers with tractors. Somehow I came back around to it when I rethought the idea of using oxen, because I could then plug it into the San Isidro tradition.

La secuela lógica para una pieza como VAQUERO, es la que en verdad le prosiguió: una obra referente al agricultor americano. Se me ocurrió crear una escultura acerca del agricultor americano pero la descarté de inmediato. Los primeros esbozos eran de agricultores con tractores. Volví a considerar la idea al reformularla poniéndole bueyes, porque entonces sí podía vincularla con la tradición de San Isidro.

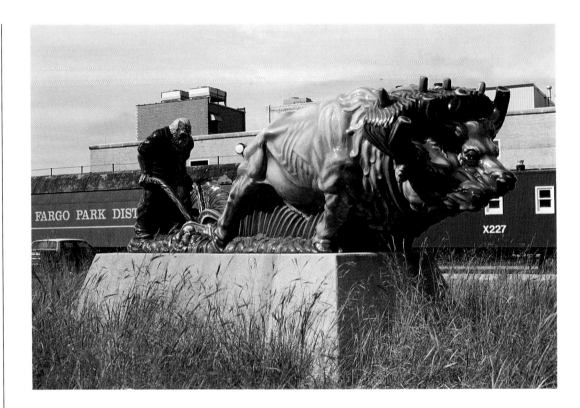

Plate 91
SODBUSTER: SAN ISIDRO, 1981
Fiberglass • 84" x 63" x 288"
Photograph by William Lubitz

Plate 92
NORTH DAKOTA PROPOSAL, 1979
Colored pencil on paper • 19 3/4" x 27 3/4"
Courtesy of The Albuquerque Museum, gift of
Thomas Brumbaugh • 93.38.1

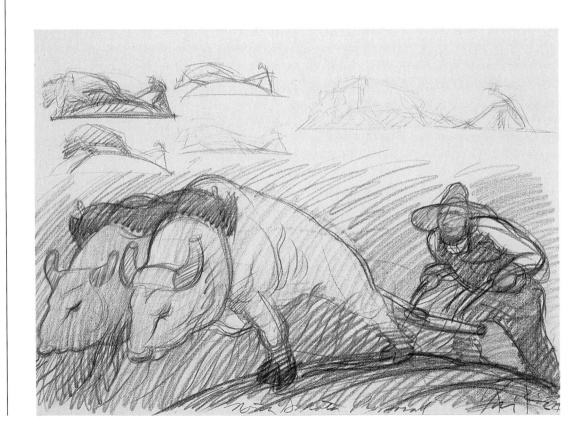

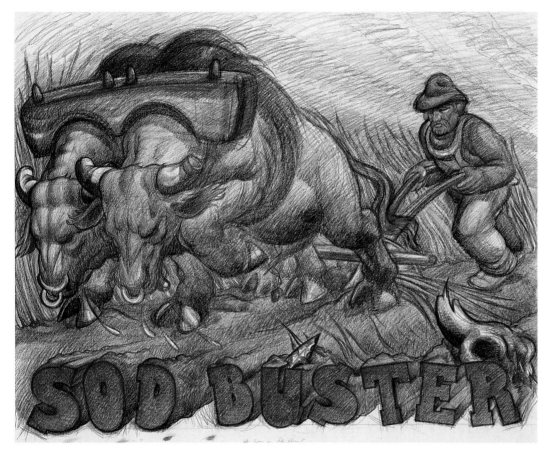

Plate 93
SODBUSTER, 1981
Colored pencil on paper • 30" x 40"
Courtesy of The Albuquerque Museum, purchased with
1981 General Obligation Bonds • 83.72.1

I've looked at folk art, because I really think that's people's art. If you look at the way the hair forms and the beard forms are organized in the SODBUSTER man's face and the sweat beads on his forehead, it's very much the way the folk art sculptures are done in New Mexico. The sweat beads are very much like the blood beads on the Christ figures here in New Mexico, and in Mexico, the same sort of emphasis on the man's arms, the muscles, the same kind of exaggeration and distortion; obviously a lot of stylization but consistent with what happens with folk art.

*T*ambién le he prestado mucha atención al arte folklórico, porque realmente considero que es el arte del pueblo. Si te fijas en la formación del cabello y en cómo está organizada la barba, en las gotas de sudor sobre la frente de SODBUSTER (El Labrador), te darás cuenta de que todo es similar a a las esculturas folklóricas de Nuevo México. Las gotas de sudor son como las gotas de sangre de las figuras de Cristo que tenemos aquí en Nuevo México y en México. Hay el mismo énfasis en los brazos del hombre, en sus músculos; las mismas exageraciones, las mismas distorsiones. Es evidente que son muy estilizadas, pero ésto es consistente con lo que sucede en el arte folklórico.

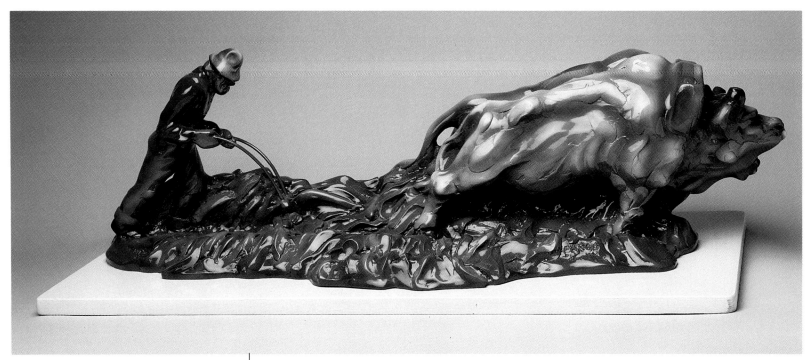

I in fact decided to use my friend Andres as a kind of model, something he takes pride in. I never told him when I was doing it. Somebody happened to mention that the SODBUSTER looked like him and he asked me if there was any truth to that. I said, "Of course, just look at your back. It reflects how hard you have worked your whole life."

Por cierto, decidí usar a mi amigo Andreas casi como modelo; él se siente orgulloso de eso. Nunca le anuncié lo que estaba haciendo, pero alguien le mencionó que el SODBUSTER (San Isidro, Labrador) se parecía a él, y me preguntó si era verdad. Le respondí: —Claro que sí, mira tus hombros, muestran cuán duro has trabajado toda tu vida.

•••

Plate 94
SODBUSTER: SAN ISIDRO MODEL, 1983
Fiberglass • 11" x 14 1/4" x 37 7/8"
Courtesy of The Metropolitan Museum of Art, New York, New York, purchase, Madeline Mohr gift, 1984, (1984.403)
Photograph courtesy of the Lender, © 1993

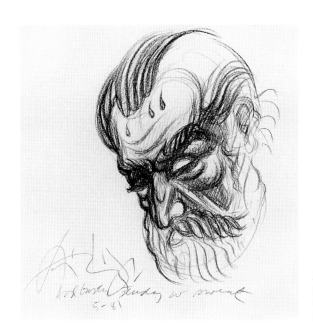

Figure 59
SODBUSTER STUDY WITH SWEAT, 1981
Colored pencil on paper • 22" x 21 1/2"
Courtesy of Thomas Brumbaugh

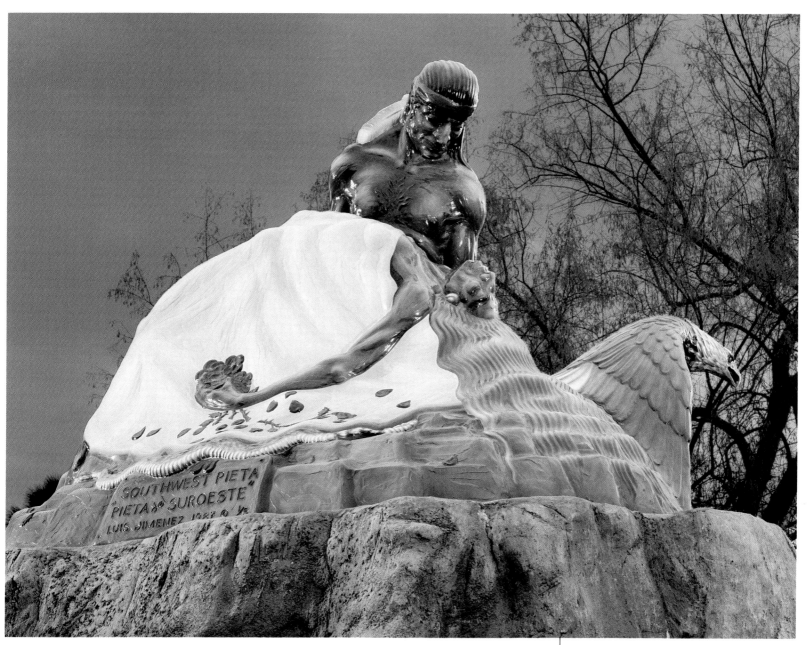

Plate 95
SOUTHWEST PIETA, 1984
Fiberglass • 120" x 126" x 72"
Commission for City of Albuquerque,
National Endowment for the Arts grant and
City of Albuquerque 1% for Art Funds.

What I liked about the SOUTHWEST PIETA image in terms of Albuquerque was a kind of commonality of symbols and images. Those same images and symbols that are so important in Mexico are also equally important to us in the U.S. Certainly the eagle - it's the national symbol for both countries. The rattlesnake is important from a religious standpoint for the Native Americans, as are the two plant forms that I used in the piece. The Nopal cactus was an important food and actually still is south of the border, as is the Maguey Mescal cactus. You know, the local Apaches here in the area are called the Mescaleros because they were Mescal eaters. There's a bulb at the bottom of the plant. It's an important food source. It's also what they make tequila out of.

Lo que me agrada de la imagen de SOUTHWEST PIETA, es que es uno de los símbolos, una de las imágenes que Albuquerque tiene en común con México. Las imágenes y símbolos importantes en México, son también importantes para nosotros en los Estados Unidos. Por supuesto, el águila es un símbolo nacional de ambos países. Desde el punto de vista religioso, la serpiente cascabel, al igual que las dos configuraciones de plantas que utilizo en la pieza, son significativas para los nativoamericanos. El nopal, el maguey y el mescal solían ser fuente importante de nutrición y al sur de la frontera siguen siéndolo. Bien sabes que en esa región, a los apaches locales les llaman mescaleros porque comen mescal. El bulbo de la planta es una importante fuente alimenticia; es con eso que hacen el tequila.

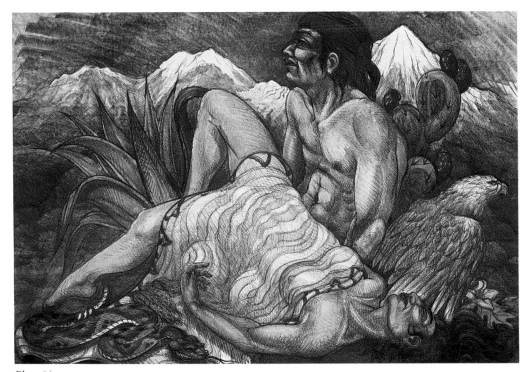

Plate 96
SOUTHWEST PIETA, 1983
Lithograph • 30" x 44"
Courtesy of The Albuquerque Museum, purchased with funds from 1981 General Obligation Bonds • 83.80.1

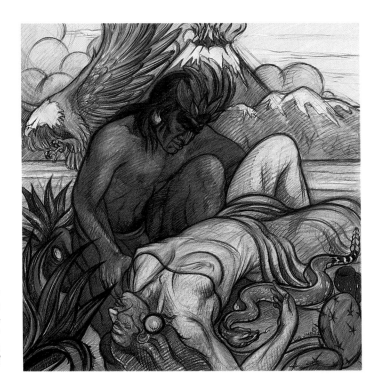

Plate 97
POPO AND ISLE, 1983
Colored pencil on paper
34" x 34"
Courtesy of Stephane Janssen
Photograph by Robert Sherwood

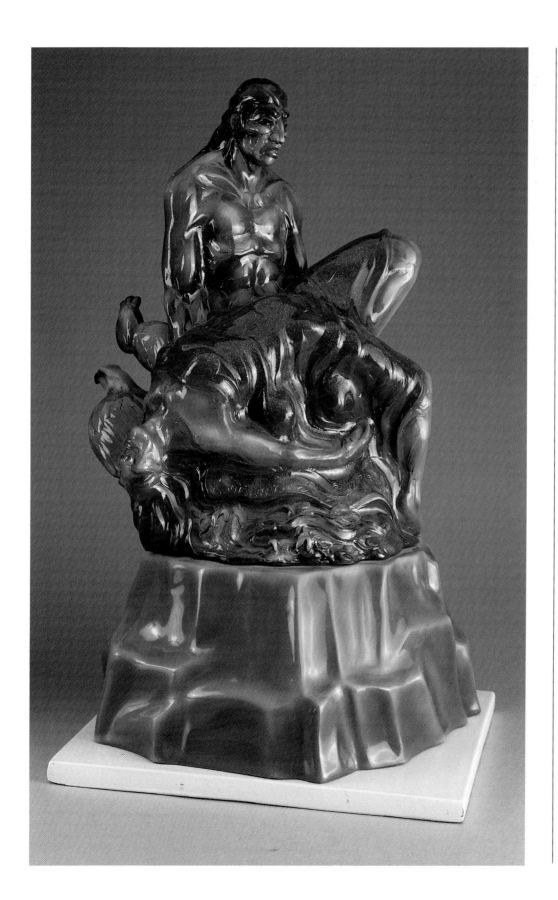

These old Mexican calendars with the Aztec couple are very interesting. Obviously this is an image that is so all pervasive within the Mexican and the Mexican-American culture. It's obviously the image that I derived the SOUTHWEST PIETA from. The story goes that it's based on an ancient Aztec legend. In fact, it's post-conquest I'm sure. Nothing in the codices refers to this myth of the creation of the two volcanos outside of Mexico. But there's something in it that's very important for the Mexican psyche and therefore for the Mexican-American psyche as well. You can see this image of the man with the woman in Mexican restaurants, on lowrider cars, on tattoos, all through Mexico and here in the U.S.. This is somthing that really facinates me.

Estos viejos almanaques mexicanos en que aparece una pareja azteca son muy interesantes. Obviamente, esta es una imagen que penetra la cultura mexicana y la méxiamericana. Me sirvió de inspiración para la imagen de SOUTHWEST PIETA, la cual según la historia, está basada en una antigua leyenda azteca. Estoy seguro que data de años posteriores a la conquista porque no hay nada en los códices que se refiera a este mito de la creación de dos volcanes fuera de México. Pero ahí hay algo muy importante para la psiquis mexicana y por consiguiente para la psiquis méxiamericana. Esta imagen del hombre con la mujer se ve por todo México y aquí en los Estados Unidos en los restaurantes mexicanos, en los automóviles "lowriders", en tatuajes. Verdaderamente me fascina.

● ● ●

Plate 98
SOUTHWEST PIETA MODEL, 1983
Fiberglass • 22" x 14" x 12"
Courtesy of Elaine Horwitch Galleries,
Santa Fe, New Mexico

The Hispanic community in New Mexico is divided. The Spanish community identifies with the early Spanish land grant settlers and the Mexican-American or Chicano community identifies with the children of the later immigrants whose parents came up from Mexico in the 20s after the Mexican Revolution of 1910. The first group refers to us - and I include myself in the second group - as "suro matos" for having Indian blood and they think of themselves as being "pure Spanish." The fact is that nobody is really very pure and politically it's bad for the Hispanic community in New Mexico.

La comunidad hispana de Nuevo México está dividida. La comunidad hispana se identifica con los primeros pobladores de aquellas antiguas tierras que pertenecían a España y los méxico-americanos o chicanos se identifican con los hijos de los últimos inmigrantes: esos cuyos padres vinieron de México en la década de los veinte, después de la Revolución Mexicana del 1910. El primer grupo se refiere a nosotros (yo me incluyo en ese primer grupo) como "suro matos" porque tenemos sangre indígena y ellos se consideran españoles de pura cepa. La verdad es que nadie es tan puro y, en términos políticos, esto es bien contraproducente para la comunidad hispana de Nuevo México.

● ● ●

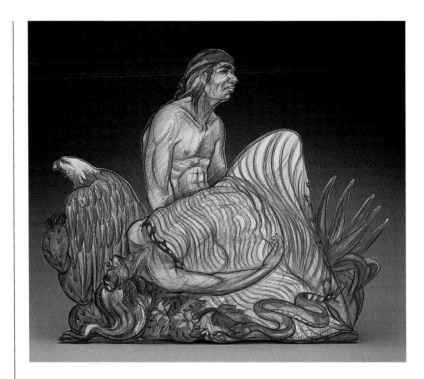

Plate 99
SOUTHWEST PIETA, 1983
Colored pencil on foamcore on wood • 24 1/2" x 30" x 1/2"

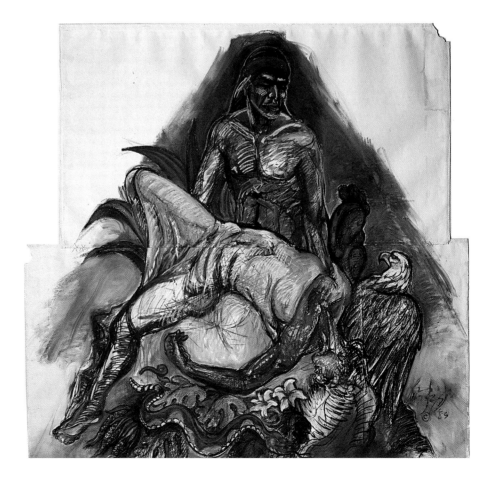

Plate 100
WORKING DRAWING
FOR SOUTHWEST PIETA, 1983
Oil pastel on paper
a: 60 1/8" x 119" b: 59 7/8" x 135"
Courtesy of National Museum
of American Art, Smithsonian Institution,
Washington, D.C., gift of Frank Ribelin
Photograph courtesy of the Lender, ©1983

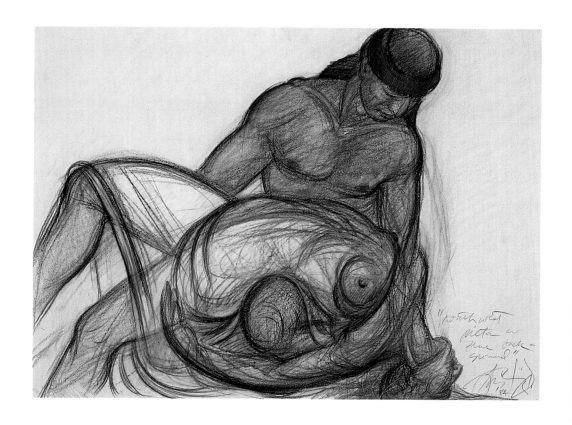

The CLOUD AND MOUNTAIN, AIR, EARTH, FIRE AND WATER *and* SNAKE AND EAGLE *are lithos that are variations on the* SOUTHWEST PIETA *theme.*

CLOUD AND MOUNTAIN *(Nube y Montaña),* AIR, *(Aire),* EARTH *(Tierra),* FIRE AND WATER *(Fuego y Agua),* SNAKE AND EAGLE *(Serpiente y águila) son litografías; variaciones de* SOUTHWEST PIETA.

● ● ●

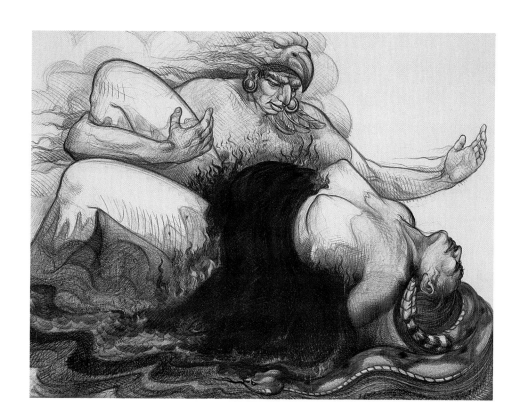

Plate 101
SOUTHWEST PIETA WITH BLUE
BACKGROUND, 1984
Colored pencil on paper
29 1/2" x 41 1/2"
Courtesy of LewAllen Gallery,
Santa Fe, New Mexico

Plate 102
AIR, EARTH, FIRE AND WATER, 1991
Hand colored lithograph • 30" x 40"
Courtesy of Susan Jiménez

I was really struck with the social situation around the park. There are a lot of Central Americans around the park and a lot are illegal. I had wanted to make a piece that was dealing with the issue of the illegal alien. People talked about the aliens as if they landed from outer space, as if they weren't really people. I wanted to put a face on them; I wanted to humanize them. I also wanted to deal with the whole idea of family. You see, that's another theme that I hadn't worked with, so it was my attempt at working with the family. I was just starting a new family. We had just had Adan. I went back to my experience in El Paso where this is a common sight. The men carry the women across the river so they don't get wet. In this case she's carrying a child. It was a way of consolidating the family idea and the idea of the illegal alien. It was dedicated to my dad - at which point my dad said, "You know, I was never an illegal alien. I just never had my papers straight." He and his mother crossed in '24 and we got his papers after I was born. My mother's family also fled when Villa swept through Chihuahua as her dad had been the mayor of Miochi. My mom was born in the United States and their papers were in order.

La situación social por los alrededores del parque me dejó sorprendido. Había muchísimos centroamericanos por el parque, y muchos eran indocumentados. Yo quería hacer un trabajo relacionado con el asunto de los indocumentados. La gente hablaba de los extranjeros indocumentados como si se tratase de seres de otro planeta, como si no fuesen gente de verdad. Yo quería ponerles rostro; quería humanizarlos. También quería abordar el tema de la familia. ¿Te das cuenta? Ése es otro tema con el que yo todavía no había trabajado,

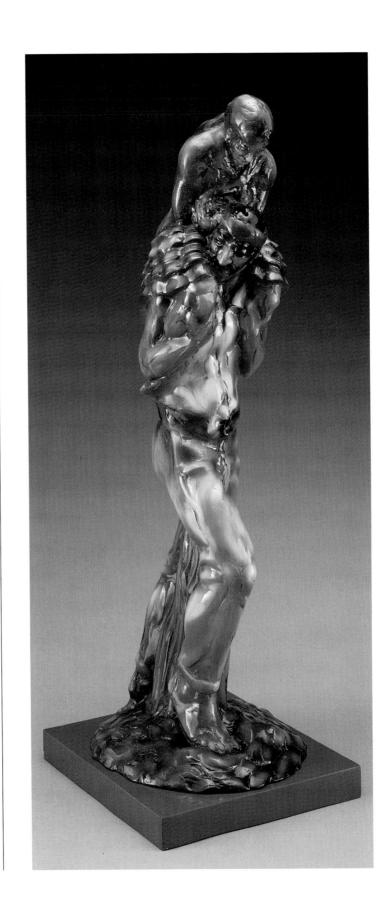

Plate 103
BORDER CROSSING
MODEL, 1986
Polychrome fiberglass
32" x 10" x 12"
Courtesy of Frank Ribelin

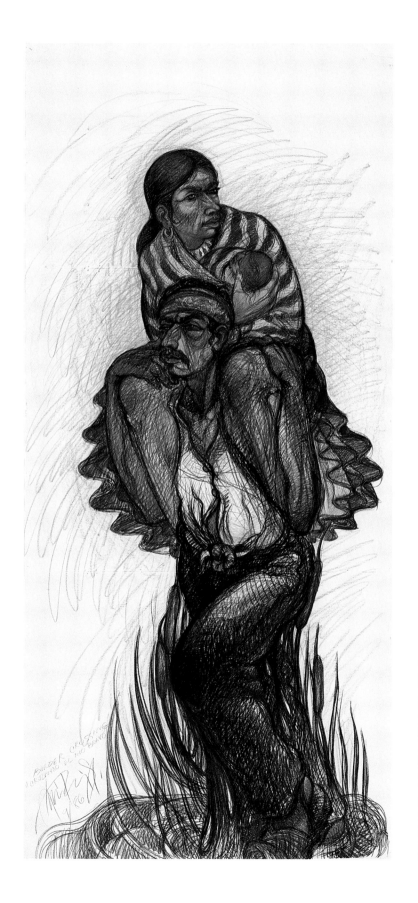

así es que ése fue mi [primer] intento de trabajar con la familia. Yo estaba empezando mi propia familia. Acababa de nacer nuestro hijo Adán. Me remonté a mi experiencia en El Paso donde éste es un cuadro bien común. Los hombres llevan a las mujeres en hombros para que ellas no se mojen. Aquí ella lleva un niño en brazos. Era una forma de consolidar la idea de la familia con la idea del extranjero indocumentado. Esa [obra] estaba dedicada a mi padre, pero él me dijo: -Tú sabes, yo nunca fui un indocumentado, no más que no había arreglado mis papeles. Él y su señora madre cruzaron la frontera en el año 24 y él no arregló sus papeles hasta después de mi nacimiento. La familia de mi madre había huido después de que [Pancho] Villa arrasara con Chihuahua, pues mi abuelo materno había sido alcalde de Miochi. Mi madre nació en los Estados Unidos y ella sí tenía sus documentos debidamente legalizados.

● ● ●

Plate 104
BORDER CROSSING
WORKING DRAWING, 1986
Crayon on paper
130" x 60"
Courtesy of Frank Ribelin

The BORDER CROSSING that I have right now is sitting in Staten Island, because I thought it was really appropriate to have one right across from the Statue of Liberty. I was invited to show a piece at Snug Harbor as part of the 1492-1992 celebration and I thought it would be appropriate to put a BORDER CROSSING there. But you can't actually see the Statue of Liberty from Staten Island because they have all the oil tanks in New Jersey that block the view.

Esta versión de BORDER CROSSING (Cruzando el Río Bravo) se encuentra ubicada en Staten Island porque me parecía apropiado tener una [versión de esta obra] frente a la Estatua de la Libertad. Me invitaron para que exhibiera una obra en Snug Harbor para la celebración del [quinto centenario], 1492-1992, y consideré apropiado llevar una de mis versiones de BORDER CROSSING. Pero desde Staten Island no se puede ver la Estatua de la Libertad porque los tanques de petróleo que están en Nueva Jersey estorban el paisaje.

● ● ●

OEDIPAL DREAM was important for me to draw at the time. It was one I did and put away. I had never showed it to anybody until Alfonso Ossorio came over. I showed it to him and he absolutely had to have it. He asked my dealer how many works I had to sell to get my first show. When he said, "four," Alfonso said, "Okay, I'll take four sculptures and four drawings including this one." It's an important precursor to the BORDER CROSSING piece from a form standpoint. Later it was shown by the Whitney Museum when they did the "Human Concern/ Personal Torment" show. They showed that piece and they also showed the TANK and the AMERICAN DREAM. They were all

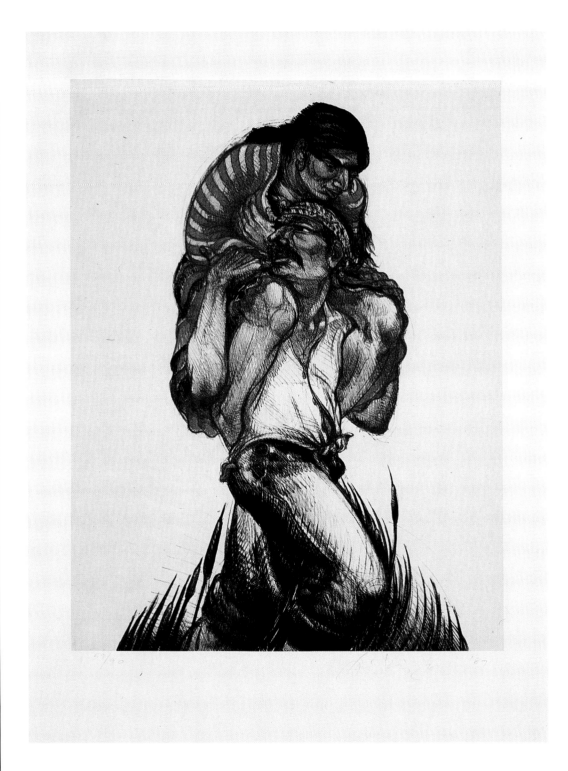

Plate 105
BORDER CROSSING, 1987
Lithograph with chine collé • 31" x 23"
Courtesy of The Albuquerque Museum,
purchased with 1985
General Obligation Bonds • 87.43.1

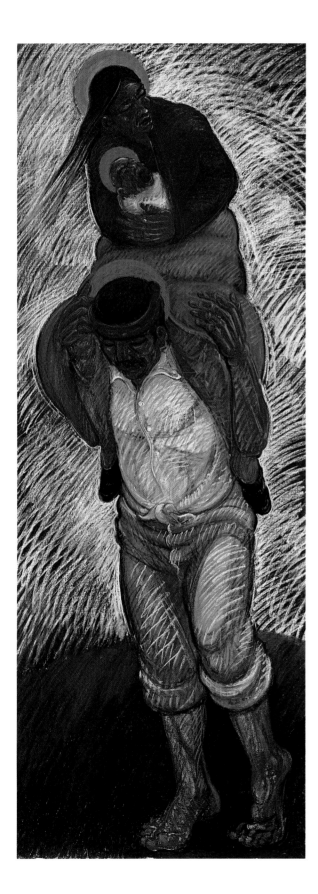

Plate 106
BORDER CROSSING
WITH HALOS, 1990
Oil stick on canvas • 144" x 48"
Courtesy of Museum of Fine Arts,
Santa Fe, New Mexico, Museum
purchase, Fine Arts Acquisition Funds
and Memorial Funds, Don Humphery
Perea, Sandra Good Ramey, Hester
Jones, Margery Clark Primus,
and Doel Reed, 1991

works I did fully expecting that they would never be shown.

En aquel entonces consideraba importante dibujar OEDIPAL DREAM (Sueño Edipal). Este es uno que hice y lo guardé. Nunca se lo había mostrado a nadie hasta que vino Alfonso Ossorio. Se lo enseñé y de todos modos lo quería. Le preguntó a mi agente cuántas obras tendría yo que vender para tener mi primera exposición. Cuando mi agente le contestó que tendrían que ser cuatro, le dijo: -Pues bien, me llevo cuatro esculturas y cuatro dibujos, incluyendo éste. Desde el punto de vista de la forma, es un precursor importante de BORDER CROSSING (CRUZANDO EL RÍO BRAVO). Después la exhibieron en el Whitney Museum durante la exposición "Preocupaciones Humanas/ Tormentos Personales" ("Human Concern/Personal Torment"). Exhibieron esa obra y también las obras TANK (Tanque) y AMERICAN DREAM (Sueño Americano). Fueron trabajos que hice con la certeza de que nunca serían exhibidas.

● ● ●

Plate 107
OEDIPAL DREAM, 1968
Colored pencil and graphite on paper
23 1/2" x 17"
Courtesy of Frank Ribelin

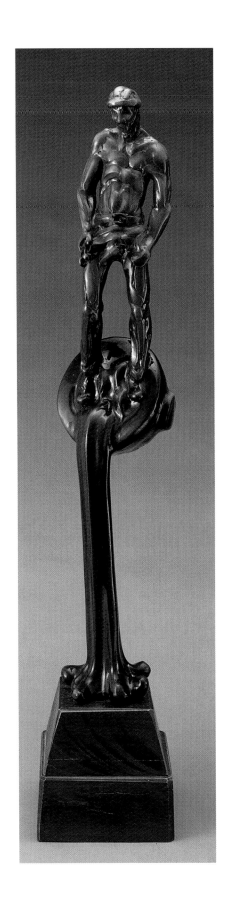

In the early development in the STEELWORKER piece I was thinking about making the STEELWORKER a black man. He also doesn't have all the equipment, the protective gear, that steelworkers use in later years. This was the first piece that was approved for Buffalo. They were in fact the ones that said immediately, when I got comments from the community, that it was harder to identify with this man because he was dressed the way they did in the 20s rather than with all that protective gear they wore later on. I actually took some of that criticism seriously because I felt they were right. They're going to remember what their fathers or grandfathers wore; and I decided instead of a wrench we'd use a ladle because that was more a part of the process.

Durante una de las primeras etapas de la obra STEELWORKER consideré la posibilidad de que el obrero fuese un hombre negro. Tampoco tenía todo el equipo, le faltaban todos aquellos aparatos protectores que los obreros en las fábricas de acero empezaron a usar años más tarde. Esta fue la primera obra que aprobaron para la ciudad de Búfalo. Fueron ellos quienes, cuando recibí los comentarios de la comunidad, dijeron inmediatamente que sería más difícil identificarse con él porque vestía a la usanza de hace veinte años y no como se visten ahora con todo el equipo de protección. Yo tomé esa crítica con seriedad porque estaba convencido que tenían razón; ellos no recuerdan lo que sus padres y sus abuelos usaban. Decidí que en vez de una llave de tuerca usaríamos un caldero de colada porque era parte fundamental del proceso.

● ● ●

Plate 108
STEELWORKER MODEL, 1986
Fiberglass • 35" x 6" x 6 1/2"

I really thought of Buffalo as a working class town and I told them that. When I was offered a university site, they said, "There's one more site, but it's in a rough blue collar neighborhood and we don't think we're going to put any art there." I said, "That's my kind of neighborhood." It was the Lasalle Street Station and what ended up happening was that when I went out to make my site visit, the station was going to be in a depression. I wanted to find a way to get that sculpture way up there. The way I devised was if the man was 8 1/2 to 9 feet high, I proposed having him standing on a crucible and having the whole thing standing on the pour. Once I was awarded the contract, they decided not to build the Lasalle Street Station altogether. Then they gave me a site downtown where traffic was primarily pedestrian. So this piece was not going to work there. Again, we're dealing with a problem unique to site specific work. I informed the Art Committee of what I was doing; I told them so they wouldn't feel cheated. The man was not going to be 8 feet high, which was on the same scale as my SODBUSTER. I said, "I'm going to scale him up and I'm going to eliminate the crucible and I'm going to put all the clothes on," and sent new drawings showing the changes.

Siempre pensé en la ciudad de Búfalo como un pueblo de obreros y así se los hice saber cuando me ofrecieron un lugar [para colorar la escultura] en los terrenos de la universidad. Me dijeron: -Hay otro sitio pero queda en un vecindario de obreros rudos y no creo que vayamos a poner allí una obra de arte. Les respondí: -¡Ésos son los vecindarios que me gustan! Quedaba en la estación de la calle

Plate 109
STUDY FOR SCULPTURE,
BUFFALO, 1986
Colored pencil on paper • 43 1/2" x 30 3/4"
Courtesy of Albright-Knox Art Gallery, Buffalo,
New York, purchased with funds provided by
the Awards in the Visual Arts Program, 1986
Photograph by Biff Henrich

Lasalle y por último lo que sucedió fue que cuando salí a visitar el predio [me di cuenta de que] la estación iba a estar en un declive. Yo quería buscar la forma de que la escultura quedara bien alta. El hombre medía entre ocho pies y medio a nueve pies de alto, así es que yo podía proponer que él estuviese parado sobre un crisol, que estuviese montado sobre el lugar por donde iba a salir el chorro. Más tardaron en concederme el contrato que en que se cancelaran los planes de construcción de la Estación Lasalle. Entonces me dieron un lugar en el centro del pueblo donde el tráfico era primordialmente de peatones. Allí la escultura no luciría bien. De nuevo tenemos el problema de que el lugar debe de ser escogido específicamente para la obra. Mantuve al Comité de Arte informado de lo que estaba haciendo, para que no se sintieran engañados. El hombre no iba a ser de ocho pies, que era la escala de mi SODBUSTER (SAN ISIDRO EL LABRADOR). Les expliqué:- Voy a aumentarlo de tamaño, elminaré el crisol y estará completamente ataviado. Entonces les envié nuevos dibujos que mostraban todos esos cambios.

● ● ●

I did not use the black man, after I realized that when blacks were brought into the steel mills on the East Coast, it was as strikebreakers. There was always that resentment about them being strikebreakers and I didn't want to rekindle it. So I went back more to a generic guy.

Opté por descartar la idea de poner un hombre de color porque me di cuenta de que había sido en calidad de rompehuelgas que habían traído a los negros a las acerías de la costa este. Siempre hubo resentimiento por eso y yo no quería reavivar esa llama. Así es que volví a un tipo genérico.

• • •

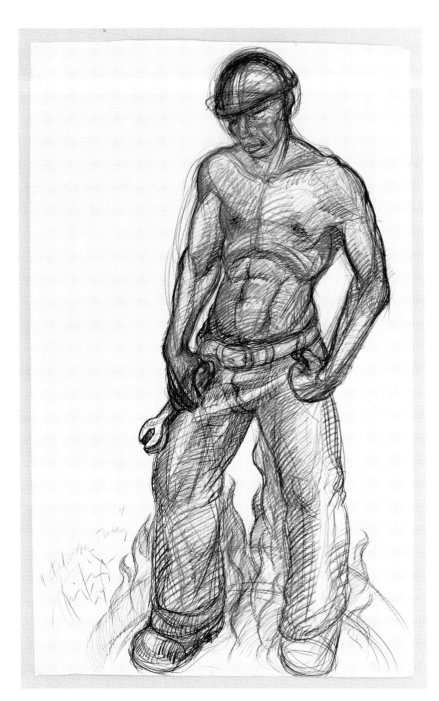

Figure 60
STEELWORKER STUDY
(WORKING DRAWING #1), 1984
Lumber crayon on paper • 94" x 60"

Figure 61
STEELWORKER, 1988
Etching with hand coloring
41 1/2" x 30"

One day, talking to the man out at Lackawanna - he had worked in the mills and he now took it as a one man job to set up the Steelworker Museum - he told me that yellow helmets indicated that the guy was a maintenance guy and if I wanted a guy working with hot metal, he had to have a red helmet, because red helmets worked with hot metal and yellow helmets did maintenance. It probably doesn't mean anything to most people, but if you're a steelworker, it means a lot.

Estaba un día en Lackawanna hablando con un hombre que había trabajado en las acerías y que ahora estaba encargado de organizar el Steelworker Museum (El Museo de los Obreros de las Acerías). Él me dijo que los capacetes amarillos significaban que la persona que lo llevaba puesto era del personal de mantenimiento, pero que si se necesitaba alguien que trabajase con metales ardientes, tenía que buscar uno que llevase capacete rojo, porque los de capacete rojo trabajan con metales calientes y los de capacete amarillo trabajan en labores de mantenimiento. Probablemente estos detalles no sean de gran importancia para la mayoría de la gente, pero si uno trabaja en una fábrica de acero, entonces sí son importantes.

● ● ●

Plate 110
STEELWORKER, 1986
Fiberglass • 146 1/2" x 71" x 37 1/2"

Plate 111
HORTON PLAZA FOUNTAIN, 1989
San Diego, California
Photograph courtesy of the Artist

Something very important for me was that in order to build the obelisk...he'd already sold the shop...we called all those old workers that worked for us when we were in the sign shop; in fact, people like José Yanez, whose nickname was Ikenweld. Everybody in the shop had nicknames. One of the guys who hung the signs, Danny Aguilar, was called "Patas de Weenie" ("Weenie Legs") because he walked like he had rubber legs. Then there was a guy who worked on heights who was called Chita, like Tarzan's Cheetah. But Joe was named "Ikenweld" because, although he was a wonderful welder, the first words he said when he showed up to work were "Ikenweld", meaning "I can weld" and everybody made fun of him and it stuck. He came back and did all the welding on the obelisk for us. Ralph Garcia, who was the best electrician we had, came in and did all the wiring for the tower. I think it was for old times sake, a labor of love and brought us all back together again. Because for me the shop and the workers were my extended family while growing up.

Ya él había vendido el taller y para mí fue bien importante que para la construcción del obelisco llamamos a todos los viejos empleados que habían trabajabado para nosotros en el taller de rótulos; gente como José Yánez, a quien apodamos Ikenweld. Todos en el taller teníamos un apodo. Danny Aguilar, uno de los tipos que colgaba los rótulos, le decíamos "Patas de Weenie," porque caminaba como si tuviese piernas de goma. Había otro tipo que trabajaba encaramado por lo alto y a ése le decíamos Chita, como a la mona de Tarzán. Pero a Joe Yanyas, un soldador excelente, le decíamos "Ikenweld" porque lo que dijo cuando se presentó por primera vez a trabajar, fue: —"Ikenweld" queriendo decir,

"I can weld" (yo sé soldar); todos nos reímos de él y se quedó con ese apodo. Fue él quien nos soldó todo el obelisco. Ralph García, nuestro mejor electricista, regresó para hacer todas las conexiones eléctricas para la torre. Lo considero como algo que hicimos por amor a los viejos tiempos; algo que nos reunió de nuevo. Claro está, los trabajadores del taller eran, en mi infancia, como una extensión de mi propia familia.

●●●

It was an important piece for me from that standpoint. I took care of making the fish panels and fountain and overseeing the whole thing. There are dolphins. There's a striped marlin, there's an orca, and there's a sailfish. The billfish are shown with little fish, because the billfish swim into schools of fish and whip their swords and injure fish, then come back and pick them up. But I also thought they would be a nice design element.

Desde ese punto de vista esta pieza fue de gran importancia para mí. Yo me encargué de la elaboración de los paneles adornados de peces y de supervisarlo todo. Tiene delfines, un pez vela, una orca y un pez sierra. Los peces aguja aparecen junto a los pececitos porque ellos nadan hasta donde están los bancos de peces, les pegan con la espada, los dejan heridos, luego regresan y ahí los agarran. Me pareció que sería un buen elemento para un diseño.

●●●

The other area that my dad was really good in was handling all the red tape. This is something he had done for years as a sign man. We had to get a permit to put the obelisk in and we went through one of the sign companies. At that point, he was already dealing with the sons of the guys he had known when he had the sign company, and as a favor to us they just let us put the thing through as a sign. He was a street kid when he was young in Mexico City. He had to hustle and he really knows how to deal with people. He did that very well.

Otro campo en el que mi padre tenía mucha habilidad era en la negociación de trámites burocráticos. Era algo que había hecho por años en su negocio de rótulos. Necesitábamos conseguir un permiso para colocar el obelisco y nos valimos de una de las empresas de rótulos. Ya con quienes él estaba tratando era con los hijos de aquellos a quienes él conocía de los tiempos en que él era dueño de la empresa de rótulos y ellos tuvieron la cortesía de ayudarnos a hacer los trámites para colocar el obelisco consiguiéndonos el permiso para colocarlo como si fuera un rótulo. En México, [mi padre] se crió en la calle y de joven tuvo que luchar; por eso sabía tratar con gente. Tenía gran habilidad para esos asuntos.

●●●

The San Diego Fountain project was a competitive piece for the City of San Diego at Horton Plaza, which is post- modern in design. The architect designed a space that looks very much like an Italian piazza with a colonnade around it. My solution is a traditional solution for an Italian fountain, very much like Bernini's fountain at Piazza Navonna, where he has active facades supporting a static obelisk. However, I have pelicans on the outside squirting water in towards the central fountain and abalone shells that are light covers to light the bottom fountain part of it. The illuminated obelisk is supported by the fish fountains in which the water comes out at the top, gushes across the face of each basin, and splashes down into a pool made of 13 pie-shaped waves, creating a circular pool.

El proyecto de la Fuente de la ciudad de San Diego era una pieza competitiva para la Plaza Horton. El diseño postmodernista que el arquitecto creó para aquel espacio era a manera de una plaza italiana rodeada por una columnata. La solución que yo les ofrecía era la tradicional fontana italiana; muy similar a la fuente de Bernini en la Plaza Navonna con cuatro fachadas activas que le sirven de apoyo a un obelisco estático. Pero en la parte exterior yo le coloqué pelícanos que vierten agua hacia el centro de la fuente y le puse unas conchas de abalone que sirven de pantalla a las luces que iluminan el fondo de la fuente. Los surtidores en forma de peces le proveen sostén a un obelisco alumbrado. El agua brota por la parte superior, cruza a borbollones por el frente y va a dar a una segunda cisterna desde donde chapotea cayendo en una pileta circular creada por trece olas.

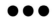

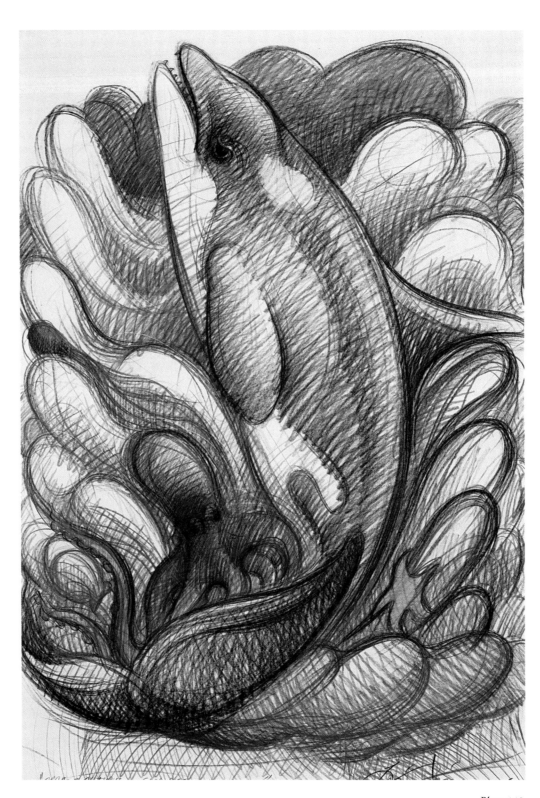

Plate 112
ORCA PANEL AND OCTOPUS, SAN DIEGO FOUNTAIN, 1988
Colored pencil on paper • 39 1/2" x 27 1/2
Courtesy of Adair Margo Gallery, El Paso, Texas

Plate 113
ORCA PANEL, SAN DIEGO FOUNTAIN, 1988
Fiberglass • 114" x 90" x 48"

The early influence sculpturally for me with my work was working with my dad. Because my father was a frustrated artist, he often made 3-dimensional objects for his signs. He made the Polar Bear that is on Wyoming Street at what used to be Crystal Cleaners. It's about a 10 foot polar bear made out of white cement. I remember working on it when I was 6 years old, going home and my mother being upset because my hands were cracked and bleeding from the cement and my father saying "It's good experience." But I remember having a lot of fun working on it. I remember again working on the Bronco Drive-In head when I was about 16 -maybe 20 feet high - making it out of white cement and putting red lights in the eyes to light them up.

La primera influencia que tuve en escultura fue al trabajar con mi padre. Él era un artista frustrado que con frecuencia elaboraba objetos tridimensionales para sus rótulos. Él hizo el oso polar que ahora se encuentra en la calle Wyoming, donde solía estar ubicada la tintorería Crystal Cleaners. Es un oso polar de unos diez pies de altura, construido en cemento blanco. Recuerdo que trabajé en él cuando yo tenía seis años. Al regresar a casa mi madre se enfadaba porque traía las manos ensangrentadas y cuartadas por el cemento, pero mi padre decía: —¡Es muy buena experiencia! Recuerdo lo mucho que me divertí trabajando en eso. Me acuerdo también que a la edad de dieciséis años ayudé a elaborar la cabeza de un bronco para un autocine. [El bronco] medía unos veinte pies de altura; era de cemento blanco y le pusimos luces rojas en los ojos para iluminarlo.

● ● ●

The way he usually worked was very much the way I work now. He made an armature, put a metal lath covering on it, and then covered it with a couple of inches of white cement. I basically do the same thing, but I'm working with plasticine.

Él solía trabajar de un modo muy similar a como yo trabajo ahora. Hacía una armadura, le ponía una cubierta de listones de metal y luego la cubría con par de pulgadas de cemento blanco. Básicamente yo hago lo mismo, pero trabajo en plasticina

● ● ●.

When I got this project, I had already decided that I would collaborate on a piece with my dad, and the time was running out to do it. This was after his car accident, but before his stroke, and he was paralyzed on one side, but at that point he was actually able to stand up and function. There were a couple of areas where he was extremely good and he helped in those areas. Number one, I turned over all the fabrication of the obelisk to him, but we did collaborate on the design of the tower for the obelisk and its structure. One reason was that I wanted the structure to be an important design element.

Cuando me concedieron este proyecto, ya había decidido que colaboraría con mi padre en una obra y el tiempo apremiaba. Esto fue después de su accidente automovilístico, pero antes de que le diera la apoplejía que le paralizó casi todo el lado izquierdo. Todavía él podía ponerse de pie y moverse. Había ciertas cosas con las que él era extremadamente hábil y me prestaba su ayuda. Primero, lo puse totalmente a cargo de la construcción del obelisco, pero colaboramos en el diseño y en la estructura de la torre del obelisco. Verdaderamente me interesaba que la estructura fuera un elemento importante del diseño.

● ● ●

Plate 114
PELICAN, SAN DIEGO FOUNTAIN, 1988
Fiberglass • 27 3/4" x 14" x 19"
Courtesy of Adair Margo Gallery, El Paso, Texas

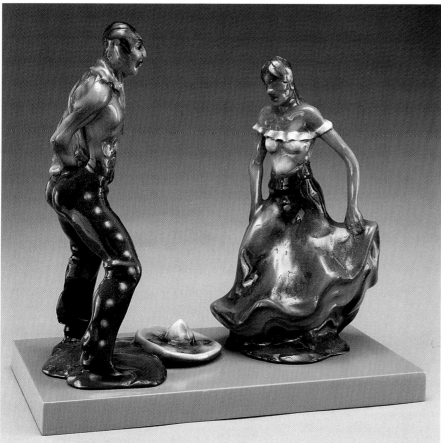

With the FIESTA DANCERS I was look-ing for an image that people could relate to on both sides of the border. In the Southwest we have a tradition of having the fiestas, which of course we've inherited from our Mexican past. We have them in San Antonio, in Tucson, in other places as well. Here in the valley we have the fiesta dancers from the Hondo School. They've gone all over the country doing the old Mexican dances. The tradition is still very much alive here in the valley.

Para FIESTA DANCERS (Los Bailarines de la Fiesta) yo buscaba una imagen con la cual pudieran relacionarse a ambos lados de la frontera. En el suroeste tenemos esta tradición de las fiestas, que naturalmente hemos heredado de nuestro pasado mexicano. Las celebramos en San Antonio, en Tucson y en otros lugares. Aquí en el valle tenemos las fiestas de la escuela de Hondo, cuyos bailarines han recorrido todo el país interpretando los viejos bailes mexicanos. Esa es una tradición que se mantiene viva aquí en el valle.

● ● ●

Plate 115
FIESTA DANCERS, 1985
Lithograph • diptych, 31 3/4" x 24" each

Plate 116
FIESTA DANCERS MODEL, 1985
Fiberglass • 17" x 19 1/2" x 11"
Courtesy of Frank Ribelin

What I've proposed for Denver is a mustang scenic overlook. I am also proposing a series of plaques tracing the history of the American mustang from the original reintroduction of the horse by the Spaniards, to the Indian pony that they developed from the mustang, then the American cow pony and quarter horse that was developed from mustangs, and then eventually the current state of the mustangs. So you have an ascension of the cross kind of situation that leads you up to the top of the overlook and vistas: downtown Denver, Pike's Peak and the mountains to the west.

Lo que les he propuesto para Denver es más bien un panorama basado en un mustang. También les estoy proponiendo una serie de placas que tracen la historia del mustang americano comenzando por los caballos que originalmente introdujeron los españoles, que incluya el potro indio derivado del mustang, el caballo que estaba adiestrado para encerrar el ganado, el "quarter horse", esa especie americana que desciende del mustang y que entrenan para carreras cortas, y quiero que se extienda hasta el mustang de hoy. Así es que lo que tenemos es una ascensión de un cruce que nos conduce hasta una cima desde donde se contempla el panorama: el centro de la ciudad de Denver, Pike's Peak, y las montañas al oeste.

● ● ●

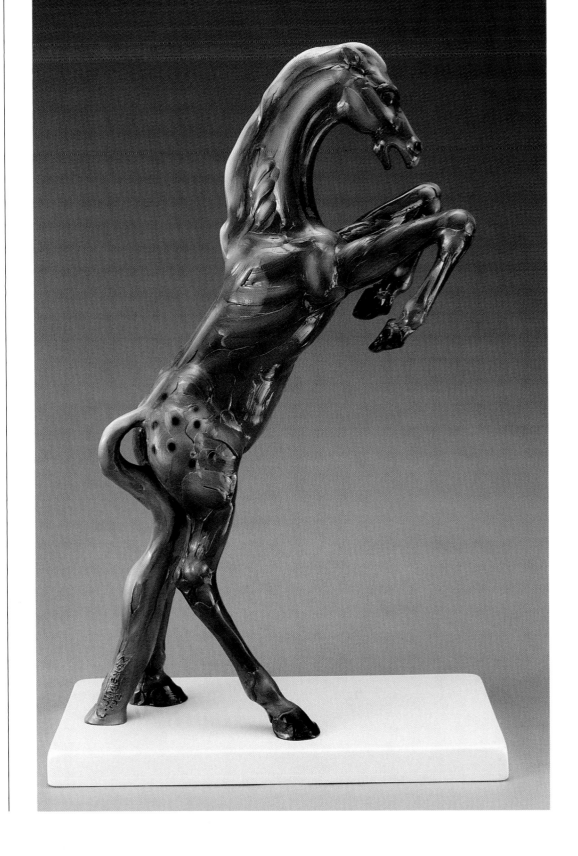

Plate 117
MUSTANG MODEL, 1993
Fiberglass • 32" x 19 3/4" x 10"
Courtesy of LewAllen Gallery,
Santa Fe, New Mexico

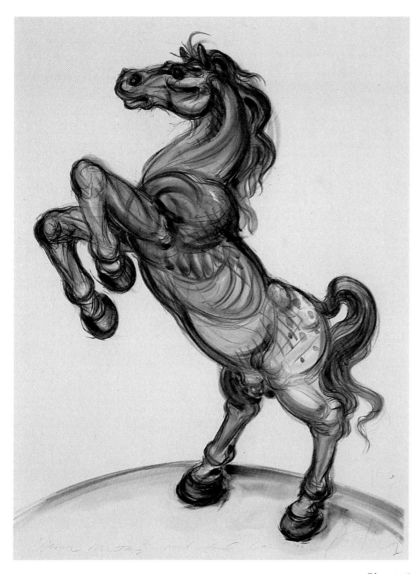

Plate 118
DENVER MUSTANG, 1993
Hand colored lithograph
38" x 28"

The public sculptures reflect my own agenda. I would like to make a horse piece, just like I wanted to make a cowboy piece, like I wanted to make the Pietà, like I wanted to make a farmer. I want to pay tribute to the mustang, the same way that I developed the HOWL that eventually became the desert wolf (Mexican wolf), an animal on the verge of extinction.

Las esculturas públicas son un reflejo de mi propia agenda. Me gustaría elaborar un caballo, tal y como quise hacer una estatua de un vaquero, como en otra ocasión anhelé hacer la Pietà, como quise elaborar una de un indio y como tuve ansias de hacer [una estatua] de un agricultor. Yo quiero rendirle homenaje al mustang y que sucediese como con HOWL (Aullido), que eventualmente se convirtió el en lobo del desierto, el lobo mexicano, que es un animal en peligro de extinción.

● ● ●

Figure 62
MUSTANG SITE DRAWING, DENVER
INTERNATIONAL AIRPORT, 1992
Colored pencil on paper • 35" x 46"
Photograph by Greg Baker

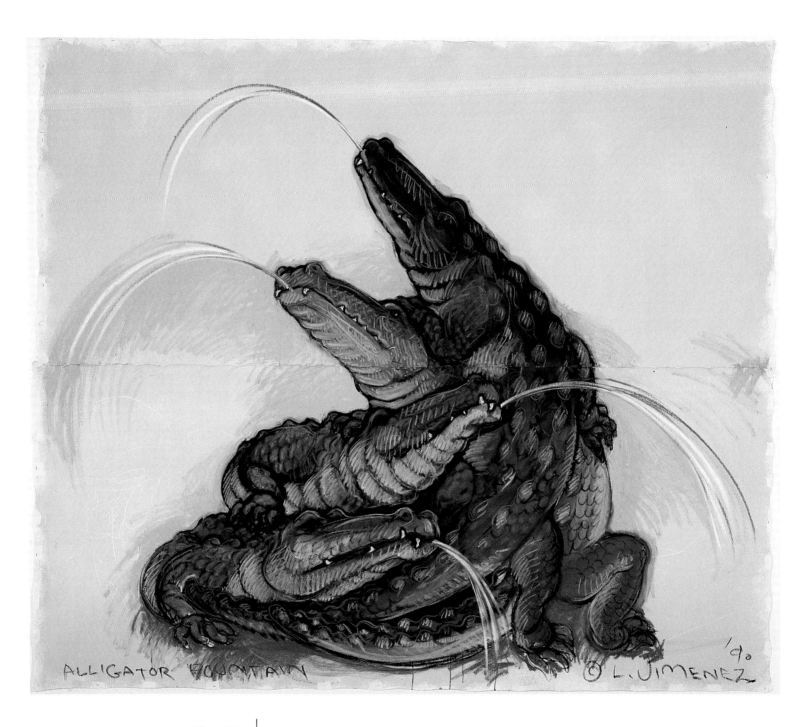

Plate 119
ALLIGATORS WORKING DRAWING #1,
PLAZA DE LOS LAGARTOS, 1992
Oil stick and oil paint on canvas
95" x 112"

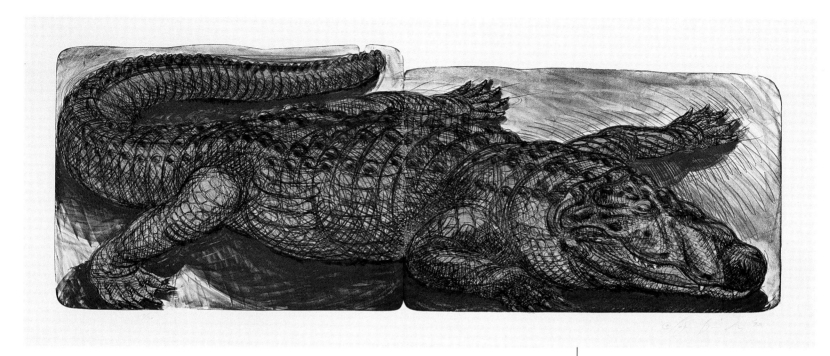

Plate 120
ALLIGATOR STUDY, 1993
Lithograph • 31 3/4" x 77 1/2"

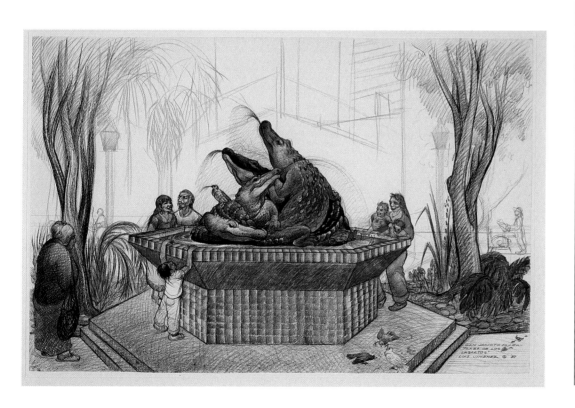

Plate 121
SAN JACINTO PLAZA, PLAZA DE LOS
LAGARTOS, 1987
Colored pencil on paper • 33" x 50 1/4"
Courtesy of John D. Williams Company

*W*hat they did in the mid 60s was remove trees that were 100 years old. The park had been a "Central Park" for the city, a shelter from the urban situation. They cut them all down and got rid of the alligators. They used to have live alligators in the center of the plaza, but I really don't know where they came from. As a kid when I'd go shopping with my grandmother or with my mother, we would take a bus and go to the downtown plaza, that was where all the buses come together, sort of your Grand Central Station, and then catch a streetcar to go to Juarez. It was important that the alligators were there because I was fascinated by them.

*D*e manera que, lo que hicieron a mediados de los sesenta fue cortar aquellos árboles centenarios. Ellos componían lo que para aquella ciudad era algo así como un Central Park; un refugio donde protegerse de las condiciones urbanas. Pero, los tumbaron y se deshicieron de los lagartos. Tenían lagartos vivos en el centro de la plaza pero no sé de dónde provenían. Siendo yo un muchachito, cuando iba de compras con mi abuela o con mi madre tomábamos el camión hasta la plaza. Era allí donde se estacionaban los autobuses, una especie de Grand Central Station. Allí tomábamos el tranvía para Juárez. Para mí era algo muy preciado porque los lagartos estaban allí y a mí me fascinaban.

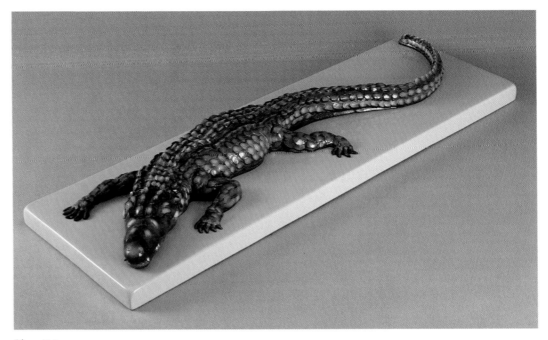

Plate 122
ALLIGATOR MODEL, 1993
Fiberglass • 5" x 38 1/2" x 13"

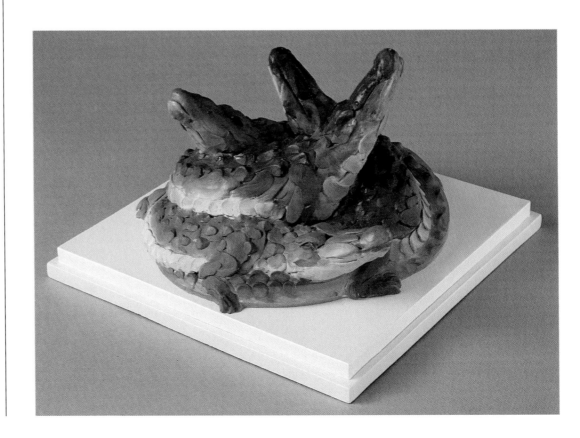

Plate 123
ALLIGATOR MODEL, PLAZA DE LOS
LAGARTOS, 1987
Sculpy • 6" x 9 1/2" x 9 1/2"
Courtesy of John D. Williams Company

Years later, when the city of El Paso came to me and said they were interested in developing a piece for downtown, I proposed bringing the alligators back, at least in fiberglass, because a lot of people remember them and in Spanish we always called it "La Plaza de los Lagartos," the Alligator Plaza. I also proposed planting some other trees closer into the fountain to create a more intimate space. Many of the prints are studies for sculptures. Many times, when I go into the print shop, I use it as time to draw out some of my ideas.

Años más tarde, cuando la ciudad de El Paso me informó acerca del interés que tenían de crear una obra para el centro de la ciudad, les propuse que como mucha gente recordaba los lagartos, se podían restablecer al menos hechos en fibra de vidrio. En español llamábamos aquel lugar "La Plaza de los Lagartos". También les sugerí que plantasen algunos árboles cerca del estanque para impartirle intimidad al lugar. Muchos de los grabados son bocetos para las esculturas. Cuando voy al taller, muchas veces uso el tiempo que estoy allí para esbozar algunas de mis ideas.

• • •

Figure 63
ALLIGATOR POND, SAN JACINTO
PLAZA, EL PASO, Circa, 1910
Photograph by Otis A. Aultman
Photograph courtesy of
The El Paso Public Library

Figure 64
ALLIGATOR FOUNTAIN, PROPOSAL
FOR SAN JACINTO PLAZA, PLAZA DE
LOS LAGARTOS, EL PASO, TEXAS, 1987
Colored pencil on paper • 30" x 43 1/4"
Courtesy of John D. Williams Company

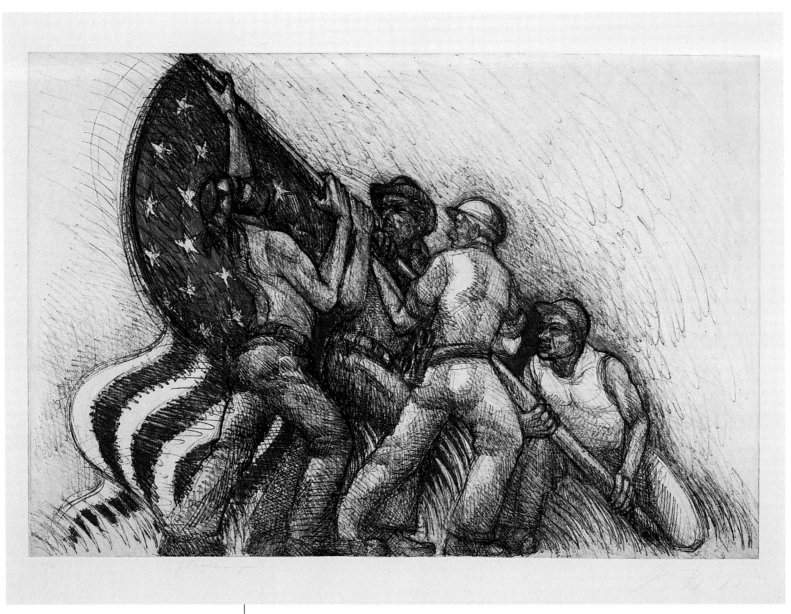

Plate 124
FLAG RAISING,
OKLAHOMA CITY, 1993
Soft ground etching • 30" x 42"

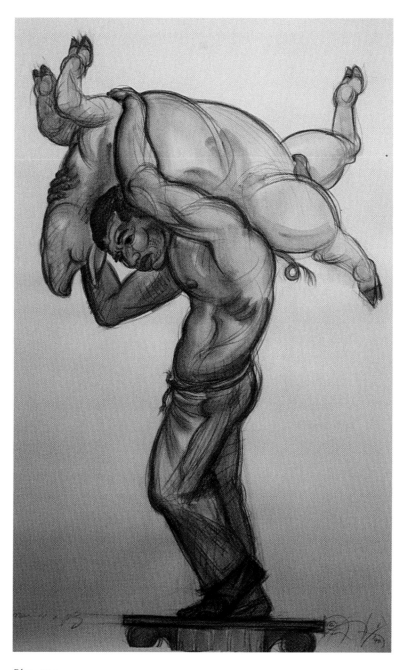

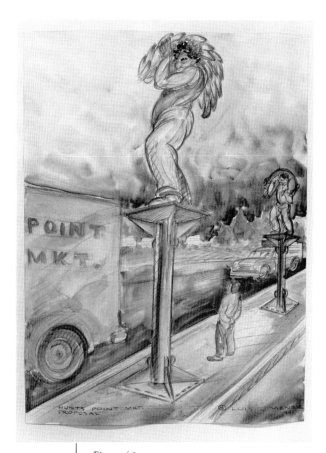

Figure 65
COLONNADE OF WORKERS, HUNT'S
POINT MARKET SCULPTURE
PROPOSAL, 1991
Colored pencil on paper • 30" x 40"
Photograph by Susan Hoeltzel

Plate 125
COLONNADE OF WORKERS,
HUNT'S POINT MARKET SCULPTURE PROPOSAL,
Detail: MAN WITH A PIG, 1993
Colored pencil on paper • 40" x 30"
Photograph by Susan Hoeltzel

Figure 66
COLONNADE OF WORKERS, HUNT'S POINT
MARKET SCULPTURE PROPOSAL- WORKER
COLONADE, PRELIMINARY CONCEPT, 1991
Colored pencil on paper • 40" x 30"
Photograph by Susan Hoeltzel

BIOGRAPHY
BIOGRAFÍA

LUIS A. JIMÉNEZ, JR.

Born: July, 30, 1940, El Paso, Texas

Resides: Hondo, New Mexico

EDUCATION

1958-1959
Texas Western College, El Paso

1959-1964
University of Texas at Austin, Bachelor of Science, Art & Architecture

1964 Ciudad Universitaria, Mexico City, Mexico, D.F.

1966 Assistant to Seymour Lipton, New York, New York

SELECTED ONE-PERSON EXHIBITIONS

1969 Graham Gallery, New York, New York

1970 Graham Gallery, New York, New York

1972 O.K. Harris Works of Art, New York, New York

1973 O.K. Harris Works of Art, New York, New York

Long Beach Museum of Art, California

Bienville Gallery, New Orleans, Louisiana

1974 "Luis Jiménez: Progress," Contemporary Arts Museum, Houston, Texas

O.K. Harris Works of Art, New York, New York

Bienville Gallery, New Orleans, Louisiana

"Second International Film Festival on Culture and Psychiatry," University of Texas Medical Center, San Antonio

1975 "Luis Jiménez: Sculpture," Hill's Gallery of Contemporary Art, Santa Fe, New Mexico

O.K. Harris Works of Art, New York, New York

Bienville Gallery, New Orleans, Louisiana

1976 Hill's Gallery of Contemporary Art, Santa Fe, New Mexico

Meredith Long and Company, Houston, Texas

1977 North Dakota Museum of Art, University of North Dakota, Grand Forks

"Luis Jiménez: Sculpture, Drawings, Graphics," de Saisset Gallery, University of Santa Clara, California

101 Gallery, University of Arizona, Tucson

Hill's Gallery of Contemporary Art, Santa Fe, New Mexico

Meredith Long and Company, Houston, Texas

"Luis Jiménez: Sculpture, Drawings and Prints," University Art Gallery, New Mexico State University, Las Cruces

1978 Bienville Gallery, New Orleans, Louisiana

Yuma Fine Arts Association, Arizona

Hill's Gallery of Contemporary Art, Santa Fe, New Mexico

1979 Plains Art Museum, Moorehead, Minnesota

Landfall Press Gallery, Chicago, Illinois

"Luis Jiménez: Sculpture, Drawings and Prints," Museum of Fine Arts, Santa Fe, New Mexico

Hill's Gallery of Contemporary Art, Santa Fe, New Mexico

1980 Joslyn Art Museum, Omaha, Nebraska

1981 "Luis Jiménez: Cut-Outs and Drawings," Franklin Struve Gallery, Chicago, Illinois

Sebastian-Moore Gallery, Denver, Colorado

"Luis Jiménez, Jr.: Sculpture, Prints, Drawings," Pepperdine Gallery, University of Southern California, Los Angeles

Amarillo Art Center, Texas

1982 Heydt-Bair Gallery, Santa Fe, New Mexico

Plains Art Museum, Moorehead, Minnesota

Fox Fine Arts Center, Main Gallery, University of Texas at El Paso

1983 Candy Store Gallery, Folsom, California

Riva Yares Gallery, Scottsdale, Arizona

Laguna Gloria Art Museum, Austin, Texas

1984 Phyllis Kind Gallery, New York, New York

"Luis Jiménez: Sculpture and Works on Paper," Alternative Museum, New York, New York

Dag Hammerskjöld Plaza, New York, New York

Sculpture Plaza, New York, New York

Los Angeles Municipal Art Gallery, California

Art Attack Gallery, Boise, Idaho

"Luis Jiménez: Sculpture and Graphics," Roswell Museum and Art Center, New Mexico

"Luis Jiménez: Del Chuco a la Loma," League of United Chicano Artists/Museo del Barrio, Austin, Texas

Sebastian-Moore Gallery, Denver, Colorado

1985 "Luis Jiménez: Sodbuster," Dallas Museum of Art, Texas

Lisa Sette Gallery, Tempe, Arizona

Art Network, Tucson, Arizona

1985-1986
University of Arizona Museum of Art, Tucson

1986 "Luis Jiménez: Recent Work," University of Texas at El Paso Art Museum

"Luis Jiménez: Recent Work," Adair Margo Gallery, El Paso, Texas

1987 Moody Gallery, Houston, Texas

Gray Art Gallery, Jenkins Fine Arts Center, East Carolina University, Greenville, North Carolina

Marilyn Butler Fine Art, Santa Fe, New Mexico

1988 Adair Margo Gallery, El Paso, Texas

Nave Museum, Victoria, Texas

1989 Malony/Butler Gallery, Santa Monica, California

Art Institute for the Permian Basin, Odessa, Texas

1990 Lisa Sette Gallery, Scottsdale, Arizona

Moody Gallery, Houston, Texas

"Luis Jiménez: Prints, Drawings and Maquettes," Brookhaven Forum Gallery, Brookhaven College, Dallas, Texas

1991 LewAllen Gallery, Santa Fe, New Mexico

Scottsdale Center for the Arts, Arizona

Adair Margo Gallery, El Paso, Texas

1992 SPARC Gallery, Los Angeles, California

Spencer Museum of Art, Lawrence, Kansas

Wichita Museum of Art, Kansas

La Raza Galleria Posada, Sacramento, California

1993 Morgan Gallery, Kansas City, Kansas

Jessie Alonso Gallery, Tucson, Arizona

1994 "Man on Fire," The Albuquerque Museum, New Mexico

LewAllen Gallery, Santa Fe, New Mexico

SELECTED GROUP EXHIBITIONS

1967 "Group Show," Stanford Museum, Connecticut

1968 "UNESCO," Rose Art Museum, Brandeis University, Waltham, Massachusetts

"Group Show," Silvermine Guild of Artists, New Canaan, Connecticut

"Group Show," Stanford Museum, Connecticut

"Group Show," Allan Stone Gallery, New York, New York

1968-1969 "Art on Paper," The Dillard Paper Company and Weatherspoon Guild, Greensboro, North Carolina

1969 "Birds and Beasts," Graham Gallery, New York, New York

"Erotic Art," David Stuart Gallery, Los Angeles, California

"Human Concern/Personal Torment," Whitney Museum of American Art, New York, New York

1970 "Texas Sweet Funk," St. Edwards University, Austin, Texas

"Art on Paper," The Dillard Paper Company and Weatherspoon Guild, Greensboro, North Carolina

1971 "Group Show," Battery Park, New York, New York

"Judson Flag Show," Judson Gallery, New York, New York

1972 "Recent Figure Sculpture," Fogg Art Museum, Harvard University, Cambridge, Massachusetts

1973 "1973 Biennial Exhibition of Contemporary Art," Whitney Museum of American Art, New York, New York

"The Male Nude," Emily Lowe Gallery, Hofstra University, Hempstead, New York

"The First International Motorcycle Art Show," Phoenix Art Museum, Arizona

"New Acquisitions for the New Museum," Long Beach Museum of Art, California

"Group Show," Erotic Art Museum, San Francisco, California

"New Mexico Artists," Museo de Arte e Historia, Juarez, Mexico

"Symposium on Mexican-American Art," San Antonio, Texas

"Group Show," Smither Gallery, Dallas, Texas

1974 "Group Show," Hill's Gallery of Contemporary Art, Santa Fe, New Mexico

"Group Show," Smither Gallery, Dallas, Texas

"12/Texas Artists," Contemporary Arts Museum, Houston, Texas

1975 "Richard Brown Collects!," Yale University Art Gallery, New Haven, Connecticut

"1975 Biennial," Museum of Fine Arts, Santa Fe, New Mexico

"Monumental Sculpture 1975," Museum of Fine Arts, Houston, Texas

"Texas Tough," Witte Museum, San Antonio, Texas

"20 Colorado/20 New Mexico," Colorado Springs Fine Arts Center, Colorado

"Group Show," Roswell Museum and Art Center, New Mexico

1975-1976 "New Work, New Mexico," ARCO Center for Visual Art, Los Angeles, California

1976 "A Survey of Contemporary New Mexico Sculpture," Museum of Fine Arts, Santa Fe, New Mexico

"Tex/Lax: Texas in L.A.," Union Gallery, California State University, Los Angeles

"Bicentennial Exhibition," Roswell Museum and Art Center, New Mexico

"1976 Sculpture Invitational," Museum of Fine Arts, Santa Fe, New Mexico

"Chicano Arts," Heard Museum, Phoenix, Arizona

1976-1977 "Indian Images," (Travelling Exhibition), North Dakota Museum of Art, University of North Dakota, Grand Forks

1977 "Bison in Art: A Graphic Chronicle of the American Bison," Amon Carter Museum, Fort Worth, Texas

"Alexander Calder Memorial & Hassam Fund Purchase Exhibition," American Academy and Institute of Arts and Letters, New York, New York

"Three Texas Artists," Centre Culturale Americaine, USIS, Paris, France

"Dale Gas: An Exhibition of Contemporary Chicano Art of Texas," Contemporary Arts Museum, Houston, Texas

"Cowboys and Indians," Hill's Gallery of Contemporary Art, Santa Fe, New Mexico

"Hispanic Art," Xerox Corporation, Rochester, New York

1977- 1979 "Ancient Roots/New Visions, (Raices Antiquas/Visiones Nuevas)," (Travelling Exhibition); The National Collection of Fine Arts and Fondo del Sol Visual Arts and Media Center, Washington, D.C.; Tucson Museum of Art, Arizona; The Albuquerque Museum, New Mexico; Los Angeles Municipal Art Gallery, California; Sarah Campbell Blaffer Gallery, University of Houston, Texas; Colorado Springs Fine Arts Center and Colorado College, Colorado; Everson Museum

of Art, Syracuse, New York; San Antonio Museum Association, Texas; El Paso Museum of Art, Texas; Museum of Contemporary Art, Chicago, Illinois

1978 "Figure in the Landscape," Wave Hill Sculpture Garden, New York, New York

"Spirit of Texas," John Michael Kohler Arts Center, Sheboygan, Wisconsin

"Southwestern Artists," Naval Observatory, (Vice President Mondale's Official Residence), Washington, D.C.

"4th Annual Shidoni Outdoor Sculpture Show," Tesuque, New Mexico

"Art of Texas," The Renaissance Society at the University of Chicago, Illinois

1979 "Made in Texas," Archer M. Hunter Gallery, University Art Museum, University of Texas at Austin

"Fire," Contemporary Arts Museum, Houston, Texas

"Lowrider," Galleria de la Raza, San Francisco, California

1979-1980
"The First Western States Biennial Exhibition," (Travelling Exhibition); Denver Art Museum, Colorado; The National Collection of Fine Arts, Washington, D.C.; San Francisco Museum of Modern Art, California; Museum of Fine Arts, Santa Fe, New Mexico; University of Hawaii Art Gallery, Honolulu; Normal Museum of Art, Illinois; Newport Harbor Museum, Newport Beach, California

1980 "New New Mexico: Contemporary Art from New Mexico," Fruit Market Gallery, Edinburgh, Scotland

"Esculturas Escondidas (Hidden Sculptures): Latino Sculptors in the United States," 11th Annual International Sculpture Conference, Fondo del Sol Visual Arts and Media Center, Washington, D.C.

"Regional Printmakers Exhibit 80," Blue Door Too Gallery, Aurora, Colorado

"Southwest Artists Invitational," Weil Gallery, Center for the Arts, Corpus Christi State University, Texas

"Inside Texas Borders," (Travelling Exhibition) South Texas Artmobile, Texas

1981 "The Figure - A Celebration," Art Museum of South Texas, Corpus Christi, Texas

"Images of Labor," District 1199, National Union of Hospital and Health Care, Smithsonian Institution Travelling Exhibition Service, Washington, D.C.

"Alternative Realities in Contemporary American Painting," The Katherine E. Nash Gallery, University Art Museum, Minneapolis, Minnesota

"First Annual Wild West Show," Alberta College of Art Gallery, Canada

"Cowboys: The New Look," Marilyn Butler Fine Arts, Scottsdale, Arizona

1982 "Recent Trends in Collecting," National Museum of American Art, Washington, D.C.

"In Our Times," Contemporary Arts Museum, Houston, Texas

"Early Work," The New Museum of Contemporary Art, New York, New York

"The West as Art," Palm Springs Desert Museum, California

"Second Abilene Outdoor Sculpture Exhibit," Abilene, Texas

1983 "Showdown," Sculpture Center, Alternative Museum, New York, New York

"Intoxication," Monique Knowlton Gallery, New York, New York

"Myth of the Cowboy," Library of Congress, Washington, D.C.

"American Masters of the Litho," Tower Park Gallery, Peoria Heights, Illinois

"New Figurative Drawing in Texas," San Antonio Art Institute, Texas

"Tejano! Three Artists from Texas," Fondo del Sol Visual Arts and Media Center, Washington, D.C.

"Insight," San Diego Museum of Art, California

"Images of Texas," Art Museum of South Texas, Corpus Christi and Arthur M. Huntington Art Gallery, College of Fine Arts, The University of Texas at Austin

"Santa Fe Festival of the Arts," Santa Fe, New Mexico

"Language, Drama, Source and Vision," The New Museum of Contemporary Art, New York, New York

"Images of Contemporary Cowboys/Where the Buffalo Roamed," Diamond M and Scurry County Museums, Snyder, Texas

"Luis A. Jiménez, Jr. and Rudy M. Fernandez," Elaine Horwitch Gallery, Santa Fe, New Mexico

1984 "Automobile and Culture," The Museum of Contemporary Art, Los Angeles, California

"MacArthur Park Public Art Program, Phase II," Otis Art Institute of Parsons School of Design, Los Angeles, California

"Contemporary Sculpture and Prints," Galeria de la Raza, San Francisco, California

"Arts New Mexico," (Travelling Exhibition); Santuario de Nuestra Senora de Guadalupe, Santa Fe, New Mexico; Museum of Modern Art of Latin America, Washington, D.C.; Instituto Nacional de Ethnographica y Historia, Mexico; Museo de Arte e Historia, Juarez, Mexico; Roswell Museum and Art Center, New Mexico

"Collision," Lawndale Annex Art Gallery, University of Houston, Texas

1985 "Cowboys and Indians, Common Ground," (Travelling Exhibition), Loch Haven Art Center, Orlando, Florida; Boca Raton Museum of Art, Florida

"Awards in the Visual Arts IV," (Travelling Exhibition), Albright-Knox Art Gallery, Buffalo, New York; Southeast Center for Contemporary Art, Winston-Salem, North Carolina; Institute for Contemporary Art, University of Pennsylvania, Philadelphia

"Group Show," Gross Gallery, University of Arizona Museum of Art, Tucson

"Power of Popular Image," Queens College, Pennsylvania

"Hecho en Aztlan (Made in Aztlan): A Festival of Chicano Arts," Centro Cultura de la Raza, San Diego, California

"Mile 4, A Sculpture Invitational, Chicago Sculpture International," State Street Mall, Chicago, Illinois

1985-1986
"Outdoor Sculpture by Texas Artists," (Travelling Exhibition), Laguna Gloria Art Museum, Austin, Texas; City of Lubbock, Texas; Cultural Activities Center, Temple, Texas; Texas A & M University, College Station; Amarillo Art Center, Texas; City of Texarkana, Texas

"The American West: Visions and Revisions," Fort Wayne Museum of Art, Indiana

1986 "Sculpture Exhibit," Phyllis Kind Gallery, New York, New York

"The New West," Colorado Springs Fine Arts Center, Colorado

"Honky Tonk Visions," (Travelling Exhibition), The Museum of Texas Tech University, Lubbock; Art Museum of South Texas, Corpus Christi; Laguna Gloria Art Museum, Austin, Texas; Tyler Museum of Art, Texas

"Chicano Expressions," Otis/Parsons Exhibition Center, Los Angeles, California

1987-1989
"Hispanic Art in the United States: Thirty Contemporary Painters and Sculptors" (Travelling Exhibition), The Museum of Fine Arts, Houston, Texas; The Corcoran Gallery of Art, Washington, D.C.; The Lowe Art Museum, Miami, Florida; Mu-

seum of Fine Arts and Museum of New Mexico, Santa Fe; The Los Angeles County Museum of Art, California; The Brooklyn Museum, New York

1987 "Contemporary Hispanic Art," Marilyn Butler Fine Arts, Scottsdale, Arizona

"The Latin American in the United States: 1920-1970," (Travelling Exhibition), The Bronx Museum of the Arts, New York; El Paso Museum of Art, Texas; San Diego Museum of Art, California; Institute of Puerto Rican Culture, San Juan; Center for the Arts, Vero Beach, Florida

"The Francis J. Greenburger Foundation Awards, 1987," (Travelling Exhibition), Jack Gallery, New York, New York; Mira Godard Gallery, Toronto, Canada

1988 "Different Drummer," Hirshhorn Museum and Sculpture Garden, Washington, D.C.

"Committed To Print," The Museum of Modern Art, New York, New York

"Arte Hispano," (Travelling Exhibition), Galeria Arte Hispano, Tucson, Arizona

"Ya Basta! Arte por la Paz en Centro America (Enough! Art for Peace in Central America)," Museo de Arte, Juarez, Mexico

"Texas Artists," Moody Gallery, Houston, Texas

"Conscience and Content," Art League of Houston, Texas

"Images on Stone: Two Centuries of Artists' Lithographs," Sarah Campbell Blaffer Gallery, University of Houston, Texas

"Contemporary Southwest Art," State University College of Arts and Sciences, Pottsdam, New York

"Gone Fishing," Simms Fine Art, New Orleans, Louisiana

1989 "Luis Jiménez and Anton van Dalen," LewAllen/Butler Gallery, Santa Fe, New Mexico

"41st Annual Purchase Exhibition," American Academy and Institute of Arts and Letters, New York, New York

"Travelling II: Myths and Motorcycles," Althea Viafora Gallery, New York, New York

"Prints by Sculptors," Landfall Press Gallery, Chicago, Illinois

"The American Cowboy: Reality and Reactions," Art Museum of Southeast Texas, Beaumont, Texas

"Artists of the Americas," Gump's Gallery, San Francisco, California

"Painted Stories and Other Narratives," Laguna Gloria Art Museum, Austin, Texas

"Recent Acquisitions," Weber State College, Ogden, Utah

"Human Concern/Personal Torment Revisited," Phyllis Kind Gallery, New York, New York

"1989 Center for Contemporary Arts Invitational (CCAI)," Center for Contemporary Arts, Santa Fe, New Mexico

1989-1990
"A Century of Sculpture in Texas 1889-1989," (Travelling Exhibition), Arthur M. Huntington Art Gallery, College of Fine Arts, The University of Texas at Austin; Amarillo Art Center, Texas; San Angelo Museum of Fine Arts, Texas; El Paso Museum of Art, Texas

1989-1990
"Le Demon Des Anges" (The Demon of Angels) (Travelling Exhibition), Nantes, France; Marseilles, France; Barcelona, Spain; Brussels, Belgium; Stockholm, Sweden

1990 "Gardens: Real and Imagined" (Travelling Exhibition), University of Colorado Art Gallery, Boulder; Felicitas Foundation Mathes Cultural Center, Escondido, California; The Atlanta College of Art, Georgia; Ball State University Museum of Art, Muncie, Indiana; University Art Gallery, The State University of New York at Albany

"Oso Bay Biennial VI: The Human Image," Corpus Christi State University, Texas

"Feather, Fur and Fin," Laguna Gloria Art Museum, Austin, Texas

"Paint, Print & Pedestal," LewAllen/Butler Fine Art, Santa Fe, New Mexico

"The Decade Show," (Travelling Exhibition), The New Museum, New York, New York, The Museum of Contemporary Hispanic Art, New York, New York; The Harlem Museum, New York, New York

"15th Anniversary Exhibition," Moody Gallery, Houston, Texas

"The Inspiration of Music," Scottsdale Art Center, Arizona

"Myth Exhibit," Sioux City Art Center, Iowa

"Basel Art Fair," Basel, Switzerland

"Printmaking in Texas: The 1980's," Modern Art Museum of Fort Worth, Texas

"The New West," Bernice Steinbaum Gallery, New York, New York

1991 "1991 Biennial Exhibition of Contemporary Art," Whitney Museum of American Art, New York, New York

"Anton van Dalen and Luis Jiménez," Exit Art, New York, New York

"Capirotada: Eight El Paso Artists," El Paso Museum of Art, Texas

"Singular Visions, Contemporary Sculpture in New Mexico," Museum of Fine Arts, Santa Fe, New Mexico

"1991 Invitational Exhibition," Roswell Museum and Art Center, New Mexico

1991-1993 "CARA (Chicano Art: Resistance and Affirmation)" (Travelling Exhibition), Wight Art Gallery, University of California, Los Angeles; Tucson Museum of Art, Arizona; National Museum of American Art, Washington, D.C.; Bronx Museum of the Arts, New York; The Albuquerque Museum, New Mexico; Denver Art Museum, Colorado; San Francisco Museum of Modern Art, California; Fresno Art Museum, California; El Paso Museum of Art, Texas; San Antonio Museum of Art, Texas

1992 "Figures of Contemporary Sculpture," (Travelling Exhibition), Tokyo, Osaka, Hiroshima, Japan

"The International Fax Exhibition," Philip J. Steele Gallery, Rocky Mountain College of Art and Design, Colorado Springs, Colorado

"The Sculpture Project: Selections 1992," The College of Santa Fe, New Mexico

1993-1995 "La Frontera/The Border" (Travelling Exhibition), San Diego Museum of Art, California; Centro Cultural Tijuana, Mexico; Scottsdale Center for the Arts, Arizona; State University of New York at Purchase; San Jose Museum of Art, California

1993 "Art of the Other Mexico" (Travelling Exhibition), Chicago, Illinois; San Francisco, California; Mexico City, Mexico; Oaxaca, Mexico

"Western Myth," Aspen Art Museum, Colorado

"Feast Your Eyes," Sherry Frumkin Gallery, Santa Monica, California

"Bronx Public Commissions," Liehman College Art Museum, Bronx, New York

"New Denver International Airport New Public Commissions," Denver, Colorado

"Another Perspective: Selections from the Permanent Collection," Bronx Museum of the Arts, New York

"The Exquisite Corps," The Drawing Center, New York, New York

"Small Works II," Lisa Sette Gallery, Scottsdale, Arizona

1993-1994 "Live from New York," Art Advisory Service of the Museum of Modern Art, Phizer, Inc., New York, New York

"Under Starry Skies," Museum of the Southwest, Midland, Texas

1994 "Altering Boundaries," Jonson Gallery, The University of New Mexico, Albuquerque

"Homeland: Use and Desire," Main Gallery, Massachusetts College of Art, Boston

SELECTED COLLECTIONS

Giovani Agnelli, Italy

Albright-Knox Art Gallery, Buffalo, New York

The Albuquerque Museum, New Mexico

Wanda Alexander, Houston, Texas

Donald B. Anderson, Roswell, New Mexico

Cynthia Baca, Las Cruces, New Mexico

Charles Benenson, Greenwich, Connecticut

Jim and Irene Branson, El Paso, Texas

The Bronx Museum of the Arts, New York

Thomas Brumbaugh, Clarksville, Tennessee

Jay Cantor, New York, New York

Centro Cultural Arte Contemporaneo, Polanco, Mexico

Chicago Art Institute, Illinois

Denver Art Museum, Colorado

El Paso Museum of Art, Texas

Grand Rapids Art Museum, Michigan

Silvestre and Susan Gutiérrez, El Paso, Texas

Robert Grossman, New York, New York

James and Anne Harithas, Houston, Texas

Hirshhorn Museum and Sculpture Garden, Washington, D.C.

Janet Holcomb, El Paso, Texas

Elaine Horwitch Galleries, Santa Fe, New Mexico

Dan and Pat Houston, Arlington, Virginia

Stephane Janssen, Scottsdale, Arizona

Ivan Karp, New York, New York

Las Vegas International Airport, Nevada

Ethel M. Lemon, Chicago, Illinois

LewAllen Gallery, Santa Fe, New Mexico

Roger Litz, New Milford, Connecticut

Long Beach Museum of Art, California

Adair Margo Gallery, El Paso, Texas

Emmett Dugald McIntyre, El Paso, Texas

Meredith Long and Company, Houston, Texas

The Metropolitan Museum of Art, New York, New York

Moody Gallery, Houston, Texas

Museum of Fine Arts, Santa Fe, New Mexico

The Museum of Modern Art, New York, New York

National Collection of Fine Arts, Washington, D.C.

National Museum of American Art, Washington, D.C.

Thomas O'Connor, San Antonio, Texas

John Lane Paxton, Rancho Santa Fe, California

Plains Art Museum, Moorehead, Minnesota

Frank Ribelin, Dallas, Texas

RJB Corporation, Sacramento, California

Linda Roberts, San Antonio, Texas

Rockefeller Foundation, New York, New York

Teresa Rodriguez, Seattle, Washington

Roswell Museum and Art Center, New Mexico

Eddie Samuels, Jemez Springs, New Mexico

Erik and Sue Sandberg-Diment, Hampton, Connecticut

Sheldon Memorial Art Gallery, University of Nebraska, Lincoln

Fred and Marcia Smith, Santa Fe, New Mexico

Kate Specter, Albuquerque, New Mexico

Spencer Museum of Art, The University of Kansas, Lawrence

Ulrich Museum, Wichita State University, Kansas

University Art Museum, Arizona State University, Tempe

The University of New Mexico Art Museum, Albuquerque

University of Texas at El Paso Library

Anton van Dalen, New York, New York

Steve and Cleves Weber, Santa Fe, New Mexico

Frederick Weisman, Los Angeles, California

West Texas Museum, Lubbock, Texas

Richard Wickstrom, Santa Fe, New Mexico

John D. Williams Company, El Paso, Texas

Witte Museum, San Antonio, Texas

Riva Yares Gallery, Santa Fe, New Mexico and Scottsdale, Arizona

SELECTED COMMISSIONS

1972 Steuben Glass, New York, New York, Design Commission, "Sea Goggles"

Donald B. Anderson and Roswell Museum and Art Center, New Mexico, Sculpture Commission, "Progress I" & "Progress II"

1977 National Endowment for the Arts and the City of Houston, Texas, Sculpture Commission for Moody Park, "Vaquero"

National Endowment for the Arts and the City of Fargo, North Dakota, Sculpture Commission for Fargo, "Sodbuster"

1981 National Endowment for the Arts, Art in Public Places, and the City of Albuquerque, New Mexico, Sculpture Commission, "Southwest Pieta"

1982 Niagara Frontier Transportation Authority, Buffalo, New York, Sculpture Commission, "Steelworker"

Veterans' Administration Hospital, Oklahoma City, Oklahoma, Sculpture Commission, "Flag Raising"

1983 Wichita State University, Wichita, Kansas, Sculpture Commission, "Howl"

1984 Otis Art Institute of Parsons School of Design, Los Angeles, California, Sculpture Commission, "Cruzando El Rio Bravo" (Border Crossing)

1986 General Services Administration, Otay Mesa, California, Sculpture Commission, "Fiesta Dancers"

National Endowment for the Arts and the City of El Paso, Texas, Sculpture Commission for El Paso, "Plaza de Los Lagartos"

Center City Development Corporation, San Diego, California, Sculpture Commission, "Horton Plaza Fountain"

1990 Three Rivers Art Festival and the City of Pittsburgh, Pennsylvania, Sculpture Commission, "Steelworker"

1992 City and County of Denver, Denver International Airport Sculpture Commission, "Bronco"

City of New York Cultural Affairs, Bronx, New York, Sculpture Commission, "Hunt's Point Market Entry Colonnade of Workers"

1993 City of Corpus Christi, Texas, Sculpture Commission for the Police Station

SELECTED PUBLICATIONS

Kultermann, Udo, *New Architecture in the World,* Universe Books, New York, New York, 1965.

Doty, Robert, *Human Concern, Personal Torment,* Whitney Museum of American Art, New York, New York, 1969, (Exhibition Catalogue).

Levin, Kim, "Luis Jiménez," *ArtNews,* April, 1969, pp.16 &18.

Ruta, Peter, "Luis Jiménez," *Arts Magazine,* April, 1969, p.56.

Perreault, John, *Luis Jiménez,* Graham Gallery, New York, New York, 1970, (Exhibition Catalogue).

"Portrait of the Artist as a Wet Hen," *Esquire,* April, 1970, p.139.

Colin, Jane, "Luis Jiménez," *ArtNews,* April, 1970, p.68.

Hobhouse, Janet, "Jiménez at Graham," *Arts Magazine,* May, 1970.

"Art in New York, Review," *Time,* April, 27, 1970.

Perreault, John, "Review," *The Village Voice,* April 16, 1970.

Kramer, Hilton, "Art: Sculpture Emphasizing Poetry," *The New York Times,* May 2, 1970.

"Luis Jiménez," *Art International,* Summer, 1970.

Ratcliff, Carter, "New York Letter", *Art International,* Summer, 1970.

Sissman, L. E., "Autoerotics: The Principle in Car Design," *Audience,* March-June, 1971, pp.14-21.

Shirey, David, "Eye on NY," *The Art Gallery,* March, 1972, p.33.

"Downtown Scene, Review," *The New York Times,* March 18, 1972.

Battcock, Gregory, "New York," *Art and Artists,* May, 1972.

Ratcliff, Carter, "New York Letter", *Art International,* Special Summer Vol. #XIV/6, May, 1972, p.140.

Lubell, Ellen, "Luis Jiménez," *Arts Magazine,* May, 1972, pp.68-69.

The 1973 Biennial Exhibition of Contemporary Art, Whitney Museum of American Art, New York, New York, 1973, (Exhibition Catalogue).

The Male Nude, Emily Lowe Gallery, Hofstra University, Hempstead, New York, 1973, (Exhibition Catalogue).

Quirarte, Jacinto, "Life and Work of Luis Jiménez," *Mexican American Artists in the U.S.,* University of Texas Press, Austin, 1973, pp.102, 115-120.

"Etcetera: Looking Ahead" *Art Gallery,* March, 1973, pp.14-19.

Perreault, John, "Luis Jiménez," *The Village Voice,* March 23, 1973.

Luis Jiménez: Progress I, Contemporary Arts Museum, Houston, Texas, 1974, (Exhibition Catalogue).

12/Texas Artists, Contemporary Arts Museum, Houston, Texas, 1974, (Exhibition Catalogue).

Hunter, Sam, and John Jacobus, *American Art of the 20th Century,* Harry N. Abrams, New York, New York, 1974.

Kutner, Jane, "Scene in Art: Texan's Drawing at Smither," *Dallas Morning News,* January 9, 1974, p. A14.

Schwartz, Barry, "Art in Times of Change," *The New Humanism,* Praeger Publishing, New York, New York, 1974, p.121.

Richard Brown Baker Collects!, Yale University, New Haven, Connecticut, 1975, (Exhibition Catalogue).

Battcock, Gregory, *Super Realism, A Critical Anthology,* F.P. Dutton & Co., New York, New York, 1975.

Rabyer, Jozanne, "Houston: Luis Jiménez at Contemporary Arts Museum," *Art in America,* January/February, 1975.

Coke, Van Deren, "Santa Fe, Southwest Bouguereau," *ArtNews,* February, 1975, pp.69-70.

"Review," *The Village Voice,* April, 1975.

Perreault, John, "Garbage, Name-Changes and the Vogels," *Soho Weekly News,* May 8, 1975, p.13.

Lubell, Ellen, "Luis Jiménez," *Art Magazine,* September, 1975, p.20.

Frank, Peter, "Luis Jiménez," *ArtNews,* September, 1975, p.112.

Kutner, Janet, "Mocking Myths, Nachos, Nostalgia," *ArtNews,* December, 1975, pp.88-92.

Tex/Lax: Texas in L.A., Union Gallery, California State University, Los Angeles, 1976, (Exhibition Catalogue).

Preble, Duane, *We Create Art Create Us,* University of Hawaii, Canfield Press, San Francisco, California, 1976, pp.22-23.

Preble, Duane, *Art Makes Life, Life Makes Art,* University of Hawaii, Canfield Press, San Francisco, California, 1976.

Roukes, Nick, *Plastic Sculpture,* University of Calgary, Canada, Watson-Guptill, 1976, p.162.

Jiménez, David, *AMOTFA,* (A Magazine of Fine Arts), Albuquerque, New Mexico, V215/376, 1976, pp.48-53.

Smith, Roberta, "Twelve Days of Texas," *Art in America,* July/August, 1976, pp.42-48.

"Mythical Fire and Magical Space," *ArtNews,* November, 1976, p.92.

Contemporary Artists, St. James Press, London, 1977, pp.446-447.

Barsness, Larry, *The Bison in Art,* American Academy and Institute of Arts and Letters, New York, New York, 1977, (Exhibition Catalogue).

Wickstrom, Richard, *Luis Jiménez: Sculpture, Drawings and Prints,* University Art Gallery, New Mexico State University, Las Cruces, 1977, (Exhibition Catalogue).

Dale Gas: An Exhibition of Contemporary Chicano Art of Texas, Contemporary Arts Museum, Houston, Texas, 1977, (Exhibition Catalogue).

Ancient Roots/New Visions (Raices Antiquas/Visiones Nuevas), The National Collection of Fine Arts and Fondo del Sol Visual Arts and Media Center, Washington, D.C., 1977, (Exhibition Catalogue).

Foreman, Laura, "A Checklist for Making the Carter Guest List," *The New York Times,* March 5, 1977.

"Familiar Images are Sculptor's Medium," *The Observer,* March 10, 1977.

Purvis, Lois, "Tools, Materials of Industry Adapted for Sculpture by Artist," *El Paso Times,* July 25, 1977.

Reed, Michael, "Cowboys and Indians," *Artspace,* Fall, 1977, pp.33-37.

Crossley, Mimi, "Art: Chicanismo," *Houston Post,* September 11, 1977, p.8.

Ashby, Lynn, "Mann and Art," *Houston Post,* September 24, 1977.

Tully, Jacqi, "Exhibit at UA," *Arizona Daily Star,* September 28, 1977.

"por Pilar-Saavedra-Vela," *Agend-National Council of La Raza,* September/October, 1977, p.33.

Zoom, le Magazine de L'Image, October, 1977, p.91.

Fabricant, Don, "Wide Spectrum of Art in Local Galleries," *The Santa Fe Reporter,* October 23, 1977.

Burkhart, Dorothy, "Luis Jiménez on the Rapacity of Contemporary Culture," *Art Week,* November 11, 1977, p.1, 15.

"El Chicanismo," *Texas Monthly,* November 19, 1977.

"Artist Named for Fargo Sculpture," *The Forum,* November 29, 1977.

"Richard Baker's Mini-Museum," *ArtNews,* January, 1978, pp.44-48.

Morman, Jean Marry, *Art: Tempo of Today,* Art Education, Inc., 1978, p.67.

Luis Jiménez, Jr., Yuma Fine Arts Association, Yuma, Arizona, 1978, (Exhibition Catalogue).

"City Man Achieves Honor," *Roswell Daily,* April 19, 1978.

Moisan, Jim, "Ancient Roots, New Visions," *Art Week,* July 29, 1978.

Hobbs, Jack, *Art in Context,* Illinois State University, Harcourt Brace Jovanovich, Inc. New York, New York, 1979, pp. 296-297.

Luis A. Jiménez Jr., Plains Art Museum, Moorehead, Minnesota, 1979, (Exhibition Catalogue).

Fire!, Contemporary Arts Museum, Houston, Texas, 1979, (Exhibition Catalogue).

The First Western States Biennial Exhibition, Western States Arts Foundation, 1979, (Exhibition Catalogue).

Made in Texas, Archer M. Huntington Gallery, University Art Museum, University of Texas at Austin, 1979, (Exhibition Catalogue).

"Jiménez Sculpts Show-Stoppers," *La Voz Hispana de Colorado,* March 16, 1979.

MacGuineas, Carol, "NEA Artists and Their Art: Sculptors," *The Cultural Post,* March/April, 1979, pp.10-11.

Marvel, Bill, "A Move to the Edge, U.S. Art Focuses Toward the Pacific," *Smithsonian,* April, 1979, pp.114-120.

Rhodes, Rod, "Denver: The First Western States Biennial: A Difficult Birth," *Art Week,* April, 7, 1979, p.4.

"Out of the West," *Rocky Mountain,* Denver, Colorado, May, 1979, p.11.

"The First Western States Biennial," *Artists of the Rockies and the Golden West,* Spring, 1979.

Wingate, Adina, "The First Western States Biennial Exhibition," *ArtSpace,* Spring, 1979.

Art Insight, May/June, 1979, pp.19-21.

Richard, Paul, "Wild and Witty, Wide-Open Show of Western Art," *Washington Post,* June 7, 1979, pp.C1, C17.

"Native El Paso Sculptor Honored for Work by Smithsonian Institution," *Herald Post,* June 7, 1979.

Craft Range, July/August, 1979, pp.32-33.

"Art: West Meets East," *Newsweek,* August 20, 1979, p.79.

Gutierrez, Eduardo, "Dos Palabras Que Resumen Una Gran Expocision," *El Heraldo de Chicago,* August 24, 1979, p.11.

"Western States Biennial," *Art International,* September, 1979.

Nordstrom, Sherry Chayat, "Reviews, Syracuse: Ancient Roots/New Visions at the Everson," *Art in America,* October, 1979, pp.135-136.

Brown, S., "New West '80," *Southwest Art,* November, 1979.

Kutner, Janet, "Between Mainstream and Funk," *ArtNews,* November, 1979, pp.153-160.

Loniak, Walter, "Cruisers and Cowboys: It's Jiménez's West," *The Santa Fe Reporter,* November 15, 1979.

Eichstaedt, Peter, "Museum Opens Exciting Show," *The New Mexican,* November 23, 1979.

New New Mexico: Contemporary Art from New Mexico, Scottish Arts Council, Fruit Market Gallery, Edinburgh, Scotland, 1980, (Exhibition Catalogue).

Southwest Artists Invitational, Center for the Arts, Corpus Christi State University, Texas, 1980, (Exhibition Catalogue).

Betti, Claudia and Teel Sale, *A Contemporary Approach to Drawing,* North Texas University, Holt Reinhart & Winston, New York, New York, 1980, pp.216-217.

Taylor, Lois, "Making Lots of 'Progress'," *Star-Bulletin,* Honolulu, January 29, 1980.

Kam, Nadine, "Western Art - Myth Imagery," *Ka Le O Hawaii,* February 4, 1980, p.7.

Gunderson, Edna, "El Paso Native Aims for 'American Art'," *El Paso Herald,* March, 1980.

Sinclair, Stephen, "P.L. and Art Meets Community," *The Cultural Post,* Issue #28, NEA, Washington, D.C., March/April, 1980.

Forgey, Benjamin, "It Takes More Than an October Site to Make Sculpture Public," *Art News,* September, 1980, pp.84-89.

"Luis Jiménez," *Texas Homes,* October, 1980, p.97.

Baigts, Juan, "Chicano Suenos de Chaquira," *Excelsior,* November 9, 1980, pp.14-15.

Alternative Realities in Contemporary American Painting, Studio Arts Department and the Katherine Nash Gallery, University of Minnesota, 1981, (Exhibition Catalogue).

Anaya, Rudolfo, *Ceremony of Brotherhood,* Simon J. Ortis, 1981, p.116.

Beardsley, John, "Partners for Livable Places," *Art in Public Places,* 1981, pp.25, 73.

Berman, Morris, *The Reenchantment of the World,* Cornell University Press, Ithaca, New York, 1981.

Southwest Art, 10th Anniversary Edition, May, 1981, pp.150-151.

Beardsley, John, "Personal Sensibilities in Public Places," *Artforum,* Summer, 1981, pp.43-45.

Martinez, Santos, "Jiménez: Man on Fire," *Minnesota Daily,* University of Minnesota, July 7, 1981.

"Western Images," *Arizona Republic,* October 14, 1981.

Clurman, Irene, "Artist Converts Gallery into Honky-Tonk," *Rocky Mountain News,* December 11, 1981.

Cortwright, Barbara, "Cowboys, The New Look," *Artspace,* Winter, 1981-82, pp.58-59.

Early Work, The New Museum of Contemporary Art, New York, New York, 1982, (Exhibition Catalogue).

Recent Trends in Collecting, National Museum of American Art, the Smithsonian Institution Press, Washington, D.C., 1982, (Exhibition Catalogue).

Hawthorne, Don, "Does the Public Want Public Sculpture," *ArtNews,* May, 1982, pp.56-63.

Montini, E.J., "Thinking Pink, Seeing Red," *Arizona Republic,* May 5, 1982.

Bell, David L., "Pueblos, The Old West; New Settlers Spell Tradition," *ArtNews,* December, 1982, pp.90-93.

Vander Lee, Jana, "Texas Sculpture," *Artspace,* Winter, 1982-83, pp.32- 35.

Texas: A Self Portrait, Harry N. Abrams, New York, New York, 1983.

Texas Images and Visions, Archer M. Huntington Art Gallery, University Art Museum, University of Texas at Austin, 1983, (Exhibition Catalogue).

Showdown, The Alternative Museum, New York, New York, 1983, (Exhibition Catalogue).

Schlesinger, Ellen, "Western Vigor," *ArtNews,* February, 1983, p.4.

Wilson, MaLin, "The Politics of Public Art: Who Decides?," *Art Lines,* Vol. 4, #2, March, 1983, pp.6-8.

Sherwood, John, "The Real Cowboy, Between Myth and Reality," *The Washington Times,* March 29, 1983.

Shields, Kathleen, "Luis Jiménez," *Artspace,* Summer, 1983, pp.36-39.

Klein, Ellen Lee, "Intoxication," *Arts Magazine,* June, 1983, p.43.

"Sculptor Plans Symposium Visit," *Snyder Daily News,* October 5, 1983.

Montini, E.J., "Soft-Spoken Artist Lets His Craft Do The Talking," *The Republic,* October 9, 1983.

Freudenheim, Susan, "Luis Jiménez: Seductive Sculpture," *Texas Homes,* December, 1983, pp. 21-26.

Automobile and Culture, The Museum of Contemporary Art, Los Angeles, California, Harry N. Abrams, New York, New York, 1984, (Exhibition Catalogue).

Luis Jiménez, Laguna Gloria Art Museum, Austin, Texas, 1984, (Exhibition Catalogue).

Luis Jiménez for Children, Laguna Gloria Art Museum, Austin, Texas, 1984, (Exhibition Catalogue).

Collision, University of Houston Art Museum, Texas, 1984, (Exhibition Catalogue).

Hickey, Dave, *Luis Jiménez: Sculpture and Graphics,* Roswell Museum and Art Center, New Mexico, 1984, (Exhibition Catalogue).

Luis Jiménez: Sculpture and Works on Paper, Alternative Museum, New York, New York, 1984, (Exhibition Catalogue).

Goetzmann, William H. and William N. Goetzmann, *The West of the Imagination,* W.W. Norton & Co., New York, New York, 1984.

Opitz, Glenn B., Editor, *Dictionary of American Sculptors,* Apollo, Poughkeepsie, New York, 1984, p.202.

Ligon, Betty, "Creating Parodies of Modern Icons," *El Paso Herald-Post,* February 3, 1984.

Glueck, Grace, "Luis Jiménez," *The New York Times,* March 23, 1984, p.C18.

Lippard, Lucy R., "One Liner After Another," *The Village Voice,* April 10, 1984, p.73.

Levin, Kim, "Lone Stars," *The Village Voice,* April 10, 1984.

Schwabsky, Barry, "Luis Jiménez," *Arts Magazine,* May, 1984, p.21.

Phillips, Patricia, "Luis Jiménez," *Artforum,* June, 1984, pp.94-95.

Southwest Art, July, 1984, pp.94-95.

Baker-Sandback, Amy, "Signs: A Conversation with Luis Jiménez," *Artforum,* September, 1984, pp.84-87.

Cameron, Don, "Luis Jiménez," *ArtNews,* September, 1984, pp.164-165.

Von Eckardt, Wolf, "Auto-Intoxication in L.A.," *Time,* September 10, 1984, pp. 63-64.

Luis Jiménez: Sodbuster, Dallas Museum of Art, Texas, 1985, (Exhibition Catalogue).

Mile 4, Chicago Sculpture International, Illinois, 1985, (Exhibition Catalogue).

Awards in the Visual Arts IV, Southeastern Center for Contemporary Art, Winston-Salem, North Carolina, 1985, (Exhibition Catalogue).

Hecho en Aztlan (Made in Aztlan): A Festival of Chicano Arts, Centro Cultura de la Raza, San Diego, California, 1985, (Exhibition Catalogue).

Honky Tonk Visions, The Museum of Texas Tech University, Lubbock, 1985, (Exhibition Catalogue).

Lucie-Smith, Edward, *American Art Now,* Morrow, New York, New York, 1985.

"The Battle of MacArthur Park," *ArtNews,* March, 1985, pp.105-106.

Marvel, Bill, "Drama, Humor, Size Give Jiménez Sculpture a Heroic Dimension," *Dallas Times Herald,* March 31, 1985.

Bannon, Anthony, "A Heroic Tribute to Men of Steel," *Underground Airwaves,* July 14, 1985.

Fearing, Kelly, *The Way of Art: Inner Vision-Outer Expression,* W.S. Benson & Co, Austin, Texas, 1986.

Yau, John, *Stroll,* Winter, 1986, p.15.

"Fiberglass Sculptor Conjures Visions of Mythical Homeland," *The Albuquerque Journal,* January 5, 1986.

Dalkey, Victoria, "Is This The Cowboy for Cowtown," *Sacramento Bee,* February 9, 1986.

Goddard, Dan R., "Artist Goes West and Public," *The Sunday Express-News,* San Antonio, May 11, 1986.

St. Aubyn, Jacklyn, "El Paso/Las Cruces Letter, Review," *Artspace,* Summer, 1986, pp.49-50.

Pincus, Robert L., "Sculptor Unveils Model of Work, *San Diego Union,* July 29, 1986.

Conal, Robbie, "Through Chicano Eyes," *LA Weekly,* November 3-9, 1986.

Latin American Spirit: Art and Artists in the United States, The Bronx Museum of the Arts, Harry N. Abrams, New York, New York, 1987, (Exhibition Catalogue).

Hispanic Art in the United States: Thirty Painters and Sculptors, The Museum of Fine Arts, Houston, Texas, 1987, (Exhibition Catalogue).

Carlozzi, Annette with Gay Block, *50 Texas Artists,* Chronicle Books, 1987.

McCombie, Mel, "Modern American Baroque," *Art Week,* May 23, 1987, p.7.

Gambrell, Jamey, *Art in America,* March, 1987, p.208.

Goldman, Shifra M., "Homogenizing Hispanic Art," *New Art Examiner,* September, 1987, pp.30-33.

Stevens, Mark, "Devotees of the Fantastic," *Newsweek,* September 7, 1987, pp. 66-68.

Bell, David, "Artist Capitalizes on Reputation for 'Calculated Tackiness'," *Journal North,* October 24, 1987.

Contemporary Southwest Art, State University College of Arts and Science, Pottsdam, New York, 1988, (Exhibition Catalogue).

Different Drummers, Hirshhorn Museum and Sculpture Garden, Washington, D.C., 1988, (Exhibition Catalogue).

Images on Stone: Two Centuries of Artists' Lithographs, Blaffer Gallery, University of Houston, Texas, 1988, (Exhibition Catalogue).

Luis Jiménez, Adair Margo Gallery, El Paso, Texas, 1988, (Exhibition Catalogue)

Mandes, John, "Controversial 'Pieta' Sculpture Finally Finds Home in a Park," *The Albuquerque Journal,* March 3, 1988.

Lewis, JoAnn, "The Resonant Drummers," *The Washington Post,* May 18, 1988.

Artspace, Summer, 1988, pp.62-64.

Army, Mary Montano, "El Arte Show Catapults Hispanic Art to Forefront," *New Mexico Magazine,* July, 1988.

"New Mexico's Luis Jiménez Took Bizarre Path to Career," *The Albuquerque Journal,* July 1, 1988.

Time, July 11, 1988, pp.62-63.

Glueck, Grace, "The Many Accents of Latino Art," *The New York Times,* September 25, 1988.

Committed to Print, The Museum of Modern Art, New York, New York, 1989, (Exhibition Catalogue).

Le Demon Des Anges (The Demon of Angels), Department de Cultura de la Generalitat de Catalunya, Barcelone, Co-published by Centre de Recherche pour le Developpement Culturel, France, 1989, (Exhibition Catalogue).

1989 Center for Contemporary Arts Invitational (CCAI), Center for Contemporary Arts, Santa Fe, New Mexico, 1989, (Exhibition Catalogue).

Hendricks, Patricia D. and Becky Duval Reese, *A Century of Sculpture in Texas,* Archer M. Huntington Art Gallery, The University of Texas at Austin, Texas, 1989, (Exhibition Catalogue).

1989 Skowhegan Awards, Skowhegan, New York.

Brooks, Rebecca, et. al., Ann F. Crawford, Editor, *Through Their Eyes, Primary Level: A Sequentially Developed Art Program, Grades 1-3,* W. S. Benson & Co., Austin, Texas, 1989.

Brooks, Rebecca, et. al., Ann F. Crawford, Editor, *Through Their Eyes, Intermediate Level: A Sequentially Developed Art Program, Grades 4-6,* W.S.Benson & Co., Austin, Texas, 1989.

Nault, William H., *The 1989 World Book Year Book.*

Michaels, Donna, "Sculpture, Where It Is and Where It's Going," *Art-Talk,* January, 1989, pp.19-23.

Four Perspectives, The Getty Center for Education in the Arts, Summer, 1989.

Kutner, Janet, "A Century of Sculpture in Texas," *Dallas Morning News,* June 20, 1989.

"Border Spawns Cultural Images," *The Albuquerque Journal,* July 28, 1989.

Muchnic, Suzanne, "A Sculptor's Homage to His Latino Roots," *Los Angeles Times,* August 25, 1989

LA Weekly, August 25-31, 1989, p.14.

"Trabajo de Artista Hispano Refleja sus Raices (Hispanic Artist's Work Reflects His Roots)," Kansas City's *Dos Mundos,* October 18, 1989, pp.1,9.

The Decade Show, The New Museum, New York, New York, 1990, (Exhibition Catalogue).

Fisher, James L., *Forty Texas Printmakers,* Modern Art Museum, Fort Worth, Texas, 1990, (Exhibition Catalogue).

Lippard, Lucy R., *Mixed Blessings: New Art in a Multicultural America,* Pantheon, New York, New York, 1990.

Smith, Bill, "Jiménez: A Contemporary Sculptor," *Mountain Passages,* Spring, 1990, pp.25-28.

"Review," *The Village Voice,* May, 1990.

Bordonaro, Deborah, "'Vaquero' Rides At Art Museum," *Sun-News,* Las Cruces, May 23, 1990.

Barnes, Tom, "Sculptor Defends Statue As Dispute Rages," *Pittsburgh Post Gazette,* May 31, 1990.

"A Festival of Censorship," *Pittsburgh Press,* June 2, 1990.

Ansberry, Clare, "Is There A Fiberglass Manufacturer Out There Looking For Statuary?," *The Wall Street Journal,* June 4, 1990, p.B1.

"Luis Jiménez en el Museo de Arte American (Luis Jiménez at the Museum of American Art)," *El Latino Comunidad,* Washington, D.C., July 6, 1990, P.6.

The 1991 Biennial Exhibition of Contemporary Art, Whitney Museum of American Art, New York, New York, 1991, (Exhibition Catalogue).

Capirotada: Eight El Paso Artists, El Paso Museum of Art, 1991, (Exhibition Catalogue).

1991 Invitational Exhibition, Roswell Museum and Art Center, New Mexico, 1991, (Exhibition Catalogue).

Adams, Clinton, *Printmaking in New Mexico 1880-1990,* University of New Mexico Press, Albuquerque, 1991, pp.118-123.

Ballatore, Sandy, *Singular Vision s, Contemporary Sculpture in New Mexico,* Museum of Fine Arts, Santa Fe, New Mexico, 1991, p.44, (Exhibition Catalogue).

Del Castillo, Richard Griswold, Teresa McKenna, and Yvonne Yarbro-Bejarano, Editors, *CARA (Chicano Art: Resistance and Affirmation),* Wight Art Gallery, University of California, Los Angeles, 1991, (Exhibition Catalogue).

Padilla, Denise, "Public Art Tends to Rile the Public," *The Albuquerque Journal,* June 23, 1991.

Artists of 20th Century New Mexico, Museum of New Mexico Press, Santa Fe, New Mexico, 1992, p.117.

Santiago, Chiori, "Luis Jiménez's Outdoor Sculptures Slow Traffic Down," *Smithsonian,* March, 1993, pp.86-95.

Salzstein, Katherine, "Hispanic Artists Get A Show of Their Own," *The Albuquerque Journal,* September 12, 1993, p.19.

Goldman, Shifra M., *Dimensions of the Americas: Art and Social Change in Latin America and the United States,* University of Chicago Press, Chicago, Illinois, 1994.

AWARDS AND GRANTS

1977 Hassam Fund Purchase Award, American Academy of Arts and Letters, New York, New York

Fellowship Grant, National Endowment for the Arts

1979 Mid-Career Fellowship Award, American Academy in Rome and National Endowment for the Arts

1982 A.I.A. Environmental Improvement Award

1985 Award Recipient, Awards in the Visual Arts

1987 Francis J. Greenburger Foundation Award

1988 Fellowship Grant, National Endowment for the Arts

1989 Skowhegan Sculpture Award

1990 La Napoule Art Foundation Residency Fellowship, La Napoule, France

1993 City of Houston, Goodwill Ambassador

Governor's Award, New Mexico

WORKS IN THE EXHIBITION
OBRAS EN LA EXHIBICIÓN

1. PHOTOGRAPH OF ARTIST AT AGE 2 WITH DRAWING OF CAT, 1942

2. DRAWING OF CAT, 1942 • Chalk on wood • 3 1/2" x 8 1/8" x 1/8"

3. SKELETON, 1949 • Graphite on paper • 2" x 1 1/4"

4. PORTRAIT OF LUIS (COLLABORATION WITH ELISA) • Paint on wood • 75 1/2" x 22 1/4" • Courtesy of LewAllen Gallery, Santa Fe, New Mexico

5. MURAL FOR ENGINEERING BUILDING, 1963 • 4 Photographs • 4 1/2" x 6 1/2" each, surrounding • STUDY OF HANDS, 1963 • Watercolor, colored pencil on board • 17 1/2" x 22"

6. MOTHER AND CHILD, ca. 1963 • Elm • 12 3/4" x 7 1/2" x 5"

7. MOTHER AND CHILD, 1964 • Oak • 34" x 10" x 9" • Courtesy of Mrs. Kate Specter

8. WOUNDED HAWK, pre-1964 • Cypress • 12 1/2" x 25 1/2" x 8 1/4"

9. HANDS, pre-1964 • Mesquite and steel • 50" x 18" x 17"

10. ORGANIC FORM, 1962 • Wood • 6" x 12" x 6" • Courtesy of Dan and Pat Houston

11. WISP, pre-1964 • Bronze • 6 1/4" x 3 1/2" x 2 1/2"

12. FALLEN STATUE OF LIBERTY, 1963 • Tin • 18" x 53" x 19 1/4"

13. FRONT OF WOMAN'S TORSO, 1963 • Fiberglass • 16" x 7" x 3 1/2"

14. PORTRAIT OF JANET (HEAD), 1964-65 • Unpainted fiberglass • 19" x 9" x 14" • Courtesy of Janet Holcomb

15. SMALL STUDY OF MAN WITH BROKEN BACK, 1965 • Cast typemetal • 2 1/2" x 8 1/4" x 5"

16. TORSO OF MAN WITH BROKEN BACK, ca. 1965 • Fiberglass • 12" x 31" x 16"

17. BLACK TORSO, 1966 • Fiberglass • 34" x 14 1/2" x 10"

18. SELF-PORTRAIT WITH BROKEN BACK, 1966 • Fiberglass • 10 1/2" x 69" x 19"

19. LITTLE TV MODELS (3), 1965-66 • Polyester resin • 2 1/8" x 2 3/8" x 2 1/4", 3" x 3 1/2" x 2 1/2", 2 1/8" x 2 1/2" x 2 1/8"

20. HIP TV IMAGE, ca. 1968 • Fiberglass • 10 1/2" x 12" x 6 1/4" • Courtesy of Jim and Irene Branson

21. TV SET, ca. 1966-67 • Fiberglass • 10 1/2" x 12" x 6 1/4"

22. BLOND TV IMAGE, 1967 • Fiberglass • 25 1/2" x 28" x 18"

23. CHICANA FACE EMERGING FROM BLOND TV IMAGE, 1967 • Colored pencil and graphite on paper • 13" x 10"

24. FLESH TV IMAGE, 1967 • Fiberglass • 18 1/2" x 21 1/2" x 4 1/4"

25. PROJECTILE, 1969 • Colored pencil on paper • 15" x 19 1/2"

26. BOMB, 1968 • Fiberglass • 77" x 41" x 29" • Courtesy of Frank Ribelin

27. POP TUNE, 1967-68 • Fiberglass • 24" x 24" x 2"

28. DOLL, 1968 • Fiberglass • 26" x 10" x 6"

29. SUNBATHER, 1969 • Fiberglass • 11" x 60" x 22" • Courtesy of Frank Ribelin

30. SUNBATHER, 1967-68 • Colored pencil on paper • 23" x 12 1/2"

31. BEACH TOWEL, 1970-71 • Fiberglass • 77" x 23" x 8" • Courtesy of University of New Mexico Art Museum, Albuquerque, purchased through a grant from the National Endowment for the Arts with matching funds from the Friends of Art.

32. FAMILY WATCHING TV, 1969 • Colored pencil on paper • 16 1/2" x 14" • Courtesy of Dan and Pat Houston

33. TV FAMILY, 1969 • Colored pencil on paper • 12 1/2" x 23" • Courtesy of Frank Ribelin

34. MAN WITH BEER CAN WATCHING TV, 1969 • Colored pencil on paper • 26" x 20"

35. STUDY FOR OLD WOMAN WITH CAT, 1969 • Colored pencil on paper • 16 1/2" x 14" • Courtesy of Dan and Pat Houston

36. STUDY FOR OLD WOMAN WITH CAT, 1968 • Colored pencil and graphite on paper • 23 1/2" x 17 1/4" • Courtesy of Frank Ribelin

37. OLD WOMAN WITH CAT, 1969 • Fiberglass • 40" x 30" x 33" • Courtesy of Cynthia Baca

38. PAPER DOLL, 1969 • Colored pencil on paper • 19" x 12"

39. BLACK PAPER DOLL, 1970 • Fiberglass • 46 1/2" x 24" x 1" • Courtesy of Anton van Dalen

40. PAPER DOLL, 1970 • Fiberglass • 46 1/2" x 24" x 1" • Courtesy of Eddie Samuels

41. PAPER DOLL, 1970 • Fiberglass • 46 1/2" x 24" x 1"

42. STUDY FOR AMERICAN DREAM, 1967 • Ballpoint pen on cardboard • 21" x 15"

43. AMERICAN DREAM, 1969 • Fiberglass • 58" x 34" x 30" • Courtesy of Donald B. Anderson

44. AMERICAN DREAM, 1971 • Colored pencil on paper • 29 3/4" x 43 3/4"

45. AMERICAN DREAM, 1970 • Lithograph • 24 1/4" x 34 1/8" • Courtesy of Emmett Dugald McIntyre

46. BAZOOKA, 1969 • Colored pencil on paper • 12" x 19"

47. TANK - SPIRIT OF CHICAGO, 1968 • Fiberglass • 19" x 34" x 30" • Courtesy of Frank Ribelin

48. TPF (TACTICAL POLICE FORCE) WITH PHALLIC CLUB, 1968 • Colored pencil on paper • 18" x 12" • Courtesy of Anton van Dalen

49. TPF, 1968 • Colored pencil on paper • 23 1/2" x 17"

50. TPF, 1969 • Colored pencil on paper • 15 1/2" x 11"

51. MASK (TPF), 1969 • Colored pencil on paper • 22 5/8" x 14 1/4"

52. DEATH MASKS, 1968-69 • Fiberglass • 73" x 11 1/2" x 19 1/2" each

53. SCUBA, 1968 • Colored pencil on paper • 19" x 25 1/2" • Courtesy of Frank Ribelin

54. SWIMMER, 1969 • Fiberglass • 30 1/2" x 26" x 50"

55. CALIFORNIA CHICK (GIRL ON A WHEEL), 1968 • Fiberglass • 29" x 16" x 35" • Courtesy of Robert Grossman

56. CAT CAR, 1968 • Fiberglass • 9 3/4" x 29" x 14" • Courtesy of Elisa Jiménez

57. DRIVER, 1969 • Colored pencil on paper • 26" x 20" • Courtesy of Adair Margo Gallery, El Paso, Texas

58. DEMO DERBY (PURE SEX), 1969 • Watercolor and graphite on paper • 20" x 26" • Courtesy of Anton van Dalen

59. DEMO DERBY (PURE SEX), 1972 • Colored pencil on paper • 26" x 40" • Courtesy of the Collection of John Lane Paxton

60. DEMO DERBY CAR (PURE SEX), 1972 • Fiberglass • 16 1/2" x 42" x 26"

61. CYCLE, 1969 • Colored pencil on paper • 12" x 19"

62. COLOR STUDY, CYCLE, 1969 • Colored pencil on paper • 15 1/4" x 22" • Courtesy of Richard Wickstrom

63. CYCLE, 1969 • Fiberglass • 50" x 80" x 30" • Courtesy of Donald B. Anderson

64. CYCLE, 1969 • Fiberglass • 50" x 80" x 30" • Courtesy of Roger Litz

65. MAN WITH MOLOTOV COCKTAIL, 1969 • Colored pencil on paper • 26" x 20"

66. MAN ON FIRE (KNEELING STUDY), 1969 • Colored pencil on paper • 17" x 14"

67. MAN ON FIRE (KNEELING STUDY), 1969 • Colored pencil on paper • 17" x 14"

68. MAN ON FIRE (KNEELING STUDY), 1969 • Colored pencil on paper • 17" x 14"

69. MAN ON FIRE (KNEELING STUDY), 1969 • Colored pencil on paper • 18 1/2" x 28 1/2" • Courtesy of Jim and Irene Branson

70. MAN ON FIRE, RED ANGEL, 1969 • Colored pencil on paper • 24" x 19"

71. MAN ON FIRE, 1969 • Fiberglass • 89" x 60" x 19" • Courtesy of Emmett Dugald McIntyre

72. WOMAN WITH JUKEBOX, RED DRESS, 1969 • Colored pencil on paper • 15 1/2" x 21"

73. BARFLY WITH BEER SIGN, 1969 • Colored pencil on paper • 26 1/4" x 20" • Courtesy of Adair Margo Gallery, El Paso, Texas

74. STATUE OF LIBERTY WITH SOFT ICE CREAM CONE, 1969 • Watercolor and pencil on paper • 20" x 26"

75. STATUE OF LIBERTY WITH WINE, 1969 • Watercolor and graphite on paper • 20" x 26"

76. STATUE OF LIBERTY WITH BRA, 1969 • Watercolor and pencil on paper • 26" x 20"

77. STATUE OF LIBERTY WITH PACK OF CIGARETTES, 1969 • Colored pencil on paper • 26 1/8" x 20"

78. STATUE OF LIBERTY, 1969 • Watercolor and graphite on paper • 20" x 26"

79. THE BARFLY - STATUE OF LIBERTY, 1969 • Fiberglass • 90" x 36" x 21" • Courtesy of El Paso Museum of Art, Texas, gift of Suellen and Warren Haber

80. RODEO QUEEN, 1971 • Colored pencil on paper • 30" x 22 1/4" • Courtesy of National Museum of American Art, Smithsonian Institution, Washington, D.C., gift of Robert and Joan Doty

81. PATTY ANN, RODEO QUEEN, 1971 • Colored pencil on paper • 30" x 40" • Courtesy of Wanda Alexander

82. RODEO QUEEN, 1972 • Colored pencil on paper • 39 1/2" x 27 1/2" • Courtesy of Donald B. Anderson

83. RODEO QUEEN, 1972-74 • Fiberglass • 50" x 47 1/4" x 23" • Courtesy of The University of New Mexico Art Museum, Albuquerque, purchased through a grant from the National Endowment for the Arts with matching funds from the Friends of Art.

84. RODEO QUEEN, 1981 • Lithograph and glitter • 42 1/4" x 29"

85. WOMAN GIVING BIRTH TO MOTORCYCLE MAN, 1969 • Colored pencil on paper • 28 1/2" x 22 3/4"

86. STUDY FOR MACHINE MAN BIRTH, 1969 • Watercolor and graphite on paper • 19 3/4" x 26 1/2"

87. STUDY FOR MACHINE MAN BIRTH, 1969 • Watercolor and graphite on paper • 24" x 16"

88. COUPLE CONNECTED BY UMBILICAL CORD, 1970 • Colored pencil on paper • 24" x 38"

89. BIRTH PIECE STUDY, 1970 • Watercolor and pencil on paper • 18" x 26 1/2" • Courtesy of Anton van Dalen

90. BIRTH OF THE MACHINE AGE MAN, 1970 • Fiberglass • 43" x 99" x 28"

91. WORKING DRAWING FOR END OF THE TRAIL, 1970 • Colored pencil and graphite on paper • 10 3/4" x 14"

92. END OF THE TRAIL (WITH ELECTRIC SUNSET), 1971 • Fiberglass, polychrome resin, electric lighting • 84" x 84" x 30" • Courtesy of University of Texas at El Paso Library, gift of Frederick Weisman Company

93. END OF THE TRAIL (WITH ELECTRIC SUNSET), 1971 • Fiberglass, polychrome resin, electric lighting • 84" x 84" x 30" • Courtesy of Roswell Museum and Art Center, New Mexico, gift of Mr. and Mrs. John P. Cusack, 1975-15

94. END OF THE TRAIL (WITH ELECTRIC SUNSET), 1971 • Fiberglass, polychrome resin, electric lighting • 84" x 84" x 30" • Courtesy of Long Beach Museum of Art, California, purchased with funds from the National Endowment for the Arts and the Rick Rackers Junior Auxillary of the Assistance League of Long Beach

95. END OF THE TRAIL (WITH ELECTRIC SUNSET), 1971 • Fiberglass, polychrome resin, electric lighting • 84" x 84" x 30" • Courtesy of Frank Ribelin

96. J. HENDRIX ON GUITAR, 1969 • Colored pencil on paper • 25 1/2" x 19 1/2"

97. ROCK MUSICIAN WITH LIGHT SHOW, 1971 • Colored pencil and graphite on paper • 30" x 22"

98. SUPER STAR, 1971-74 • Fiberglass • 72" x 84" x 24"

99. BUDDHA, 1972 • Colored pencil on paper • 18" x 11 1/2"

100. STUDY FOR BUDDHA, 1972 • Colored pencil on paper • 25 1/2" x 19 3/4"

101. CBS PROPOSAL, 1975 • Colored pencil on paper • 27 1/2" x 39 1/2"

102. LA CAUSA VIVA, 1969 • Watercolor and graphite on paper • 19 3/4" x 26 1/8"

103. ABUELA Y NIETO, 1973 • Colored pencil on paper • 22 1/4" x 30" • Courtesy of Moody Gallery, Houston, Texas

104. LOWRIDER, 1976 • Colored pencil on paper • 27 1/2" x 39 1/2" • Courtesy of Donald B. Anderson

105. LA SHERRY, 1976 • Colored pencil on paper • 39 1/4" x 27 3/4"

106. FILO'S LOWRIDER, 1976 • Colored pencil on paper • 27 3/4" x 39 3/4" • Courtesy of San Antonio Museum of Art, San Antonio, Texas

107. LA SHERRY Y SONNY'S CAR, 1976 • Colored pencil on paper • 27 1/2" x 39 3/4"

108. MEXICAN ALLEGORY ON WHEELS, 1976 • Colored pencil on paper, diptych • 28" x 20" each

109. PLATICANDO, 1979 • Colored pencil on paper • 19 3/4" x 27 3/4" • Courtesy of Anonymous Collector

110. ROSE TATTOO (LOWRIDER), 1981 • Lithograph and glitter • 21 1/2" x 30" • Courtesy of Silvestre and Susan Gutiérrez

111. ROSE TATTOO, 1983 • Lithograph and glitter • 22" x 30"

112. TATTOO SERIES - PRISONER 1224, 1976 • Colored pencil on paper • 27 3/4" x 39 1/2"

113. ESTEBAN JORDAN, 1981 • Lithograph • 30" x 22 3/8"

114. CHOLO WITH LOWRIDER VAN, 1993 • Watercolor on paper • 43" x 52"

115. RECLINING NUDE, 1967 • Colored pencil on paper • 8 1/2" x 12" • Courtesy of National Museum of American Art, Smithsonian Institution, Washington, D.C., gift of Robert and Joan Doty

116. RECLINING NUDE WITH BLACK HAIR #1, 1969 • Colored pencil on paper • 19" x 24"

117. RECLINING NUDE WITH BLACK HAIR #2, 1969 • Colored pencil on paper • 19" x 24"

118. DIAGONAL NUDE ON VIOLET PAD, 1974 • Colored pencil on paper • 27 3/4" x 39 1/4"

119. RECLINING FIGURE WITH CHAIR, 1974 • Colored pencil on paper • 27 3/4" x 39 1/4"

120. NUDE (MEL) BACK VIEW - GREEN PAD, 1974 • Colored pencil on paper • 27 3/4" x 39 1/4"

121. FIGURE - TOP VIEW, 1974 • Colored pencil on paper • 27 3/4" x 39 1/4"

122. STANDING LARGE TORSO, 1974 • Colored pencil on paper • 39 1/4" x 27 3/4"

123. TORSO WITH GREEN AND ORANGE, 1974 • Colored pencil on paper • 22" x 30"

124. JO, 1980 • Colored pencil on paper • 19 1/2" x 27 3/4"

125. JO, 1980 • Colored pencil on paper • 19 1/2" x 27 3/4"

126. NUDE (JO), 1980 • Colored pencil on paper • 19 1/2" x 27 3/4"

127. NUDE (JO), 1980 • Colored pencil on paper • 27 3/4" x 19 1/2"

128. CHICK WITH BLUE HAIR, 1966 • Fiberglass • 14" x 48" x 26"

129. PROGRESS OF THE WEST, 1972 • Paint on wood, polyptych • 18" x 96" overall • Courtesy of Donald B. Anderson

130. PROGRESS SUITE, 1976 • Lithographs, polyptych • 23 1/2" x 34 1/2" each • Courtesy of Jim and Irene Branson

131. PROGRESS I, 1973 • Colored pencil on paper • 26" x 40" • Courtesy of Stephane Janssen

132. PROGRESS I, 1974 • Fiberglass • 126" x 108" x 90" • Courtesy of The Albuquerque Museum, purchased with funds from 1981 General Obligation Bonds • 83.87.1a-d

133. DOG AND RATTLESNAKE FROM PROGRESS I, 1976 • Fiberglass • 34" x 69" x 36"

134. RATTLESNAKE AND SKULL FROM PROGRESS I, 1976 • Fiberglass • 18" x 36" x 63"

135. JACKRABBIT FROM PROGRESS I, 1976 • Fiberglass • 20" x 35" x 19"

136. LONGHORNS, 1974-75 • Colored pencil on paper • 16" x 24"

137. PROGRESS II MODEL, 1974 • Fiberglass • 20" x 43" x 14" • Courtesy of Jay Cantor

138. PROGRESS II, 1976 • Fiberglass • 126" x 264" x 91" • Courtesy of Donald B. Anderson

139. COLOR STUDY, PROGRESS 2, 1977 • Colored pencil on paper • 11" x 14"

140. COLOR STUDY, OWL, PROGRESS 2, 1977 • Colored pencil on paper • 11" x 14"

141. COLOR STUDY, PROGRESS2, 1977 • Colored pencil on paper • 11" x 14"

142. OWL FROM PROGRESS II, 1976 • Fiberglass • 20" x 27" x 35" • Courtesy of Donald B. Anderson

143. COILED RATTLESNAKE FROM PROGRESS II, 1976-77 • Fiberglass • 5 1/2" x 14 1/2" x 14 1/2"

144. STUDY, RATTLESNAKE SCULPTURE, 1975 • Colored pencil on paper • 22" x 30" • Courtesy of John A. Jacobson

145. LONGHORNS FROM PROGRESS II, 1976 • Fiberglass • 22" x 72" x 5 1/4"

146. PROGRESS III, 1977 • Colored pencil on paper • 27 3/4" x 39 1/2"

147. STAGE DRIVER PROGRESS 3, 1977 • Colored pencil on paper • 21 1/2" x 23 3/4"

148. PROGRESS III WORKING DRAWING, 1977 • Colored pencil on paper • 27 3/4" x 39 1/4"

149. VAQUERO MODEL, 1976 • Fiberglass • 37 1/4" x 23 1/2" x 18 3/4" • Courtesy of Donald B. Anderson

150. VAQUERO, 1987-88 • Fiberglass • 198" x 144" x 120" • Courtesy of Frank Ribelin

151. VAQUERO, 1981 • Lithograph and glitter • 46" x 34"

152. SODBUSTER, 1981 • Colored pencil on paper • 30" x 40" • Courtesy of The Albuquerque Museum, purchased with funds from 1981 General Obligation Bonds • 83.72.1

153. NORTH DAKOTA PROPOSAL, 1979 • Colored pencil on paper • 19 3/4" x 27 3/4" • Courtesy of The Albuquerque Museum, gift of Thomas Brumbaugh • 93.38.1

154. SODBUSTER: SAN ISIDRO MODEL, 1983 • Fiberglass • 11" x 14 1/4" x 37 7/8" • Courtesy of The Metropolitan Museum of Art, New York, New York, purchase, Madeline Mohr gift, 1984, (1984.403)

155. SODBUSTER STUDY WITH SWEAT, 1981 • Colored pencil on paper • 21" x 21 1/2" • Courtesy of Thomas Brumbaugh

156. SODBUSTER STUDY "HAND," 1981 • Colored pencil on paper • 21" x 27" • Courtesy of Thomas Brumbaugh

157. SODBUSTER: SAN ISIDRO, 1983 • Lithograph • 31" x 45"

158. SODBUSTER: SAN ISIDRO, 1981 • Fiberglass • 84" x 63" x 288"

159. COYOTE, 1974 • Colored pencil on paper • 27 1/2" x 39 1/2" • Courtesy of Ms. Ethel Lemon

160. HOWL, 1976 • Colored pencil on paper • 28" x 40" • Courtesy of Thomas O'Connor

161. HOWL, 1976 • Lithograph • 36" x 26"

162. HOWL STUDY, 1984 • Lithograph • 15" x 20"

163. HOWL, 1986 • Fiberglass • 60" x 29" x 29" • Courtesy of Spencer Museum of Art, The University of Kansas, Lawrence

164. HOWL, 1986 • Bronze • 60" x 29" x 29" • Courtesy of The Albuquerque Museum, purchased with funds from 1987 General Obligation Bonds • 88.27.1

165. POPO AND ISLE, 1983 • Colored pencil on paper • 34" x 34" • Courtesy of Stephane Janssen

166. SOUTHWEST PIETA MODEL, 1983 • Fiberglass • 22" x 12" x 12" • Courtesy of Elaine Horwitch Galleries, Santa Fe, New Mexico

167. SOUTHWEST PIETA, 1983 • Colored pencil and foamcore on wood • 24 1/2" x 30" x 1/2"

168. STUDY FOR SOUTHWEST PIETA, 1983 • Watercolor on paper • 6" x 9"

169. WORKING DRAWING FOR SOUTHWEST PIETA, 1985 • Oil pastel on paper, diptych • a: 60 1/8" x 119", b: 59 7/8" x 135" • Courtesy of National Museum of American Art, Smithsonian Institution, Washington, D.C., gift of Frank Ribelin

170. SOUTHWEST PIETA, 1983 • Lithograph • 30" x 44" • Courtesy of The Albuquerque Museum, purchased with funds from 1981 General Obligation Bonds • 83.80.1

171. SOUTHWEST PIETA WITH BLUE BACKGROUND, 1984 • Colored pencil on paper • 29 1/2" x 41 1/2" • Courtesy of LewAllen Gallery, Santa Fe, New Mexico

172. STUDY FOR SOUTHWEST PIETA, 1983-84 • Watercolor on paper • 7" x 5"

173. SOUTHWEST PIETA, 1984 (Photograph) • Fiberglass • 120" x 126" x 72" • Commission for City of Albuquerque, 1% for Art funds.

174. AIR, EARTH, FIRE AND WATER, 1991 • Hand colored lithograph • 30" x 40" • Courtesy of Susan Jiménez

175. CLOUD AND MOUNTAIN, 1991 • Lithograph • 29 1/2" x 41 1/2"

176. SOUTHWEST PIETA WITH SNAKE AND EAGLE, 1989 • Lithograph • 23 1/16" x 30 9/16"

177. ILLEGALS, 1985 • Lithograph • 30" x 40 1/2"

178. BORDER CROSSING MODEL, 1986 • Polychrome fiberglass • 32" x 10" x 12" • Courtesy of Frank Ribelin

179. BORDER CROSSING WORKING DRAWING, 1986 • Crayon on paper • 130" x 60" • Courtesy of Frank Ribelin

180. BORDER CROSSING, 1987 • Lithograph with chine collé • 31" x 23" • Courtesy of The Albuquerque Museum, purchased with funds from 1985 General Obligation Bonds • 87.43.1

181. BORDER CROSSING, 1989 • Fiberglass • 127" x 34" x 54"

182. BORDER CROSSING WITH HALOS, 1990 • Oil stick on canvas • 144" x 48" • Courtesy of Museum of Fine Arts, Santa Fe, New Mexico, Museum Purchase, Fine Arts Acquisition Funds and Memorial Funds, Don Humphery Perea, Sandra Good Ramey, Hester Jones, Margery Clark Primus, and Doel Reed, 1991

183. STEELWORKER MODEL, 1986 • Bronze • 35" x 6" x 6 1/2"

184. STEELWORKER MODEL, 1986 • Fiberglass • 35" x 6" x 6 1/2"

185. STEELWORKER STUDY, (WORKING DRAWING #1), 1984 • Lumber crayon on paper • 94" x 60"

186. STEELWORKER, 1988 • Etching with hand coloring • 41 1/4" x 30"

187. STEELWORKER, 1993 • Lithograph • 33 1/2" x 26 1/2"

188. STUDY FOR SCULPTURE, BUFFALO, 1986 • Colored pencil on paper • 43 1/2" x 30 3/4" • Courtesy of Albright-Knox Art Gallery, Buffalo, New York, purchased with funds provided by The Awards in the Visual Arts Program, 1986

189. STEELWORKER, 1986 • Fiberglass • 146 1/2" x 71" x 37 1/2"

190. FIESTA DANCERS - PROPOSAL DRAWING FOR SAN ANTONIO AIRPORT, 1986 • Colored pencil on paper • 36" x 54"

191. FIESTA DANCERS, 1985 • Lithograph, diptych • 31 3/4" x 24" each

192. FIESTA DANCERS MODEL, 1985 • Fiberglass • 17" x 19 1/2" x 11" • Courtesy of Frank Ribelin

193. FIESTA DANCERS - WORKING DRAWING #1, 1987, Revised 1988 • Oil paint on paper, triptych • 114" x 60", Revised 108" High

194. FIESTA DANCERS WORKING DRAWING #2, 1989 • Crayon and acrylic on linen • 150" x 153" • Courtesy of Frank Ribelin

195. FIESTA DANCERS, 1992-93 • Fiberglass • 114" x 96" x 59" • Courtesy of Frank Ribelin

196. PHOTOGRAPH OF HORTON PLAZA FOUNTAIN, San Diego, California, 1989

197. STUDY FOR SAN DIEGO FOUNTAIN SHOWING TOWER 1986 • Colored pencil on paper • 40" x 30"

198. ORCA AND OCTOPUS, SAN DIEGO, 1988 • Colored pencil on paper • 39 1/2" x 27 1/2" • Courtesy of Adair Margo Gallery, El Paso, Texas

199. ORCA PANEL, SAN DIEGO FOUNTAIN, 1988 • Fiberglass • 114" x 90" x 48"

200. STRIPED MARLIN, 1988 • Oil stick on paper • 48" x 38" • Courtesy of Adair Margo Gallery, El Paso, Texas

201. MARLIN PANEL, SAN DIEGO FOUNTAIN, 1988 • Fiberglass • 120" x 90" x 48"

202. SAILFISH, 1988 • Oil stick on paper • 48" x 38" • Courtesy of Adair Margo Gallery, El Paso, Texas

203. SAILFISH PANEL, SAN DIEGO FOUNTAIN, 1988 • Fiberglass • 114" x 90" x 48"

204. PORPOISES, 1988 • Oil stick on paper • 48" x 38 1/2" • Courtesy of Adair Margo Gallery, El Paso, Texas

205. PORPOISE PANEL, SAN DIEGO FOUNTAIN, 1988 • Fiberglass • 114" x 90" x 48"

206. PELICAN, SAN DIEGO FOUNTAIN, 1988 • Fiberglass • 27 3/4" x 14" x 19" • Courtesy of Adair Margo Gallery, El Paso, Texas

207. SEASHELL, SAN DIEGO FOUNTAIN, 1988 • Fiberglass • 22" x 19" x 7 1/2" • Courtesy of Adair Margo Gallery, El Paso, Texas

208. SAN JACINTO PLAZA, PLAZA DE LOS LAGARTOS, 1987 • Colored pencil on paper • 33" x 50 1/4" • Courtesy of John D. Williams Company

209. ALLIGATOR MODEL, PLAZA DE LOS LAGARTOS, 1987 • Sculpy • 6" x 9 1/2" x 9 1/2" • Courtesy of John D. Williams Company

210. ALLIGATOR, PLAZA DE LOS LAGARTOS, 1987 • Colored pencil on paper • 32 1/2" x 50"

211. ALLIGATOR FOUNTAIN, PROPOSAL FOR SAN JACINTO PLAZA, PLAZA DE LOS LAGARTOS, EL PASO, TEXAS, 1987 • Colored pencil on paper • 30" x 43 1/4" • Courtesy of John D. Williams Company

212. ALLIGATORS WORKING DRAWING #1, PLAZA DE LOS LAGARTOS, 1990 • Oil stick and oil paint on canvas • 95" x 112"

213. ALLIGATORS WORKING DRAWING #2, PLAZA DE LOS LAGARTOS, 1992 • Oil stick and oil paint on canvas • 120" x 120" • Courtesy of Adair Margo Gallery, El Paso, Texas

214. ALLIGATOR STUDY, 1992 • Oil paint on canvas • 48" x 120"

215. ALLIGATOR MODEL, 1993 • Fiberglass • 5" x 38 1/2" x 13"

216. ALLIGATOR STUDY, 1993 • Lithograph • 31 3/4" x 77 1/2"

217. MUSTANG SITE DRAWING, DENVER INTERNATIONAL AIRPORT, 1992 • Colored pencil on paper • 35" x 46"

218. MUSTANG, 1993 • Watercolor and colored pencil on paper • 26" x 40"

219. MUSTANG MODEL, 1993 • Fiberglass • 32" x 19 3/4" x 10" • Courtesy of LewAllen Gallery, Santa Fe, New Mexico

220. DENVER MUSTANG, 1993 • Hand colored lithograph • 38" x 28"

221. COLONNADE OF WORKERS, HUNT'S POINT MARKET SCULPTURE PROPOSAL, 1991 • Colored pencil on paper • 30" x 40"

222. COLONNADE OF WORKERS, HUNT'S POINT MARKET SCULPTURE PROPOSAL • Detail: WORKER WITH BANANAS, 1991 • Colored pencil on paper • 40" x 30"

223. COLONNADE OF WORKERS, HUNT'S POINT MARKET SCULPTURE PROPOSAL - WORKER COLONNADE, PRELIMINARY CONCEPT, 1991 • Colored pencil on paper • 40" x 30"

224. COLONNADE OF WORKERS, HUNT'S POINT MARKET SCULPTURE PROPOSAL, Detail: MAN WITH PIG, 1993 • Colored pencil on paper • 40" x 30"

225. STUDY FOR ASTRONAUT STEPPING INTO SPACE, GERALD FORD CENTER, GRAND RAPIDS, 1982 • Colored pencil on paper • 19 1/2" x 27 3/4"

226. STUDY FOR ASTRONAUT STEPPING INTO SPACE, 1982 • Colored pencil on paper • 27 3/4" x 19 1/2"

227. FLAG RAISING, OKLAHOMA CITY, 1993 • Soft ground etching • 30" x 42"

228. JOHN HENRY MODEL, 1985 • Fiberglass • 20" x 10 1/2" x 12"

229. ENTRY PORTAL WITH WORKERS FOR LAFAYETTE MALL, NEW ORLEANS, 1986 • Colored pencil on paper • 29" x 56"

230. PLUMED SERPENT PROPOSAL, PHOENIX AIRPORT, 1989 • Prismacolor and oil pastel on paper • 39 1/2" x 29" • Courtesy of Phoenix Arts Commission, City of Phoenix, Arizona

231. PLUMED SERPENT, ca. 1989 • Oil pastel on paper • 39 1/2" x 29" • Courtesy of Phoenix Arts Commission, City of Phoenix, Arizona

232. TUCSON DESERT ARCH, 1990 • Colored pencil on paper • 32" x 48"

233. PUNK ITALIAN GIRLS AT SIDEWALK BAR, 1980 • Watercolor and colored pencil on paper • 10" x 14"

234. GELATI, 1980 • Colored pencil on paper • 30" x 42" • Courtesy of Fred and Marcia Smith

235. BERNINI'S ELEPHANT, ROMA, 1980 • Colored pencil on paper • 30 1/2" x 22 1/4"

236. THE ARCH, ROMA, 1980 • Colored pencil on paper • 22" x 30" • Courtesy of Adair Margo Gallery, El Paso, Texas

237. HORSE'S HEAD, PARTHENON, 1980 • Ink on paper • 5" x 7"

238. HEAD FROM PARTHENON, 1980 • Ink and colored pencil on paper • 5" x 7"

239. PARTHENON HORSE STUDY, 1980 • Ink on paper • 5" x 7"

240. SANTA FE FESTIVAL DRAWING, 1979 • Colored pencil on paper • 27 3/4" x 39 3/4" • Courtesy of Donald B. Anderson

241. DANCE AT THE WOOL GROWERS' ASSOCIATION, 1979 • Lithograph • 19 1/8" x 25"

242. COUNTRY WESTERN COUPLE, 1979 • Hand colored lithograph • 27" x 22 1/4" • Courtesy of Teresa Rodriguez

243. COUNTRY WESTERN MUSICIANS, 1979 • Lithograph • 25" x 19"

244. HOE DOWN COUPLE - MAN IN BILL HAT - LADY IN FLOWER DRESS, 1979 • Colored pencil on paper • 39 3/8" x 27 3/4"

245. STUDY FOR THE HONKY TONK, 1979 • Lithograph • 8 1/2" x 11"

246. HONKY TONK, 1981 • Lithograph and glitter • 35" x 50"

247. TEXAS WALTZ (RAUNCHY COUPLE), 1985 • Lithograph • 48" x 31 1/2"

248. HONKY TONK OVERVIEW • Paint on wood • Over lifesize

249. HONKY TONK, 1990 • Watercolor and ink on paper • 10" x 14" • Courtesy of LewAllen Gallery, Santa Fe, New Mexico

250. PHOENIX PROPOSAL FOR "HONKY TONK," 1990 • Watercolor and ink on paper • 10" x 14" • Courtesy of LewAllen Gallery, Santa Fe, New Mexico

251. HONKY TONK, COWBOY COUPLE, 1990 • Watercolor and ink on paper • 14" x 10" • Courtesy of LewAllen Gallery, Santa Fe, New Mexico

252. HONKY TONK, CLOSE COUPLE, 1990 • Watercolor and ink on paper • 14" x 10" • Courtesy of LewAllen Gallery, Santa Fe, New Mexico

253. HONKY TONK, WOMAN WITH JUKEBOX, 1990 • Watercolor and ink on paper • 10" x 14" • Courtesy of LewAllen Gallery, Santa Fe, New Mexico

254. HONKY TONK, BACKGROUND, 1990 • Watercolor and ink on paper • 10" x 14" • Courtesy of LewAllen Gallery, Santa Fe, New Mexico

255. HONKY TONK, WOMAN WITH FULL SKIRT, 1990 • Watercolor and ink on paper • 14" x 10" • Courtesy of LewAllen Gallery, Santa Fe, New Mexico

256. HONKY TONK, 1990 • Watercolor and ink on paper • 14" x 10" • Courtesy of LewAllen Gallery, Santa Fe, New Mexico

257. HONKY TONK, 1990 • Watercolor and ink on paper • 10" x 14" • Courtesy of LewAllen Gallery, Santa Fe, New Mexico

258. SONY AND FRANCOISE, 1990 • Watercolor on paper • 10 1/4" x 14"

259. SONY AND FRANCOISE, 1990 • Watercolor and colored pencil on paper • 40" x 25 3/4"

260. I WANT YOU, 1969 • Watercolor and graphite on paper • 25 3/4" x 19 3/4"

261. BAILE CON LA TALACA (DANCE WITH DEATH), 1984 • Lithograph • 39" x 26 7/8" • Courtesy of The Albuquerque Museum, purchased with Director's Discretionary Fund • 83.108.1

262. COSCOLINA CON MUERTO (FLIRT WITH DEATH), 1986 • Lithograph • 26 3/4" x 21"

263. TALACA (DEATH), 1991 • Drypoint • 11 3/4" x 8 3/4"

264. CABEZA DE TALACA (DEATH'S HEAD), 1991 • Etching • 6 1/2" x 4 3/4"

265. LOS DOS (THE TWO), 1992 • Etching • 4 3/4" x 6 3/4"

266. ENTRE LA PUTA Y LA MUERTE (BETWEEN THE WHORE AND DEATH), 1992 • Etching • 4 3/4" x 6 3/4"

267. LA LUCHA (THE STRUGGLE), 1992 • Etching • 4 3/4" x 6 3/4"

268. SIEMPRE TRIUNFA (SHE ALWAYS TRIUMPHS), 1992 • Etching • 6 3/4" x 4 3/4"

269. A VECES A TROTE, A VECES A GALOPE (AT TIMES AT A TROT, AT TIMES AT A GALLOP), 1992 • Etching • 18" x 22 1/2"

270. ENTRE LA PUTA Y LA MUERTE (BETWEEN THE WHORE AND DEATH), 1992 • Etching • 18" x 22 1/2"

271. LA LUCHA (THE STRUGGLE), 1992 • Etching • 18" x 22 1/2"

272. SIEMPRE TRIUNFA (SHE ALWAYS TRIUMPHS), 1992 • Etching • 22 1/2" x 18"

273. ENTRE LA PUTA Y LA MUERTE (BETWEEN THE WHORE AND DEATH), 1992 • Lithograph • 34" x 28 1/2"

274. A VECES A PASITO, A VECES A TROTE, A VECES A GALOPE (AT TIMES AT A WALK, AT TIMES AT A TROT, AT TIMES AT A GALLOP), 1993 • Lithograph • 30" x 36"

275. LA LUCHA (THE STRUGGLE), 1993 • Lithograph • 25 1/2" x 32"

276. EL BORRACHO (THE DRUNK), 1992 • Lithograph, diptych • 36 3/4" x 25 1/2" each

277. REASONABLE FORCE, 1992 • Lithograph • 32" x 37"

278. PARA LUIS, 1992 • Lithograph • 22 1/4" x 15"

279. COMPADRES, 1992 • Lithograph • 32" x 25"

280. CORAZON (HEART), 1993 • Etching • 6 3/4" x 4 3/4"

281. BOB (GROSSMAN), 1974 • Colored pencil on paper • 17 3/4" x 24"

282. ANTON VAN DALEN WITH GLASSES, 1974 • Colored pencil on paper • 23 5/8" x 18"

283. ANTON, 1974 • Colored pencil on paper • 23 5/8" x 18"

284. JIMMY GRASHAW, 1974 • Colored pencil on paper • 23 5/8" x 18"

285. EDDIE SAMUELS, 1974 • Colored pencil on paper • 23 5/8" x 18"

286. DOUG CONNER, 1974 • Colored pencil on paper • 23 5/8" x 38"

287. ERIK SANDBERG-DIMENT, 1974 • Colored pencil on paper • 23 5/8" x 18" • Courtesy of Erik and Sue Sandberg-Diment

288. DAVID, 1974 • Colored pencil on paper • 18" x 23 3/4"

289. MAMA DE LUIS, 1975 • Colored pencil on paper • 27 1/2" x 39 1/4"

290. ELISA, 1978 • Colored pencil on paper • 10 3/4" x 15"

291. DONALD ANDERSON, 1978 • Fiberglass • 22" x 26" x 16"

292. ELISA, ROMA, 1980 • Watercolor and pencil on paper • 22 1/2" x 30 1/4"

293. SELF-PORTRAIT MASK, 1981-82 • Watercolor and ink on paper • 11 1/2" x 11 1/2"

294. SUZIE, 1984 • Watercolor and colored pencil on paper • 27 1/2" x 19 3/4"

295. ELISA, 1984 • Watercolor and colored pencil on paper • 27 1/2" x 19 3/4"

296. SUZIE, PREGNANT, 1990 • Watercolor and ink on paper • 30" x 22 1/2"

297. ORION, 1990 • Watercolor and graphite on paper • 9" x 12"

298. ADANCITO, 1990 • Watercolor and graphite on paper • 11" x 10 1/4"

299. ADAN, 1990 • Watercolor and graphite on paper • 9" x 12"

300. XOCHIL, 1990 • Ink on paper • 10 7/8" x 9 3/8"

301. FEMY, 1990 • Watercolor and ink on paper • 14 1/8" x 10 1/4"

302. GAYLE, 1990 • Watercolor and graphite on paper • 14 1/8" x 19 1/2"

303. YEH, 1990 • Watercolor and graphite on paper • 14" x 19 7/8"

304. MOM, 1993 • Watercolor and graphite on paper • 18" x 24"

305. IRENE, 1993 • Watercolor and colored pencil on paper • 16" x 12"

306. ROOTS AND VISIONS, ca.1973-74 • Colored pencil on paper • 27 3/4" x 39 1/4" • Courtesy of El Paso Museum of Art, Texas

307. JIMENEZ AT THE OK, 1975 • Graphite on paper • 22" x 16"

308. LE CHEVAL SAUVAGE, 1977 • Colored pencil on paper, diptych • 39 1/4" x 28" each • Courtesy of Mrs. Linda Roberts

309. ADELIZA'S CANDY STORE, 1983 • Lithograph • 30" x 22"

310. JIMENEZ ST. LOUIS SIGNET 83, 1983 • Lithograph • 30" x 22 1/2"

311. JIMENEZ 7, 1985 • Lithograph • 22" x 30"

312. NAT LOVE, NEGRO COWBOY, 1974 • Colored pencil on paper • 24" x 18 1/4" • Courtesy of University of New Mexico Art Museum, Albuquerque, purchased through a grant from the National Endowment for the Arts with matching funds from the Friends of Art.

313. BRONC RIDER, 1977 • Colored pencil on paper, diptych • 27 1/2" x 39 1/2" each

314. BRONCO, 1978 • Lithograph, diptych • 39 1/2" x 28" each

315. COW HIT BY TRAIN, 1975 • Colored pencil on paper • 27 3/4" x 39 1/2"

316. LESSER SAND HILL CRANE, 1975 • Colored pencil on paper • 39 1/2" x 27 3/4"

317. TRAPPED COYOTE, 1985 • Etching • 15" x 15 7/8"

318. TRAPPED COYOTE, 1989 • Lithograph • 28" x 34"

319. COYOTE, 1993 • Watercolor and colored pencil on paper • 43" x 52 1/2"

320. STUDY FOR CASCABEL GUERRILLERA, 1984 • Lithograph • 18 1/2" x 24 1/2" • Courtesy of The Albuquerque Museum, purchased with Director's Discretionary Fund • 87.65.1

321. CASCABEL GUERRILLERA, 1984 • Lithograph • 22 1/2" x 30"

322. JOSE, 1986 • Lithograph • 23" x 34"

323. CHULA, 1987 • Lithograph • 22" x 30"

324. BALL RATTLESNAKE, 1987 • Lithograph and glitter • 25" x 34"

325. SIDEWINDER, 1988 • Lithograph and glitter • 23" x 34"

326. HORSE STUDY, 1993 • Etching • 4 3/4" x 6 3/4"

327. JOANN LITTLE INCIDENT, 1975 • Colored pencil on paper, newspaper • 27 3/4" x 39 1/4" • Courtesy of LewAllen Gallery, Santa Fe, New Mexico

328. THOMAS JEFFERSON QUOTE (IMAGES OF LABOR,) 1983 • Colored pencil on paper • 27 1/2" x 36"

329. AUTORRETRATO IMAGINARIO CON LA MAMA DE LUIS, 1978 • Colored pencil on paper • 25 3/4" x 36"

330. OEDIPAL DREAM, 1968 • Colored pencil and graphite on paper • 23 1/2" x 17" • Courtesy of Frank Ribelin

331. ARTIST WITH MODEL, 1983 • Lithograph • 35 1/2" x 25"

LENDERS TO THE EXHIBITION
PRESTADORES PARA LA EXHIBICIÓN

Albright-Knox Art Gallery, Buffalo, New York
Wanda Alexander
Donald Anderson
Anonymous Collector
Cynthia Baca
Jim and Irene Branson
Thomas Brumbaugh
Jay Cantor
El Paso Museum of Art, Texas
Silvestre and Susan Gutiérrez
Robert Grossman
Janet Holcomb
Elaine Horwitch Galleries, Santa Fe, New Mexico
Dan and Pat Houston
John A. Jacobson
Stephane Janssen
Elisa Jiménez
Luis Jiménez, Jr.
Susan Jiménez
Ms. Ethel M. Lemon
LewAllen Gallery, Santa Fe, New Mexico
Roger Litz
Long Beach Museum of Art, California
Adair Margo Gallery, El Paso, Texas
Emmett Dugald McIntyre
The Metropolitan Museum of Art, New York, New York
Moody Gallery, Houston, Texas
Museum of Fine Arts, Santa Fe, New Mexico
The National Museum of American Art, Washington, D.C.
Thomas O'Connor
Collection of John Lane Paxton
Phoenix Arts Commission, City of Phoenix, Arizona
Frank Ribelin

Mrs. Linda Roberts
Teresa Rodriguez
Roswell Museum and Art Center, New Mexico
Eddie Samuels
San Antonio Museum of Art, Texas
Eric and Sue Sandberg-Diment
Fred and Marcia Smith
Ms. Kate Specter
Spencer Museum of Art, The University of Kansas, Lawrence
University of New Mexico Art Museum, Albuquerque
University of Texas at El Paso Library, Texas
Anton van Dalen
Richard Wickstrom
John D. Williams Company

SOFTWARE: PageMaker 4.2a
FONTS: Adobe Type Stempel Schneidler and Franklin Gothic No. 2.
PRE-PRESS: Mundercolor Inc.
PRINTING: Angel Lithographing Company

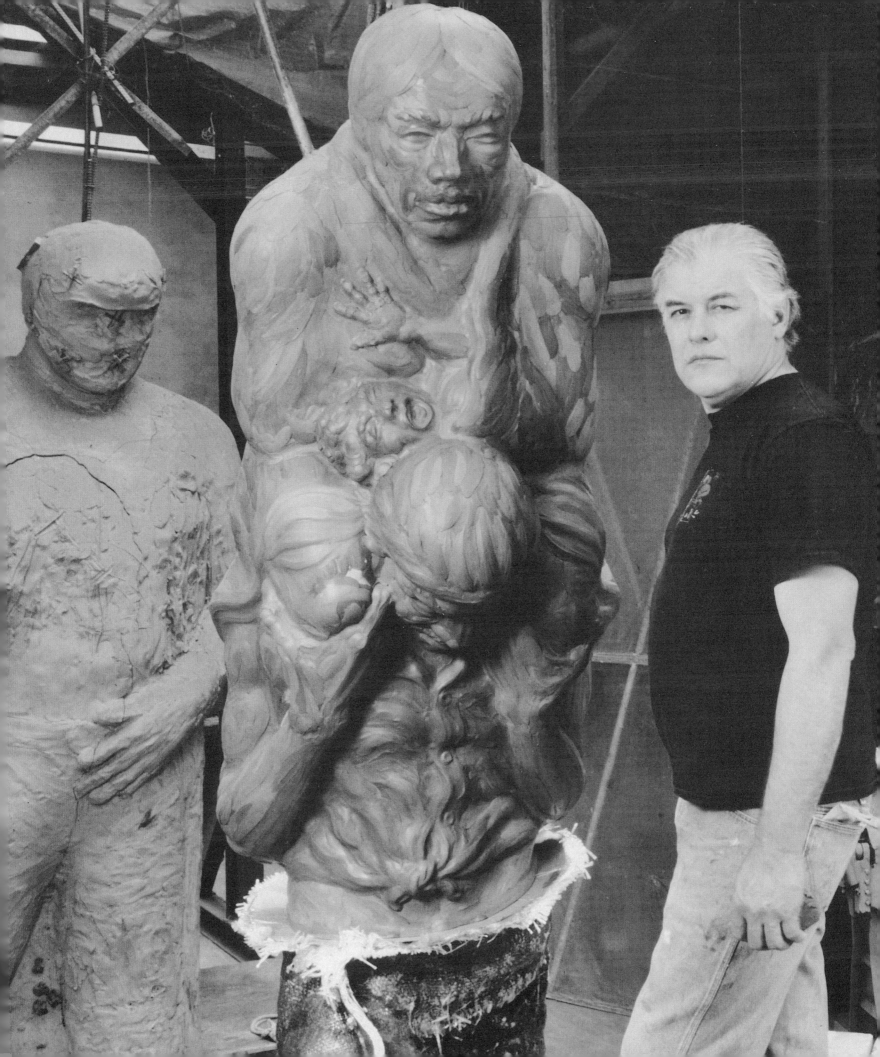